ILLU
C
STRA
TION
2021

日本當代最強插畫

150位當代最強畫師豪華作品集

平泉 康児 編　陳家恩 譯

SE
SHOEISHA

旗標
FLAG

感謝您購買旗標書，
記得到旗標網站
www.flag.com.tw
更多的加值內容等著您…

● FB 官方粉絲專頁：旗標知識講堂

● 旗標「線上購買」專區：您不用出門就可選購旗標書！

● 如您對本書內容有不明瞭或建議改進之處，請連上
 旗標網站，點選首頁的 聯絡我們 專區。

 若需線上即時詢問問題，可點選旗標官方粉絲專頁
 留言詢問，小編客服隨時待命，盡速回覆。

 若是寄信聯絡旗標客服 email，我們收到您的訊息
 後，將由專業客服人員為您解答。

 我們所提供的售後服務範圍僅限於書籍本身或內
 容表達不清楚的地方，至於軟硬體的問題，請直
 接連絡廠商。

| 學生團體 | 訂購專線：(02)2396-3257 轉 362
傳真專線：(02)2321-2545 |
| 經銷商 | 服務專線：(02)2396-3257 轉 331
將派專人拜訪
傳真專線：(02)2321-2545 |

國家圖書館出版品預行編目資料

日本當代最強插畫 2021：150 位當代最強畫師豪華作品集
/ 平泉康兒 編；陳家恩 譯. -- 初版. --
臺北市：旗標，2020. 9　面；　公分

譯自：Illustration 2021

 ISBN 978-986-312-680-5 (平裝)

1.插畫 2.電腦繪圖 3.作品集

947.45 110011380

作　　者／平泉康兒 編
翻譯著作人／旗標科技股份有限公司
發 行 所／旗標科技股份有限公司
　　　　　台北市杭州南路一段15-1號19樓
電　　話／(02)2396-3257(代表號)
傳　　真／(02)2321-2545
劃撥帳號／1332727-9
帳　　戶／旗標科技股份有限公司
監　　督／陳彥發
執行企劃／蘇曉琪
執行編輯／蘇曉琪
美術編輯／陳慧如
封面插畫／Little Thunder（門小雷）
日文版裝禎設計／Tomoyuki Arima
中文版封面設計／陳慧如
校　　對／蘇曉琪

新台幣售價：620 元
西元 2022 年 8 月 初版 3 刷
行政院新聞局核准登記-局版台業字第 4512 號
ISBN　978-986-312-680-5

ILLUSTRATION 2021
(ISBN：9784798168104)
Edit by KOJI HIRAIZUMI.
Original Japanese edition published by
SHOEISHA Co.,Ltd.
Traditional Chinese Character translation rights
arranged with SHOEISHA Co.,Ltd.
through TUTTLE-MORI AGENCY, INC.
Traditional Chinese Character translation
copyright © 2022 by Flag Technology Co., Ltd.

CONTENTS

ア～ミ～ AAMY

AAMY

Twitter　comcomblue　　Instagram　comcomblue_works　　URL　www.aamy-aamy.com
E-MAIL　comcombluegreen@gmail.com
TOOL　Photoshop CC / Illustrator CC / Procreate / MediBang Paint / iPad Pro

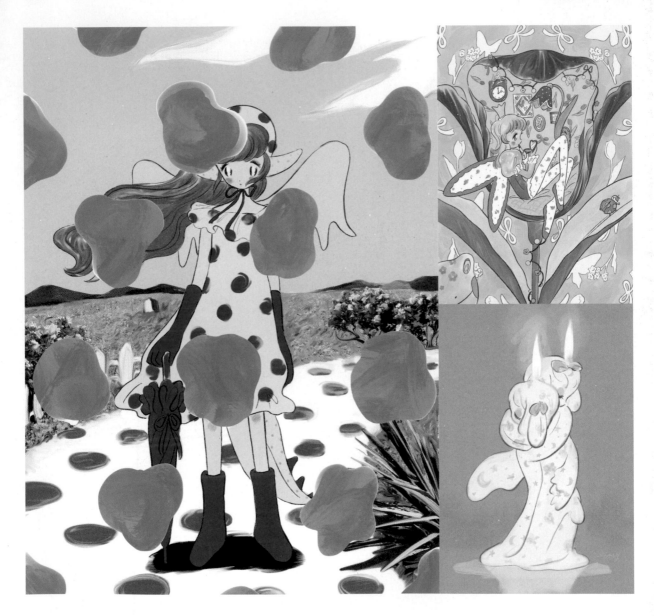

PROFILE　1992 年生於福岡縣，目前住在橫濱。東京造形大學平面設計系畢業之後，當了 5 年的專職平面設計師，於 2020 年 6 月起成為自由接案的插畫家，並開始創作活動，也曾多次舉辦展覽。

COMMENT　為了讓看的人有更多想像空間，我畫畫時會刻意不在人物表情上著墨太多，也會運用對稱構圖，讓作品帶點平面設計感，以此和寫實元素營造出差異，以取得畫面的平衡。我的畫風是擅長創作出非現實，類似幻想或是夢中的世界那樣，既溫柔又帶有力量的插畫。我畫畫時常會思考畫中有怎樣的故事，因此未來希望能接觸到與畫畫相關、與創作故事相關的工作。

1　2　4
1　3　5

1「雨上がりの水玉（暫譯：雨後的水珠）」Personal Work／2020　2「チューリップの小部屋（暫譯：鬱金香小屋）」Personal Work／2020
3「unknown」Personal Work／2020　4「毒も歌も流れない（暫譯：毒和歌都停止不動）」Personal Work／2020
5「だんだん忘れて溶けてゆく（暫譯：漸漸忘卻並融化了）」Personal Work／2020

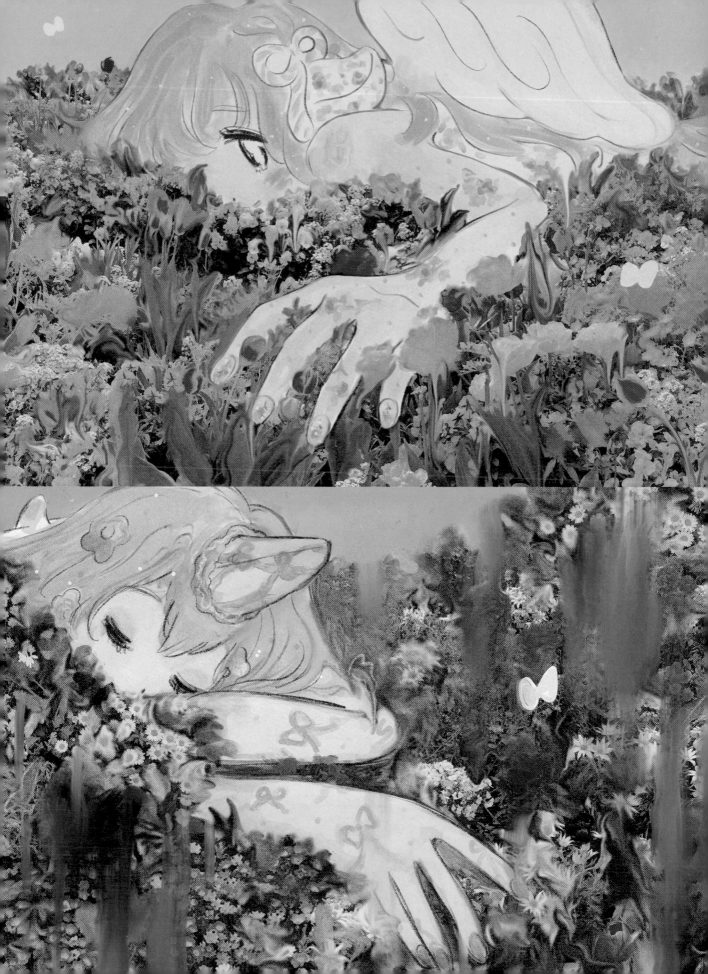

aoitatan

Twitter aoitatan　　Instagram aoitatan　　URL aoitatanpicture.wixsite.com/aoitatan

E-MAIL aoitatan.picture@gmail.com

TOOL Procreate / iPad Pro

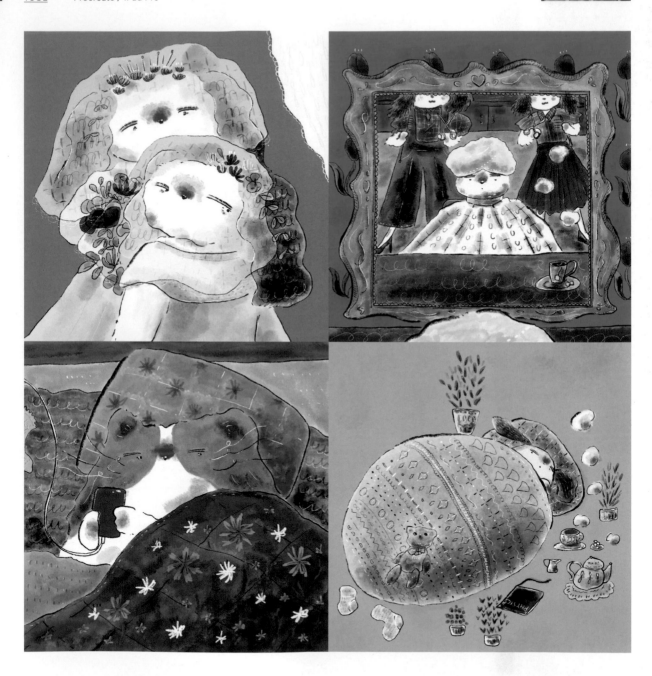

PROFILE 畢業於早稻田大學國際教養學部，曾到瑞典隆德大學（Lund University）當交換學生。目前白天是上班族，利用早上和晚上畫畫。2018 年時開始在通勤電車上用智慧型手機畫畫，曾挑戰連續 100 天畫畫。後來升級成 iPad Pro，用來創作 ZINE 以及畫圖。喜歡狗也喜歡貓，有養鳥和壁虎。

COMMENT 我理想的作品，是希望光從單張插畫就能給人如同繪本的感覺，因此我經常一邊想像著動物們的日常生活一邊畫畫。我的創作風格是會使用當下覺得可愛的配色，用電繪技巧模擬出帶有懷舊風格的水彩手繪筆觸，並在畫中加入我以前在瑞典留學時看過的鮮豔色彩，也經常會使用陰影。未來我希望可以創作很多繪本或書籍插畫，希望從事這類用圖畫和文字說故事的工作。

1「新婦新婦のご登場です（暫譯：新娘新娘登場）」Personal Work／2020

2「美容院に行くたび気付く顔の丸さ（暫譯：每次去美容院都發現臉很圓）」Personal Work／2020

3「明日から頑張る（暫譯：明天再開始努力）」Personal Work／2020　4「仕事なんてないさ仕事なんて嘘さ（暫譯：才沒有在工作呢，什麼工作都是假的）」Personal Work／2020　5「奇妙な寝ぐせ（暫譯：睡醒時超怪的髮型）」Personal Work／2020

1	2	
3	4	5

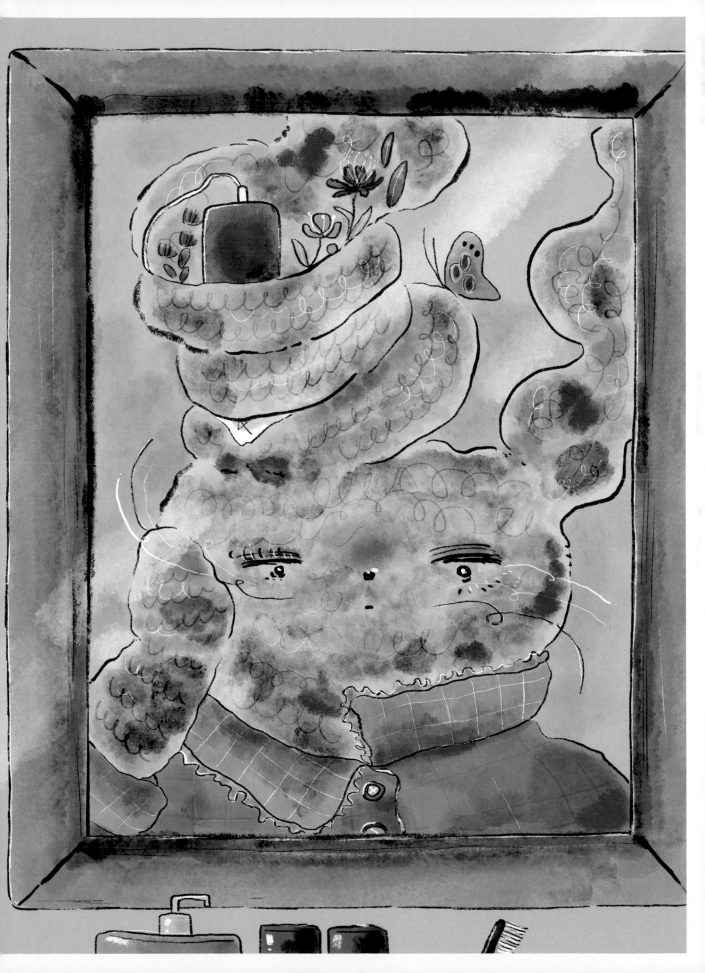

赤倉 AKAKURA

Twitter　akakura1341　　Instagram　akakura1341　　URL　www.pixiv.net/users/882569
E-MAIL　akakura1341@yahoo.co.jp
TOOL　SAI / Wacom Cintiq 16 數位繪圖板

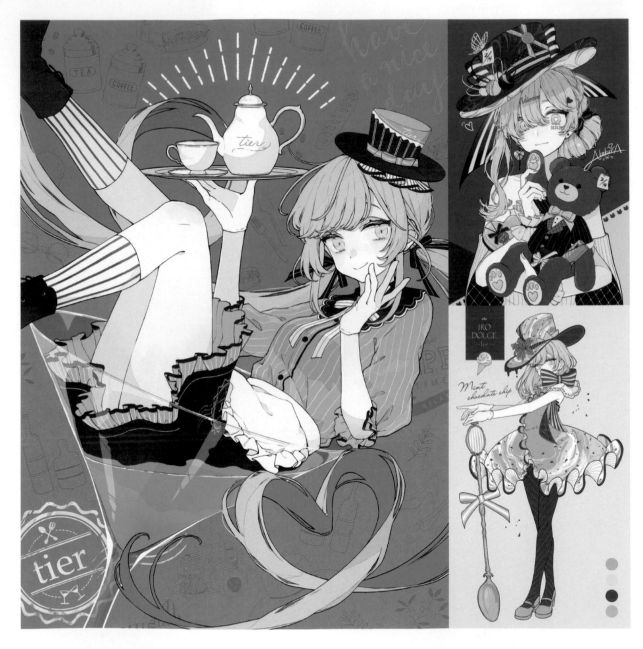

PROFILE　1995 年生，插畫家、服裝設計師。目前從事角色設計與服裝設計、活動主視覺設計、商品用 Q 版插畫等工作，涉獵各種領域。曾創作出知名角色
「チョコケーキ六姉妹（暫譯：巧克力蛋糕六姐妹）」，並為這些角色設計許多周邊商品，也曾和咖啡店聯名合作。

COMMENT　我特別喜歡畫成熟又可愛的女孩，愛用低彩度的配色，並且會重視線條的強弱，創作出古典又沉穩的氣氛。未來我希望繼續拓展創作領域，從事角色
設計、小說的裝幀插畫之類的工作。我之前畫過以甜點為主題的插畫系列《IroDOLCE》，未來我也想花更多心力來發展這個系列。

1　「tier at bar Tier」上視覺設計＆角色制服設計／2020／12 Company　2　「Valentine」Personal Work／2020
3　「チョコミントアイス（暫譯：薄荷巧克力冰淇淋）」Personal Work／2019　4　「着物×ティータイム（暫譯：和服×下午茶）」Personal Work／2020

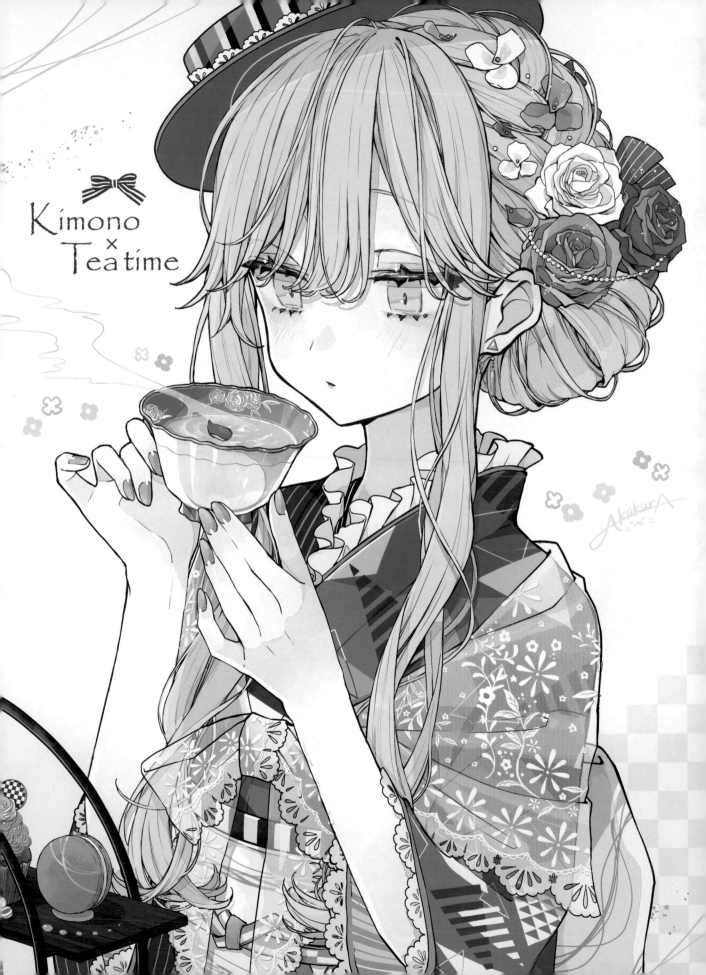

Kimono
×
Teatime

あき AKI

Twitter Aki_a0623 Instagram aki_a0623 URL www.pixiv.net/users/20442853

E-MAIL yxg229767234@gmail.com

TOOL Photoshop CC / Wacom Bamboo CTH-670 數位繪圖板

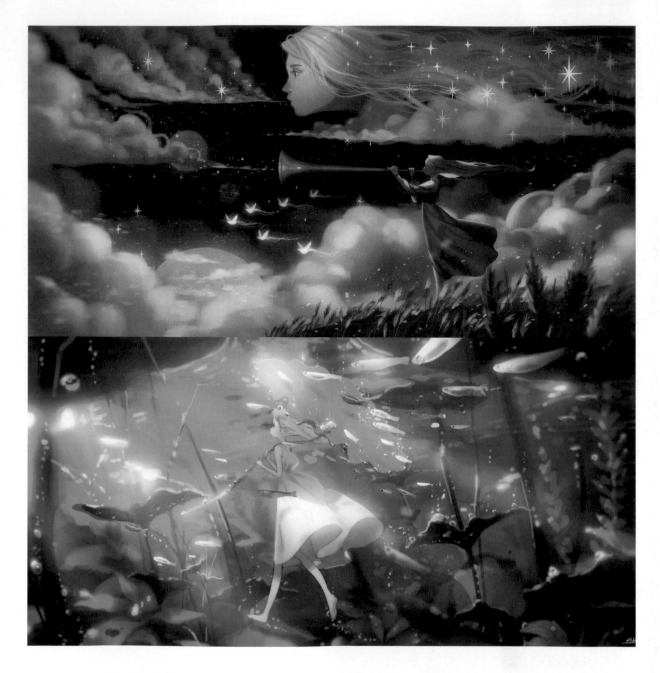

PROFILE 　作家、插畫家，喜歡山羊。創作主題大多是以星星、日式風格、植物為主的插畫，最近也開始挑戰風景和室內的創作主題。

COMMENT 　我畫畫時特別追求臨場感和真實感，希望我所描繪的世界可以逼真到像電影畫面在眼前播放那樣，所以會特別講究光與影、質感和表情的描繪。我的插畫主題大多是星星和夜空，作品特色是會加入光線的變化，並融入西洋繪畫的筆觸，以及畫女性時會描繪柔和的表情。我畫畫時，會運用藝術畫作的手法去刻劃精緻細膩的光影表現和柔和的筆觸，融合各種元素以達到我想表現的主題。未來我想挑戰奇幻小說之類的裝幀插畫工作，此外我也很想辦個畫展，希望展覽時不要只是把畫掛到牆上，包括展場的室內裝潢等整體規劃，我都想要用心設計。

1
2 3

1「星を呼ぶ笛（暫譯：呼喚星星的笛子）」Personal Work／2019　2「浅瀬の散歩道（暫譯：淺灘下的散步道）」Personal Work／2020
3「サンダーソニアを灯りにして（暫譯：摘一朵宮燈百合當燈籠）」Personal Work／2020

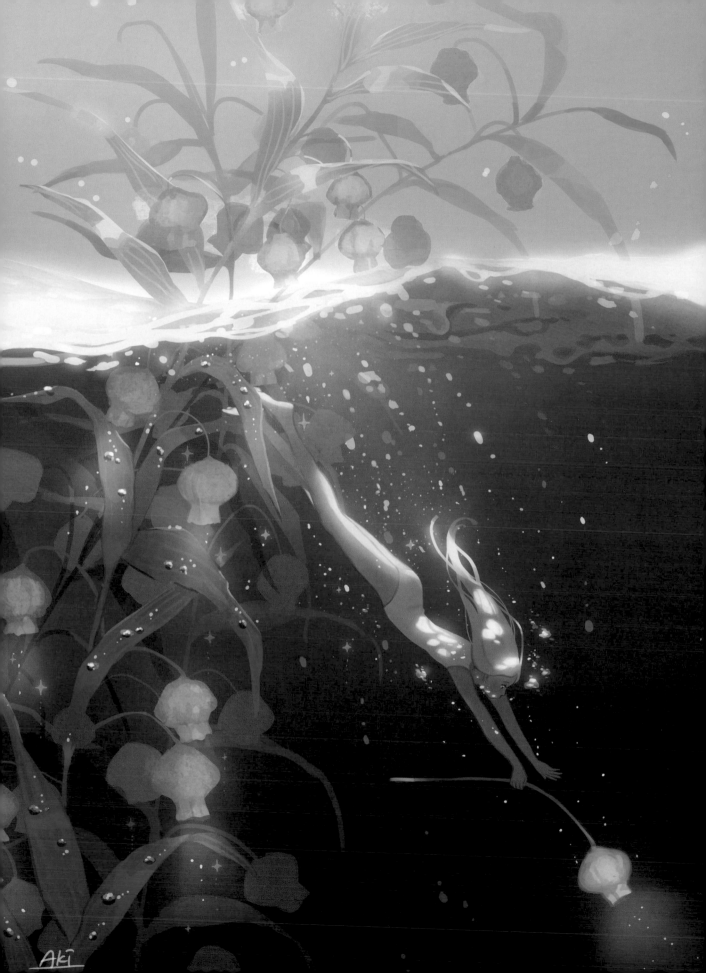

Aki Ishibashi

Twitter — Instagram aki_ishibashi URL akiishibashi.com
E-MAIL info@akiishibashi.com
TOOL Photoshop CC

PROFILE 1986 年生於神奈川縣，東京的設計專門學校畢業後，曾在設計公司上班，之後成為自由接案的插畫家並從事創作。擅長以獨特視角詮釋日常生活中隨處可見的事物，透過社群網站發表，吸引許多人氣。曾舉辦個展和製作插畫周邊商品，也曾和時尚業界合作，為雜誌畫插畫等，創作領域寬廣。

COMMENT 我的插畫題材大多是以日常生活中的物件搭配迷你人物，在創作方面沒有什麼特別講究的地方，只是每天依照自己的興致畫畫。一直以來我特別重視的就是「開心地畫畫」，我的插畫特色應該是看起來有點傻氣、表現出心情很嗨的一面吧。我畫人物時會特別重視體型的描繪，而把人物的臉畫得很小。關於未來的展望，我現在最想做的就是幫啤酒之類的易開罐設計包裝。此外我是個動畫迷，一直都夢想著有朝一日能有機會和動畫合作⋯⋯。

1 「フルーツサンドの不安（暫譯：水果三明治的不安）」Personal Work／2020　2 「寝逃げ（暫譯：用睡覺來逃避）」Personal Work／2020
3 「ピアノと私（暫譯：鋼琴與我）」Personal Work／2020　4 「あいらぶマイホーム（I love my home）」Personal Work／2020
5 「追い風（暫譯：順風）」Personal Work／2020

akira muracco

Twitter akiramuracco Instagram akiramuracco URL www.akiramuracco.me
E-MAIL info@akiramuracco.me
TOOL Photoshop CC / Procreate / iPad Pro

PROFILE 1993 年 5 月生於靜岡縣濱松市，目前仍住在當地，插畫家。2014 年起開始創作插畫，曾和雜誌封面、CD 封套、產品包裝等合作插畫。

COMMENT 我會在插畫中玩一些幾何元素或是重組構圖的手法，但我會盡可能把整體畫得很柔和。我的畫風特色應該是簡化的圖形、幾何元素和絕對的少女風格。
我對動畫之類的影片創作領域也很有興趣，希望未來能有機會挑戰看看。

1 2
 3 4

1「水面」Personal Work／2020　2「鏡」Personal Work／2020　3「気配（暫譯：自己的氣息）」Personal Work／2020
4 高井息吹專輯「欠片／瞳／高井息吹」發行用 CD 封套／2020／鷹川心火

Atha

Twitter Atha_re Instagram — URL www.pixiv.net/users/3367474
E-MAIL Requiem3lee@gmail.com
TOOL SAI / Wacom Cintiq Pro 32 數位繪圖板

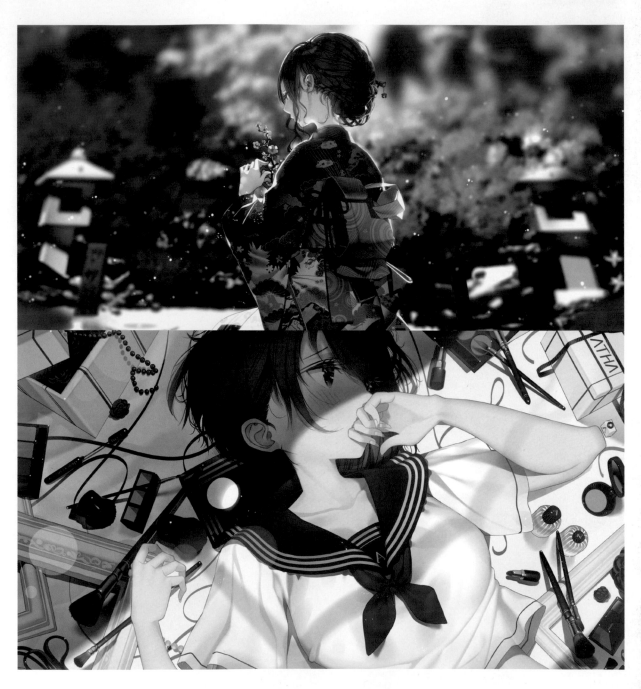

PROFILE 為了捕捉夢幻又遙遠的星辰與月光而開始創作。不太喜歡聊自己的事，自我意識不高。比起作者自己，更希望是作品受到大家關注。

COMMENT 我畫畫時最重視的就是對美的追求。不管是畫什麼，我都不是那種「想怎麼畫就這麼畫」的表現主義派（Expressionism），而是「因為覺得這樣畫才美，所以才這麼畫」。當然每個人對於美的體悟和喜好會因人而異，而我則是抱持著自己所相信的普遍性美感來創作作品。

1	3
2	4

1 「雪と紅葉（暫譯：雪與楓葉）」Personal Work／2020　2 「ちょ、ちょっと…（暫譯：等、等一下…）」Personal Work／2018
3 「こぼれる薄香色の息吹（暫譯：散發淺丁香色的氣息）」Personal Work／2020　4 「水族館」Personal Work／2020

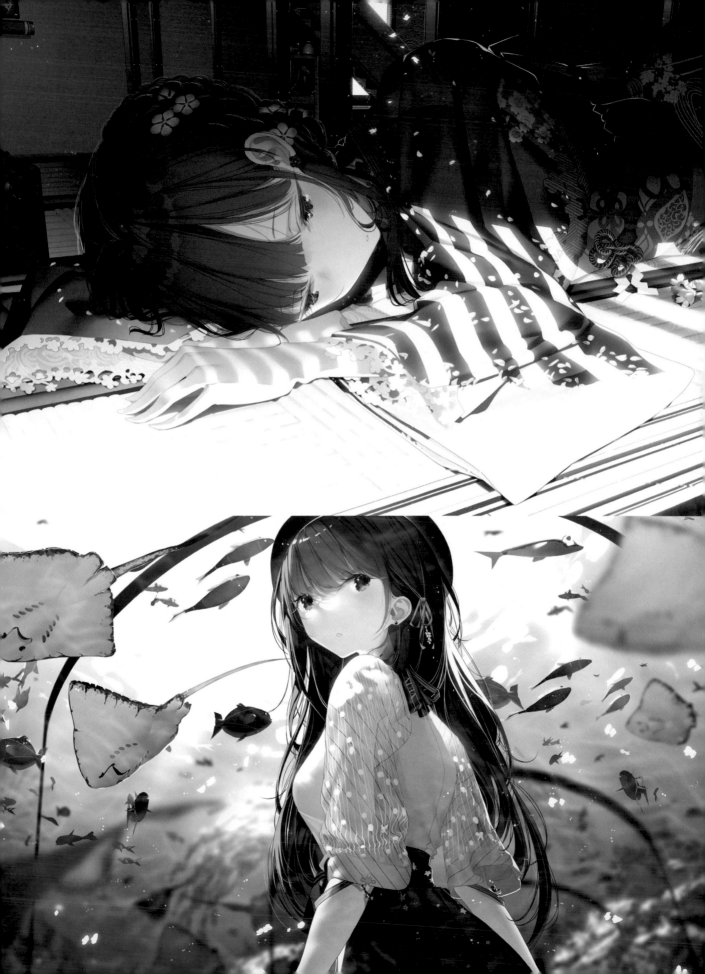

_an

Twitter	a503112n	Instagram a503112n	URL —
E-MAIL	a503112n.an@gmail.com		
TOOL	鋼筆 / Photoshop CC / FireAlpaca / Wacom Intuos Pro 數位繪圖板		

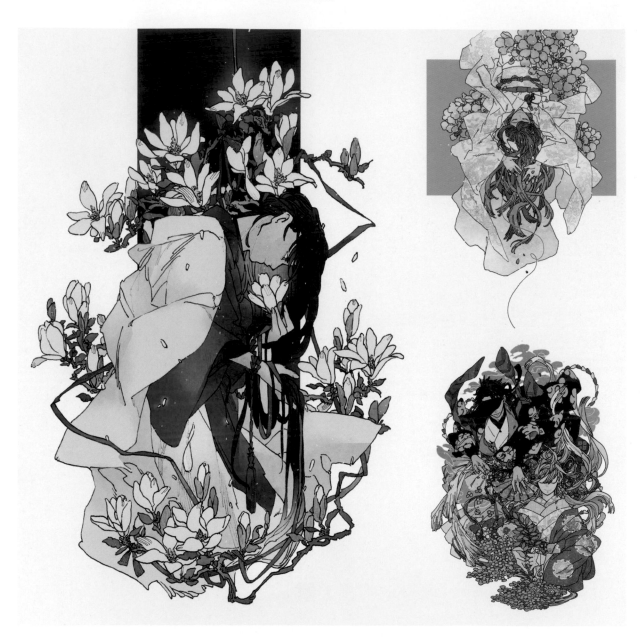

PROFILE 我喜歡植物與人，詩與留白。目前是自由接案的插畫家，創作主要都發表在社群網站。

COMMENT 我喜歡筆尖擦過紙面後留下的粗線筆觸，喜歡那充滿躍動感的線條。我的目標是畫出以植物和人為主題、看起來像是故事片段般的構圖，與看過一次就令人印象深刻的線條。未來希望可以透過繪畫和別人合力完成一個作品，不限任何媒體，希望能從事那樣的工作，我想接觸各式各樣的世界。希望總有一天，能畫出比昨天更讓自己滿意的線條。

2	
1 3	4

1 「いづれの日にか君に帰らん（暫譯：總有一天回到你的身邊）」Personal Work／2020／個人收藏
2 「落花流水の情（暫譯：落花流水之情）」Personal Work／2020／個人收藏
3 「西風星を詠み 東風花を贈る（暫譯：詠西風星，贈東風花）」Personal Work／2020／個人收藏
4 「春よ春（暫譯：春天啊春天）」Personal Work／2019／個人收藏

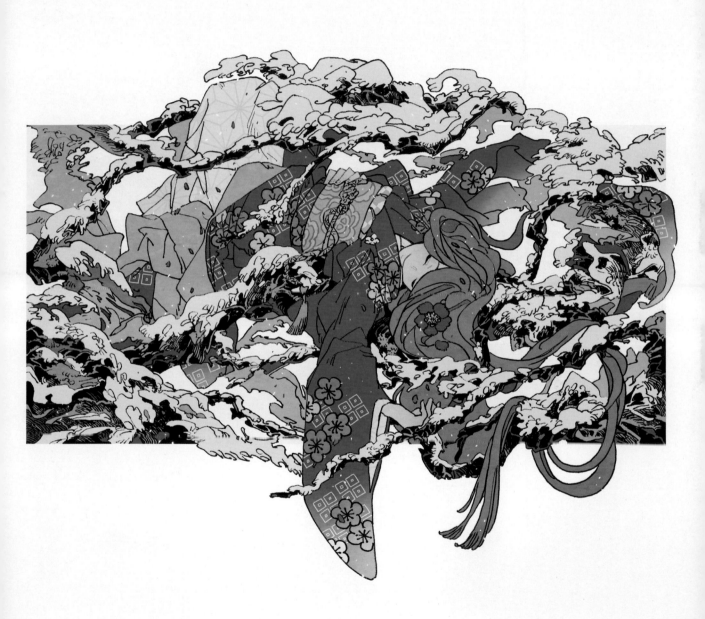

アンドウワカ ANDO Waka

Twitter　kawanosoumen　Instagram　kawanosoumen　URL　kawaudon.tumblr.com
E-MAIL　wakadoraemon@icloud.com
TOOL　不透明壓克力顏料 / 廣告顏料 / 蠟筆 / 染布顏料 / Photoshop CC

PROFILE　1999 年生，目前正在多摩美術大學就讀。創作以插畫和紡織品為主。

COMMENT　我的創作主題大多是「看起來沒什麼但是很開心」、「健康又快樂」之類的事物。在我的插畫中，會把日常生活中常見的物件、人物和風景等，轉換成悠然自得的形體，然後將那個形體重組成畫面。我習慣使用中性、自然的顏色，畫出氣氛平和又迷人的插畫。未來希望可以把身邊有的沒的各種東西全都畫成插畫，也想試著創作大型的手繪作品。

| 1 | 2 | 4 |
| | 3 | |

1「体操キッズ（暫譯：做體操的孩子）」Personal Work／2020　2「卓球キッズ（暫譯：打桌球的孩子）」Personal Work／2020
3「バスケットキッズ（暫譯：打籃球的孩子）」Personal Work／2020　4「菜の花のある庭（暫譯：長著油菜花的庭院）」Personal Work／2020

杏奈テ ANNA

Twitter tbmt_anna Instagram — URL —
E-MAIL tbmt_anna@yahoo.co.jp
TOOL MediBang Paint / iPad Pro

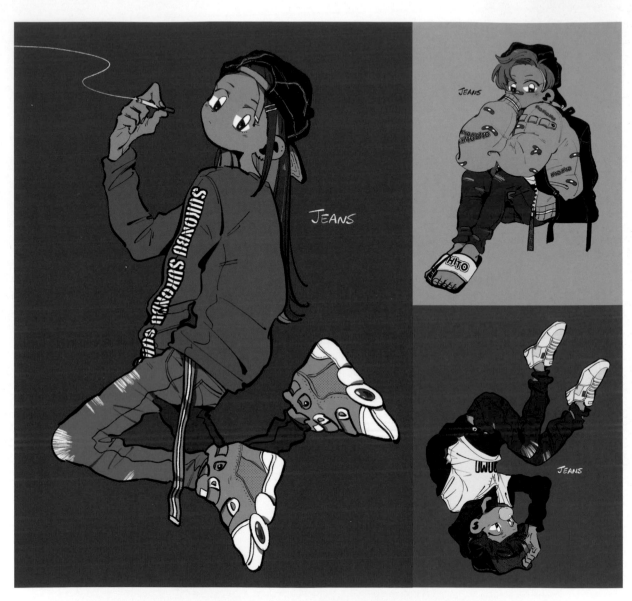

PROFILE 喜歡顏色，作品都發表在社群網站，主要是畫活力四射的女孩。喜歡咖哩飯和可樂。

COMMENT 我很喜歡「顏色」，畫畫時都會開心地思考該怎麼搭配，才能完成看起來舒服的配色。我喜歡繽紛的配色，也喜歡簡單的純色，未來也想開心地畫下去，
 如果有機會和各種領域合作，我一定會很開心！

OMATSURI
JOSHIKOUKOUSEI

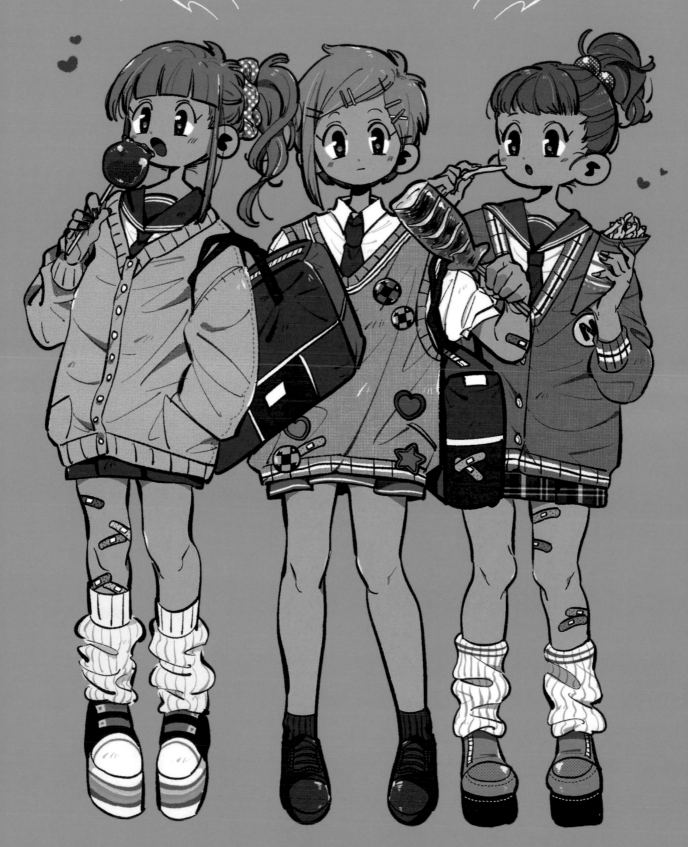

いぬ山 INUYAMA

Twitter inukainuzoku　　Instagram inukainuzoku　　URL —
E-MAIL inukainuzoku@gmail.com
TOOL Photoshop CS5 / 鋼筆

INUYAMA

PROFILE 　　目前住在京都。創作主題大多是在某個世界裡健康地生活著，有著健康體重的女孩。

COMMENT 　　我喜歡畫的是那種好像存在又好像不存在，與這個世界有點不同的平行世界。我畫畫時會特別運用一些小道具或是背景來呼應我的世界觀，讓看的人可以想像出畫中的故事。未來如果能多一點商品插畫之類的工作，我應該會很開心。

<table>
<tr><td rowspan="2"></td><td>2</td><td rowspan="3">4</td></tr>
<tr><td rowspan="2">3</td></tr>
<tr><td>1</td></tr>
</table>

1「唐獅子牡丹※」Personal Work／2020　**2**「目覚ましが鳴っている（暫譯：鬧鐘響了）」Personal Work／2020　**3**「開かずのバスルーム（暫譯：無法打開的浴室）」Personal Work／2020　**4**「先生、またあの2人が何か呼んでます（暫譯：老師，那兩個人又在召喚什麼了）」Personal Work／2020
※ 編註：「唐獅子牡丹 (Karashishi Botan)」是日本刺青常見的圖樣，「唐獅子」是指從古中國(唐)傳過來的獅子圖樣，傳說中獅子的天敵就是躲在牠們毛中的小蟲，散布到全身後就會將獅子咬死。但是牡丹花所滴下的露水可以殺死這種蟲，所以若將唐獅子與牡丹花畫在一起，這種刺青圖樣具有避邪的涵義。

umao

Twitter shimauma0 Instagram umao_f URL shima-umao.tumblr.com

E-MAIL shimaumao127@gmail.com

TOOL 不透明壓克力顏料 / Photoshop CC / Procreate / iPad Pro

PROFILE

目前住在京都，畢業於京都精華大學設計系。2016 年起以插畫家的身分活躍於書籍、廣告及網路等媒體。喜歡動物和藍色。

COMMENT

無論是工作上的案件還是個人的創作，我畫畫時都會誠實面對自己的心情。對於感興趣的主題、喜歡的東西和顏色，都會真誠地把它們畫出來。此外，我會保持簡潔的風格，我認為不要畫得太複雜也很重要。我的畫風特色應該就是簡單的構圖和配色，以及動物們所散發出來的氣氛吧。未來我想嘗試更多與書籍、廣告、網路相關的工作，另外也想挑戰看看壁畫或包裝設計之類的工作。

uyumint

Twitter　mint1230_v　　Instagram　mint_o_ok　　URL　www.pixiv.net/users/2317194
E-MAIL　uyumint1230@gmail.com
TOOL　CLIP STUDIO PAINT PRO / iPad Pro

PROFILE　　2017 年開始創作，作品包括原創和二次創作的插畫，主要發表於社群網站。

COMMENT　　我喜歡用粉彩色來描繪構圖簡單的插畫。我特別喜歡美妝和時尚相關的事物，所以在畫人物的時候，有時也會加入一些時尚的元素。未來我希望可以挑戰一些還沒有接觸過的工作，像是製作插畫周邊商品或是時尚相關的工作。

	2	
1		4
	3	

1「kurukuma」Personal Work／2019　2「I pink you」Personal Work／2019
3「KUMA」Personal Work／2020　4「no evil」Personal Work／2020

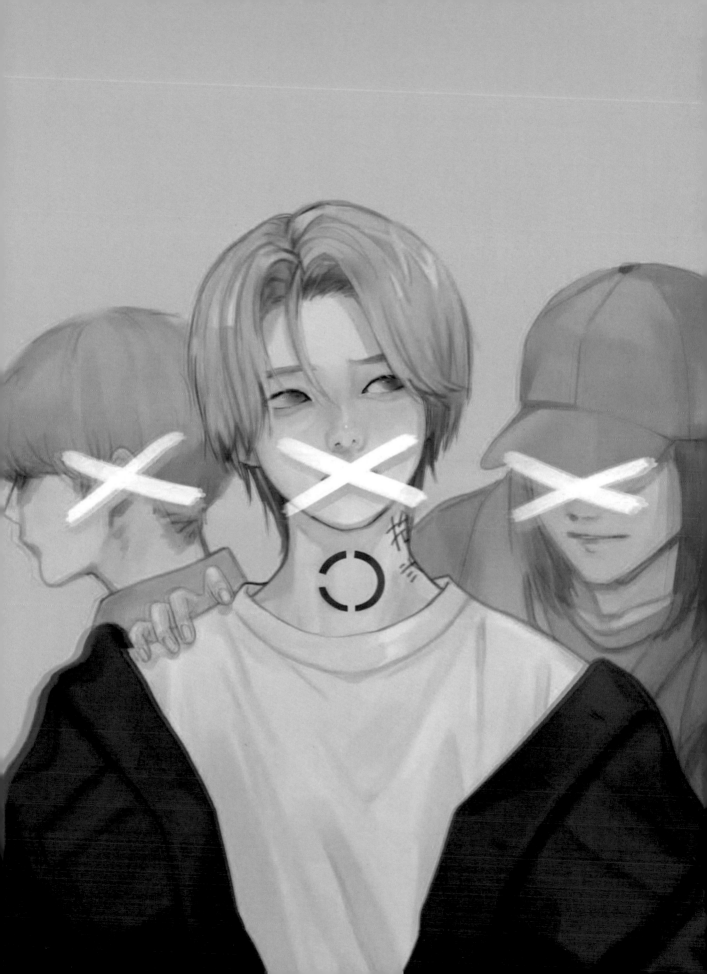

unpis

Twitter unpispeace <u>Instagram</u> wa_unpis <u>URL</u> unpis.myportfolio.com
<u>E-MAIL</u> wa.unpis@gmail.com
<u>TOOL</u> 不透明壓克力顏料 / POSCA 麥克筆 / Procreate / iPad Pro

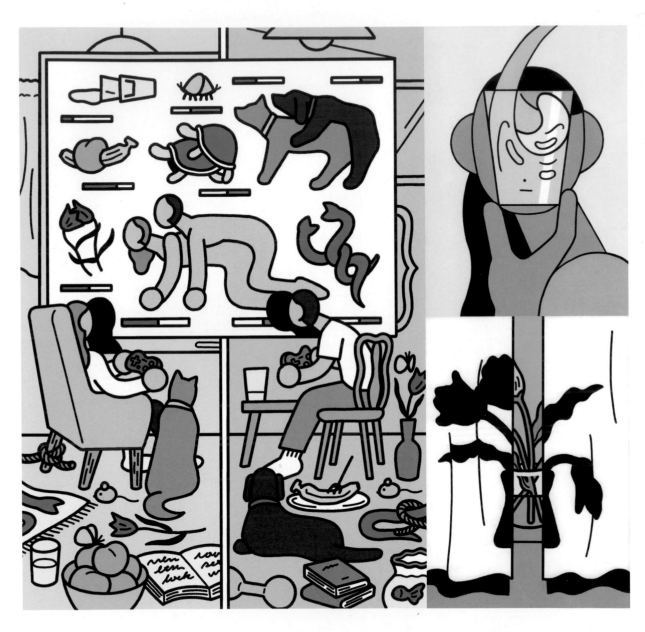

<u>PROFILE</u> 出生於福島縣南部的磐城市，畢業於武藏野美術大學基礎設計學科。

<u>COMMENT</u> 我想畫的是沒有濕度（不帶水分）、低彩度的插畫。我的目標是畫出只用色塊和線條呈現，乍看很容易看懂，但是仔細看時會發現其中好像有點怪怪的或笨笨的一面，希望能創作出那樣的作品。我的作品特色是會省略人物的感情、性別、特徵等，只把人當作一個符號，並且搭配各種不帶個性的物件。我希望減少畫面中的資訊量，所以會盡量減少線條和色彩。未來除了二次元的作品之外，希望有機會替各種媒體創作作品，例如動畫或是立體模型等。

	2	4
1		
	3	5

1「OUT OF LINE」著色畫用插畫／2020／VALERIO OLIVERI 2「POUR」Personal Work／2020 3「窓辺（暫譯：窗邊）」Personal Work／2020
4「PAUSE」Personal Work／2020 5「BATH」Personal Work／2020

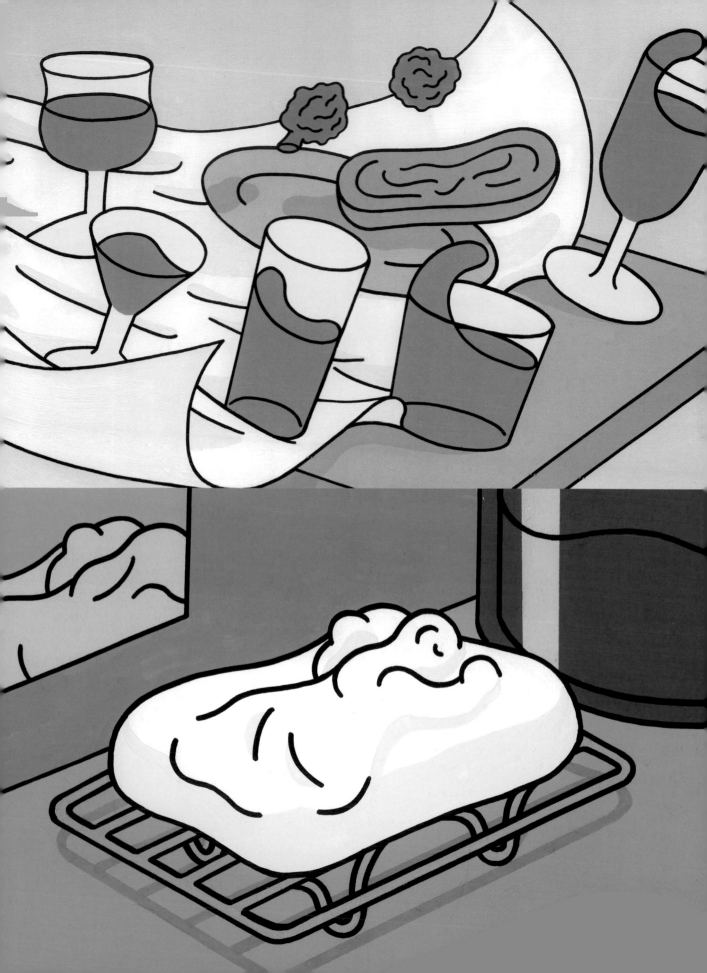

N1 ENUICHI

Twitter kwrn00h3 Instagram kwrn00h3 URL n-earho1e.booth.pm
E-MAIL nearho1e@gmail.com
TOOL CLIP STUDIO PAINT PRO / Procreate / iPad Pro

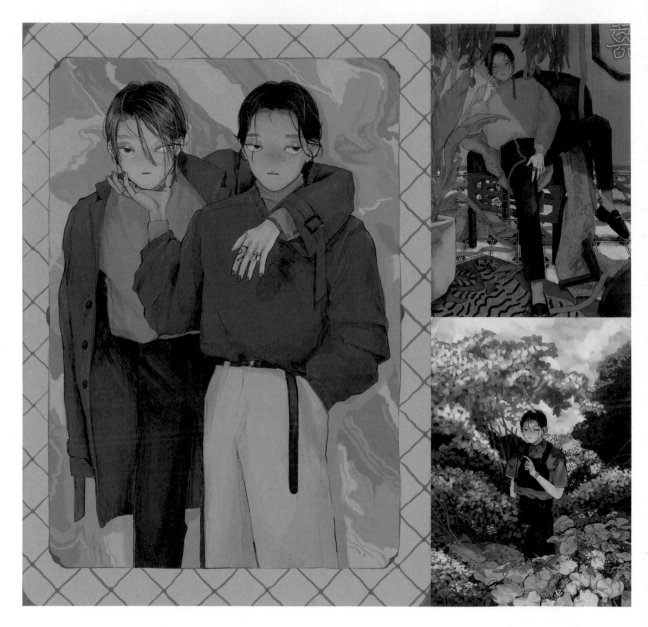

PROFILE 2020 年畢業於京都市立藝術大學，主修染織。2016 年起開始參加各類展覽及創作活動。

COMMENT 我喜歡「時尚」相關的事物，畫畫時經常在想該怎麼畫才能更時尚，最近的目標則是畫出讓人第一眼看到就覺得舒服的配色，也想畫出更複雜的構圖。
 我的目標是讓插畫看起來像是「印花繁複的華麗感名牌型錄」，風格類似 GUCCI，以及義大利時裝設計師羅伯特・卡沃利（Roberto Cavalli）在
 2016 年到 2017 年左右的設計風格。我特別喜歡鞋子、戒指還有手錶等時尚單品，希望未來能嘗試時尚產業的宣傳工作，並有機會幫他們做設計

```
    2    4
1
    3    5
```

1「無題」Personal Work／2020 2「虎のいる部屋（暫譯：有老虎的房間）」Personal Work／2020 3「15：48」Personal Work／2020
4「陽の日（暫譯：有陽光的日子）」Personal Work／2020 5「身支度（暫譯：穿著打扮）」Personal Work／2020

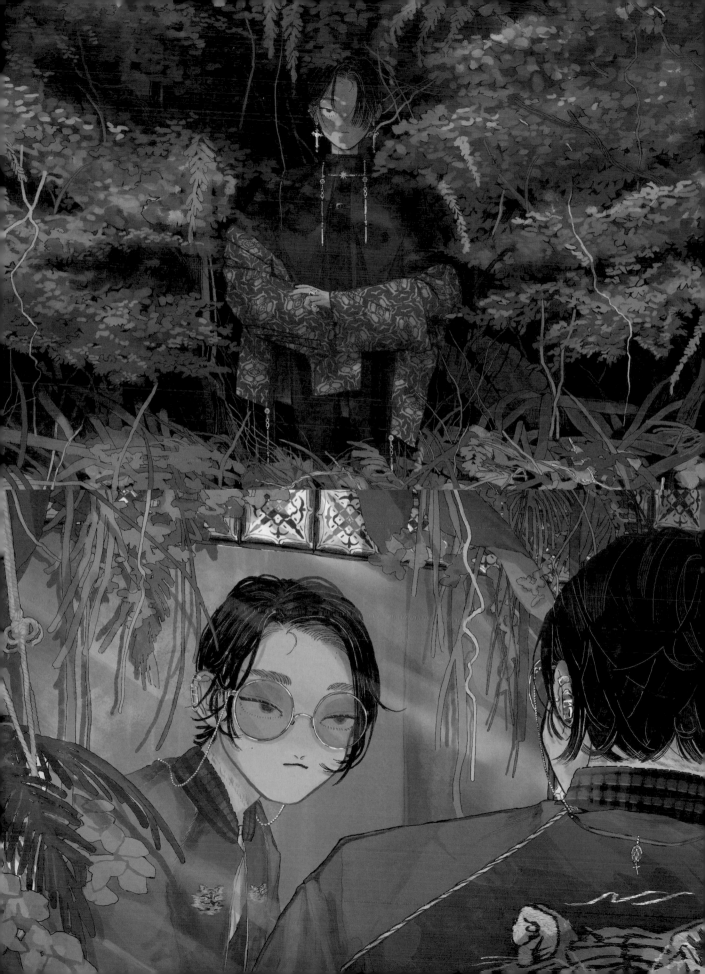

おいしいさめ OISHIISAME

Twitter sutera_sea Instagram oishii__same URL seme.themedia.jp
E-MAIL tamagochan1222@gmail.com
TOOL Procreate / iPad Pro

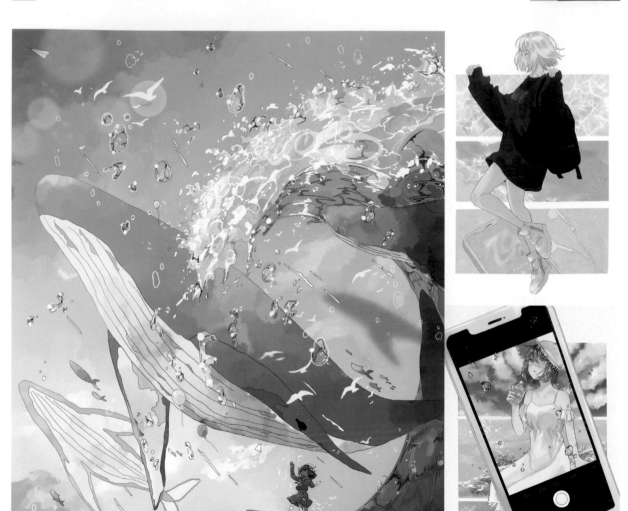

PROFILE
目前在京都某間藝術大學攻讀插畫。喜歡畫少女和夏天，愛用清爽的藍色。也喜歡畫寬鬆的衣服和水手服。最近在京都喝到超好喝的珍珠奶茶，希望有機會可以再喝到更多口味。

COMMENT
我的創作主題大多是夏天，愛用藍色系來描繪有少女的插畫，也常常畫大海和游泳池。我喜歡畫藍色和水，所以這應該算是我的畫風特色吧。我也很喜歡聽音樂，希望未來能接到畫 CD 封套、MV 等和音樂有關的工作。另外，我也很希望挑戰看看 VTuber 的角色設計！

1 2
 3 4

1「指揮者」Personal Work／2020　2「夢日記」Personal Work／2020　3「六月 雨上がり（暫譯：六月 雨後）」Personal Work／2020
4「青に溺れる（暫譯：沉溺在藍色裡）」Personal Work／2020

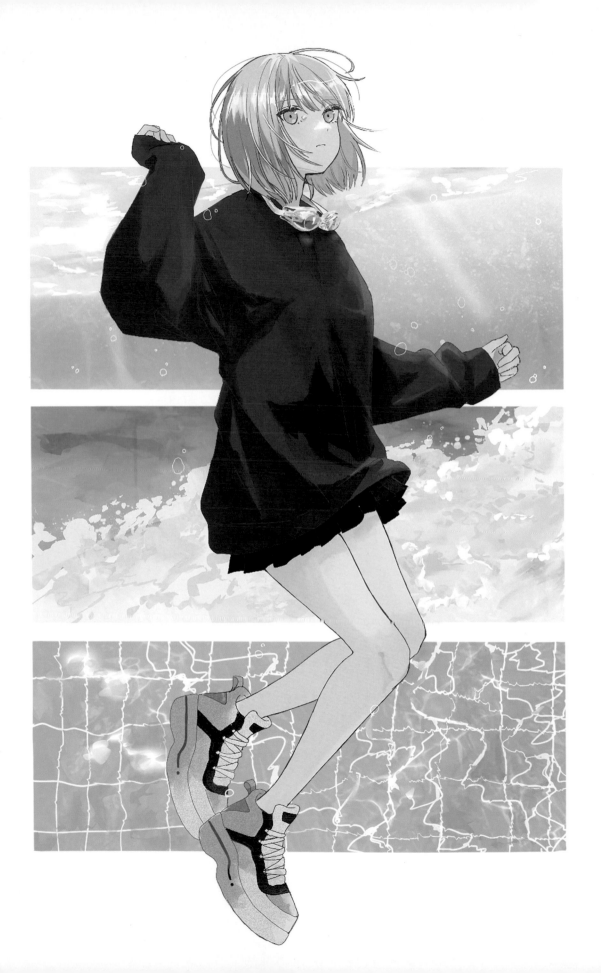

大河 紀 OKAWA Nori

Twitter nori_okawa Instagram nori_okawa URL noriokawa0713.wixsite.com/mysite-2
E-MAIL nori.okawa.713@gmail.com
TOOL Procreate / iPad Pro

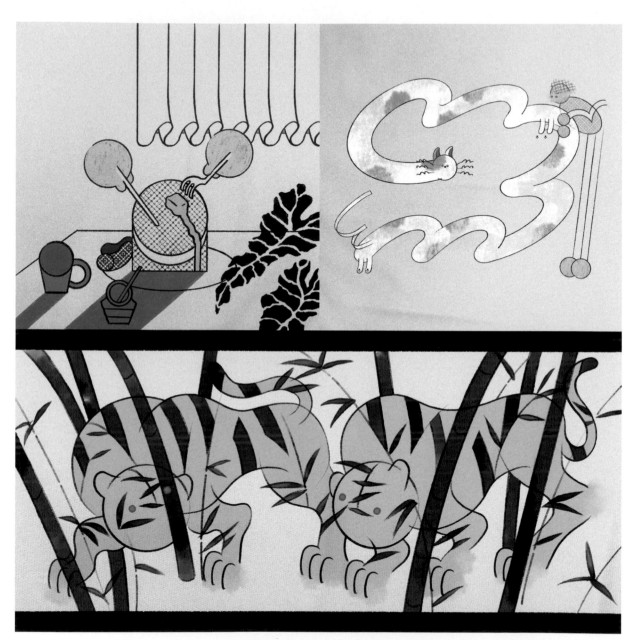

PROFILE
2014 年畢業於多摩美術大學平面設計系，曾在影像製作公司待過五年，從早到晚辛苦工作，2019 年以插畫家的身分出道。和日本國內外的雜誌媒體合作內頁插畫、標題插畫、宣傳用的主視覺設計等，以《POPEYE》雜誌最多。2020 年參加「File Competition Vol.30」插畫大賽榮獲「日下潤一特別獎」，同年參加第 22 屆「1_WALL」展平面設計組榮獲「上西祐理評審獎」，也在第 215 屆玄光社「The Choice」插畫大賽獲得入選。

COMMENT
我的插畫講求輕鬆愉快的氣氛，會使用讓人看了感到舒服的形狀和構圖，努力呈現兼具平靜與激情的兩面性，並加入滿滿的愛。我的畫風特色應該是會用無生命的形狀和強烈的細節描寫做出對比，比起抽象畫，我更希望看的人可以在我的畫中投射出自己。未來我想嘗試CD封套、音樂或時尚產業相關的工作，也希望作品能出現在美術館或世界博覽會。我會每天認真畫畫、睡覺、和狗狗玩，接受各領域的工作委託，拓展各種插畫的可能性。

1	2	
3		4

1「5 億年ぶりのホットケーキ（暫譯：睽違5億年的鬆餅）」Personal Work／2019 2「水のように自然にいつも通り（暫譯：和平常一樣、就像水一樣自然）」Personal Work／2020 3「おしどり夫婦®（暫譯：鶼鰈情深）」Personal Work／2020 4「PTA」宣傳用主視覺設計／2020／PTA
※編註：「おしどり夫婦」原文直譯是「鴛鴦夫婦」，比喻和鴛鴦一樣形影不離，意思接近中文的「鶼鰈情深」。

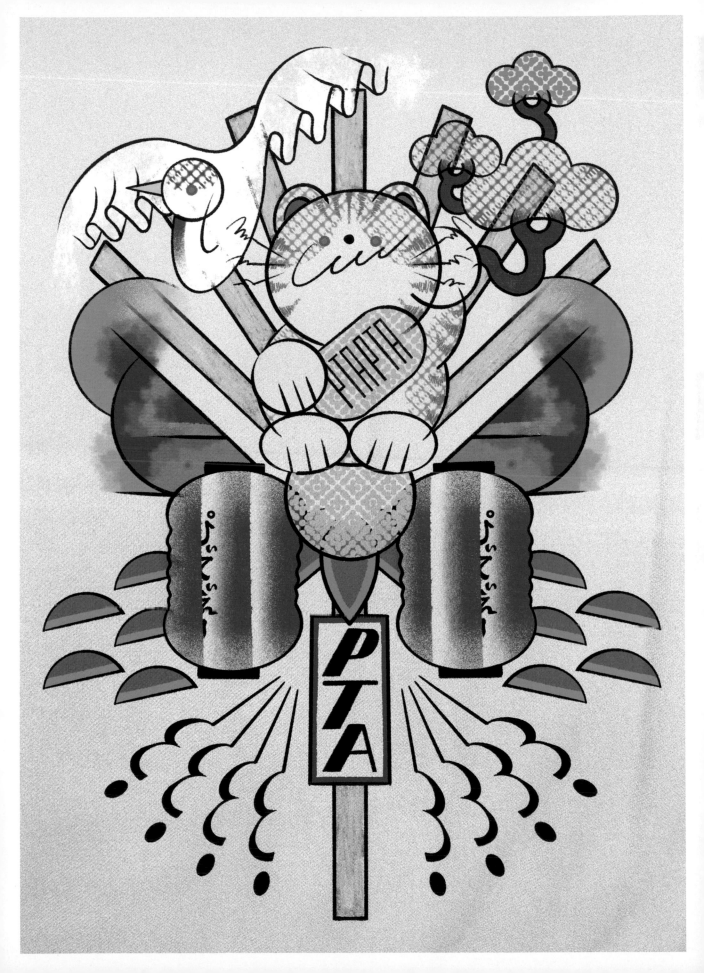

OK

Twitter bil_li_on Instagram bil_li_on URL —
E-MAIL woodbillion@gmail.com
TOOL ibisPaint / Procreate / iPad Pro

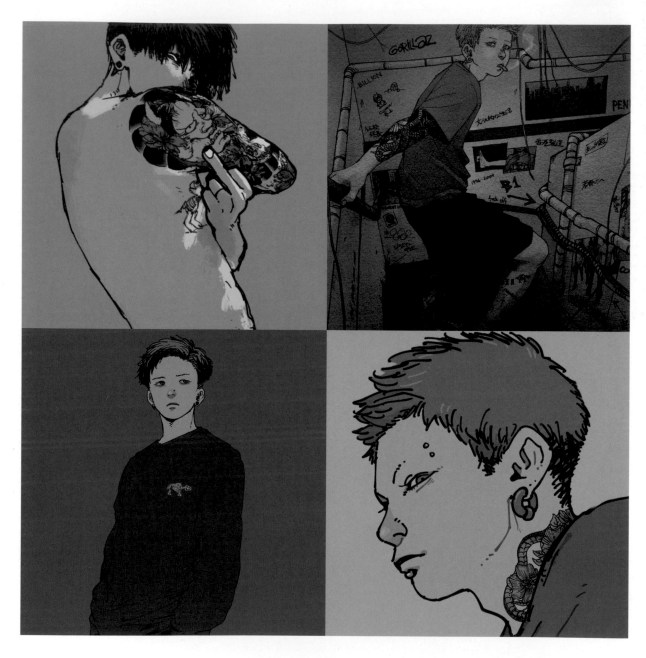

PROFILE

1997 年生，目前住在大分縣。

COMMENT

我的目標是畫出有人味的作品，所以我特別喜歡畫出鼻翼、眼角這些常被人省略不畫的小地方。我的作品特色應該是會在人物身上動手腳，像是加上刺青、耳環之類的。我希望大家可以透過我的插畫，開始對這類的世界感興趣。一直以來，我都是出於興趣而默默創作，未來我想開始積極地接一些插畫案的委託，如果有能讓我派上用場的工作，請務必和我聯絡。

1 2 5
1 0

1「般若※」Personal Work／2020 2「城砦（暫譯：城寨）」Personal Work／2020 3「山」（暫譯：山）」Personal Work／2020
4「無眠」Personal Work／2020 5「satanism」Personal Work／2020 6「ynks」Personal Work／2020
※編註：「般若」是指圖中這種鬼頭刺青的名稱，此圖樣源於日本能樂和戲劇表演中的般若面具，象徵惡魔的化身。

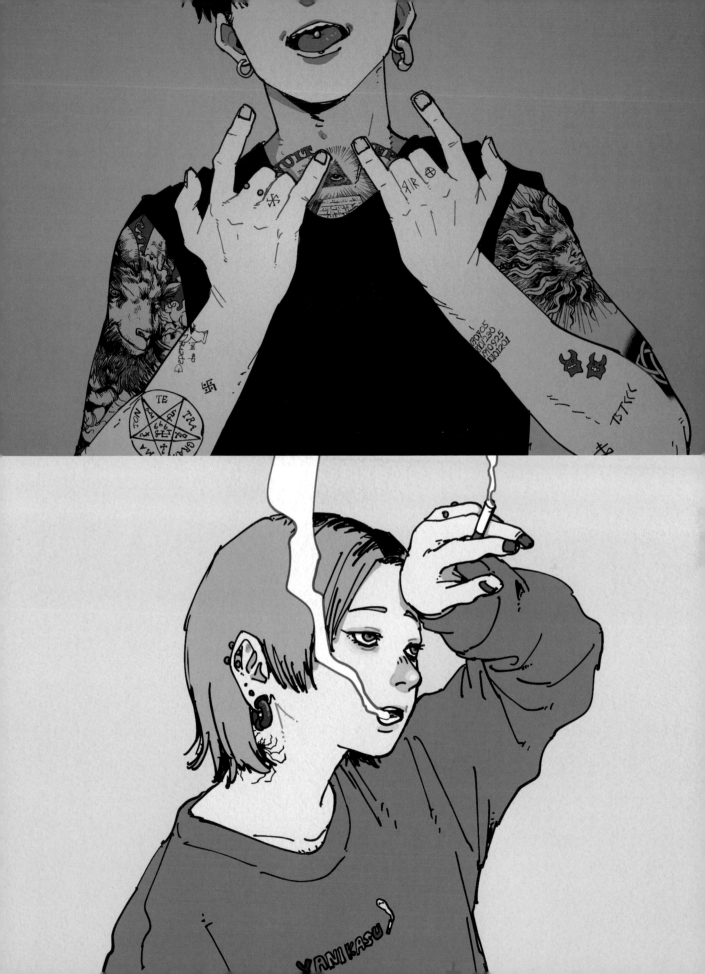

おく OKU

Twitter　2964_KO　　Instagram　ok8656　　URL　—
E-MAIL　oknk2964@gmail.com
TOOL　Procreate / iPad Pro

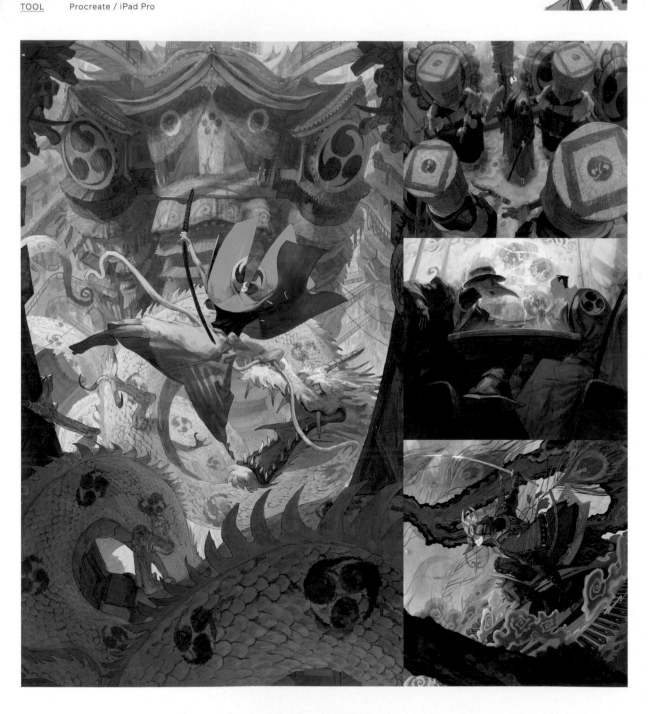

PROFILE　2000 年出生，喜歡畫畫，畫著畫著就成了現在這樣子。偶爾也會畫漫畫。

COMMENT　我畫畫時特別講究構圖、色彩和空間感，想畫出看似虛擬卻又像是現實，色彩繽紛的作品。我想讓大家都知道「我就是愛畫這種畫」，這是最重要的。我的作品特色，應該是偏暖的色調和明暗的運用吧。未來我想慢慢接觸一些書籍內頁插畫或裝幀插畫、角色設計之類的工作。目前我準備將漫畫出版成書（計畫中），因此正忙於寫作，同時也在勤奮地學習著。

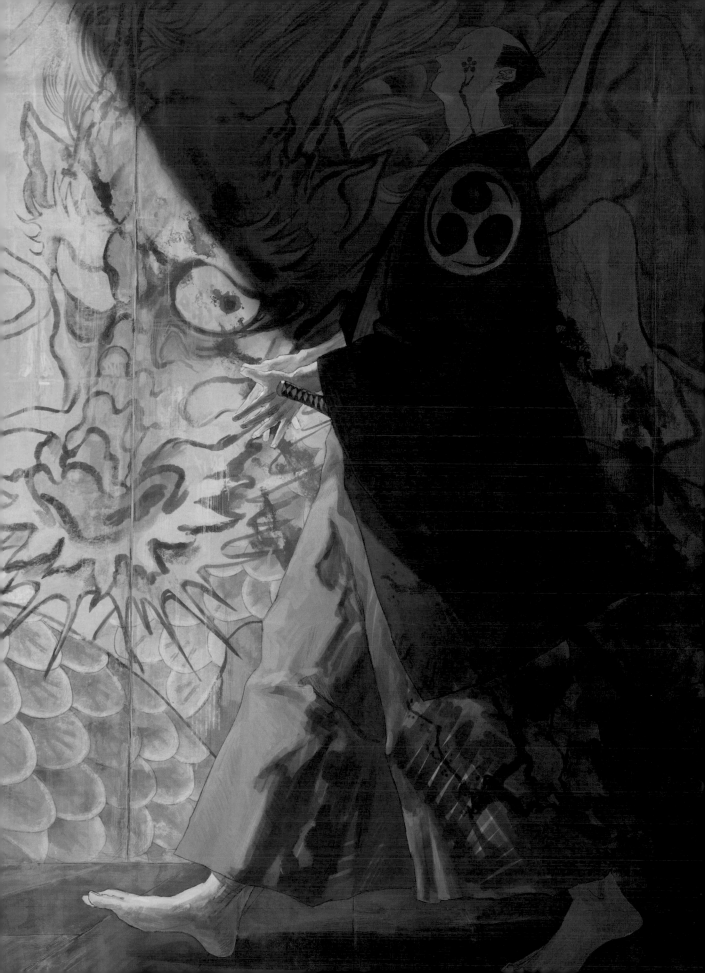

オザキエミ OZAKI Emi

Twitter　—　Instagram　gggggw　URL　emiozaki.com
E-MAIL　emiozaki1228@gmail.com
TOOL　鉛筆 / 書法筆 / 不透明壓克力顏料 / 彩繪墨水 / Photoshop CC / Illustrator CC

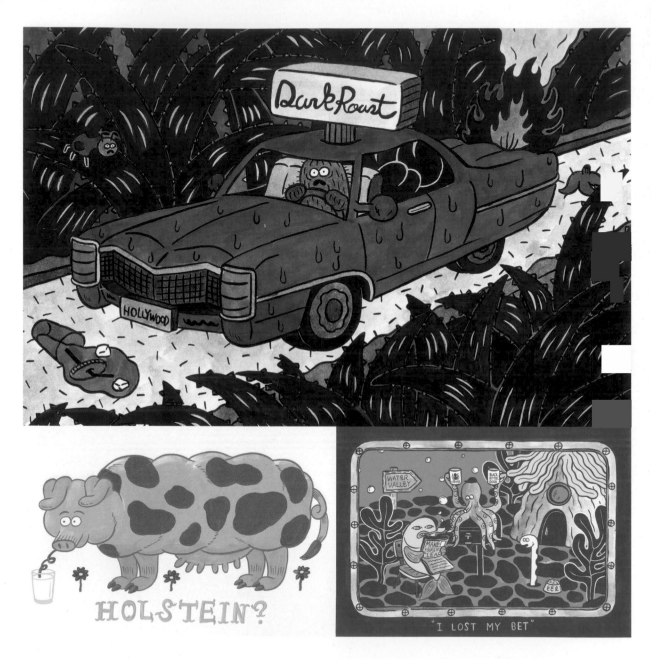

PROFILE　插畫家＆藝術家。1991 年生，來自廣島縣。畢業後在設計公司上班，2017 年起成為獨立接案的插畫家。擅長用普普風描繪出各種詭異角色，打造出充滿幽默感的世界觀。

COMMENT　不論是委託案件還是個人創作，我一定會先用手繪的方式畫草稿。我覺得手繪可以畫出平時意想不到的線條與塗法，這樣比較有趣。而且手繪的視角通常是看著整張圖面，更容易隨時取得平衡；畫畫的當下如果想到什麼點子，也可以馬上畫進作品中。所以，雖然手繪比較花時間，這一點我還是想繼續堅持下去。我的畫風特色，應該是從一張畫中就能感受到故事性，以及讓人印象深刻的角色和配色吧。不管是畫什麼東西，我就是想要幫它加上眼睛或嘴巴，並賦予它某種意義呢（笑）。關於未來的展望，我想創作科幻主題的漫畫。

1 「個展 "STRANGE MANIA"」展覽作品／2019　2 「個展 "STRANGE MANIA"」展覽作品／2019
3 「個展 "STRANGE MANIA"」展覽作品／2019　4 「個展 "STRANGE MANIA"」展覽作品／2019

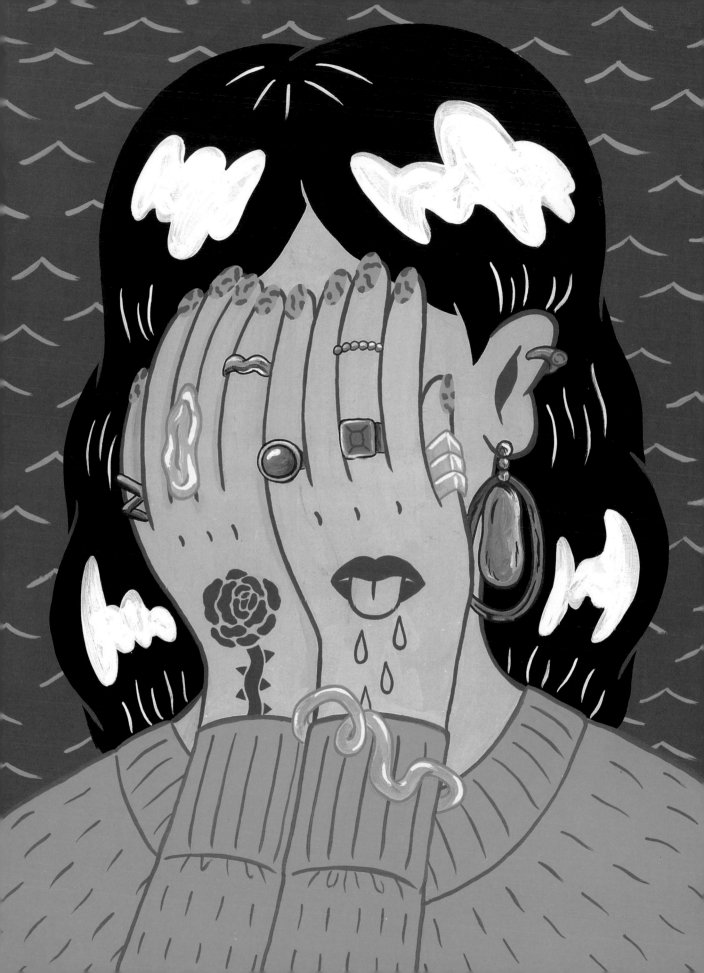

Oz

Twitter　Oz01_　　Instagram　—　　URL　—

E-MAIL　oz.xxx00z@gmail.com

TOOL　CLIP STUDIO PAINT PRO / Wacom Cintiq 16 數位繪圖板

Oz

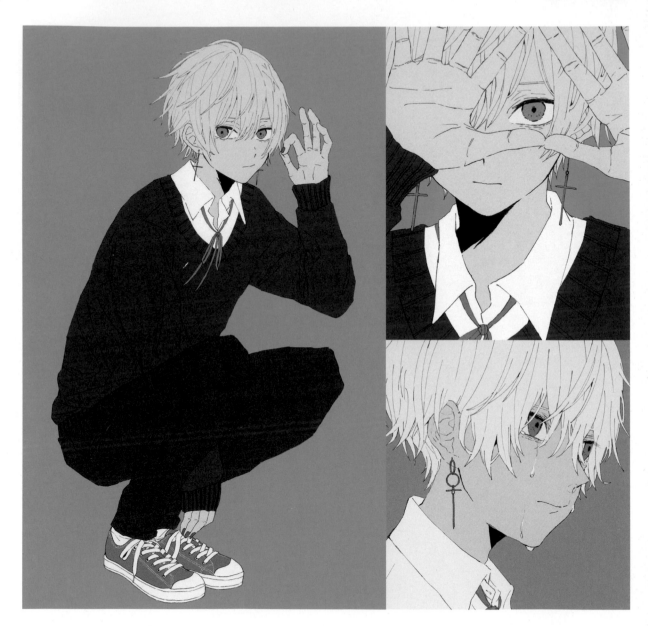

PROFILE　　目前住在東京都，2019 年開始出於興趣而創作插畫，發表在社群網站。

COMMENT　　我特別重視插畫給別人的第一印象，配色時總會刻意帶點懷舊感。我在畫畫時，會特別注意的就是線稿，常常會邊畫邊想哪些線條是必要的，而哪些
線條其實並不必要。未來我希望能更重視自己的個性，將我的插畫推展至各種領域，有機會的話想試試看海報、書籍、CD 封套之類的插畫工作。

1　2　　4
　3

1「無題」Personal Work／2020　2「無題」Personal Work／2020
3「無題」Personal Work／2020　4「無題」Personal Work／2020

お久しぶり OHISASHIBURI

Twitter	imlllsn	Instagram	ojiushiburi9	URL	www.pixiv.net/users/1079073

E-MAIL　ohisashiii0529@gmail.com

TOOL　SAI / CLIP STUDIO PAINT PRO / Wacom Cintiq 24HD 數位繪圖板

PROFILE　我會畫畫。

COMMENT　我總是會注意別讓自己一直坐著不動。我的畫風特色，大概是會給人一種不太自然又詭異的感覺吧。希望未來可以畫出自己的代表作。

1	2	
	3	4

1 「無題」Personal Work／2020　2 「無題」Personal Work／2020
3 「無題」Personal Work／2020　4 「無題」Personal Work／2020

ohuton

Twitter nyr50ml Instagram — URL www.pixiv.net/users/38480468
E-MAIL nyr50ml@gmail.com
TOOL CLIP STUDIO PAINT PRO / Wacom Intuos Photo 數位繪圖板

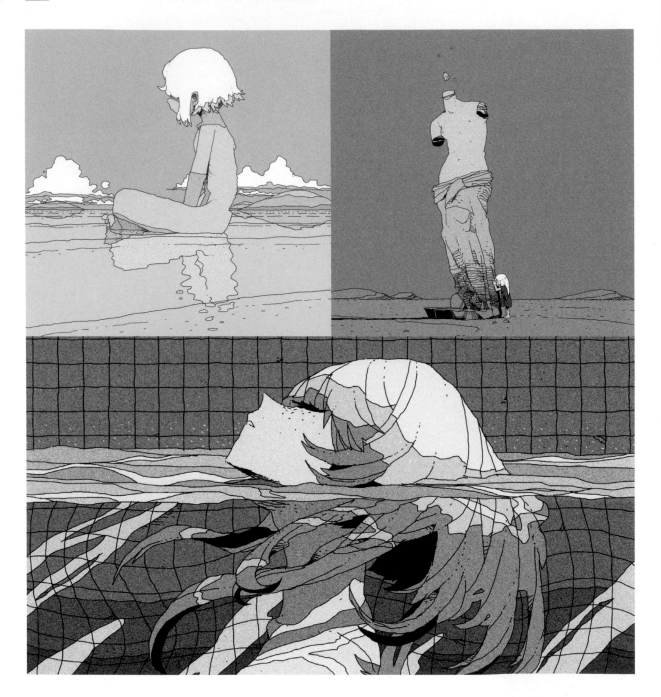

PROFILE 1997 年生於大分縣，自稱插畫家。

COMMENT 我最喜歡畫線稿了，我想追求只有我才能做到的運筆速度和抖動的筆觸，勾勒出我專屬的線條。雖然我的作品有點偏科幻風，但我會用自己的方式去
詮釋我畫中那些關於數學、物理學的現象與見解，我想在冷冰冰的世界觀裡，加入一絲現實世界的溫度。希望未來能接到 CD 封套之類的工作。

1 「無題」Personal Work／2020 2 「無題」Personal Work／2020 3 「胎生／メリッサキンレンカ（梅麗莎・金蓮花）」MV 插畫／2020／彩虹社
4 「無題」Personal Work／2020

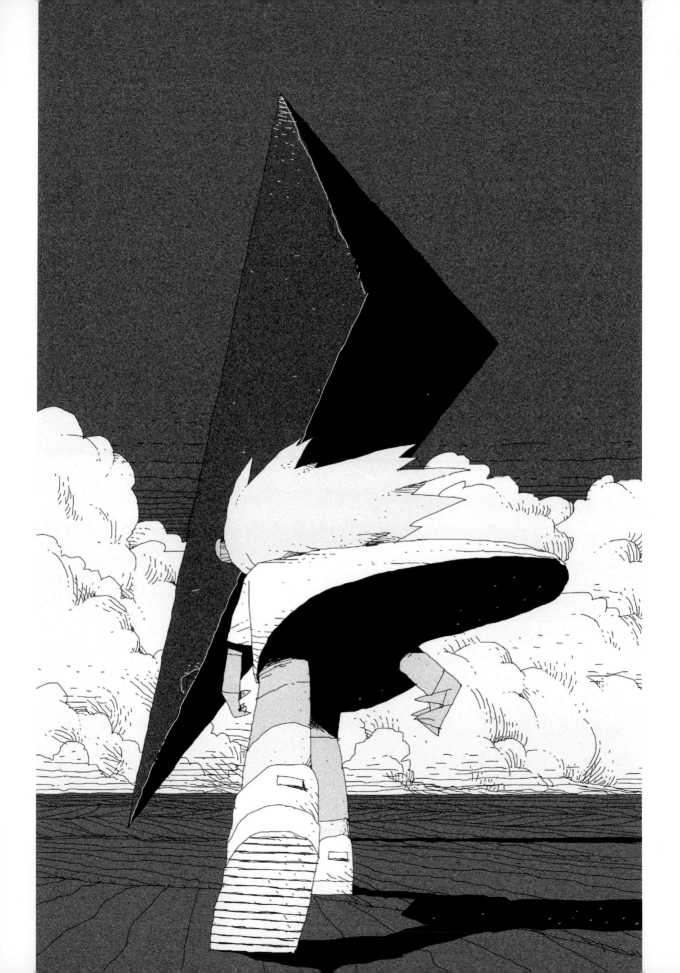

お村ヴィレッジ OMURAVILLAGE

Twitter　omura06　Instagram　—　URL　omura06.tumblr.com
E-MAIL　omurarara0@gmail.com
TOOL　Photoshop CC / Procreate / iPad Pro

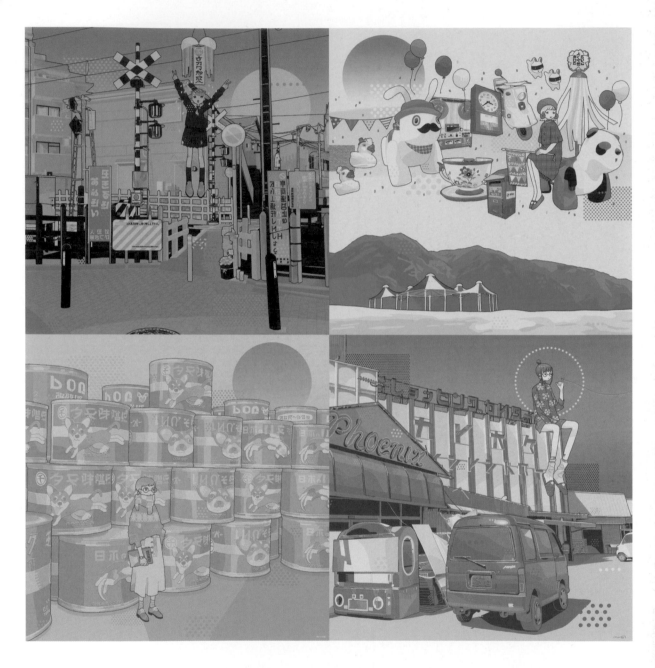

PROFILE　1995 年生於愛知縣。插畫作品都發表在網路上。偶爾會在活動展場展出原創商品，也會製作展覽以及 CD 封套用的插畫作品。在插畫方面，最重視的是「雖然走普普風，卻有某種奇妙又頹廢的氣氛」。

COMMENT　這是我個人的偏好，我會在作品裡加入一些「看起來好像能讀，其實無法閱讀的文字」，我想用這種方式來描繪出介於現實和幻想之間，好像存在其實並不存在的地方。我認為我作品最大的特色就是「配色」，我的目標是做到讓大家即使不看細節，光從配色就可以認出我的作品，我會朝著這點去努力。我特別喜歡音樂和服飾，如果未來有機會能接到 CD 封套或是時尚相關的工作，我應該會很開心。

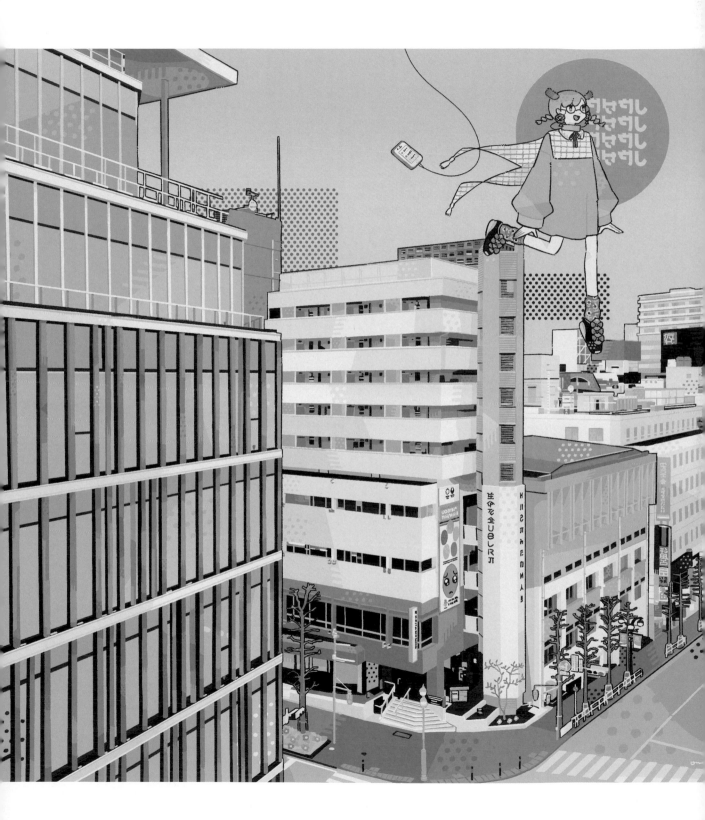

高妍 GAO Yan

GAO Yan

Twitter　_gao_yan　Instagram　_gao_yan　URL　—
E-MAIL　senmiku@gmail.com
TOOL　Photoshop CC / Illustrator CC

PROFILE　1996 年生於台灣台北。畢業於台灣藝術大學視覺傳達設計系，曾於沖繩縣立藝術大學美術系短期留學，主修繪畫。目前在台灣及日本發表漫畫作品，曾負責村上春樹散文集《棄貓：關於父親，我想說的事》（文藝春秋出版，中文版由時報出版社出版）的封面及內頁插畫。也有在日本連載漫畫作品。

COMMENT　我認為這個世界是由肉眼無法看見、耳朵無法聽見的某種「韻律」所組成的，所以我認為，如果要成為一個富有魅力的優秀創作者，比起高超的畫技，更重要的是敏銳度要高，要能感知到物體或感情散發出來的「韻律」。此外，我想創作出讓人看了之後能感到心情平靜的作品，因此我會刻意用偏灰色調和平穩的構圖。植物最能讓我感到平靜，因此我也常常畫植物。目前我在日本連載漫畫作品，如果可以的話，希望能早日出版自己的漫畫單行本。

1 ┌ 2
 ├ 4
 └ 3

1「棄貓：關於父親，我想說的事／村上春樹」裝幀插畫／2020／文藝春秋　2「棄貓：關於父親，我想說的事／村上春樹」裝幀插畫／2020／文藝春秋
3「台灣・路地裏散步（暫譯：在台灣的小巷裡散步）」Personal Work／2020　4「棄貓：關於父親，我想說的事／村上春樹」裝幀插畫／2020／文藝春秋

風邪早僕 KAZEHAYA Boku

Twitter	b0ku4	Instagram	b0ku4	URL www.pixiv.net/users/19348183

E-MAIL　boku0o04@gmail.com
TOOL　ibis Paint X / iPhone 7

PROFILE　來自北海道，自學畫畫並持續創作著，作品大多發表在 Twitter，畫中經常出現退熱貼。

COMMENT　我畫畫時追求的是雖然人物看起來冷冰冰，但是可以感受到他的體溫。我畫的人物雖然臉是二次元的風格，但衣服的材質、皺摺、色調是偏向寫實風，我特別講究這種看似矛盾卻不會讓人覺得怪的組合。我的畫風特色，大概是中性的、看起來有點脆弱、運動風的打扮，氣質像男孩也像女孩的人物吧。另外雖然我使用冷色調，作品卻散發出小動物般的溫暖氣氛，我想這也是特色之一。未來我也想嘗試服裝設計的工作，此外也想拓展創作領域，有機會能畫 MV、CD 封套之類的插畫。

	2	
1		4
	3	

1「風邪引き蹴玉部（暫譯：感冒的足球社）」Personal Work／2019　2「ハムスター（暫譯：倉鼠）」Personal Work／2020
3「現と随（暫譯：現與隨）」美少年展 展示作品 Personal Work／2019　4「病弱天使蹴玉部（暫譯：體弱多病天使足球社）」Personal Work／2020

堅貝 KATAKAI

Twitter ktkaaai Instagram ktkaaai URL ktkaaai.tumblr.com

E-MAIL katakai007@gmail.com

TOOL Photoshop CC / CLIP STUDIO PAINT EX / Procreate / Wacom Intuos Pro 數位繪圖板 / iPad Pro

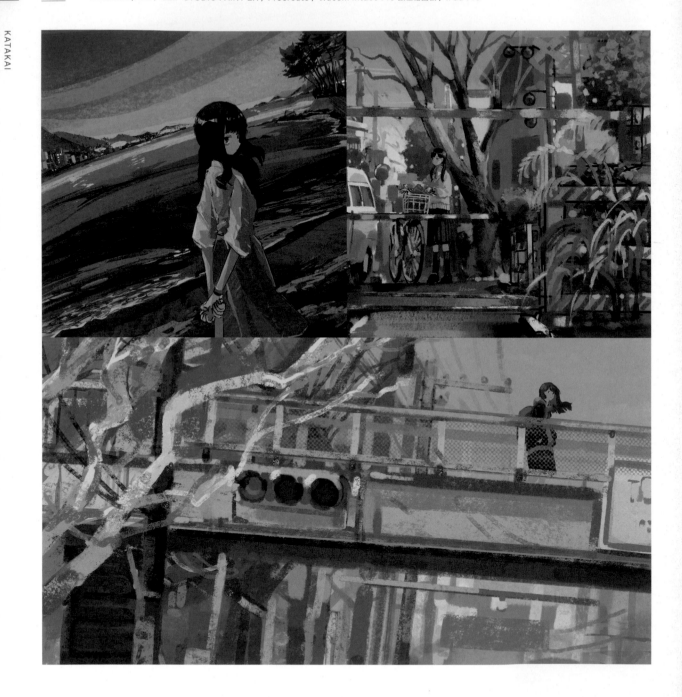

PROFILE 2000 年出生，來自愛知縣，目前住在東京的插畫家。

COMMENT 我希望透過我描繪的畫面，反映我在日常生活中每個瞬間感受到的魅力，因此我的作品會依當時所畫的主題而追求不同的表現方式，不太會有固定的
創作流程。大家常說我的畫風特色是沉穩的色彩，或許這是因為我對偏向現實世界或日常生活的題材比較有興趣，所以會依題材需求選用最適合呈現
在畫面中的色彩。未來我想挑戰各種插畫工作，例如書籍的裝幀插畫、音樂相關的藝術作品等，不論哪種媒體我都想嘗試看看。

1 「ちょっと暗いところ（暫譯：有點暗的地方）」Personal Work／2020 2 「帰路（暫譯：回家的路上）」Personal Work／2020
3 「秋空渡る（暫譯：跨越秋天的晴空）」Personal Work／2020 4 「Leave me alone」Personal Work／2020

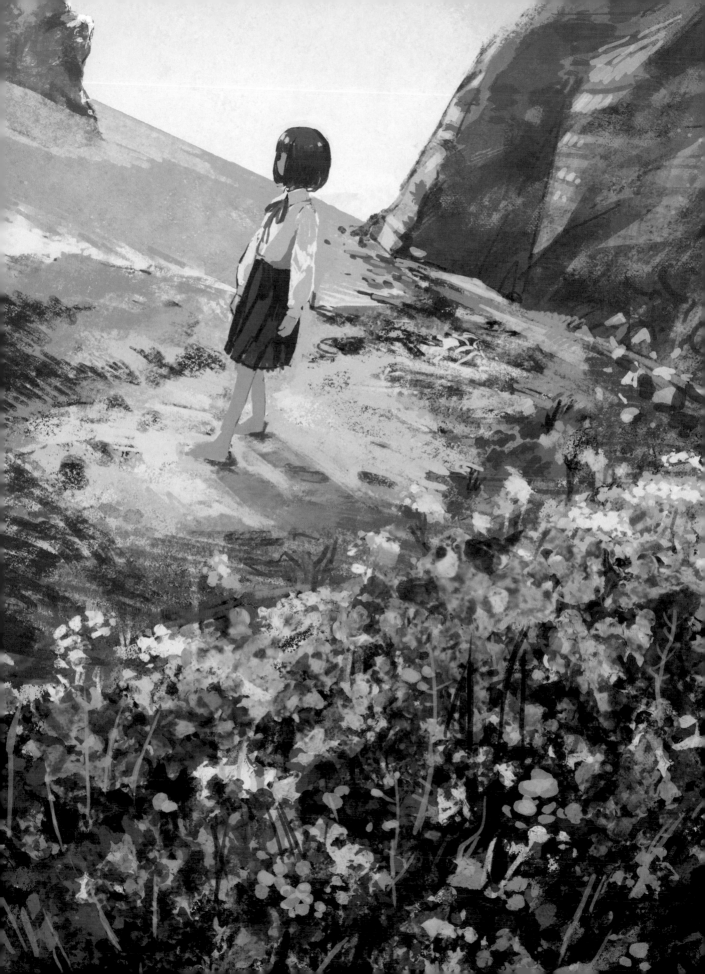

カトウトモカ KATO Tomoka

Twitter okaca__ Instagram tmktmk_ URL tmk-okaca.wixsite.com/home
E-MAIL tmk.okaca@gmail.com
TOOL POSCA 麥克筆 / 沾水筆 / 沾水筆墨水 / Procreate / iPad Pro

PROFILE 　插畫家。作品主要是擷取日常生活中的某個瞬間，創作成黑白色調的插畫。喜歡咖啡和生命力旺盛的植物。

COMMENT 　我想營造讓人一看就覺得舒服的畫面，因此會控制線條和密度，也會特別重視物件的 Q 版程度，努力做到剛剛好的感覺。我的畫風特色應該是圓滾滾的人物，以及又圓又粗的線條吧。未來我想嘗試裝幀插畫、內頁插畫等和書籍相關的工作。此外，我平常都是畫小張的插畫作品，因此也想挑戰看看以人物或植物為主題的大型插畫作品。

1	2
4	
	5

1「雨（暫譯：白晝）」Personal Work／2018　2「ふたり（暫譯：兩人）」Personal Work／2020　3「shihan」商品用插畫／2020／shihan
4「dream」Personal Work／2019　5「おひるね（暫譯：午睡）」Personal Work／2020

佳奈 KANA

Twitter　kana_gnpk　　Instagram　kana_gnpk22　　URL　www.pixiv.net/users/1612489
E-MAIL　kana0222.sailor@gmail.com
TOOL　CLIP STUDIO PAINT PRO / iPad Pro

PROFILE　最喜歡故鄉廣島的插畫家，從日常中覺得「好棒」的瞬間獲得靈感並畫成插畫。從事繪本插畫、漫畫、MV 用插畫等工作。

COMMENT　我是個容易被音樂牽動情緒的人，當我在發想插畫時，會依想畫的主題來聆聽符合氣氛的音樂，將腦中所浮現的畫面畫下來。我的作品通常整體不會太過華麗，會帶點純樸的氣氛。我的畫風特色應該是給人一種生動的感覺，就像是在看肖像畫那樣。此外，以青春世代為題的插畫作品也獲得很多人的共鳴，這應該也算是我的特色吧。我總是希望讓看的人受到感動，即使是單張插畫，也能讓人感受到故事性。未來我想從事畫給學生族群看的插畫及廣告海報等工作。

1		4
2	3	5

1「僕だけのひみつ（暫譯：只有我一個人的祕密）」Personal Work／2020　2「梅雨明け（暫譯：梅雨季結束了）」Personal Work／2020
3「パプリカ（暫譯：甜椒）／天月」MV 用插畫／2020／Chouette.　4「いつかどこかで、また（暫譯：在未來的某時某地，再見）」Personal Work／2020
5「いつかどこかで、また（暫譯：在未來的某時某地，再見）」Personal Work／2020

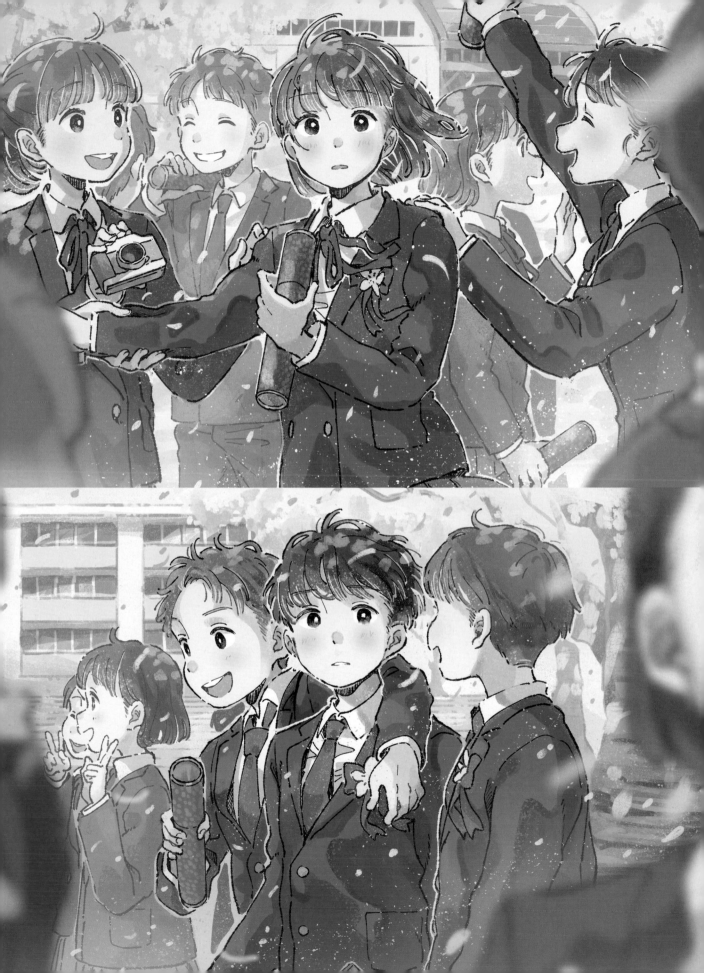

Kamin

Twitter minillustration Instagram kamin_illust URL —
E-MAIL kamin.illustration@gmail.com
TOOL CLIP STUDIO PAINT PRO / Photoshop CC / Illustrator CC / iPad Pro

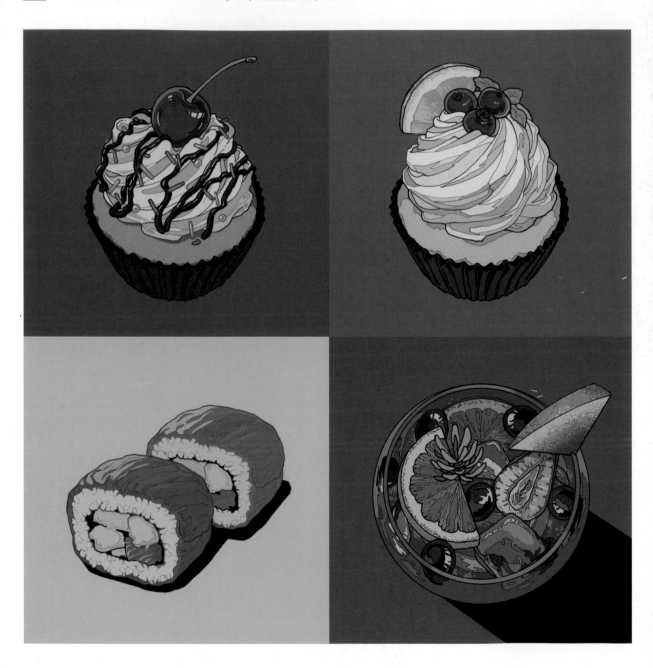

PROFILE

插畫家／設計師，目前就讀於東京藝術大學設計系。同時與日本國內外的企業、服飾品牌合作，也從事 CD 封套的設計，創作領域廣泛。

COMMENT

我創作時會以自己「喜歡」的心情為主，一邊修飾一邊創造想要的畫面。我會注意不要描繪得太仔細，但也不要太簡略，在寫實和變形之間取得平衡。
我的畫風大概是會把各種物件畫成精心修飾的插畫，並且擅長使用鮮豔的配色吧。未來我希望不要被過去的作品侷限，持續追求更新的表現手法。

1	2	5
3	4	6

1「Cherry Cupcake」Personal Work／2020 2「Blueberry Cupcake」Personal Work／2020 3「California Roll」Personal Work／2020
4「Cocktail」Personal Work／2020 5「Long time No see」Personal Work／2020 6「Sweetness」Personal Work／2020

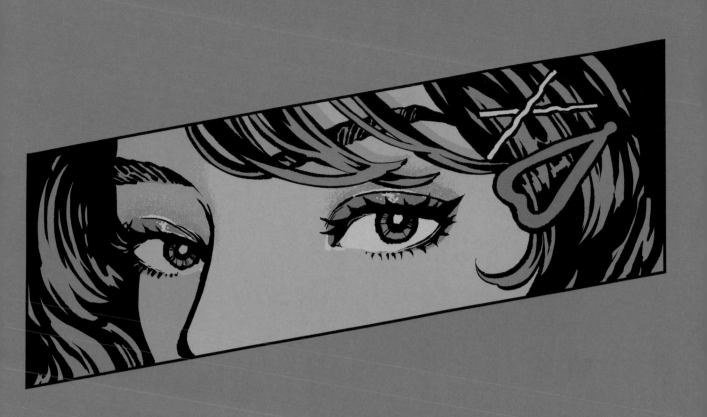

かやはら KAYAHARA

Twitter	kaya7hara	Instagram	—	URL kaya-7.tumblr.com

E-MAIL powderedtea1krkr@gmail.com
TOOL CLIP STUDIO PAINT PRO / Wacom Cintiq 13HD 數位繪圖板

PROFILE 插畫家。主要工作是畫輕小說、遊戲用的插畫，也有從事 VTuber 的角色設計工作。

COMMENT 我在插畫上特別重視的是「色彩」，我會善用色彩來表現鮮明、漂亮又帥氣的人物。此外，很多人都說我的眼睛、嘴巴等臉部五官畫得很好，所以我的作品特色應該是人物的臉吧。未來希望可以做動畫的角色設計工作。

	2		4
1	3		

1「無題」Personal Work／2020　2「無題」Personal Work／2020
3「無題」Personal Work／2020　4「無題」Personal Work／2020

川上喜朗 KAWAKAMI Yoshiro

Twitter　KawakamiYoshiro　　Instagram　kawakami_yoshiro　　URL　www.kawakamiyoshiro.com
E-MAIL　kawayoshirou@gmail.com
TOOL　不透明壓克力顏料／油畫

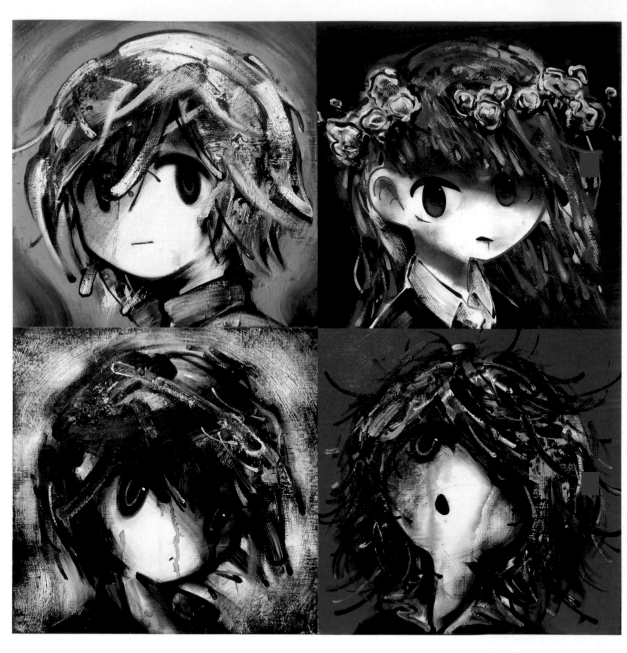

PROFILE　2020 年畢業於東京藝術大學研究所，主修動畫。以「少年」為創作主題，發表過許多繪畫、動畫、立體創作、插畫等藝術品。曾以短篇動畫《雲梯》（2019）入圍 14 項國際影展，並已榮獲六項獎項，其中之一是參加「米子電影節（Yonago Eizo Festival）」榮獲亞軍。

COMMENT　我創作的主題圍繞著「少年」，是希望少年們能一直存在作品中，靜靜地陪伴著鑑賞者。我創作時會刻意保留油畫畫筆的筆觸，藉由高彩度的色調碰撞，給觀眾強烈的視覺體驗，這就是我創作的目標。未來我會繼續在藝廊發表作品，也想嘗試 CD 封套、裝幀插畫、內頁插畫、MV 等工作。

1	2	
3	4	5

1「天邪鬼※」Personal Work／2019　2「農物（暫譯：豆梯）」Personal Work／2019　3「無音（暫譯：無聲）」Personal Work／2019
4「■■■」Personal Work／2019　5「影灯篭 VI（暫譯：皮影燈籠 VI）」Personal Work／2020
※編註：「天邪鬼（あまのじゃく）」是日本傳說中的妖怪，又名河伯。也用來指稱愛和別人唱反調，性格彆扭的人。

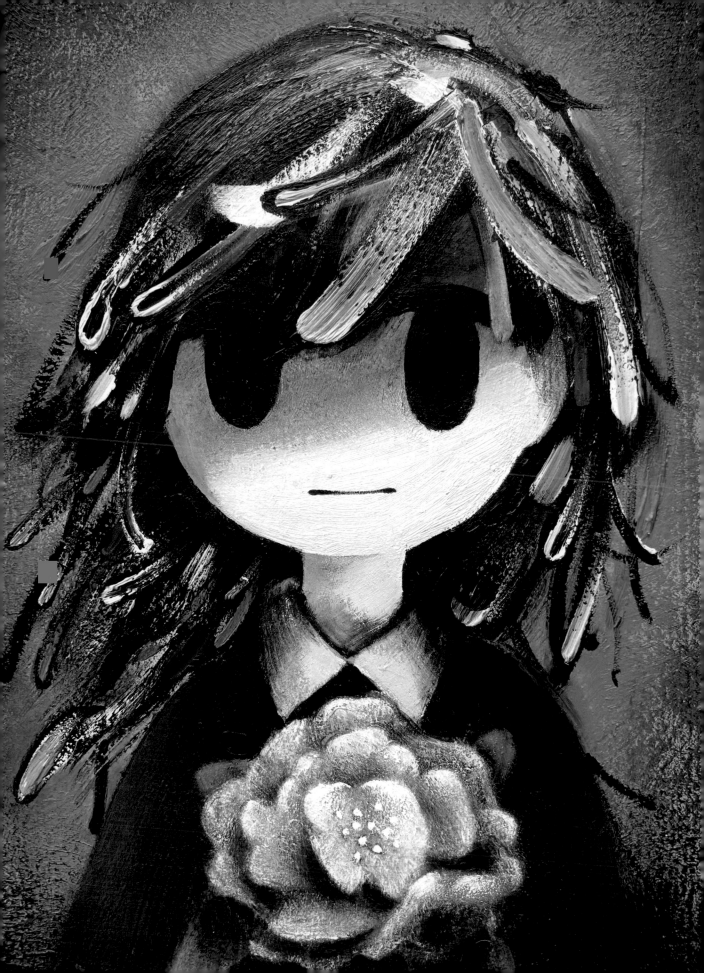

革蟬 KAWASEMI

<u>Twitter</u>	aozukikawasemi	<u>Instagram</u>	—	<u>URL</u>	www.pixiv.net/users/22122409

<u>E-MAIL</u> aozukikawasemi@gmail.com
<u>TOOL</u> CLIP STUDIO PAINT PRO / ibis Paint X / iPad Pro / 鉛筆 / 原子筆

<u>PROFILE</u>
目前是自由接案的插畫家、角色設計師、動畫師。來自山形縣，學生時代曾在南美洲生活過一段時間。曾為日本樂團「永遠是深夜有多好（ずっと真夜中でいいのに）」製作 MV，包括單曲《正義》、《蹴っ飛ばした毛布（踢飛的毛毯）》、《低血ボルト（低血 VOLT）》。也為音樂家「sasakure.UK」的單曲《レプリカ（暫譯：仿製品）》、個人專輯《エルゴスム（ergosum）》製作 MV 和 CD 封套。興趣是看書和打電動。

<u>COMMENT</u>
我的創作主題是「人與創造」，人會創造出物，如果是創造出天使、人魚或龍之類的虛擬生物，會產生什麼間接性的影響呢？或是，如果被創造出來的人造物開始萌生出自我意識，他們又會產生什麼想法？採取什麼行動呢？我總是以這樣的世界觀為基礎去創作插畫。另外我畫畫時特別重視的是會保留一些鋼珠筆的手繪筆觸，並且搭配只有電腦繪圖才能做到的上色效果，這應該是我的畫風特色。除了為 MV 製作動畫之外，我也擅長創作單張插畫，希望未來有機會能接到裝幀插畫的工作。

2	
1 **3**	**4**

1「summer」Personal Work／2020　2「機關車（暫譯：火車）」Personal Work／2019
3「雨の化身（暫譯：雨的化身）」Personal Work／2020　4「雨男」Personal Work／2020

木澄 玲生 KISUMI Rei

Twitter kisumirei41 Instagram kisumirei URL www.pixiv.net/users/5057400
E-MAIL ksmrei1206@gmail.com
TOOL CLIP STUDIO PAINT PRO / Wacom Intuos Pro 數位繪圖板

PROFILE 1998 年生，來自鹿兒島。插畫作品大多發表在社群網站或活動上，最喜歡化妝品和服裝。

COMMENT 我希望自己的插畫讓每個人看了以後，都能激起「嚮往」和「心動」的感覺，如果能做到這點我就會很開心。我很崇拜傳統動畫用的賽璐珞畫※風格，因此會刻意用賽璐珞畫的色調來上色，並且讓整體氣氛呈現出正向的感覺。我的畫風特色應該是繽紛的粉彩色調、閃亮亮的妝容和髮型吧。未來如果有我可以幫上忙的工作，不管是任何工作我都會全力以赴的。我特別喜歡畫衣服，如果能接到化妝品、服裝相關的工作就太開心了。

	2	
1		4
	3	

1 「きらふわ（暫譯：閃亮亮輕飄飄）」Personal Work／2020 2 「愛麗絲（暫譯：愛麗絲）」Personal Work／2020
3 「weibo rabbit」Personal Work／2020 4 「お気に召すまま（暫譯：如你所願）」Personal Work／2020
※編註：「賽璐珞畫」：傳統動畫在製作時，需要將紙上的原畫拓寫到賽璐珞膠片上，並以塗料上色，這種畫就稱為「賽璐珞畫」，具有手工上色的獨特色調。

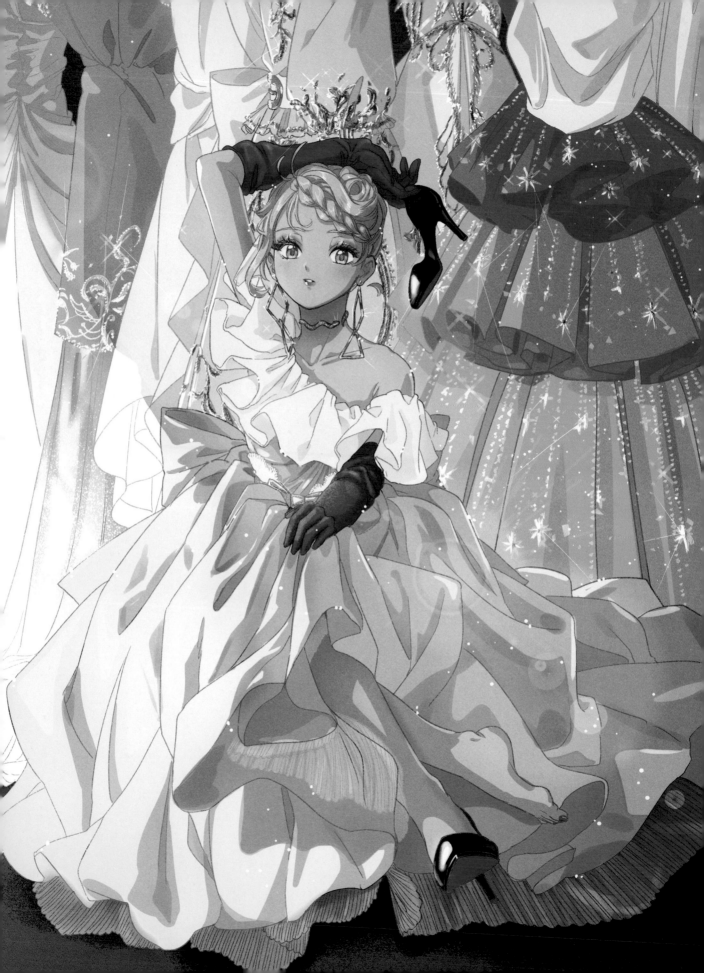

キタ KITA

Twitter　12_graka　　Instagram　—　　URL　www.pixiv.net/users/17814894
E-MAIL　kita111ustContact@gmail.com
TOOL　CLIP STUDIO PAINT PRO / Wacom MobileStudio Pro 數位繪圖平板電腦

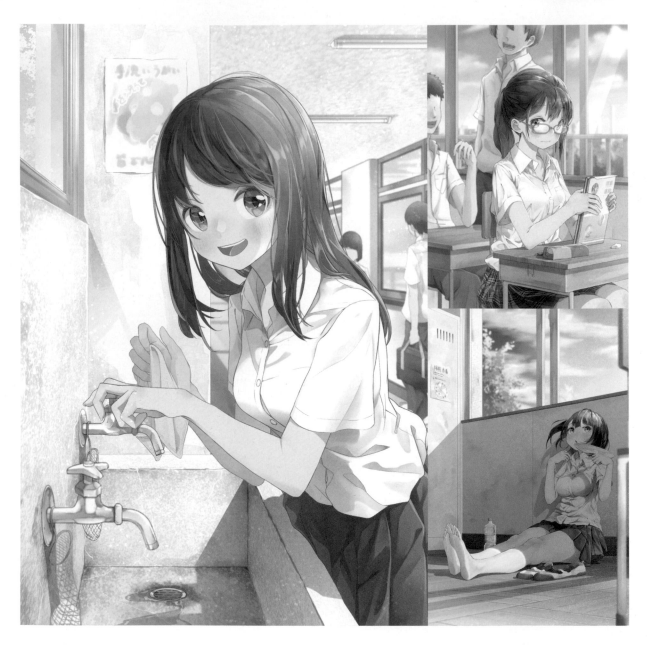

PROFILE　　1994 年生。作品大多是將日常中所見的女孩畫成原創的插畫。喜歡用淡彩色系描繪，希望表現出臨場感，讓看的人身歷其境。

COMMENT　　我大部分的插畫都會讓人回想學生時代的酸甜青春回憶，因此我特別重視情境的設定和背景的描繪。我的畫風特色是常用淡彩色，因為我想表現像是
　　　　　　水彩畫般的溫柔氣氛。我的畫中會活用電腦繪圖的優點，同時也會在各處加入一些手繪的感覺。我特別追求的是畫面設計要合乎邏輯，但又不會過度
　　　　　　拘泥於寫實，目標是創造出有如漫畫般的表現手法。未來我想為小說、輕小說畫封面，或是幫電玩、VTuber 做角色設計。

	2	
1		4
	3	

1「少し暖かい水道水と過ごした夏（暫譯：和有點溫的自來水一起度過的夏天）」Personal Work／2020
2「休み時間にいつも目が合う（暫譯：下課時間總是和她對上眼）」Personal Work／2019
3「空き教室で涼んでいる子（暫譯：在空教室裡乘涼的女孩）」Personal Work／2019
4「授業中に時々イタズラしてくる子（暫譯：上課時老是對我惡作劇的女孩）」Personal Work／2020

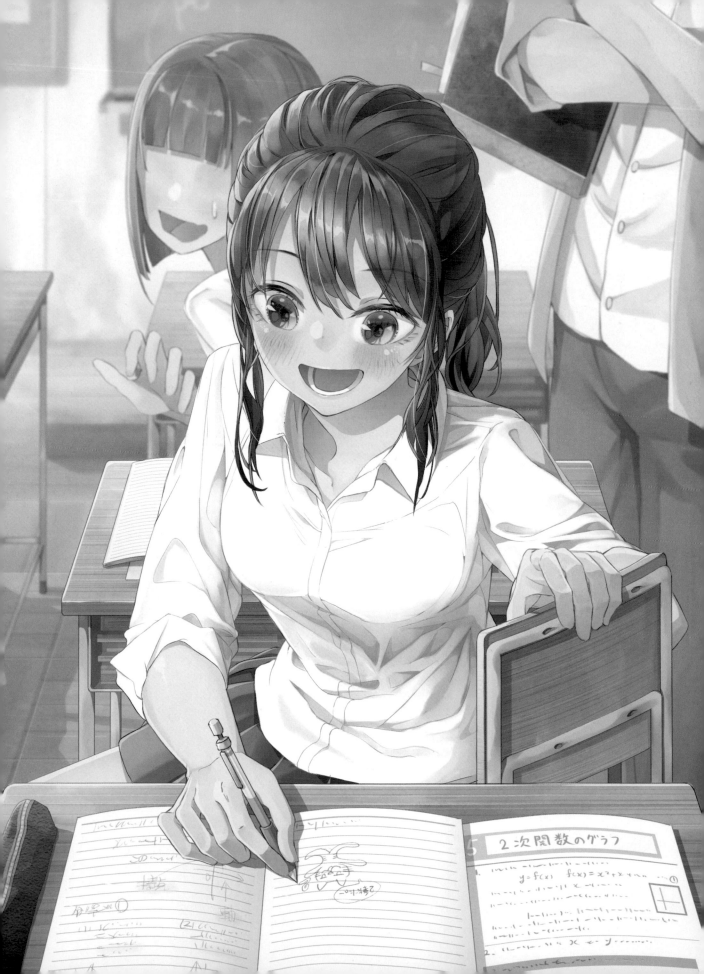

2次関数のグラフ

$y = f(x)$ $f(x) = x^2 + x + x$

北村英理 KITAMURA Eri

Twitter　hoshieri7　　Instagram　hoshieri7　　URL　erikitamura.tumblr.com
E-MAIL　lapeullesia@gmail.com
TOOL　Photoshop CC / Procreate / iPad Pro

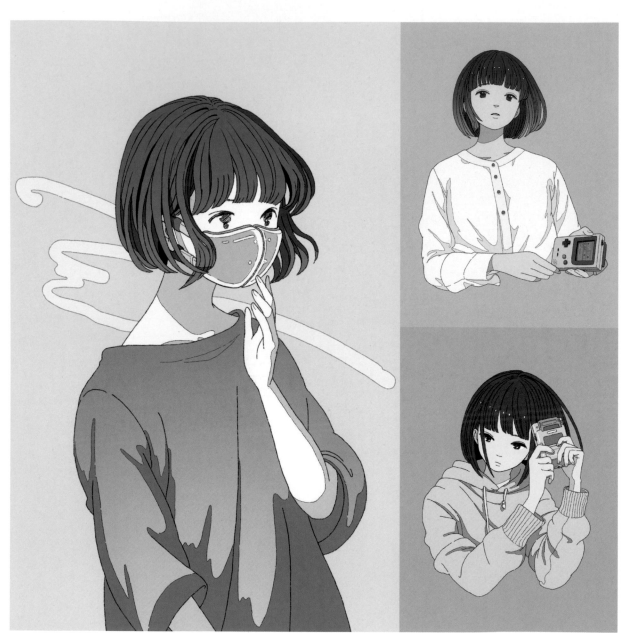

PROFILE　擅長運用複合媒材創作的藝術家。喜歡用藍色調描繪遊戲機和女性，創作成帶有透明感的插畫。在懷舊遊戲中發現了極簡風的元素以及和自己同世代的原始風景，因此除了創作插畫和動畫作品外，也用混合媒材創作，例如用 LED 燈在掌上型遊戲機的機體上繪畫。

COMMENT　我創作時會仔細找出讓自己狂熱迷戀的東西，並把當下令我感興趣的事物反映在插畫中。我會在作品中混合遊戲機的機械感元素和女性的氣息，表現出我專屬的風格。目前為止我還沒有試過書籍的裝幀插畫，希望未來有機會能試看。

	2	4
1	3	5

1「マスク（暫譯：口罩）」Personal Work／2020　2「ゲームガール（暫譯：電玩女孩）」Personal Work／2019
3「ゲームガール 2（暫譯：電玩女孩 2）」Personal Work／2019　4「リビング（暫譯：客廳）」Personal Work／2020
5「プレイルーム（暫譯：遊戲室）」Personal Work／2020

北村美紀 KITAMURA Miki

Twitter　—　Instagram　phantomkun　URL　39hay.web.fc2.com
E-MAIL　m39k.hay@gmail.com
TOOL　油性筆 / 鉛筆 / 色鉛筆 / 酒精性麥克筆 / Photoshop CC

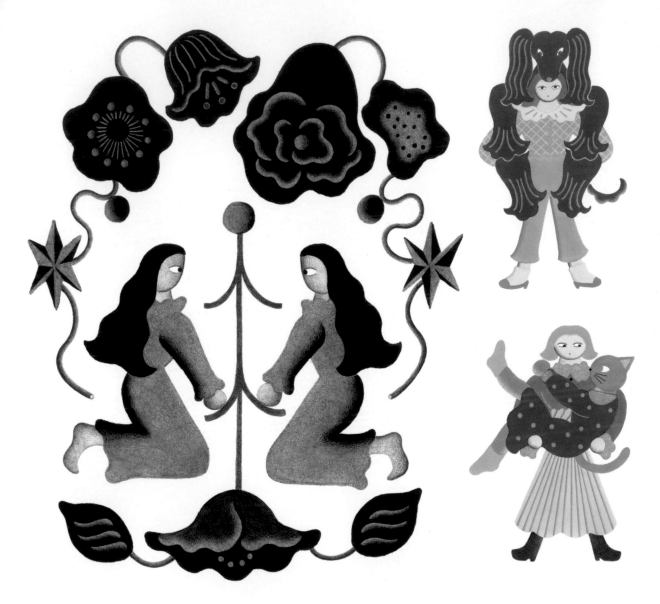

PROFILE　1990 年生於京都，畢業於京都精華大學設計系插畫組。2010 年參加東京插畫家協會（TIS）舉辦的插畫比賽「TIS 公募展」曾獲得入圍，2011 年參加誠文堂新光社《イラストノート（ILLUST NOTE）》雜誌舉辦的「NOTE 展」插畫比賽，榮獲荒井良二評審獎。擅長使用油性筆和色鉛筆創作黑白插畫作品，彩色的插畫作品也漸漸增加。

COMMENT　我插畫中特別講究的是平面表現和立體表現要取得平衡，重視物體的輪廓，留白的地方看起來也要美。我的插畫風格應該是具有故事性的構圖，以及非現實的氣氛吧。我習慣把彩色作品和黑白作品分開來思考，希望今後能確立一個介於兩者之間的風格。另外我也希望自己能學會風景畫。

	2	4
1	3	5

1「根」Personal Work／2020　2「犬に甘い（暫譯：對狗很好）」Personal Work／2020　3「猫に甘い（暫譯：對貓很好）」Personal Work／2020
4「共有しない（暫譯：不肯分享）」Personal Work／2020　5「時間」Personal Work／2019

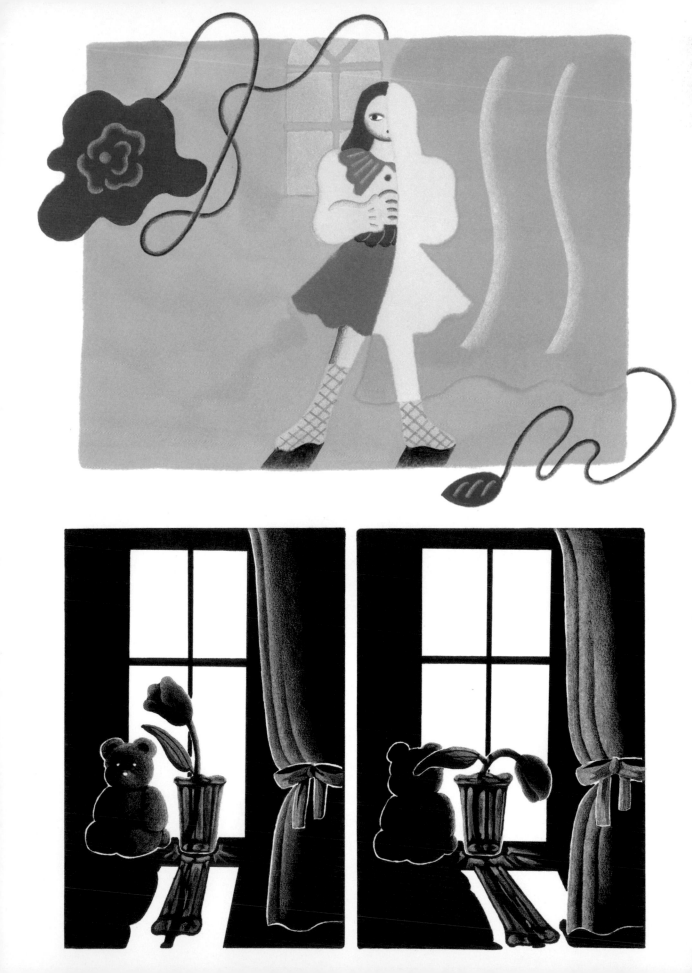

急行2号 KYUKONIGO

Twitter　kyuko2go　　Instagram　kyuko2goart　　URL　www.pixiv.net/users/17884042
E-MAIL　kyuko2go@gmail.com
TOOL　　CLIP STUDIO PAINT PRO / Procreate / iPad Pro

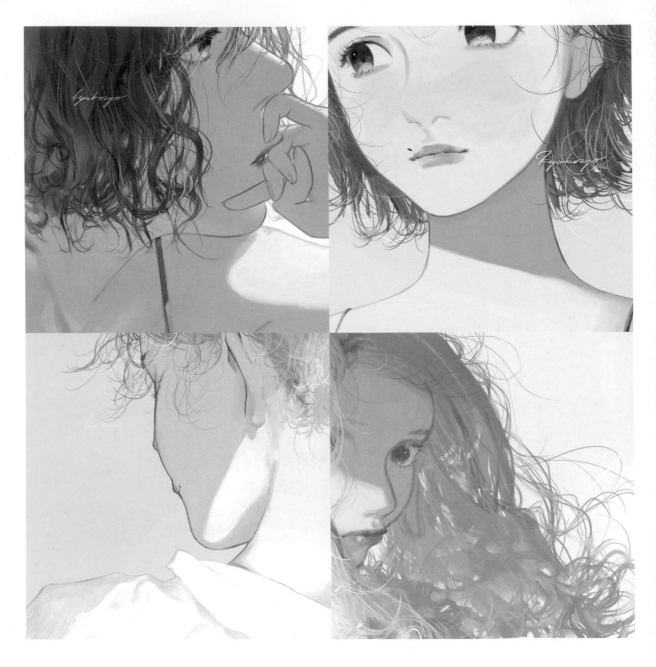

PROFILE　　2017 年底開始創作插畫，之後以福岡為據點參加各種插畫活動及展覽。擅長描繪充滿溫柔氣氛的女性插畫。近年的創作主題是用電腦繪圖軟體創作出「不笑也很可愛的女孩」。插畫作品大多發表在社群網站。

COMMENT　　我常常畫人物的臉部特寫，比起身體，我更注意人物的頭髮，會努力表現出躍動感。我的畫風特色應該是描繪毛髮的細膩筆觸，以及特別注重光線和空氣感吧。未來我希望能接觸到和書籍、廣告、美容商品相關的工作，希望大家不用顧慮太多，用輕鬆的心情來和我洽談吧，我會很開心的。

1	2	5
3	4	

1「橫顏（暫譯：側臉）」Personal Work／2020　2「FUJIMI」宣傳用插畫（2020）TYLUE　3「初夏」Personal Work／2020
4「葵色 1（暫譯：向日葵色 1）」Personal Work／2020　5「唇」Personal Work／2020

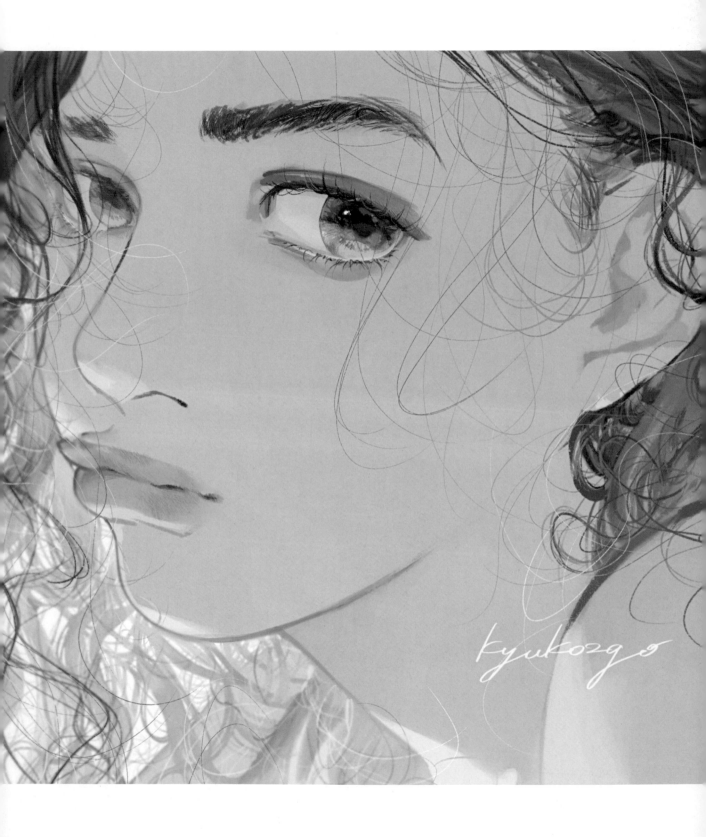

killdisco

<u>Twitter</u>　killdisco_0708　　<u>Instagram</u>　killdisco　　<u>URL</u>　killdisco.work

<u>E-MAIL</u>　info.killdisco@gmail.com

<u>TOOL</u>　Procreate / Photoshop CC / Illustrator CC / Wacom Cintiq 13HD 數位繪圖板 / iPad Pro /
書法筆 / 油性麥克筆 / 鉛筆 / 不透明壓克力顏料

<u>PROFILE</u>　我是 killdisco（野本雄一郎），曾在設計公司上班，後來曾擔任時裝品牌的內勤設計師，2019 年起轉為自由接案的插畫家與平面設計師。插畫作品大多是用簡樸、不多加修飾的筆觸描繪簡單的圖形。

<u>COMMENT</u>　我創作時會去思考「這幅畫要以什麼形式放在什麼地方」、「為了讓插畫和那個場所呈現出最棒的氣氛，應該加入什麼」。此外，我會盡量避免刻板印象的表現，會保留一些留白空間，讓觀看的人可以對作品有自己的見解。在插畫創作上，我擅長用不加修飾的筆觸把物件畫成簡單的插畫。對於購買或欣賞我的作品和商品的人們，我希望這些畫能為他們的生活帶來一絲美好的氣氛。

1	2		5
3	4		

1「ねことはな（暫譯：貓與花）」Personal Work／2020　2「big bread」Personal Work／2020　3「Lemon」Personal Work／2020
4「ぬいぐるみ（暫譯：玩偶）」Personal Work／2020　5「cuddly cat」Personal Work／2020

禺吾朗 GUUGOROU

Twitter　guugorou　　Instagram　guugorou　　URL　guugorou.tumblr.com
E-MAIL　guugorou@gmail.com
TOOL　Photoshop CS4 / Procreate / iPad Pro / 自動鉛筆 / 簽字筆

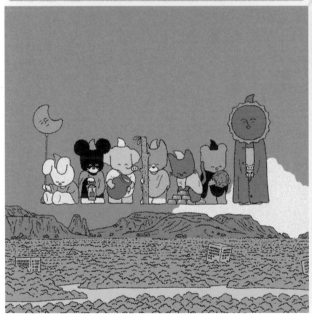

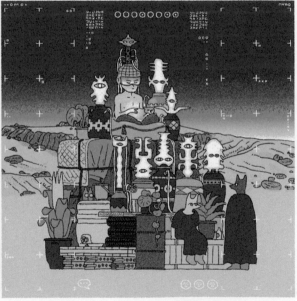

PROFILE　1986 年生於大分縣，目前住在大阪府。會把平時散步中發現的景緻或是逛骨董市集挖到的寶貝，化為靈感來源並創作成插畫。插畫工作包括畫 CD 封套、MV 插畫等，也會在插畫活動或展示會上販售作品和插畫周邊商品。

COMMENT　有些人畫畫會先想像完成圖，並一步步接近完稿，但我並不是那樣，我的創作方式比較像是把具有某元素的物件都集合到這個畫面中的感覺。與其說是畫畫，更像是把物件從箱子裡一一拿出來、配置到畫面中吧。我的畫風特色大概是參差不齊的線條，就像是在玩從回收箱撿起來的遊戲機那種感覺，雖然是沒看過的遊戲，卻有種莫名的熟悉感。未來希望能接到為作品打造世界觀的工作，也想嘗試製作遊戲，不論是電繪還是手繪的案子都可以。

1 2
3 4　5

1「全部自分なのかもしれない（暫譯：也許這些全都是自己）」Personal Work／2020　2「ただいま（暫譯：我回來了）」Personal Work／2020
3「一週間（暫譯：一個星期）」Personal Work／2020　4「1 日に 5000 時間猫をなでる（暫譯：每天花 5000 小時擼貓）」Personal Work／2020
5「はじめてのピクニック（暫譯：第一次的野餐）」Personal Work／2020

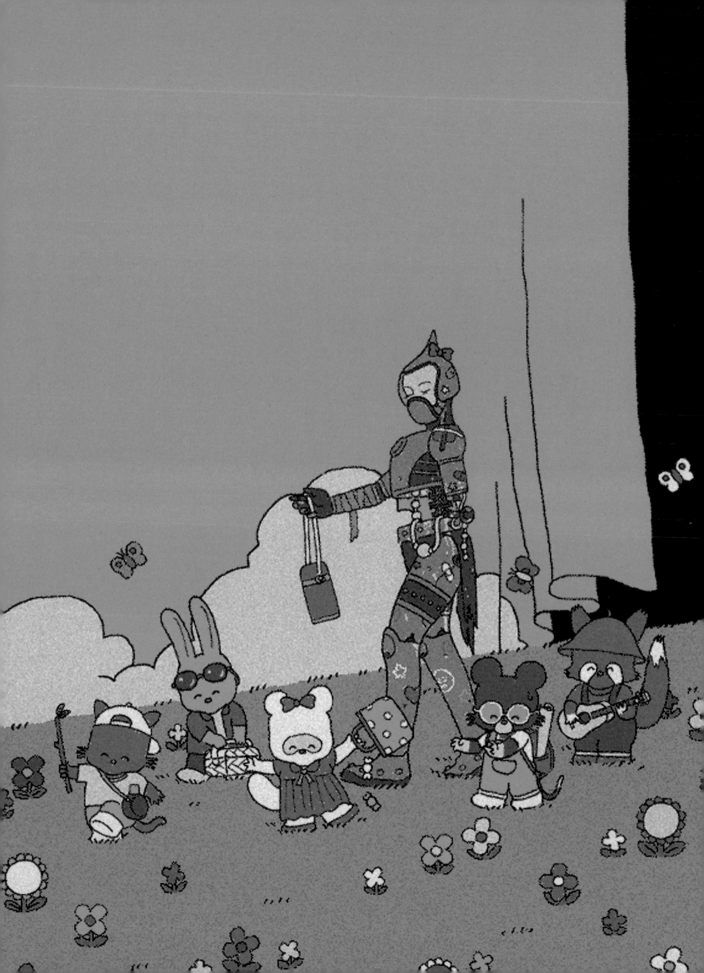

Kuura Kuu

Kuura Kuu

Twitter kuurakuu_ Instagram kuurakuu URL www.kuurakuu.com
E-MAIL kuurakuu.mail@gmail.com
TOOL CLIP STUDIO PAINT PRO / Procreate / XP-Pen Artist 15.6 Pro 數位繪圖螢幕 / iPad Pro

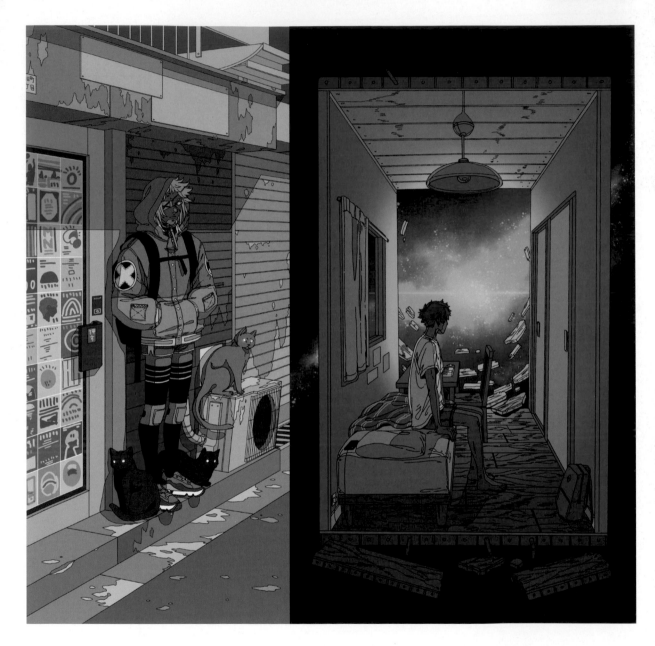

PROFILE 1992 年生，目前住在芬蘭。2012 年到 2020 年間待在日本學習日文和插畫，大學畢業後曾在遊戲設計公司上班。2020 年 4 月返回芬蘭，現在是自由接案的插畫家。

COMMENT 我喜歡和現實世界不太一樣的奇異感，類似科幻世界、反烏托邦的感覺。我基本上都是畫男生，雖然大部分都是在畫人物，但其實我更喜歡描繪背景。我想我的畫風特色應該是線稿的畫法和鮮豔的用色吧。未來我想從事 CD 封套、小說裝幀插畫和服裝的印花設計等工作。

1 2 | 3
4
5

1「夜行性の生き物（暫譯：夜行性生物）」Personal Work／2020 2「目が覚めたらまだ夢の中でした（暫譯：睡醒了仍在夢中）」Personal Work／2019
3「希望を風に乗せて（暫譯：讓希望乘著風）」Personal Work／2020 4「The red string」Personal Work／2020
5「Learning to let go」Personal Work／2020

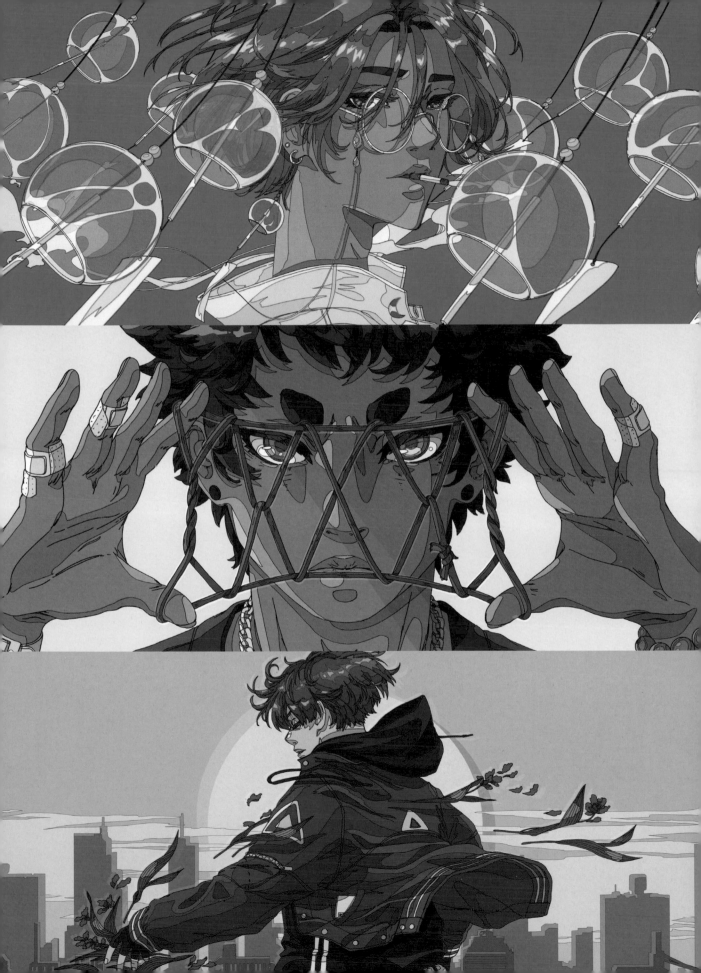

クノオ KUNO

Twitter　kuno_on　　Instagram　kuno_on　　URL　www.pixiv.net/users/4612647
E-MAIL　snowbell0213@gmail.com
TOOL　CLIP STUDIO PAINT PRO / iPad Pro

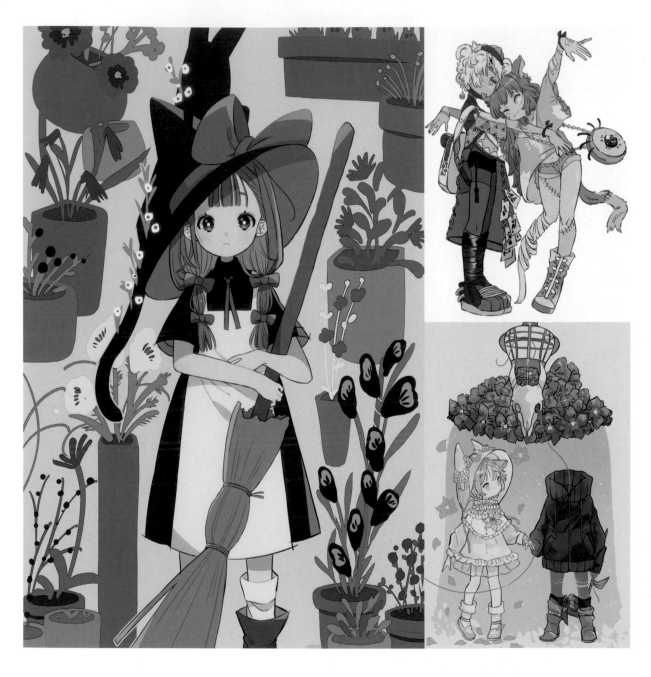

PROFILE　目前住在宮城縣。因興趣而開始畫畫，2020 年 1 月起成為兼職插畫家並開始創作，以奇妙、可愛的世界觀自由地創作插畫。

COMMENT　我最常畫的主題是貓、女巫和宇宙等等。我習慣用現實世界的東西為題材，再加入奇幻元素，打造出一種非現實感。我特別喜歡在可愛感中揉合奇特、詭異或恐怖的感覺。說到我的作品特色，首先一定會有獸耳，此外我還會幫帽子、機器等原本沒有生命的東西加上與動物有關的元素。未來我想從事角色設計、書籍、廣告之類的工作，希望能接觸各式各樣的領域。

	2	
1	3	4

1 「見習い魔女（暫譯：實習女巫）」Personal Work／2020　2 「二人二脚（暫譯：兩人兩腳）」Personal Work／2019
3 「赤い糸（暫譯：紅線）」Personal Work／2019　4 「野良 neco（暫譯：野貓）」Personal Work／2020

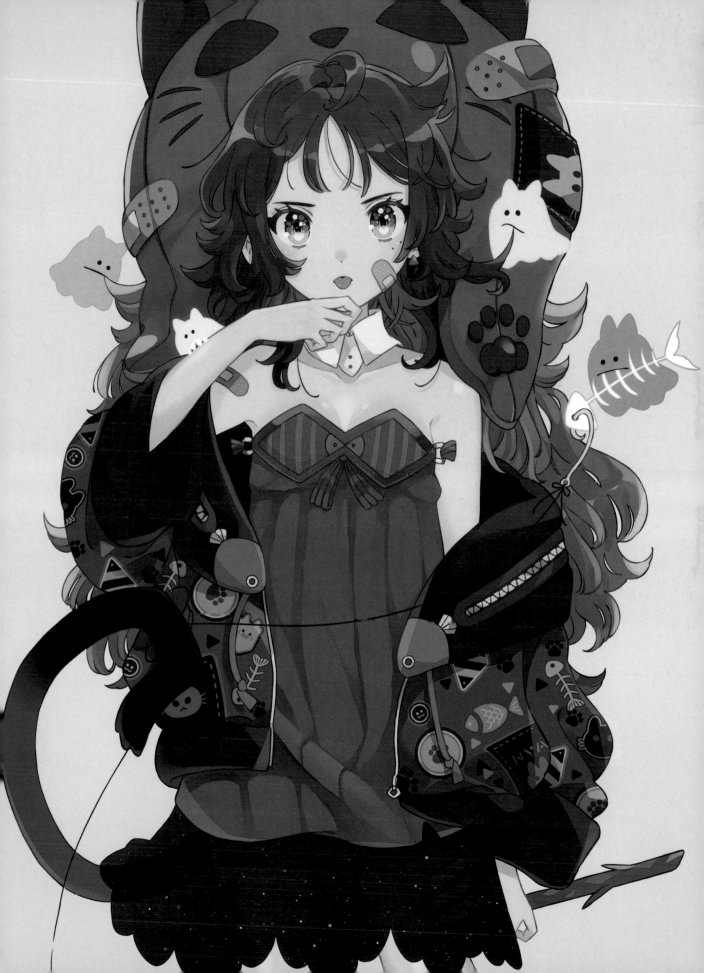

くまぞう KUMAZOU

Twitter　kmz_sasshi　　Instagram　kumazousasshi　　URL　bearelephant.tumblr.com
E-MAIL　kumazousasshi@gmail.com
TOOL　彩繪墨水 / CLIP STUDIO PAINT PRO / Wacom Cintiq 13HD 數位繪圖板

PROFILE　平常都在畫插畫和漫畫。以色彩和線條作為插畫的主角，大部分使用彩繪墨水作畫。

COMMENT　我創作時總會提醒自己，不要被物件的形狀或顏色等既定觀念限制住。我的畫風特色應該是我的配色方式，以及經常畫「好像存在某處的女孩」這個主題吧。我現在常用的手繪畫材、線條與面等元素，之後我想思考如何用這個組合創造出嶄新的表現手法。並且在電繪領域找到自己的畫風。

	2	4
1		
	3	5 6

1「スズランのイヤリング（暫譯：鈴蘭耳環）」Personal Work／2020　**2**「チューリップ（暫譯：鬱金香）」Personal Work／2019
3「雨」Personal Work／2019　**4**「お茶会（暫譯：茶會）」Personal Work／2020
5「生活」Personal Work／2020　**6**「お出かけ（暫譯：出門）」Personal Work／2020

Gurin.

Gurin.

Twitter GurinGurin28 Instagram guringurin28 URL —

E-MAIL guurin.28@gmail.com

TOOL MediBang Paint / Procreate / iPad Pro

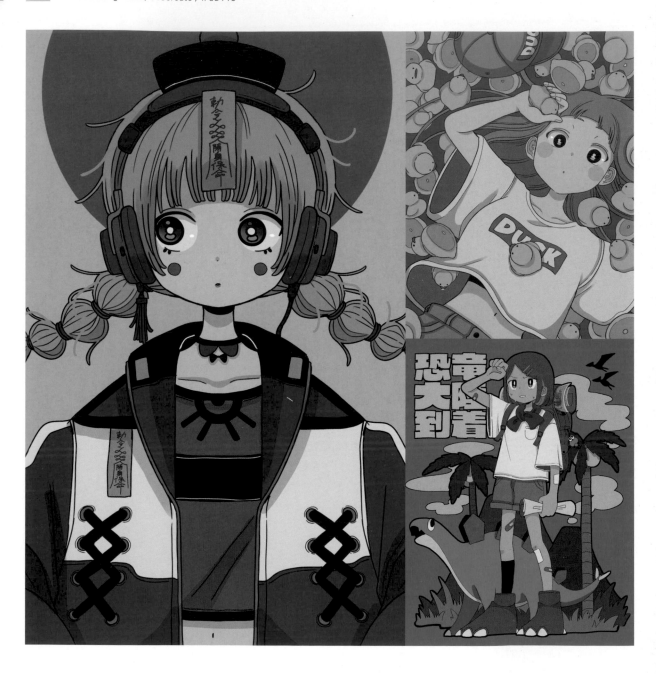

PROFILE 住在神奈川縣的插畫家，最喜歡綠色。1996 年生，目前是自由接案的創作者。

COMMENT 對我來說最重要的事，就是要畫出讓自己覺得「好喜歡！」的作品。我總是會用心描繪服裝、臉和表情等，打造出充滿個性的角色。我的目標是展現帥氣又不失可愛的畫風。我喜歡卡通風格，因此畫出來的人物外型多少會帶點 Q 版，色調則會帶點灰色調。未來我想挑戰各種媒體或不同領域的工作，我特別喜歡衣服，如果能接到時尚產業的工作，我應該會很開心。

	2	
1		4
	3	

1「殭屍ちゃん（暫譯：殭屍女孩）」Personal Work／2020　2「あひるのおもちゃ（暫譯：鴨子玩具）」Personal Work／2020
3「恐竜大陸（暫譯：恐龍大陸）」Personal Work／2020　4「八咫烏ちゃん（暫譯：八咫烏＊女孩）」Personal Work／2020
※編註：「八咫烏」是日本神話中為神武天皇帶路的三腳烏鴉。被視為太陽的化身。

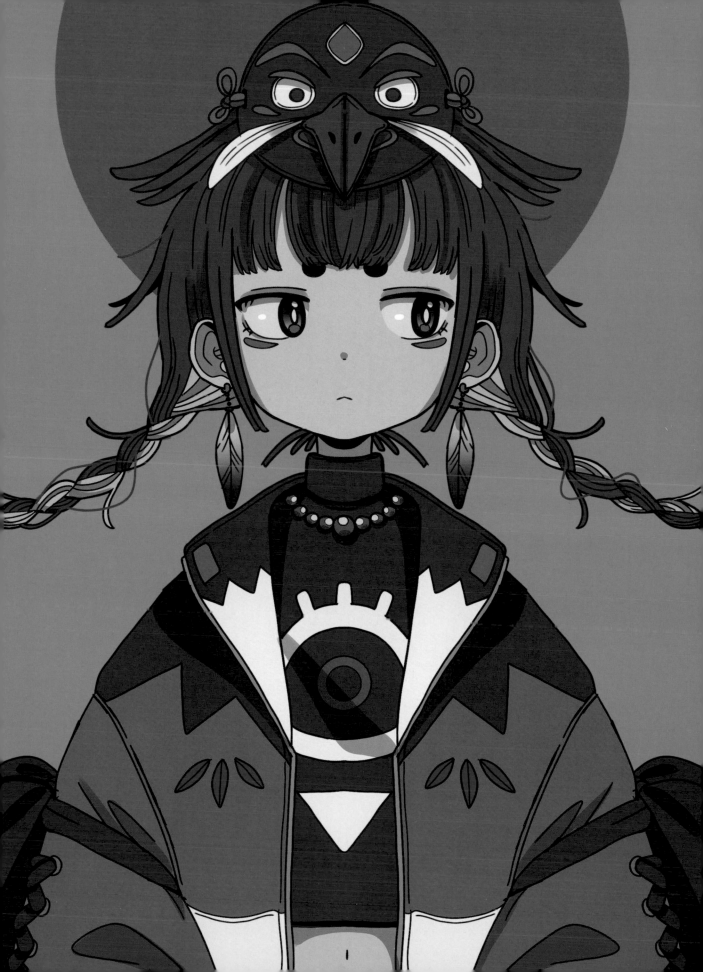

コテリ KOTERI

Twitter _K0TTERL_ Instagram — URL www.pixiv.net/users/3290573
E-MAIL kotteri000@gmail.com
TOOL CLIP STUDIO PAINT PRO / Photoshop CC / iPad Pro / COPIC 麥克筆 / 製圖筆 / Pentel 毛筆 / 開明墨汁

PROFILE　　喜歡紅茶、GUCCI 和貓，也喜歡軍服。曾出版一系列的個人原創畫冊《Veil》（實業之日本社出版）。另外也以「フクダイクミ（Fukuda Ikumi）」
　　　　　　筆名創作漫畫，擔任漫畫的作畫和分鏡等。也曾加入 ATLUS 公司的遊戲《真‧女神轉生Ⅳ》製作團隊，負責事件場景※1、分鏡導演等工作。

COMMENT　　我畫人物時會特別重視臉、身體、手和指尖的描繪，畫女性角色時會強調其柔弱又富有魅力的感覺、畫男性角色時則會表現出粗獷又帶點性感的感覺，
　　　　　　我特別喜歡讓男性角色的後頸髮尾朝天空飛揚。此外我也有從事電玩遊戲的分鏡繪製工作，遊戲的分鏡和漫畫的分鏡不太一樣，讓我覺得很新鮮。

　　　 2
　1　　 4
　　　 3

1「彼と彼女（暫譯：他與她）」Personal Work／2020　2「Veil」Personal Work／2017
3「ハンティングシーン（Hunting Scene※2）」Personal Work／2019　4「おみあし（暫譯：玉足）」Personal Work／2019
※註 1：「事件場景」（event scene）也稱為「過場動畫」，是在遊戲中用以表現劇情的動畫。
※註 2：「ハンティングシーン」（Hunting Scene）是英國瓷器品牌 Wedgwood 的茶具系列，上面描繪了騎馬追逐獵物的圖！

COTOH Tsumi

古塔つみ COTOH Tsumi

Twitter	cotoh_tsumi
Instagram	cotoh_tsumi
URL	cotohtsumi.com
E-MAIL	cotohtsumi@gmail.com
TOOL	Photoshop CC / CLIP STUDIO PAINT PRO / Wacom MobileStudio Pro 16 數位繪圖平板電腦 / Wacom Cintiq Pro 數位繪圖板 / 鉛筆

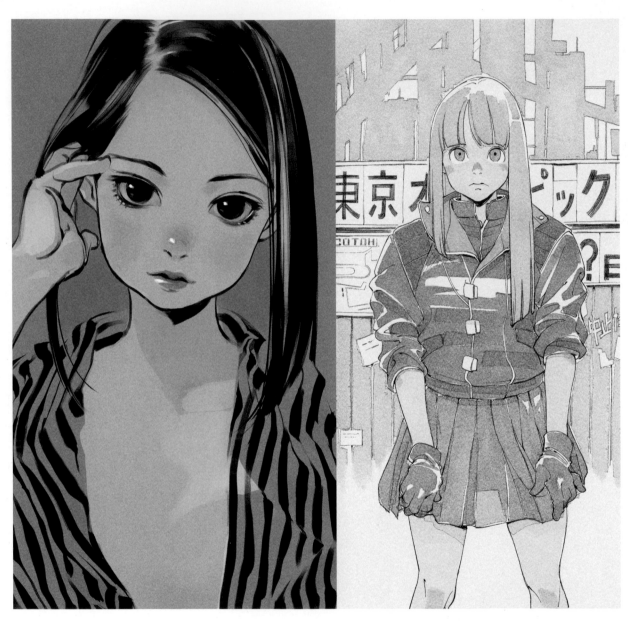

PROFILE　　插畫家，只會畫女生。

COMMENT　　我每次畫女性角色時，都覺得一定要捕捉到那種轉瞬即逝的隱晦光芒。我畫畫時特別講究的是線條，不論是漂亮的線還是有點亂的線，都會認真描繪。說到我的畫風，或許是不需要太用力想像，想到什麼都能畫得出來吧。未來我希望和小松菜奈小姐一起開深夜廣播節目......。騙你們的啦，但我希望能努力畫出一幅同樣令人驚訝的作品。

1	2	3
		4 5

1「落書き（暫譯：塗鴉）」Personal Work／2019　2「落書き（暫譯：塗鴉）」Personal Work／2020
3「YOASOBI」樂團專輯主視覺設計／2019／Sony Music Entertainment
4「顔（暫譯：臉）」Personal Work／2020　5「顔（暫譯：臉）」Personal Work／2020

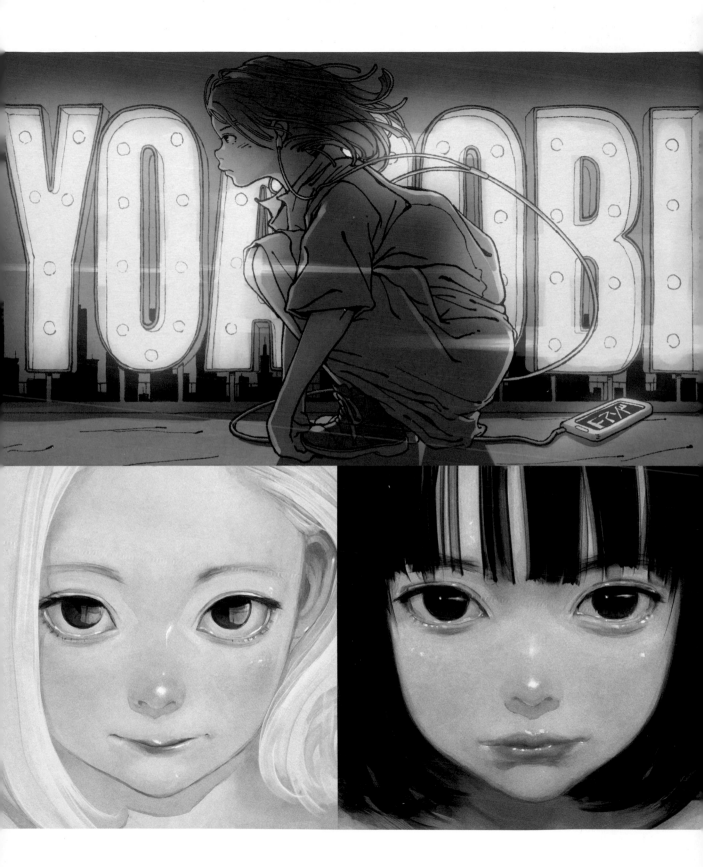

こみひかるこ KOMI Hikaruko

Twitter hi_chako53 Instagram hikaruko53 URL komihika.tumblr.com
E-MAIL hikaruko.komi17@gmail.com
TOOL Photoshop CC / Illustrator CC / Procreate / iPad Pro

KOMI Hikaruko

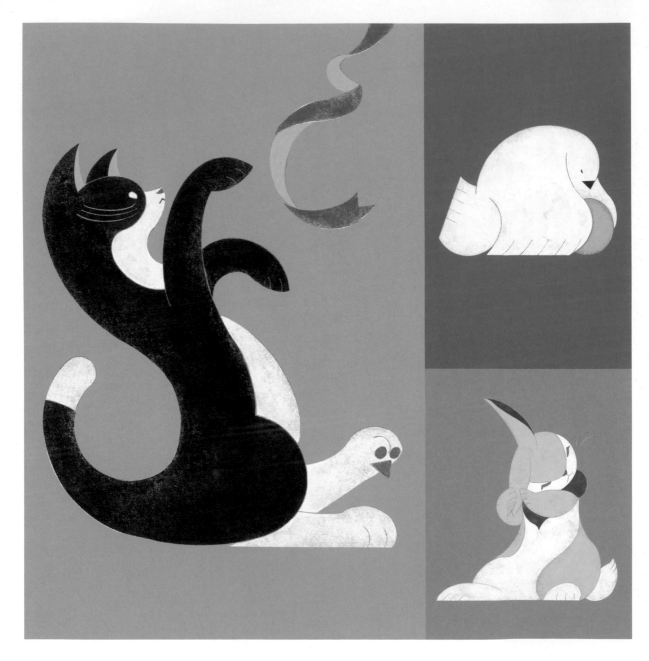

PROFILE

1995 年生，畢業於多摩美術大學平面設計系。目前在公司當內勤設計師，定期在社群網站發表插畫。

COMMENT

我最重視的是讓人看了感覺舒服的造型和故事性。我通常會以幾何圖形為基礎來發展造型，並賦予它溫暖和安穩的氣氛，最喜歡的主題是動物和植物。我畫畫時會刻意限制用色數量，努力讓構圖看起來更輕盈，像是帶有節奏感一樣。未來想挑戰各式各樣的工作，不論是給小朋友看的媒體，還是書籍的裝幀插畫，我都想試試看，製作繪本也是我的目標之一。

1 2 4
 3 5

1「にゃ！（暫譯：喵！）」Personal Work／2020 2「大事（暫譯：珍惜）」Personal Work／2020 3「おめかし（暫譯：裝扮自己）」Personal Work／2020
4「実は気があう２人（暫譯：其實很合得來的兩人）」Personal Work／2020 5「ガオガオ（暫譯：Gao Gao／狗叫聲）」Personal Work／2020

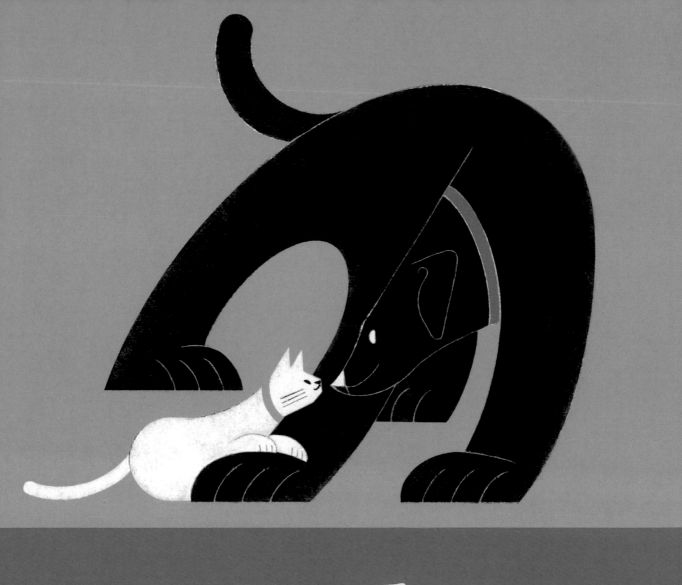
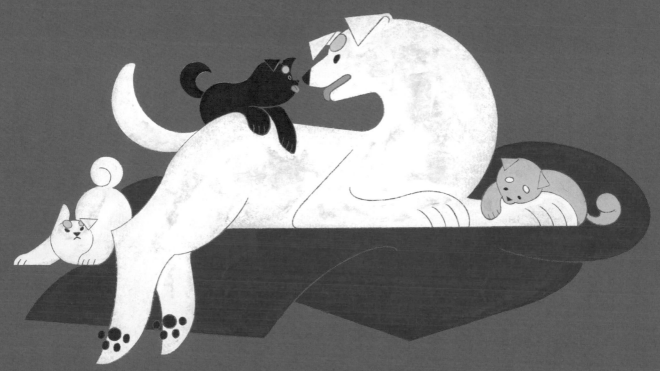

こむぎこ2000 KOMUGIKONISEN

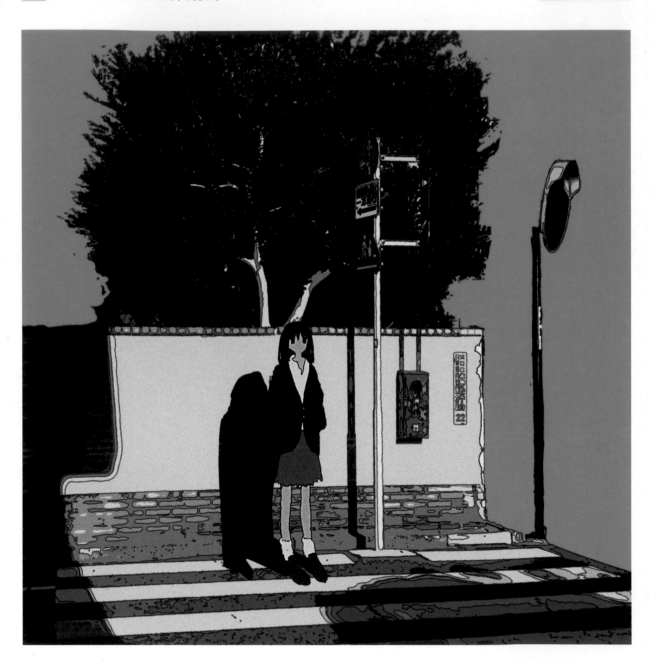

Twitter komugiko_2000　　**Instagram** komugiko_2000　　**URL** www.tiktok.com/@komugiko_2000
E-MAIL komugiko20001208@gmail.com
TOOL CLIP STUDIO PAINT PRO / iPad Pro

PROFILE 動畫製作人。2000 年生，以懷舊風的用色和筆觸創作出自製的動畫作品，在社群網站獲得高人氣。除了動畫製作外，也有建立動畫社群的雄心壯志。
使用「#indie_anime」主題標籤在 Twitter 發起「自主製作動畫社」計畫，發掘那些尚未找到固定公司的個人動畫作者，讓他們展現新的才能。

COMMENT 我創作時會講究作品的氣氛和內容。如果把作品中的物件、構圖、用色、臉部特徵……單獨拆開來看，可能看不出是我畫的，但是把全部組合起來時，
就能神奇地認出是我畫的，我就是想創作出這樣的作品。我的作品特色，最強烈的應該是「色彩」吧，我喜歡帶有空氣感與懷舊感的配色。未來我想
建立一種能把創作轉換為金錢的理想工作方式或環境，讓我能做自己喜歡的事。

1　　**2**　　1「通学路（暫譯：上學的必經之路）」Personal Work／2020　**2**「太陽の塔（暫譯：太陽之塔）」※ Personal Work／2019
　　　　3　　3「巨大淡水魚研究倶楽部（暫譯：巨大淡水魚研究倶樂部）」Personal Work／2019
　　　　　　　※編註：「太陽之塔」位於大阪萬博紀念公園，是日本藝術家岡本太郎的代表作，也是大阪的知名景點。

SAITEMISS（低級失誤）

Twitter　—　Instagram　saitemiss　URL　www.facebook.com/dzmistake
E-MAIL　contact@agencelemonde.com（經紀公司：Agence Le Monde）
TOOL　Photoshop CC / Illustrator CC

PROFILE　　筆名「SAITEMISS（低級失誤）」，台灣插畫家，以台灣為據點自由接案。擅長創作數位插畫，對創作充滿熱情，會把作品製作成地毯、浴簾、CD
　　　　　封套等產品。作品的主題主要來自自己的日常生活和戀愛經驗。是個愛狗人士。

COMMENT　　我想在作品中表現的是，讓時間彷彿凍結在某個瞬間，就像「snapshot（快照）」的感覺。我創作的靈感大多來自幻想，想要正確捕捉人在墜入愛河
　　　　　或陷入失戀時的那一瞬間。另外我還喜歡在畫面中加入小小的子畫面，描繪在同一時間發生的其他事情。我創作時不會先定一個主題，不會設下界限，
　　　　　因為我覺得要讓看的人自由發揮想像力。對我來說最重要的是，希望我的作品可以讓看的人激起心中的漣漪，這就是我創作的樂趣。

1	2	4
	3	

1「The Arrival of the Adonis.」展覽作品／2018／In The Garden exhibition.　2「Can I get a kiss？」展覽作品／2018／In The Garden exhibition.
3「Is it okay to be so willful？」展覽作品／2019／Even The Angel Cried For It exhibition.　4「No turning back.」CD封套／2019／FarragoL

sakiyamama

sakiyamama

Twitter	sakiyamama	**Instagram** sakiyamamamax	**URL** www.pixiv.net/users/10948474
E-MAIL	takechangg@gmail.com		
TOOL	CLIP STUDIO PAINT PRO / Photoshop CC / Wacom Intuos Pro 數位繪圖板		

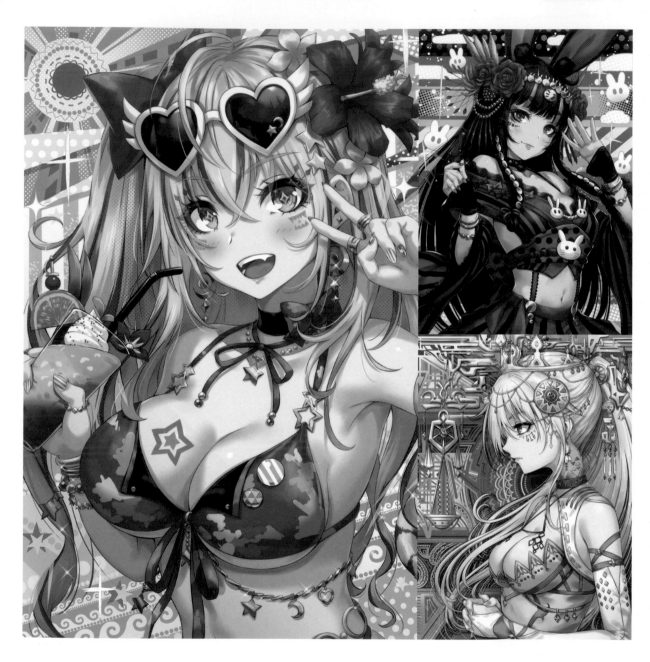

PROFILE　來自福岡縣的自由接案插畫家。東京藝術大學美術系畢業後，曾在時尚品牌擔任內勤的服裝＆織品設計師，也當過遊戲公司的插畫家，之後獨立成為自由工作者。目前主要替遊戲、輕小說、公仔等各領域畫插畫，也有接觸角色設計等工作。

COMMENT　我畫畫時特別講究的是角色的臉部、造型和服裝設計等能表現角色個性的元素。我會將在工作中累積的時尚、服飾、織品設計等經驗巧妙地融入畫中，藉此打造出自己的風格。未來希望有機會能為家用遊戲或動畫做角色設計，也想挑戰看看尚未接觸過的領域和媒體，例如廣告、舉辦個展等等。

1	2	
	3	4

1「夏娘（暫譯：夏日女孩）」Personal Work／2019　2「弍月兔娘（暫譯：二月兔女孩）」Personal Work／2019
3「天秤娘（暫譯：天秤女孩）」Personal Work／2020　4「亥娘（暫譯：豬年女孩）」Personal Work／2019

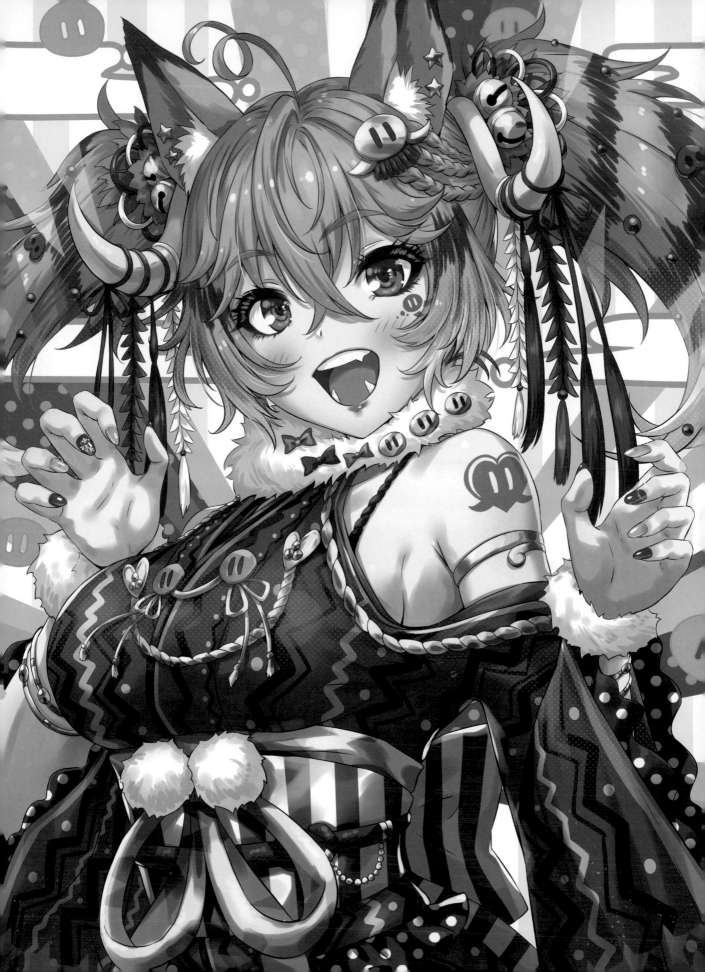

さくしゃ2 SAKUSYANI

Twitter　sakusya2honda　　Instagram　sakusya2　　URL　sakusya2.jp

E-MAIL　sakusya2.official@gmail.com

TOOL　CLIP STUDIO PAINT PRO / Illustrator CC / iPad Pro

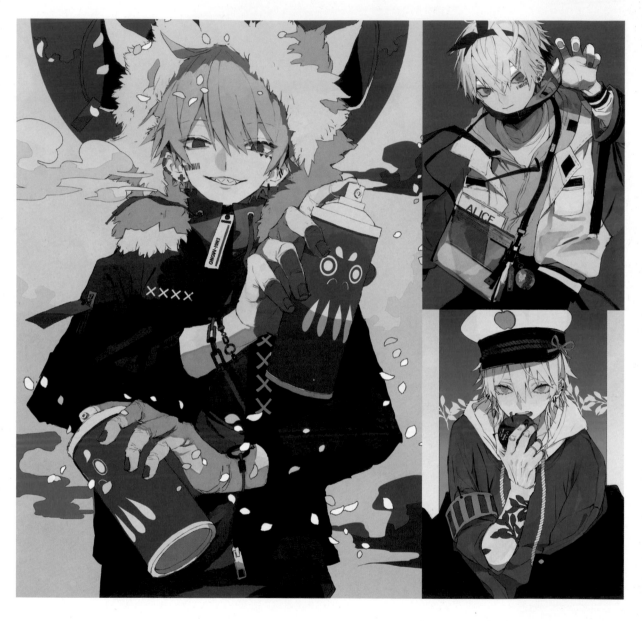

PROFILE　筆名「さくしゃ2」的由來要追溯到小學時代。當時要做布告欄上的班報，作者有 4 個人，因此就叫「作者 1」、「作者 2」、「作者 3」和「作者 4」，而「さくしゃ2」就是其中的「作者 2」。

COMMENT　我致力於創作出符合流行趨勢或有需求的插畫，作品特色是喜歡混搭日式風格和街頭風流行元素。最近我對書籍裝幀插畫產生強烈的憧憬，因此常常跑去書店仔細看每本書的裝幀插畫。我每天都努力練習，想像著未來的某一天可以接到這類的工作。今年我也會精進自己的！

1	2	
	3	4

1「OMEDETA（暫譯：歡慶）」首次個展主視覺設計／2020　2「アリス×和（暫譯：愛麗絲×和風）」Personal Work／2020
3「白雪姬×和（暫譯：白雪公主×和風）」Personal Work／2020　4「赤ずきん×和（暫譯；小紅帽×和風）」Personal Work／2020

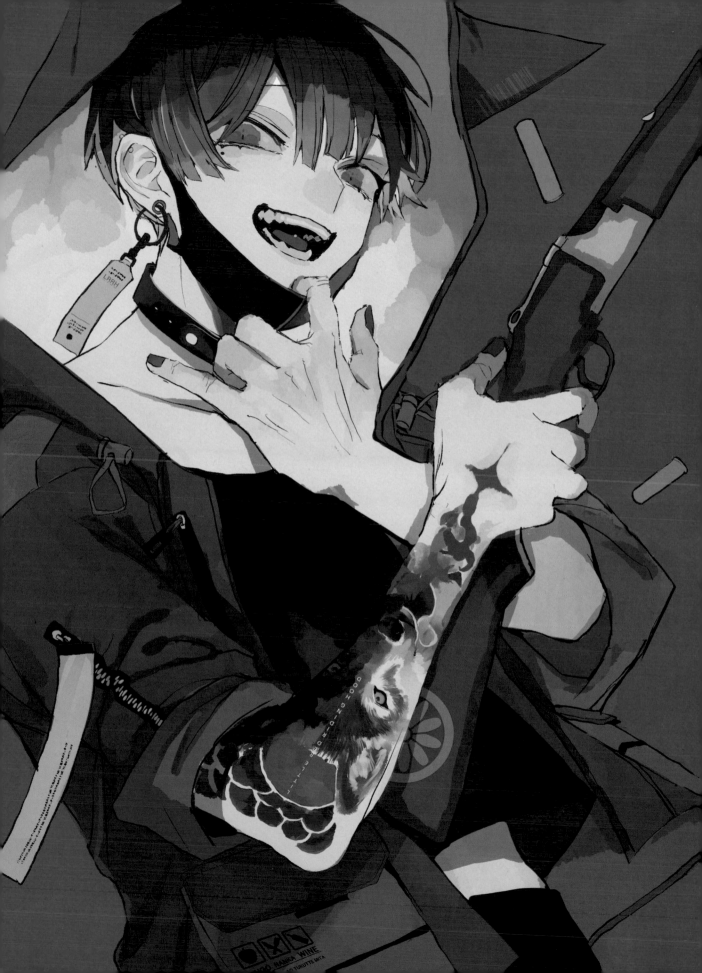

皋月 恵 SATSUKI Kei

Twitter　kuroe16370547　　Instagram　—　　URL　www.pixiv.net/users/5268156
E-MAIL　max.love1505@ezweb.ne.jp
TOOL　CLIP STUDIO PAINT PRO / Wacom Cintiq 22 數位繪圖螢幕

SATSUKI Kei

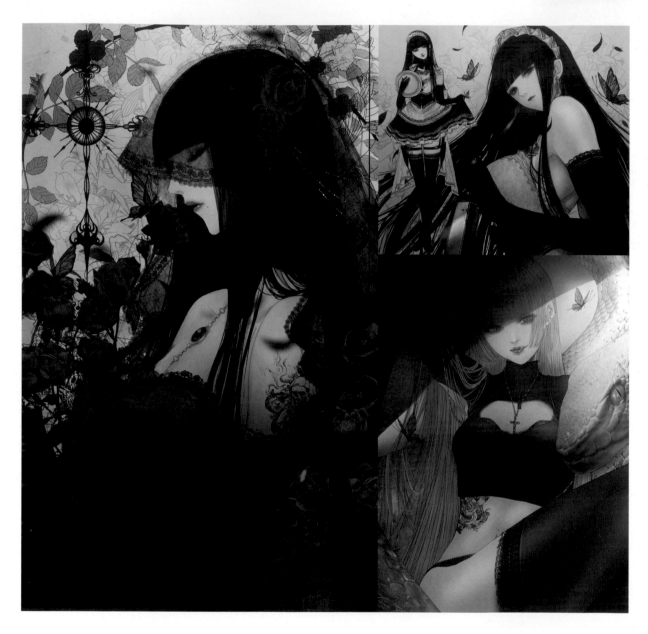

PROFILE　　1995 年生，來自東京的插畫家。高中時期開始嘗試用數位工具畫圖，後來就認真地自學插畫。目前是自由接案的插畫家，案源不拘商業或個人委託。
　　　　　　喜歡黑暗調性、描繪人體之類的插畫。興趣是和動物玩，喜歡的畫家是天野喜孝老師。

COMMENT　　我畫畫時最重視的是要畫出自己理想中的容貌和氣氛，也很講究要把女性角色的頭髮畫得充滿光澤。我的畫風特色應該是我大多在畫黑髮的長髮女性，
　　　　　　並且喜歡把女性角色畫得有點性感。未來我想嘗試角色設計和書籍相關的工作。

	2	
1	3	4

1「漆黒の花嫁（暫譯：漆黑的新娘）」Personal Work／2020　2「華園」Personal Work／2020
3「十字架と蛇（暫譯：十字架與蛇）」Personal Work／2020　4「白蛇と白百合（暫譯：白蛇與白百合）」Personal Work／2020

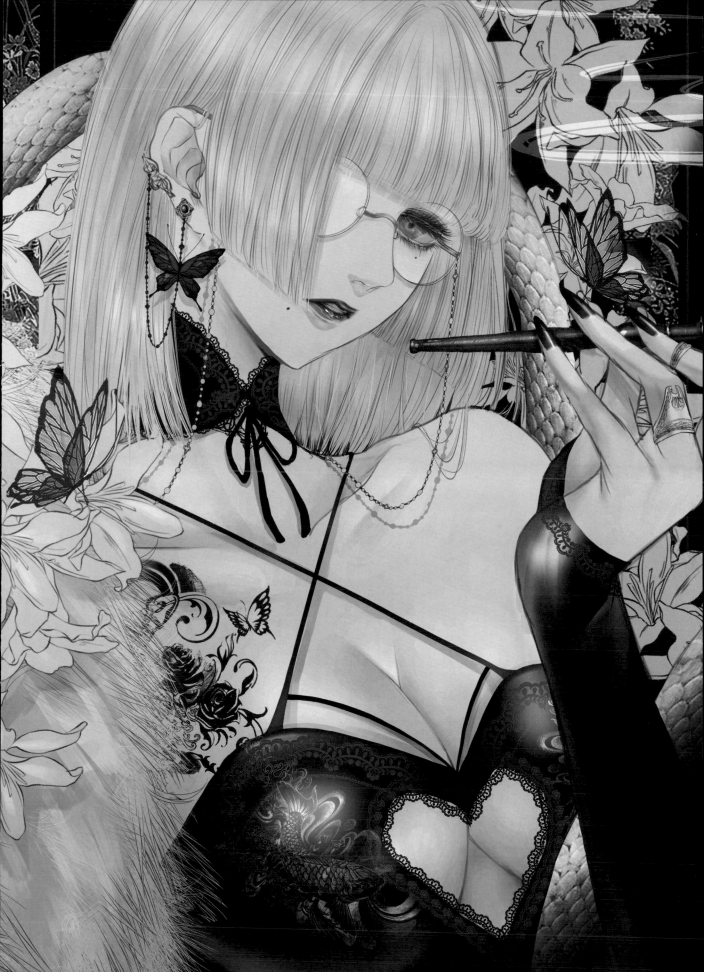

始発ちゃん SHIHATSUCHAN

Twitter densya_t **Instagram** shihatsu.chan **URL** shihatsu-chan.com
E-MAIL shihatsu.chan@gmail.com
TOOL 銅珠筆 / 鉛筆 / Photoshop CC

SHIHATSUCHAN

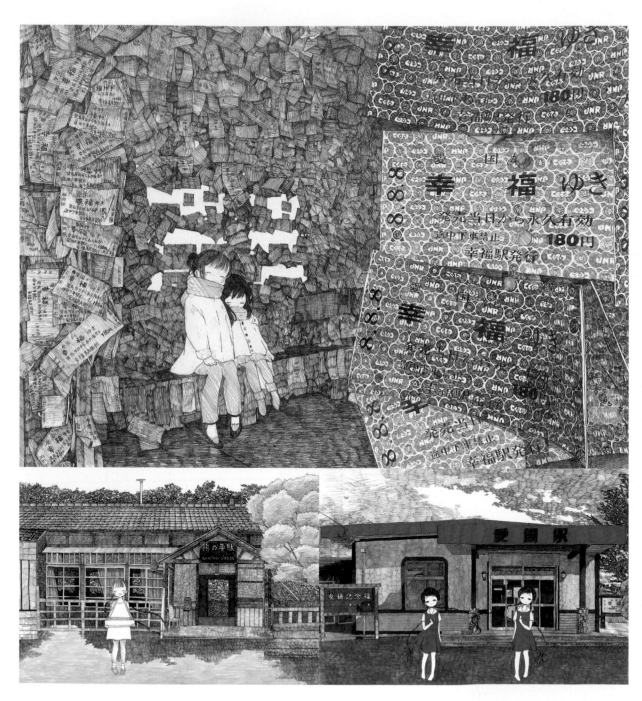

PROFILE 鐵道插畫家，把搭火車旅行的回憶畫成插畫。

COMMENT 為了傳達車站之美，我連細節都會用心地描繪。我擅長表現那種好像活在某人回憶中的復古氣氛。未來想把日本各地很棒的車站或懷舊的風景畫下來。

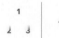

1 「国鉄広尾線 幸福駅（暫譯：日本國鐵 廣尾線 幸福站）」Personal Work／2019
2 「信越本線 熊ノ平駅（暫譯：信越本線 熊之平站）」明信片、貼紙／2020／安中市觀光櫃檯
3 「国鉄広尾線 愛国駅（暫譯：日本國鐵 廣尾線 愛國站）」Personal Work／2020 4「anima（一般版）／DAOKO CD封套／2020／Toy's Factory
※編註：「日本國鐵」是舊名，「國鐵」（日本國有鐵道公司）已在 1987 年解散，分割為 7 家由日本政府出資的「JR」鐵路公司。

jyari

Twitter	jyariNOniwa	Instagram	jyarinoniwa	URL jyari.tumblr.com

E-MAIL jyarinoniwa@gmail.com

TOOL Photoshop CC / Wacom Cintiq 13HD 數位繪圖螢幕

jyari

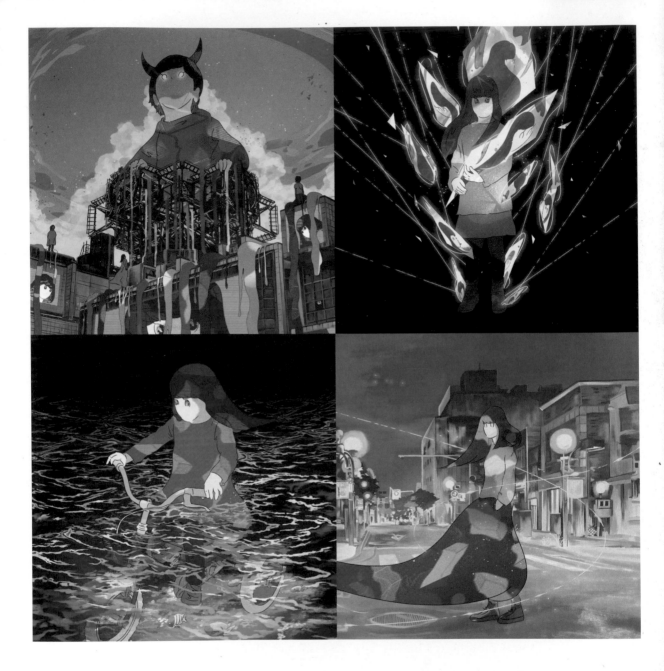

PROFILE 插畫家，目前住在東京都。主要以小朋友或女性為題材，創作出帶有奇幻風／黑暗奇幻風的插畫。

COMMENT 我通常不太會畫出角色的表情，目的是打造出看起來可愛卻又帶點詭異風格的插畫作品。同時我也很重視細緻的背景描繪，以及背景和人物的協調感。
我很喜歡書，希望未來有機會能接到書籍相關的工作，也想試試看 MV 和 CD 封套之類和音樂相關的工作。

1	2	5
3	4	6

1「わすれもの（暫譯：遺忘的東西）」Personal Work／2020　2「無題」Personal Work／2020
3「ゆめのなか（暫譯：在夢裡）」Personal Work／2020　4「Holic」Personal Work／2020
5「渋谷の秘密（暫譯：澀谷的祕密）」裝幀插畫／2019／PARCO出版　6「Twilight」Personal Work／2020

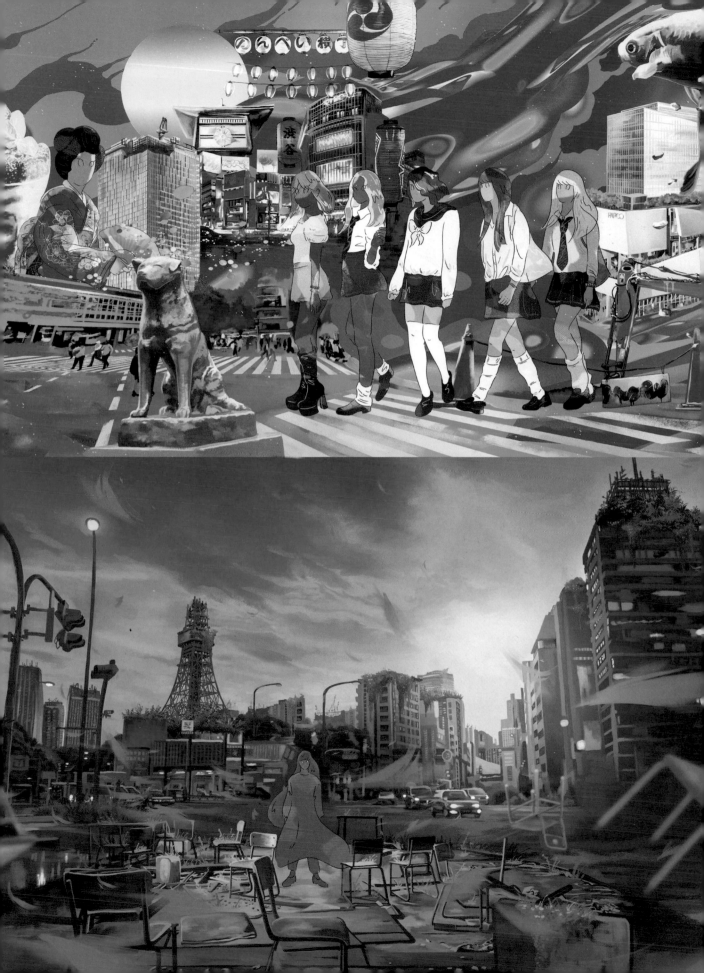

将 SHO

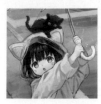

Twitter　Sho_lwlw　　Instagram　—　　URL　www.pixiv.net/users/30551748
E-MAIL　zezeyougm@gmail.com
TOOL　CLIP STUDIO PAINT PRO / iPad Pro

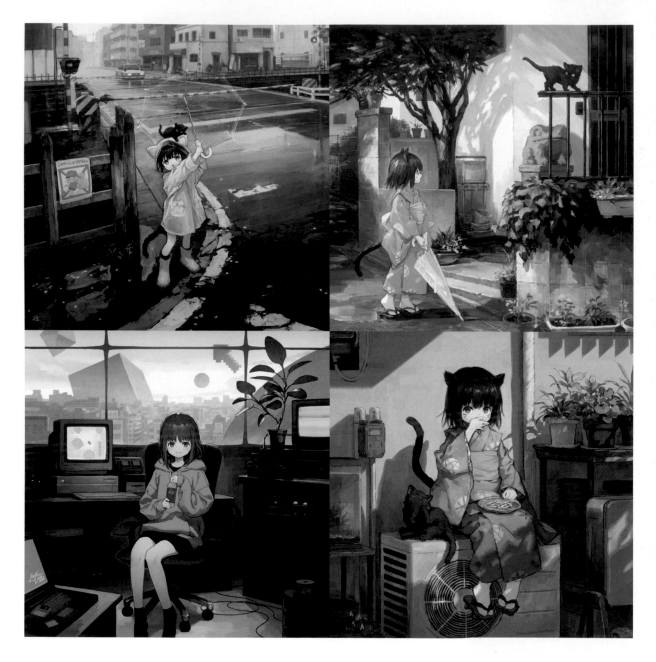

PROFILE　　目前住在關東地區的插畫家。作品都發表在網路上，主要是發表在 Twitter 及 pixiv 網站。

COMMENT　　我插畫的主題是我幻想中的女孩生活，我擷取出一部分的場景來畫成插畫。為了在插畫中添加一些真實感和空氣感，我會故意保留一些粗糙的筆觸，以
　　　　　　營造出我要的感覺。未來我想繼續保持目前這種畫風，並持續提升自己的畫技。

1	2	
3	4	5

1「今日は雨（暫譯：今天是雨天）」Personal Work／2020　2「雨上がり（暫譯：雨停了）」Personal Work／2019
3「Oneironaut」專輯用插畫／2019／Local Visions　4「猫とおやつ（暫譯：貓和點心）」Personal Work／2019
5「夜のスーパー（暫譯：夜晚的超市）」Personal Work／2019

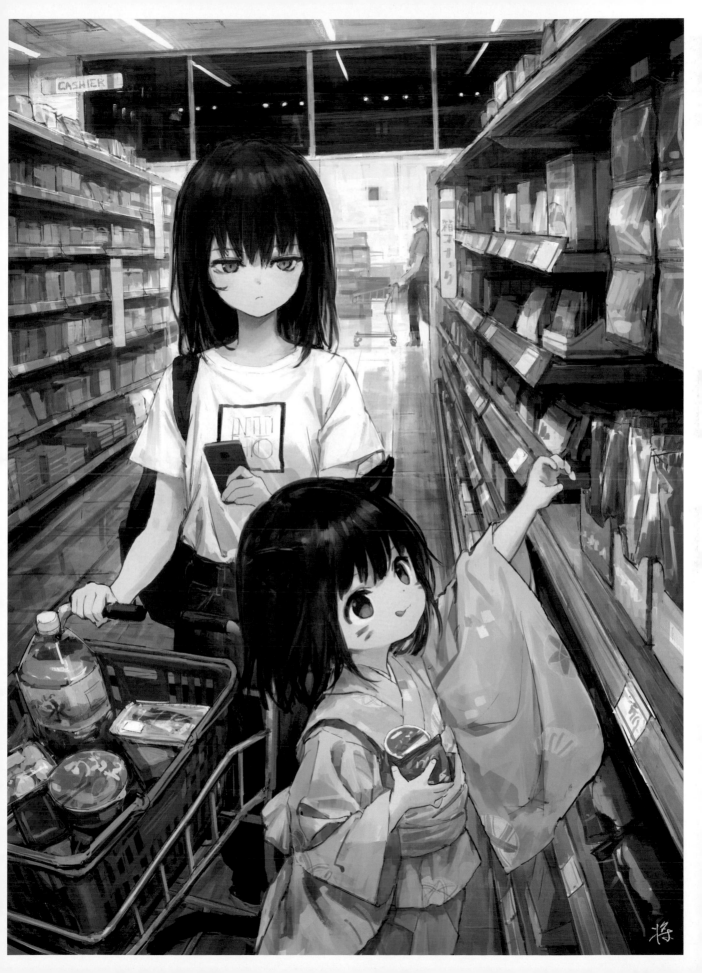

ジワタネホ ZIWATANEHO

Twitter C58v7TR4IVxn0Kb Instagram — URL www.pixiv.net/users/37167418
E-MAIL tonegawasan2@gmail.com
TOOL CLIP STUDIO PAINT PRO / Wacom Intuos Pro 數位繪圖板

PROFILE 作品主題大多是少年或青年，搭配充滿現代感的都會風景或自然景觀，打造成散發暗黑氣氛的插畫。

COMMENT 我畫畫時會思考我要透過這張插畫表現的故事，希望讓人印象深刻，看一眼就無法移開目光。所以我特別著重在描繪角色的背景、表情和動作，希望
透過美麗的作品，能把某種感情傳達給看的人。未來我想拓展插畫的主題，挑戰各種事物，增加自己的作品數量。

1 2 4
 3

1「T」（暫譯：他）」Personal Work／2018 2「TATOO」Personal Work／2018
3「待ち合わせ（暫譯：約定見面）」Personal Work／2019 4「美しい人（暫譯：美麗的人）」Personal Work／2018

須藤はる奈 SUDO Haruna

Twitter　harunasxdxox　　Instagram　soujoh_　　URL　sxdxox.myportfolio.com
E-MAIL　harunasxdxox@gmail.com
TOOL　鋼筆／網點／繪畫用紙／Photoshop CC

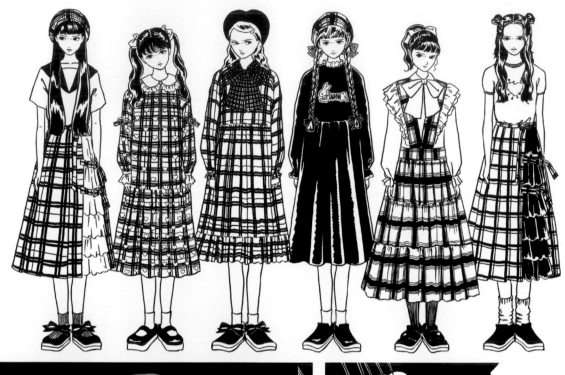

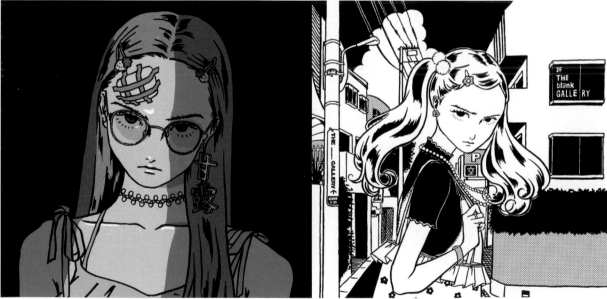

PROFILE　　來自三重縣的插畫家。平常除了舉辦展覽，也有和服飾品牌或商店合作插畫。

COMMENT　　我畫畫時最重視的是要先塑造出一個很有氣勢的人物，再去描繪其表情、故事還有穿搭品味。基本上我都用黑白色調作畫，不過有時候也會想用色彩來詮釋，所以偶爾也會創作彩色的插畫作品。未來我想嘗試在畫布上畫畫，另外最近我也開始試著把自己的插畫刺繡在衣物上，或是做一些手工小物，因此也想朝這類特殊的領域去發展。

1「HEIHEI」玻璃箱展示畫／2020／RIBBON ROCKET　2「Honeydew tape」oil、鉛筆帶用插畫／2020
3「THE_blank_GALLERY」T恤用插畫／2020　4「HEIHEI」T恤、海報用插畫／2020／RIBBON ROCKET

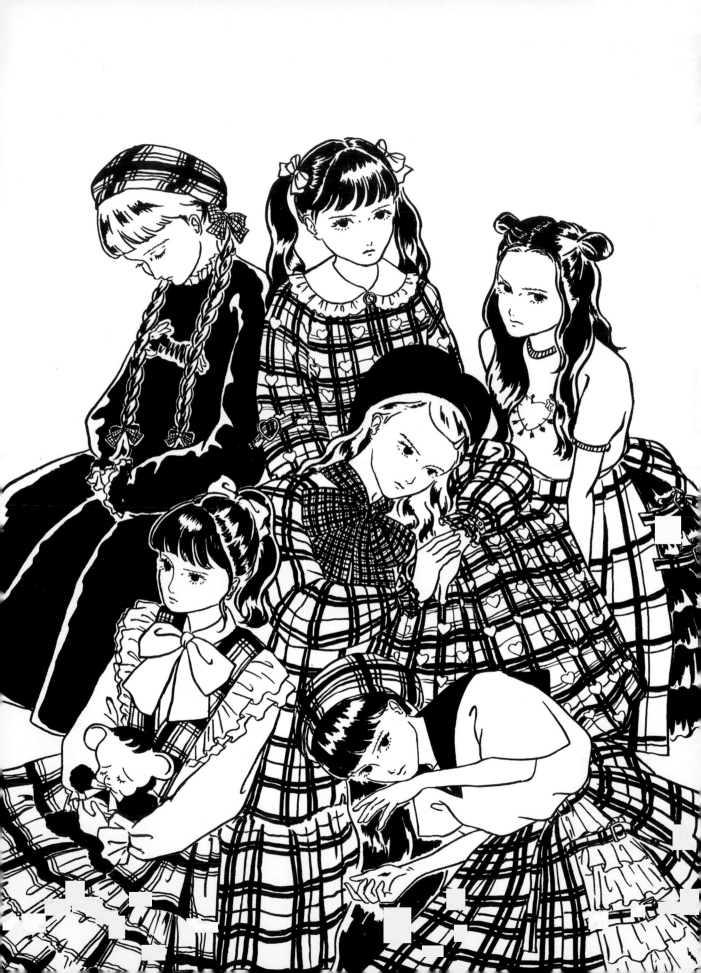

すぴか SPICA

Twitter　supica00　　Instagram　supicaaa00　　URL　www.pixiv.net/users/2169017
E-MAIL　supica00.2200@gmail.com
TOOL　CLIP STUDIO PAINT EX / iPad Pro

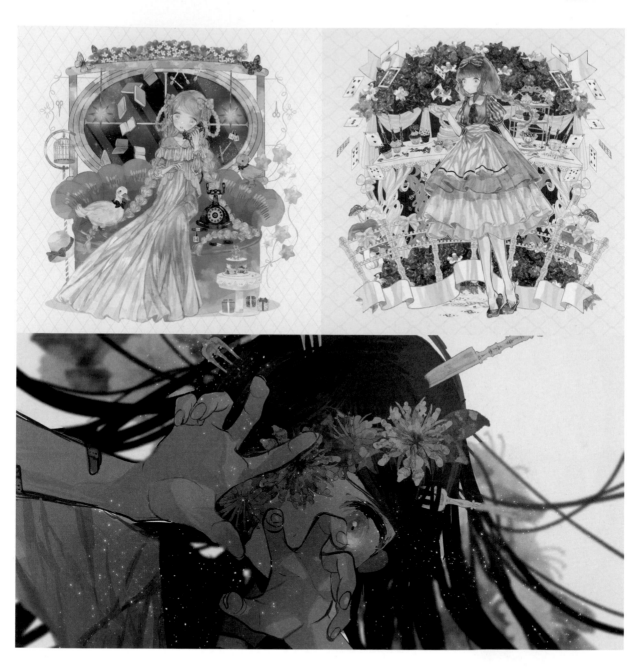

PROFILE

栃木縣人。2016 年之前從事兼職模特兒和插畫家，2019 年成為自由接案的插畫家。也有從事繪圖講師、角色設計、展覽等，活躍於各領域。

COMMENT

我畫畫時常常會把畫面縮小來觀察整體，以便調整顏色，讓畫面不要太花俏。我常常把很多小物件密集地塞到畫面中，因此除了主要人物之外，我會隨時調整其他部位的彩度或提高亮度，讓我想呈現的重點能被大家看到。至於插畫的題材，我通常是畫我喜歡的骨董、童話和甜點等主題。未來我想嘗試繪本和書籍的裝幀插畫、商品包裝、角色設計之類的工作。

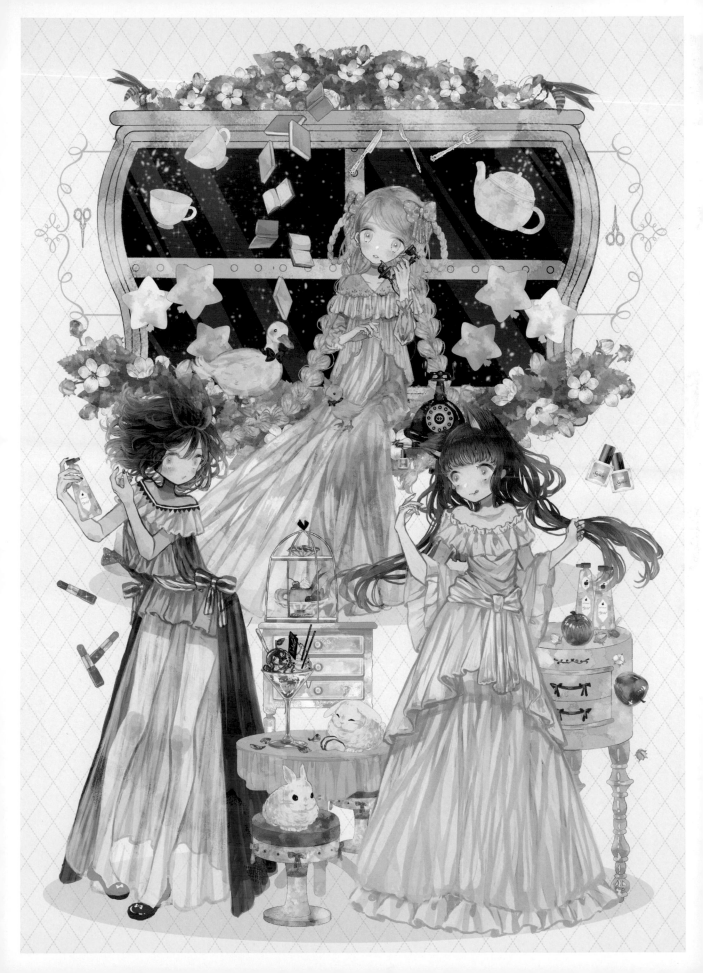

そまぁ～ず SOMAZ

Twitter _somaz_ Instagram somaz___ URL www.pixiv.net/users/41017107
E-MAIL somazproduction@gmail.com
TOOL Photoshop CC / Illustrator CC / CLIP STUDIO PAINT PRO / iPad Pro

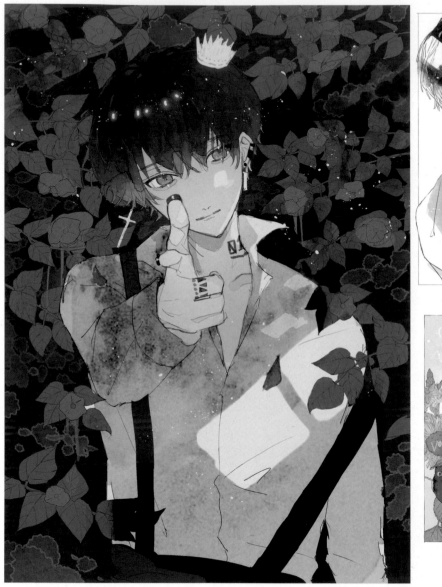

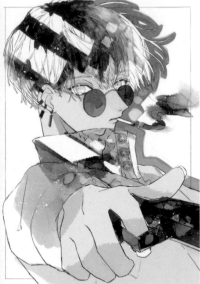

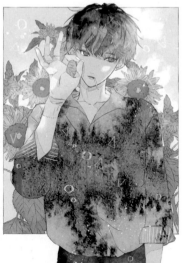

PROFILE 主要都在創作原創的男性角色插畫。平常會看著家裡種的植物們、讀書，藉此療癒自己。也常常會把植物畫成素描或是放進作品中。

COMMENT 我的插畫主題會隨著不同時期而改變，例如我最近的作品，是為了要加強自己對光線的解析和動作的畫法而畫的。我畫畫時喜歡做一些幕後的設定和主題性的元素，所以我有時候會偷偷地在畫中置入一些物件，來暗示某種意義或是背後的故事。我的插畫主角基本上都是男生，常用的顏色是藍色和白色，也常常讓植物、書籍入畫。我喜歡看小說，因此對裝幀插畫的工作很感興趣。

2	
1	4
3	

1「無題」Personal Work／2020 2「無題」Personal Work／2020
3「ひまわり（暫譯：向日葵）」Personal Work／2020 4「無題」Personal Work／2020

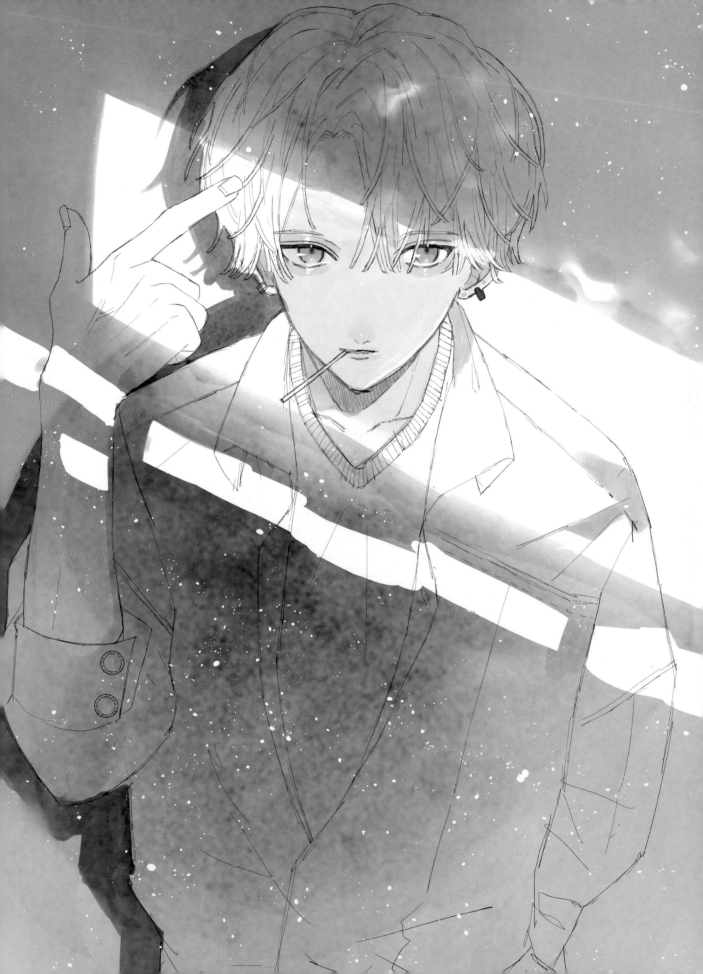

染平かつ SOMEHIRA Katsu

Twitter　Katsu0073　　Instagram　katsu0073　　URL　katsu0073.tumblr.com

E-MAIL　katsu.h0703@gmail.com

TOOL　Photoshop CC / CLIP STUDIO PAINT EX / Wacom Cintiq Pro 24 數位繪圖螢幕 / iPad Pro

SOMEHIRA Katsu

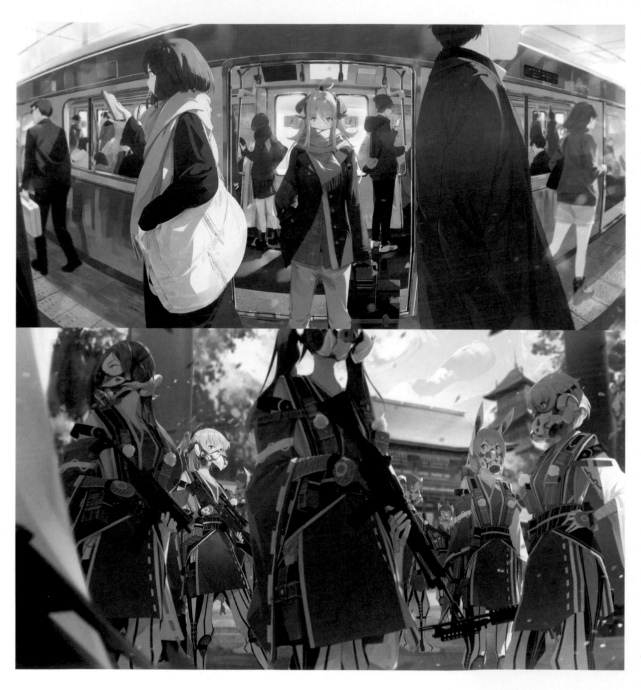

PROFILE　目前住在石川縣的插畫家。為各領域的合作對象製作插畫，包括遊戲用插畫、廣告用插畫、CD 封套、書籍裝幀插畫等。

COMMENT　我在創作插畫時，會仔細把畫中的故事和世界觀描繪出來，希望能呈現只存在於那個當下的瞬間。我常常希望可以透過插畫去表現出那種雖然是幻想，卻令人感到親近；雖然是畫現實，卻又感覺很特別的瞬間。說到我的強項，應該是擅長畫情境和空氣感的營造吧，我覺得我的畫風特色就是插畫中的氣氛和世界觀。未來我的目標是能畫出更有故事感的插畫，並且在遊戲、動畫、書籍和音樂等各領域大顯身手。

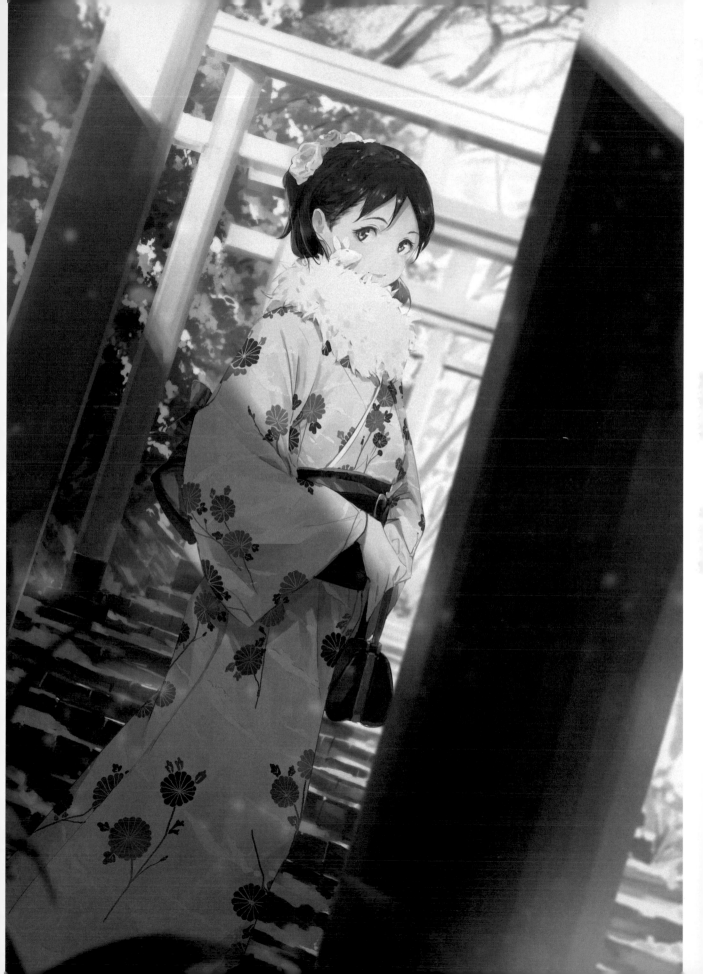

soyatu

Twitter soyacomu Instagram sakanacomu URL www.pixiv.net/users/2590741
E-MAIL soyacomu@gmail.com
TOOL Procreate / ibis Paint / iPad

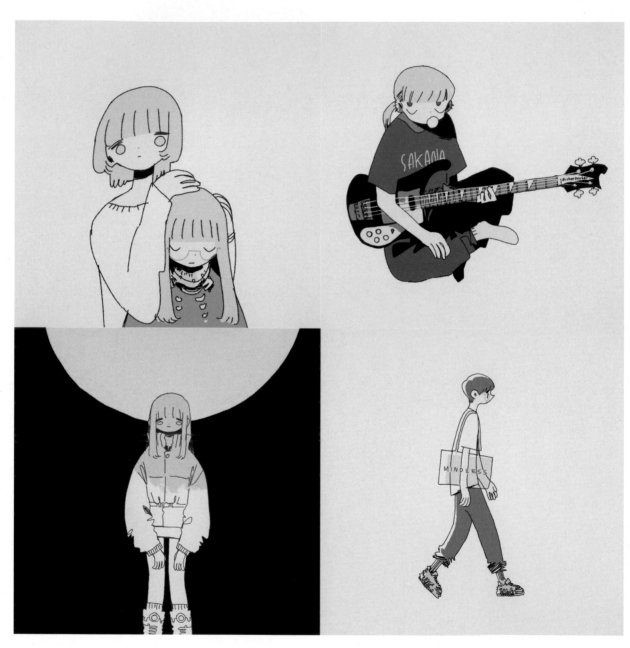

PROFILE 住在雅加達的自由接案插畫家,以自己的步調畫畫,大多是畫喜歡的服飾和藍色。主要工作是畫 CD 封套、角色設計,偶爾也畫漫畫。正在學日文。

COMMENT 我畫畫時重視的是要畫出讓人一眼就能看懂的簡單構圖和色調,同時角色的造型也要符合當代潮流,我的插畫魅力應該是簡單和感性吧。我通常會在畫中大量使用藍色,希望這種用色風格也能成為我的個人象徵。未來我想幫自創的角色畫漫畫。若有機會的話,也希望能和品牌合作聯名商品。

1	2		5
3	4		

1「alatu」Personal Work／2020　2「rickenbacker」Personal Work／2020　3「moon」Personal Work／2020
4「walk」Personal Work／2020　5「めがねくん a(暫譯:眼鏡男 a)」Personal Work／2020

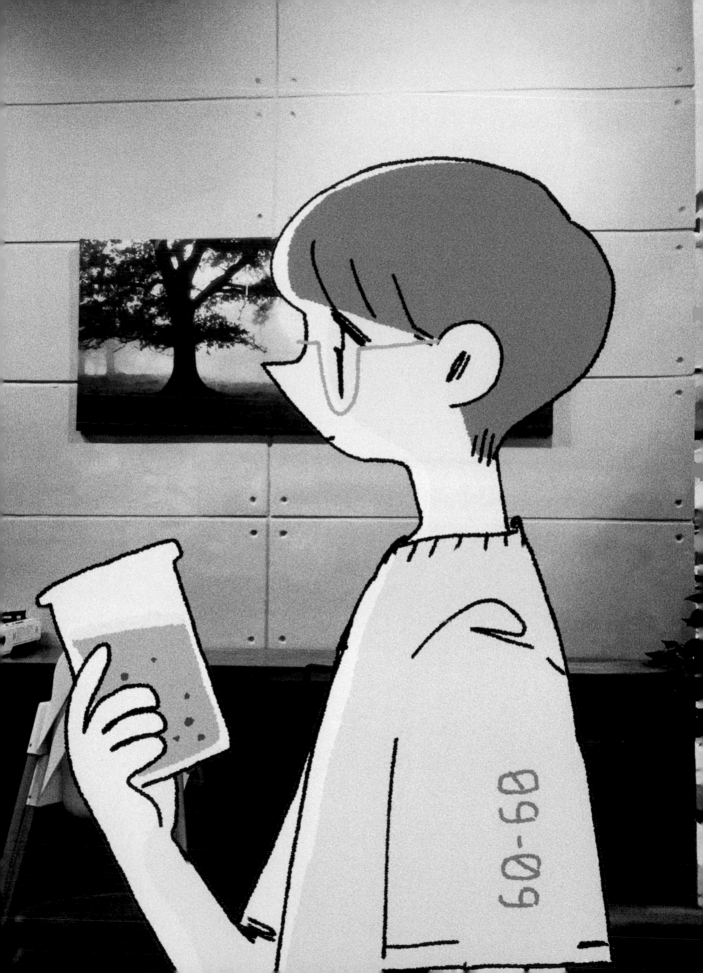

ダイスケリチャード DAISUKERICHARD

Twitter daisukerichard **Instagram** daisukerichard **URL** daisukerichard.yu-yake.com
E-MAIL daisukerichard444@yahoo.co.jp
TOOL Procreate / Photoshop CC / Illustrator CC / iPad Pro / Wacom Intuos 4 數位繪圖板

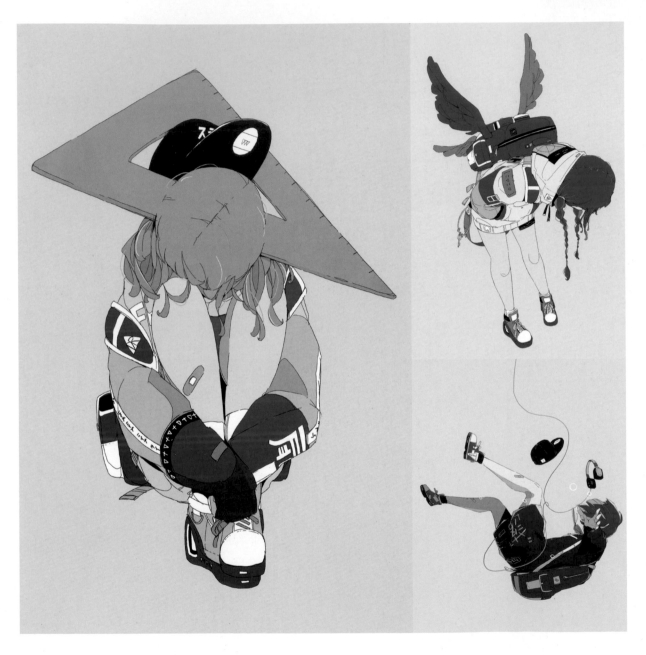

PROFILE

來自滋賀縣，目前住在東京的插畫家兼設計師。2016 年 2 月開始創作插畫，喜歡的事物是內褲和「壽賀喜屋」的五目炊飯套餐。是個超級丹鳳眼。

COMMENT

大眾普遍都認為「製作時間長＝大作」，但我察覺到自己只要畫太久就會覺得膩，後期會畫得很隨便，導致成品變得不倫不類。所以只要一開始畫插畫，我就會以最短的路徑，朝我想像中的完成圖快速畫完（但也不會偷工減料喔）。很多人稱讚過我作品中的服裝設計、構圖或色調，但我自知自己的畫技不足，對我來說，只要我的插畫能讓大家覺得「挺有魅力的」那就太好了。未來我希望一輩子都能維持像現在這樣的狀態，可以有接不完的各種工作，生活也能過得去的話，那就太感謝了。

2	
1	4
3	

1「休校中の課題に手をつけない人（暫譯：停課期間無心寫作業的人）」Personal Work／2020 2「デビュー（暫譯：出道）」Personal Work／2020
3「堕ちる（暫譯：墮落）」Personal Work／2020 4「堤灯に呪われてる人（暫譯：被燈籠詛咒的人）」Personal Work／2020

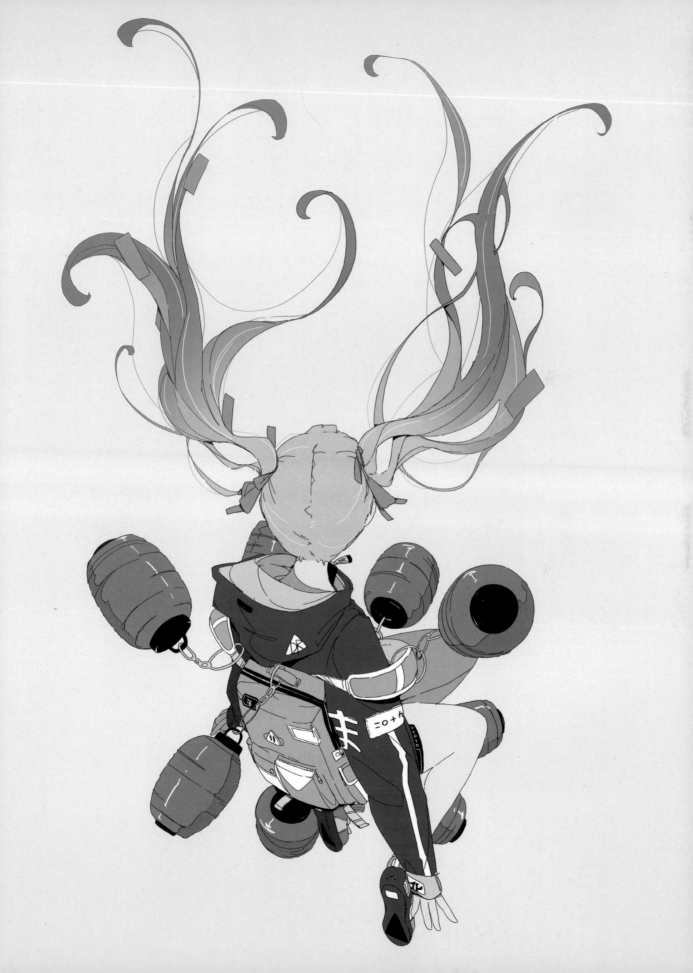

竹浪音羽 TAKENAMI Otoha

Twitter　taketakeotooto　　Instagram　otoha_takenami　　URL　otohatakenami.tumblr.com
E-MAIL　otoha.takenami@gmail.com
TOOL　不透明壓克力顏料 / 自動鉛筆 / 鉛筆 / 水彩 / 水彩紙

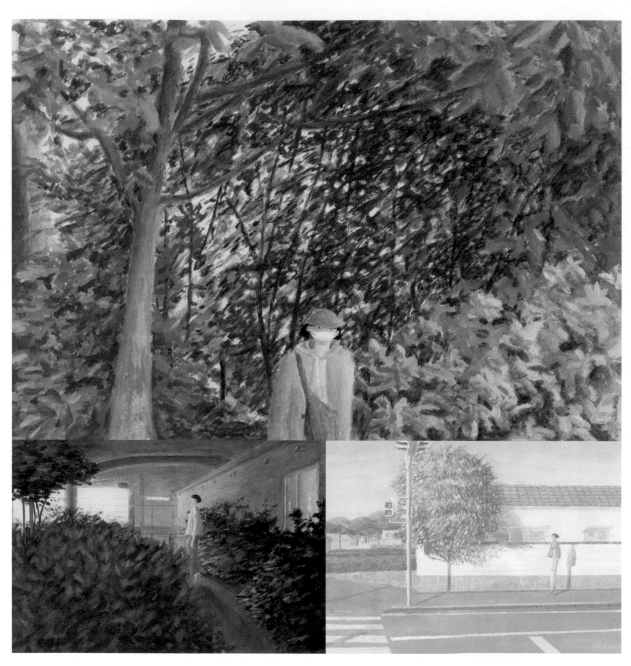

PROFILE　1989 年生於靜岡縣，目前住在東京的插畫家。最近參加「HB Gallery」舉辦的插畫大賽「HB WORK Vol.1」，榮獲岡本歌織評審獎。插畫工作則有為《小說TRIPPER》雜誌（朝日新聞出版）畫內頁插畫等。

COMMENT　我畫畫時，都會一邊想著希望這張插畫能傳達給某個人。我通常是用手繪的方式去描繪稍縱即逝的景色、瞬間的光影、懷舊感的地方名產之類的題材，我覺得我很擅長詮釋那種溫度和味道。如果自己的插畫能透過各種媒體讓更多人看到，我應該會很開心。未來我也會持續地創作更多的作品。

1 「20.04.16」Personal Work／2020　2 「自動販売機（暫譯：自動販賣機）」Personal Work／2020
3 「風を送る（暫譯：吹風）」Personal Work／2020　4 「おんどくん（暫譯：溫度調節器）」Personal Work／2020

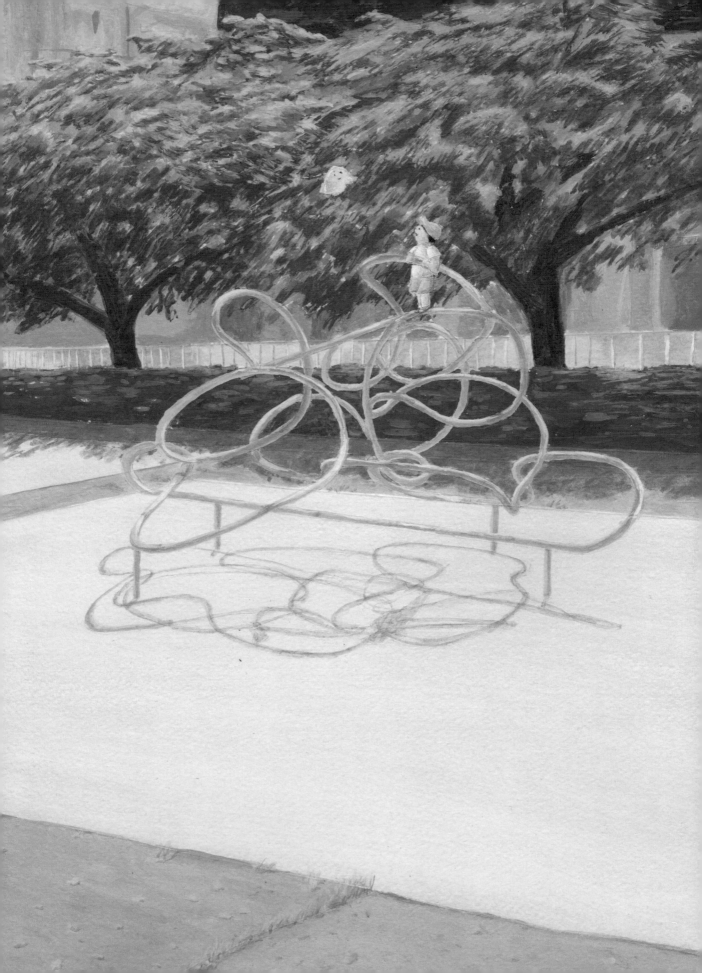

たけもとあかる TAKEMOTO Akaru

Twitter 0akaru Instagram akaru_takemoto URL akarutakemoto.tumblr.com
E-MAIL 0akaru00@gmail.com
TOOL 鋼筆 / Procreate / Photoshop CC / iPad Pro

TAKEMOTO Akaru

PROFILE 插畫家，畢業於多摩美術大學繪畫系，主修日本畫。喜歡線條、圖樣和裝飾。

COMMENT 我畫畫時會認真地畫好每一條線，目標是創作出平淡中帶點溫柔的插畫。說到未來的展望，我一直想試試看的工作，就是小說的裝幀插畫和內頁插畫，
 另外如果能接觸到書籍、電影和音樂等各領域的工作，我應該會很開心。

1	2	4
	3	5

1「休みの日（暫譯：休假日）」Personal Work／2020 2「角を持っている（暫譯：我有角）」Personal Work／2020
3「黄色い爪（暫譯：黃色指甲）」Personal Work／2020 4「Honey Boy」電影宣傳插畫／2020／GAGA Corporation
5「光とすれ違う（暫譯：與光擦身而過）」Personal Work／2020

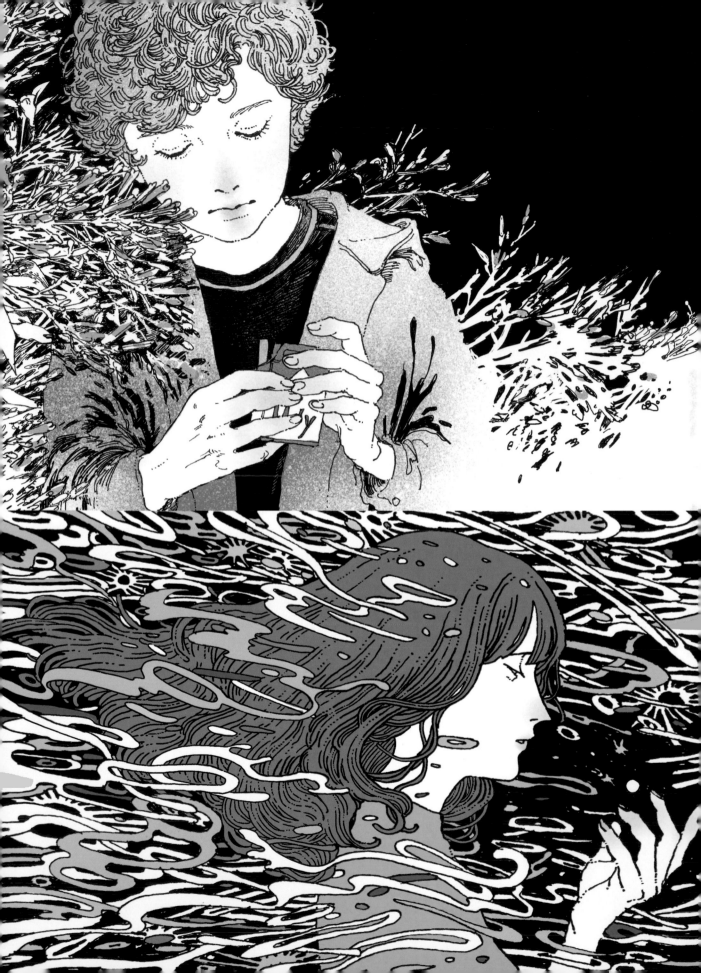

巽 TATSUMI

TATSUMI

Twitter	_kotot_
Instagram	—
URL	kotoshino.tumblr.com
E-MAIL	tatsumi12929@gmail.com
TOOL	CLIP STUDIO PAINT PRO / Procreate / iPad Pro

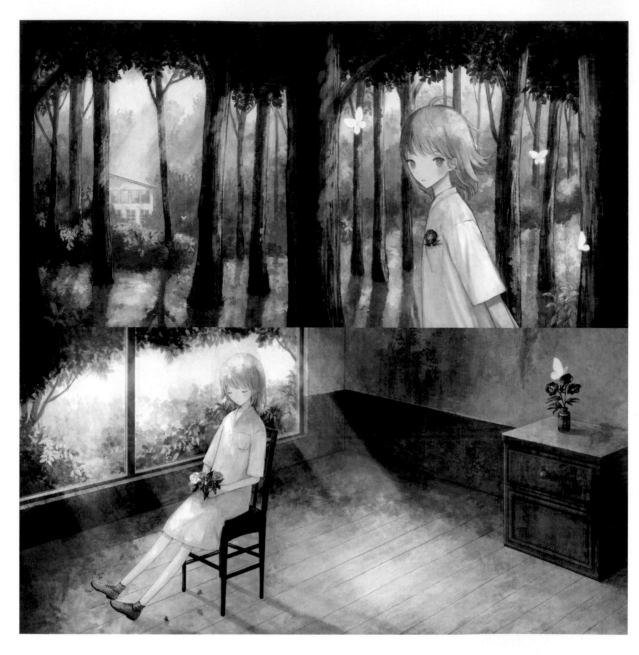

PROFILE　插畫家，插畫作品主要都發表在社群網站。

COMMENT　我想要畫出「某個人在不美麗的世界上度過的某個瞬間」。如果有緣的話，我希望能參與遊戲、裝幀插畫等各式各樣的工作。在個人創作方面，也期盼能持續進步，畫出更棒的作品。

1 | 3
2 | | 5
　 | 4 |

1「sanatorium／uytrere」CD 封套／2019／uytrere　2「sanatorium／uytrere」CD 封套／2019／uytrere
3「White Oath／Lily's lullaby」MV 用插畫／2020／Lily's lullaby
4「もう少し、このまま（暫譯：保持這樣再一下下就好）／Lily's lullaby」MV 用插畫／2020／Lily's lullaby
5「天使の梯子（暫譯：天使的梯子）／Lily's lullaby」MV 用插畫／2020／Lily's lullaby

tamimoon

Twitter tami_moon02　Instagram tami_moon02　URL —
E-MAIL tamimoon002@gmail.com
TOOL CLIP STUDIO PAINT EX / iPad Pro

PROFILE　插畫家，2020 年開始創作插畫。

COMMENT　我的目標是畫出有溫度的作品。為了畫出自己也覺得可愛的女孩，我特別重視描繪臉部的五官。未來不論是哪一種領域，如果能接到各種媒體的工作，我應該會很開心。

TAROUTWO

tarou2 TAROUTWO

Twitter tarou2 Instagram tarou2 URL www.pixiv.net/users/1410598
E-MAIL tarou2_milky@hotmail.co.jp
TOOL Photoshop CC / CLIP STUDIO PAINT PRO / Wacom Cintiq Pro 16 數位繪圖螢幕 / iPad Pro

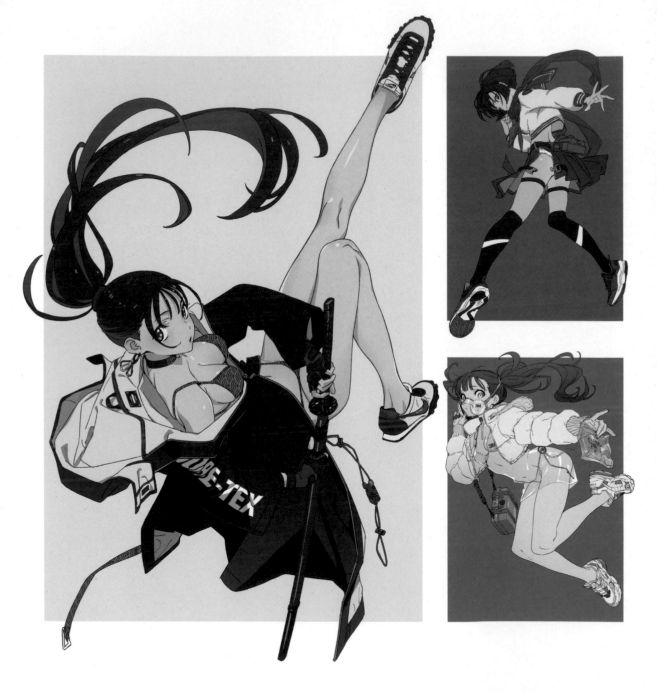

PROFILE 來自東京都，目前是一名插畫家和動畫師。參與過的主要作品包括《GU×新世紀福音戰士》的廣告插畫、電視動畫《Fate/Grand Order-絕對魔獸戰線巴比倫尼亞-》的配角設計與總作畫監督，以及在電視動畫《DARLING in the FRANXX》中負責怪物「叫龍」的設計並擔任作畫監督等。

COMMENT 我想畫出可愛又有點時髦的女孩。我的作品特色應該是特別重視球鞋和服裝細節的描繪吧。未來我希望能以自己喜歡的事物（球鞋、穿搭和科幻世界）為基礎，創作出「能感覺到世界觀的插畫」。

	2	
1		4
	3	

1「samurai girl」Personal Work／2020 2「sailor girl」Personal Work／2020
3「future girl」Personal Work／2020 4「smoking girl」Personal Work／2020

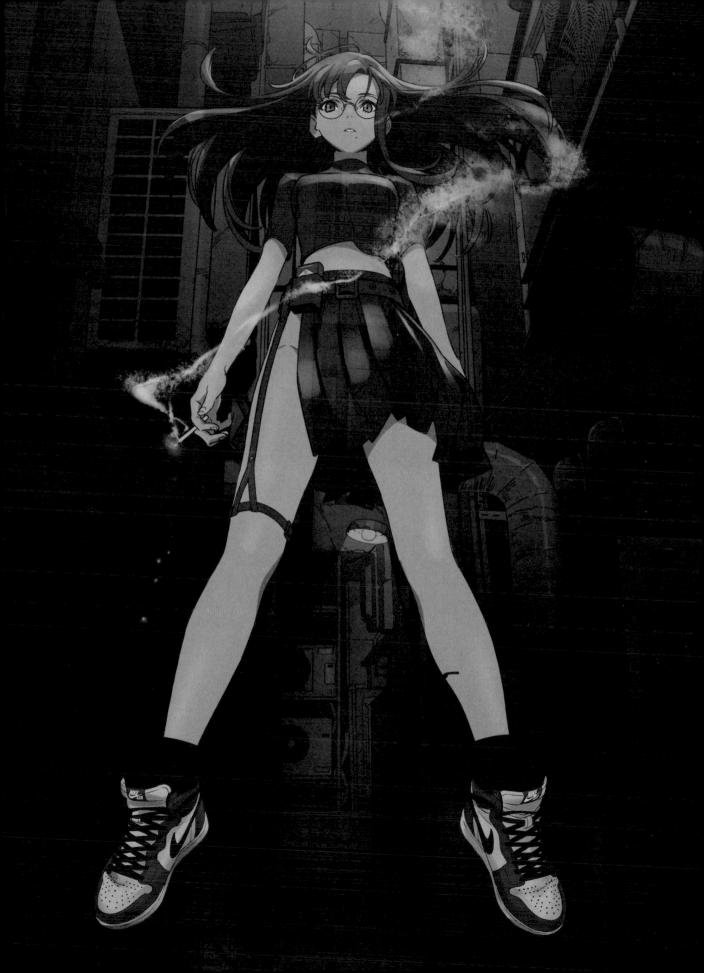

千海博美 CHIKAI Hiromi

Twitter　romiticca　Instagram　—　URL　www.chikaihiromi.com
E-MAIL　chikaihiromi@gmail.com
TOOL　不透明壓克力顏料／印刷用木板

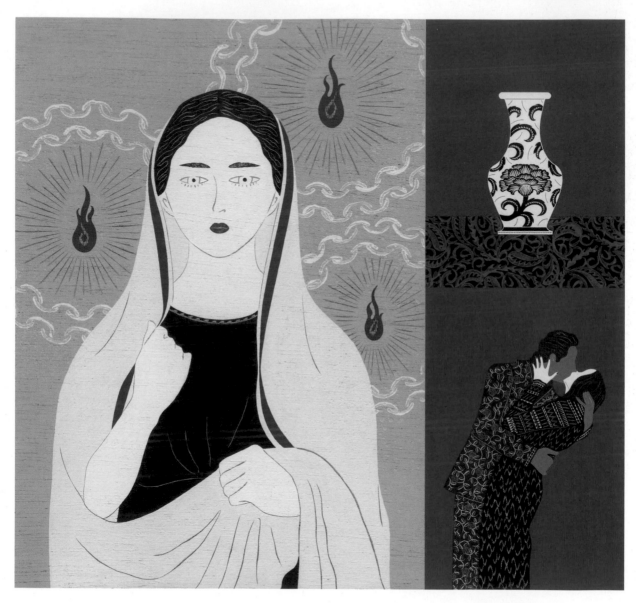

PROFILE 　插畫家，畢業於桑澤設計研究所。創作手法是在印刷用的木板上著色後加以雕刻。曾參與多本書籍的設計工作，例如《繞頸之物／奇瑪曼達．恩格茲．阿迪契》（中文版由木馬文化出版）、《祈念之樹／東野圭吾》（中文版由春天出版社出版）等。

COMMENT 　不論是畫人物、動物還是靜物，我都習慣畫成平面、象徵性的圖案。我創作時會注意配色和雕刻線的粗細度看起來是否協調，同時也要呈現出工藝美，這是我想達到的境界，希望創作出細膩中又不失強度的插畫。在印刷用的木板上著色並雕刻，打造出來的木紋質地、鮮豔色彩、重重的雕刻痕跡以及陰影等，都是我的畫風特色。我特別擅長以女性、動物和植物為題，為物件加上裝飾性的插畫。未來我想朝著織品和包裝設計等立體的領域發展創作。

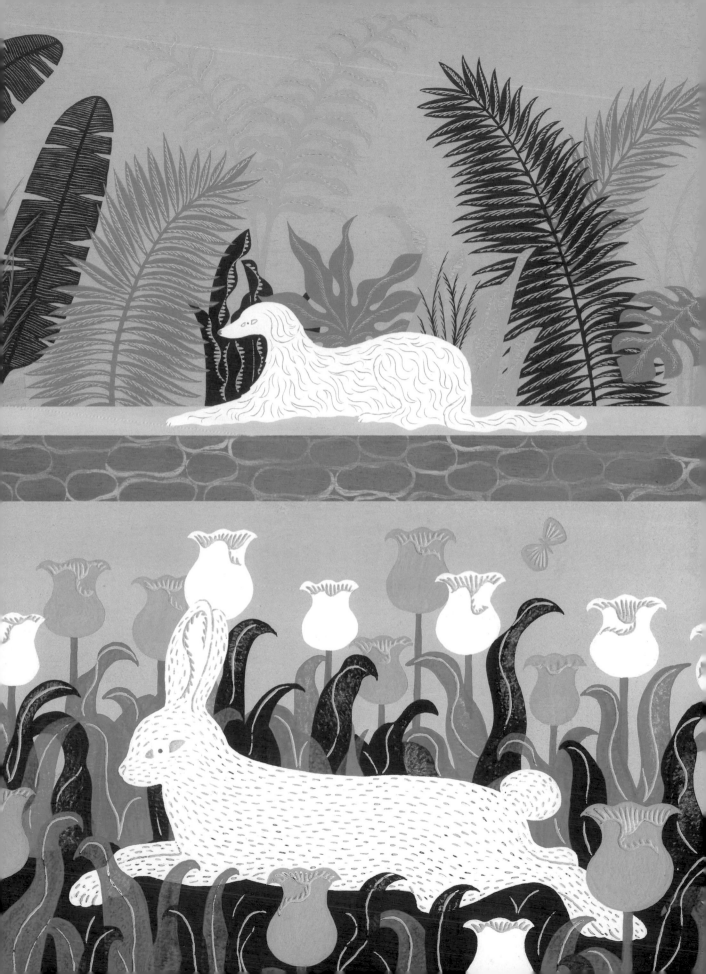

ちゅーたな CHUTANA

Twitter	5114Ave	Instagram	—	URL	—

E-MAIL　Chuotana5@gmail.com

TOOL　Photoshop CC / After Effects CC / CLIP STUDIO PAINT EX / Wacom Cintiq Pro 數位繪圖螢幕

CHUTANA

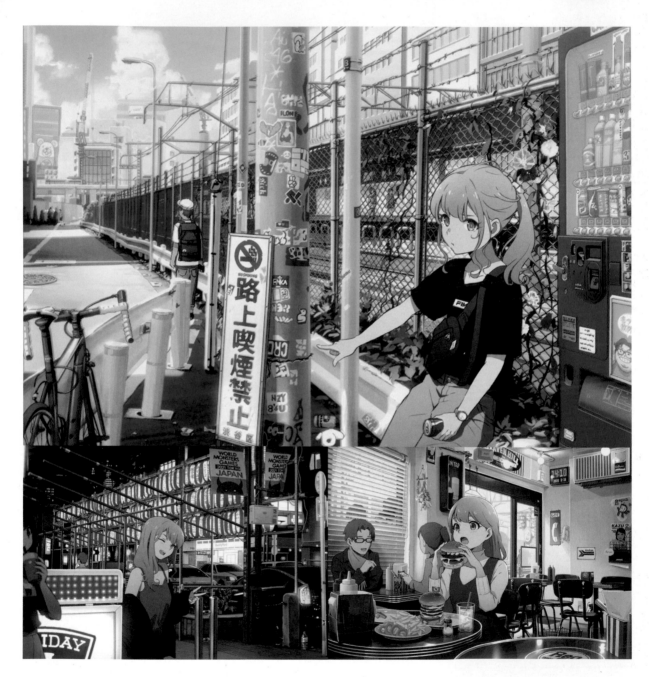

PROFILE　最近的生活是一邊製作短篇 GIF 動畫的系列作品，一邊在公司負責插畫的工作，覺得感恩。平常基本上都過著以澀谷附近為據點，喝著便宜酒的日子。

COMMENT　我認為人的感情與關係、風景之類的事物，不可能永遠都停留在同一個狀態，而是像天氣一樣會不斷地流動變化著。若是能把這種變化多端、會隨著時間更迭的真實狀態捕捉下來、畫成插畫的話，即使是平時看慣的景色，多少也會讓人覺得異常「傷感」吧。我就是抱持這樣的想法在創作插畫。

1		4
2	3	5

1 「7 月」 Personal Work ／ 2019　2 「9 月」 Personal Work ／ 2019　3 「2 月」 Personal Work ／ 2020
4 「6 月」 Personal Work ／ 2019　5 「4 月」 Personal Work ／ 2020

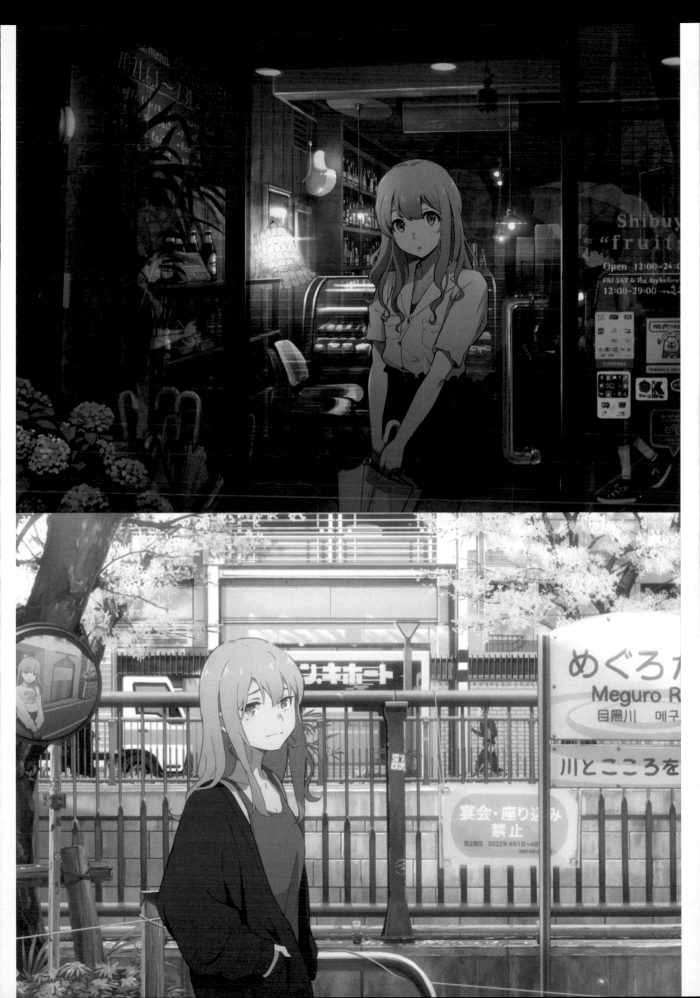

CHOU YI（周依）

Twitter　chouyichouyi　　Instagram　Chouyi　　URL　chouyi.tumblr.com
E-MAIL　contact@agencelemonde.com（日本經紀公司：Agence Le Monde）
TOOL　Photoshop CC / Illustrator CC / 鉛筆

PROFILE　台灣藝術家，創作風格前衛的藝術漫畫與插畫。在台灣、日本、美國、法國都有作品參展及出版，創作活動不限於台灣與海外。目前也和 BEAMS TAIWAN、NIKE 等眾多品牌聯名合作。

COMMENT　我認為創作時最重要的就是「自由」，也就是要在創作中解放自我。例如我常畫的物件就是裸女，代表的就是一種跳脫框架的精神象徵，而色彩和構圖也是能幫助自我解放的元素。未來不論是插畫或其他方面，我希望能透過更多樣化的平台來打破自己的框架，實驗更多的可能性，讓自己更享受創作。

```
1
2   3       4
```

1「Flaneur Magazine」雜誌用插畫／2020／Flaneur Magazine　2「BASEMENT B」聯名活動插畫／2020／BEANS
3「Nike By You」聯名活動插畫／2020／NIKE　4「but. we love butter」商品包裝插畫／2020／but. we love butter

ちょん＊ CHON

Twitter xx_Chon_xx **Instagram** chon_mi105 **URL** www.pixiv.net/users/15158551
E-MAIL china33v@gmail.com
TOOL Photoshop CC / Illustrator CC / SAI / XP-Pen Artist 13.3 Pro 數位繪圖螢幕

CHON

PROFILE　來自靜岡的插畫家。插畫中充滿流行文化和色彩絢麗的少男少女。平時從事 CD 封套、VTuber 角色設計、活動相關商品、音樂插畫等各類插畫工作。

COMMENT　每次創作插畫，我都會事先決定好主題，然後一邊在畫面中加入相關物件一邊融入自己的設計，我很喜歡這樣的過程。我畫畫時最講究的是要打造出充滿魅力的角色，令人第一眼看到就會感到興奮或是覺得被療癒。我喜歡普普風的畫風和鮮豔清爽的色彩，也喜歡畫辮子頭、OK 繃、圓嘟嘟的臉頰、瞳孔裡的反光、精緻可愛的小道具等。我最喜歡做角色設計，未來如果能接到更多相關的工作就太好了。另外，替小說、童書畫插畫也是我的夢想！

	2	
1	3	4

1「soda girl」Personal Work／2020　**2**「lemon」Personal Work／2020
3「albino Maid」Personal Work／2020　**4**「pink nurse」Personal Work／2020

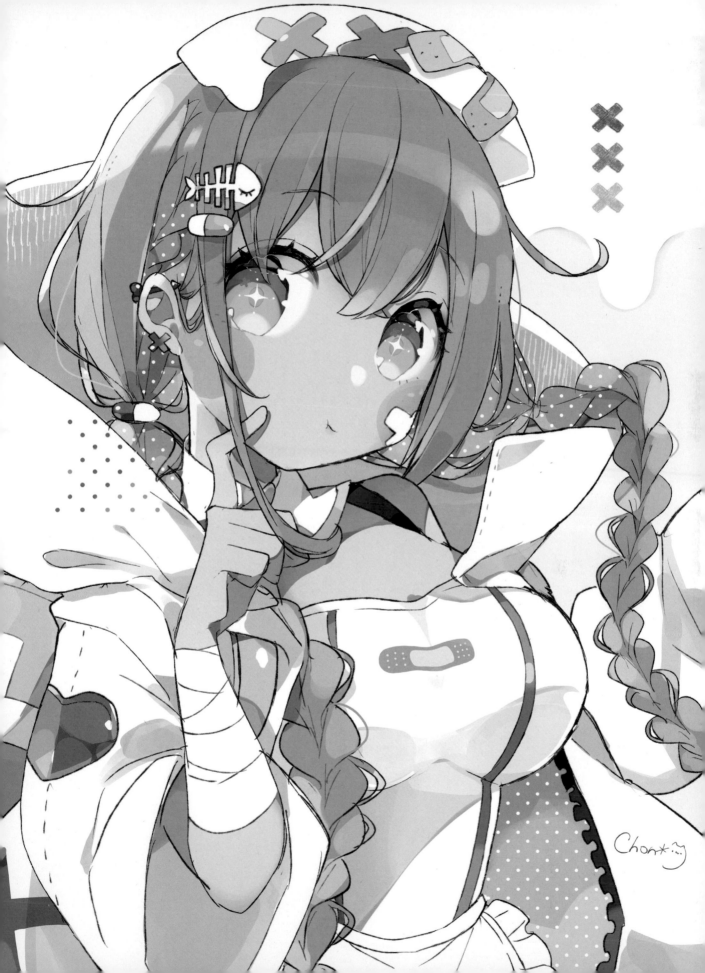

九十九 円 TSUKUMO Tsubura

Twitter 99__yen　Instagram _99_yen　URL www.pixiv.net/users/40606339
E-MAIL 99.tsubura@gmail.com
TOOL CLIP STUDIO PAINT PRO / iPad Pro

TSUKUMO Tsubura

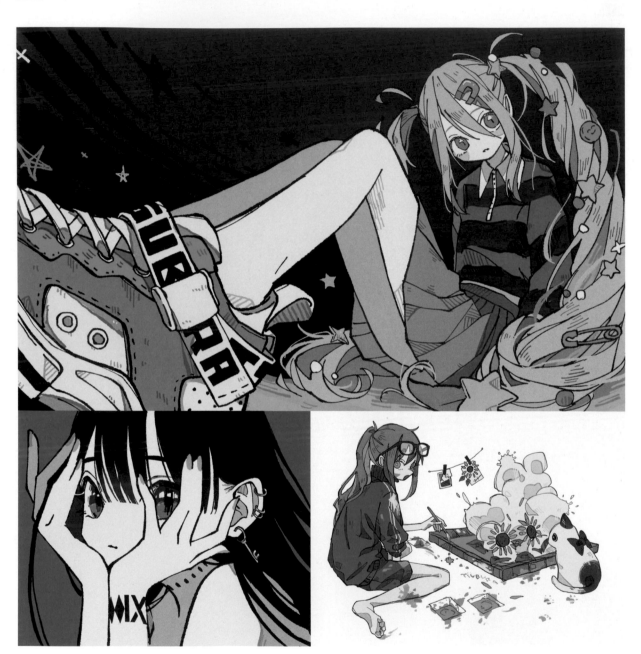

PROFILE　　喜歡女生和帶有日常感的場景，因此經常畫這類主題的插畫。原本有上色都上很厚一層的習慣，也就是所謂的厚塗技法。因為嚮往簡單又時髦的插畫，而在 2020 年初的時候一下子改變了畫風。平時基本上都待在家裡畫畫跟打電動，最期待的就是站在陽台上看夕陽還有出門買食材的時刻。

COMMENT　　我畫女生時特別注重的是「臉」，目標是畫出讓我打從心底覺得可愛的長相。另外我也特別講究要讓看的人對插畫中的角色和故事充滿想像。我的畫風特色應該是頭髮的線條描繪和配色風格。未來我希望提升自己的畫技，畫出更有魅力、更讓人印象深刻的女孩。

1「きらめく（暫譯：閃耀）」Personal Work／2020　2「ひとめぼれ（暫譯：一見鍾情）」Personal Work／2020
3「思い出の（暫譯：回憶中的）」Personal Work／2020　4「〇〇 Personal Work／2020

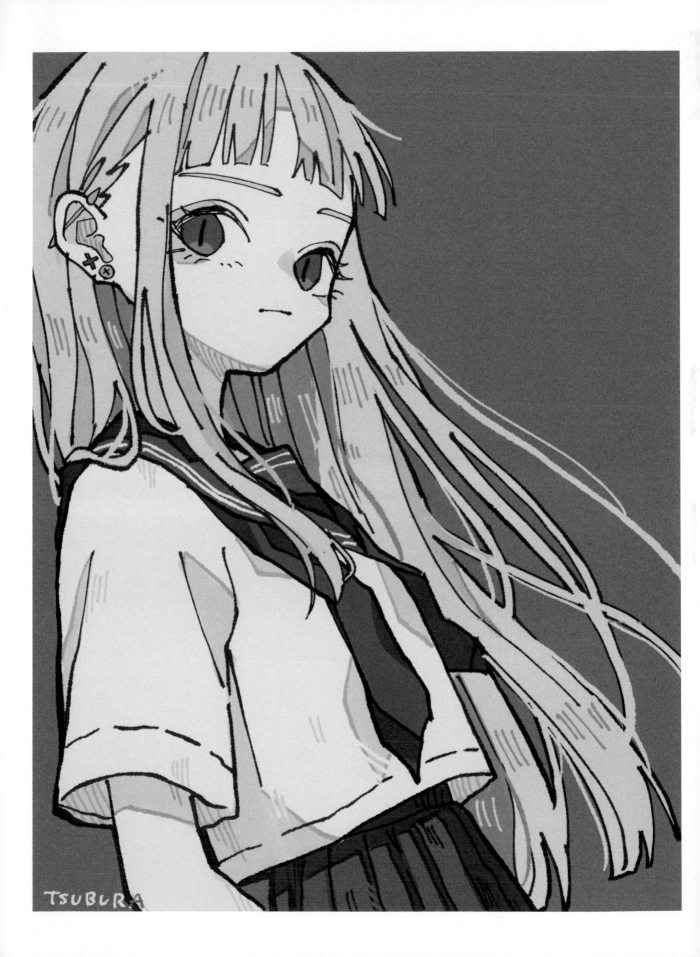

DEGUCHI Eri

出口えり　DEGUCHI Eri

Twitter　kaijunohito　　Instagram　kaijunohito　　URL　www.deguchieri.com
E-MAIL　eri.deguchi.osaka@gmail.com
TOOL　油畫 / Photoshop CC

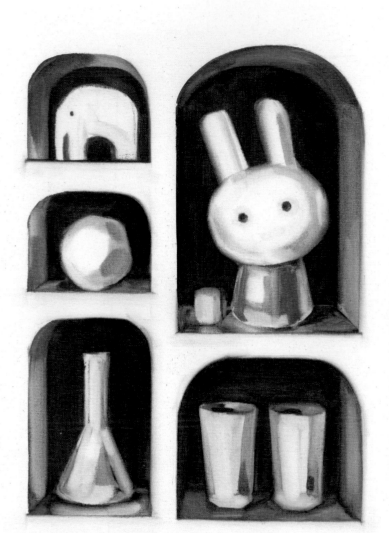

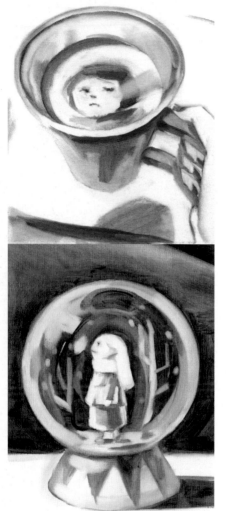

PROFILE　　1991 年生於奈良，畢業於大阪大學文學部人文學科和桑澤設計研究所，曾師從油畫家生島浩。2018 年參加東京插畫家協會（TIS）舉辦的插畫比賽
　　　　　　「第 16 屆 TIS 公募展」獲得入圍，2020 年參加玄光社《ILLUSTRATION》雜誌第 37 屆「The Choice」插畫比賽，獲得年度大獎。

COMMENT　　我想創作出讓大家看了都會覺得奇妙的插畫，正在研究如何從有趣的角度去擷取我想要的風景或現象。我的創作方法是先比照水彩的用法將油畫顏料
　　　　　　薄塗，再用洗筆液去掉多餘的油墨。因此在我的作品中，輪廓線邊緣處會有不平整的滲透痕跡，還有利用洗筆液取代白色顏料將畫布洗出底色的手法，
　　　　　　應該都算是我的畫風特色。我很喜歡看書，希望未來能接到更多裝幀插畫和內頁插畫相關的工作。

	2	4
1	3	5

1「ずっと前からそこにいる（暫譯：從很久以前就在那裡了）」Personal Work／2020　2「無題」Personal Work／2020
3「アノニマだより 32 号（Anonima Studio 出版目錄第 32 期）」小冊子用插畫／2019／KTC 中央出版 Anonima Studio
4「昼の戸棚は案外暗い（暫譯：白天的餐具櫃意外地好暗）」Personal Work／2019　5「《illustration》雜誌 No.226」單篇插畫／2020／玄光社

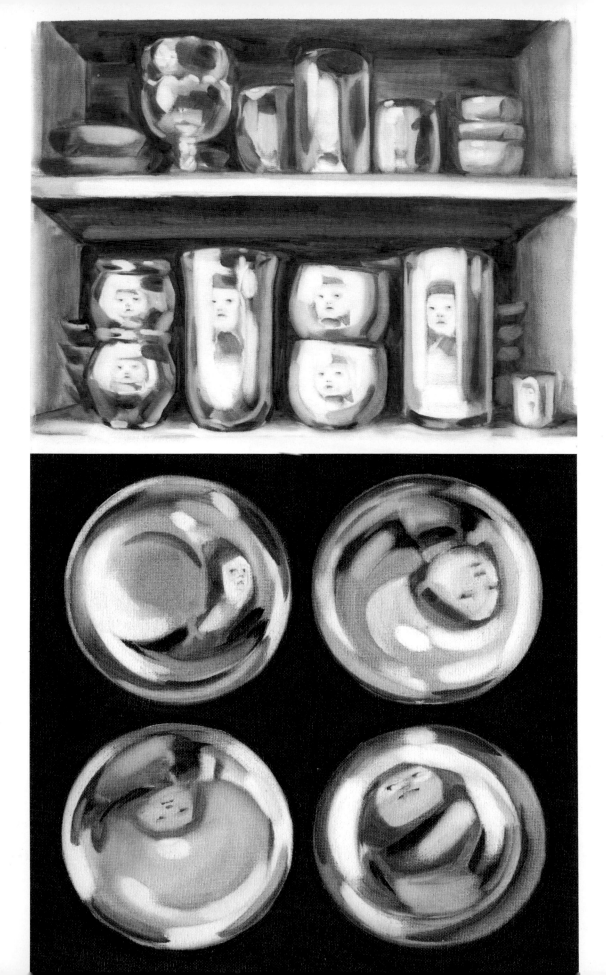

出口瀬々 DEGUCHI Seze

Twitter	delta_seze	Instagram	delta52590	URL	sezedeguchi.com

E-MAIL sezedeguchi@gmail.com

TOOL 代針筆／美國弦月牌插畫紙板（Crescent Board）／肯特紙

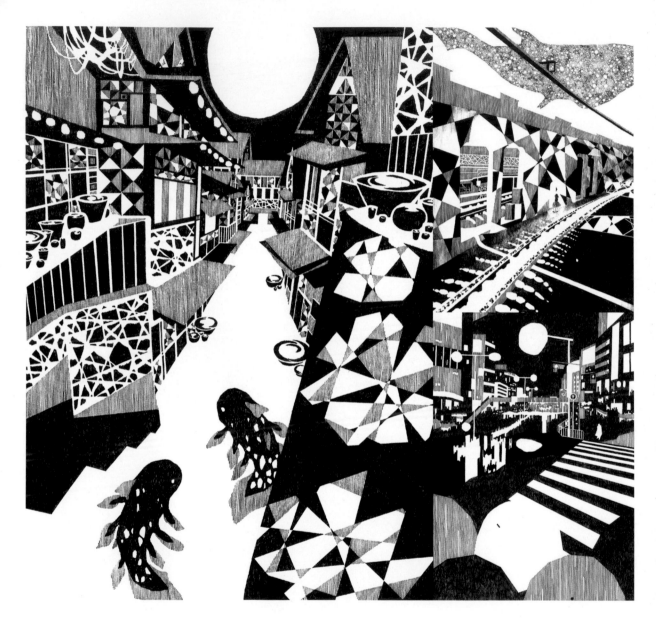

PROFILE 住在東京都的插畫家，畢業於青山學院大學教育人類科學部心理學科，曾有 7 年的時間是一邊從事心理相關工作，一邊創作插畫，後來參加第 208 屆玄光社「The Choice」插畫大賽獲得準入圍的好成績，之後就開始考慮把更多重心放在插畫上。

COMMENT 我想透過門魚、直線和點描畫法這類簡單的元素，表現出深奧的插畫世界。即使我畫的是黑白插畫，也希望看的人能感到絢麗奪目，那就是我的目標。街道、海洋生物、書籍都是我常畫的物件，我擅長創作那種好像只會出現在夢中的虛幻情境。未來我希望能接到書籍裝幀插畫或 CD 封套之類的工作。

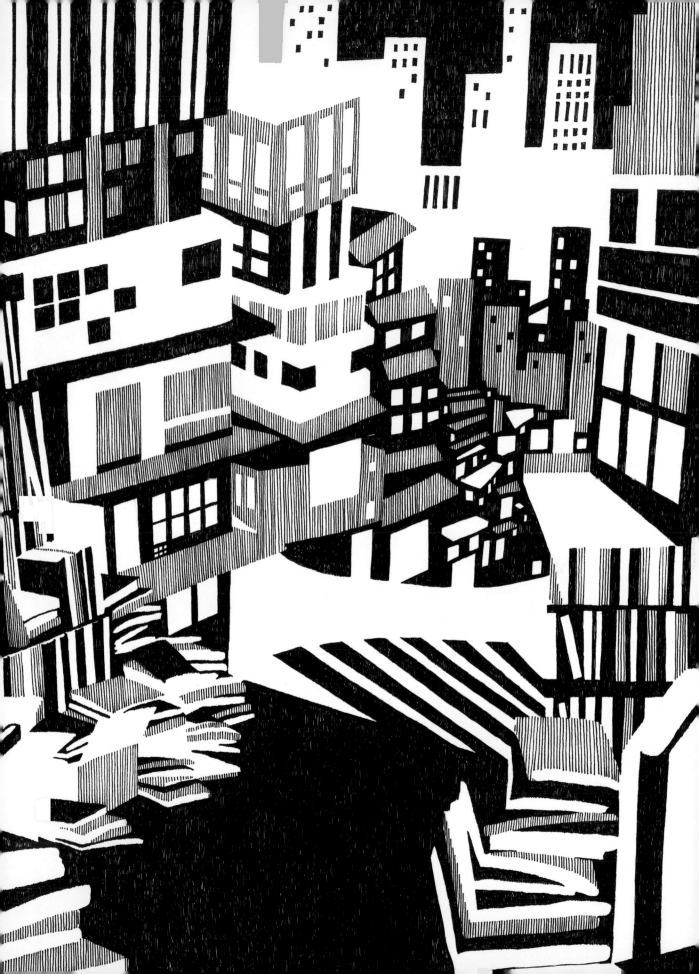

TEHUTEHU

てふてふ TEHUTEHU

Twitter　thk_41　　Instagram　tfk_41　　URL　www.pixiv.net/users/55076240
E-MAIL　tehutehusandesu@gmail.com
TOOL　ibis Paint / iPhone 6s

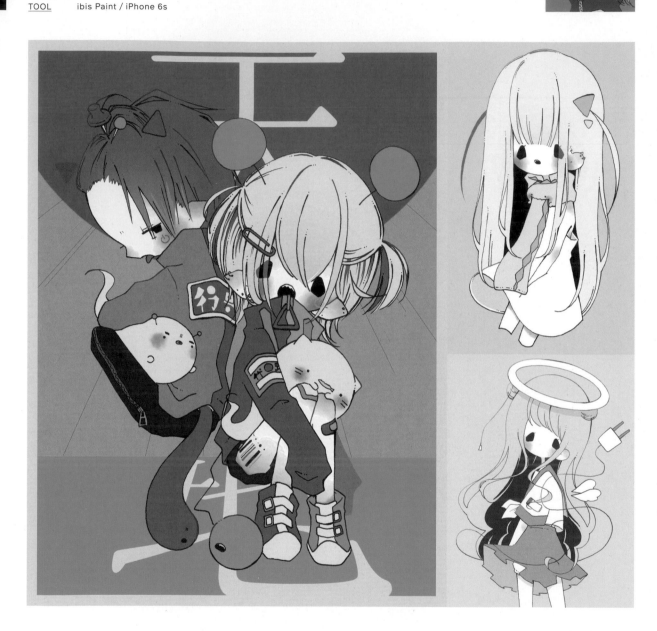

PROFILE　7月出生，大阪人 。高中開始學設計，目前在專科學校學習插畫。喜歡在畫中結合太空人、天使和亂碼等元素，畫出介於現實和異世界之間的孩子。

COMMENT　我在創作插畫時，會試著讓物件擁有觸覺、打亂文字的排序，打造出一個不只有可愛感的世界，我很喜歡像這樣有一半虛構、充滿著不安定感的世界。有種現象叫「擬像論（simulacrum）」，意思是只要點上 3 個點，看起來就會像一張人臉。我就以這個理論為基礎，加上一點點可愛的元素，設計成簡單的臉部，這就是我的作品特色。未來我希望有一天能舉辦個展，將這些孩子們所居住的介於現實和異世界之間的空間，展現在三次元的世界裡。

	2	
1		4
	3	

1「天地無用（暫譯：請勿倒放）」Personal Work／2020　2「がぶがぶマフラー（暫譯：大口大口吃圍巾）」Personal Work／2020
3「充電式天使の輪（暫譯：充電式的天使光環）」Personal Work／2020　4「バーコード（暫譯：條碼）」Personal Work／2020

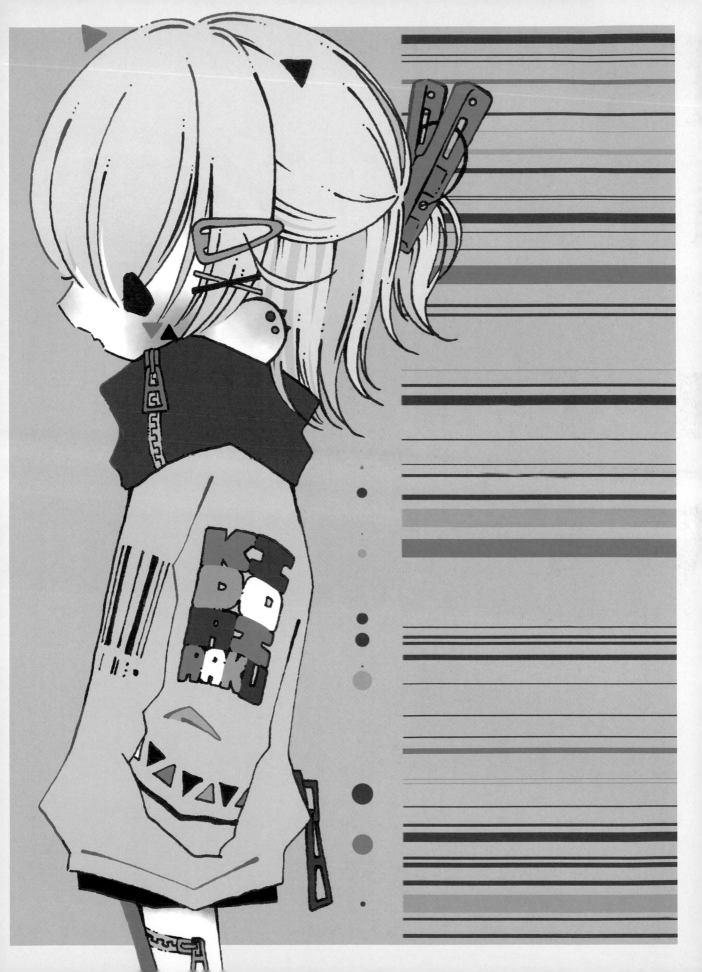

でん DENN

Twitter　naluse_flow　　Instagram　dennsnail　　URL　www.pixiv.net/users/12028539
E-MAIL　mewstraight@yahoo.co.jp
TOOL　Procreate / MediBang Paint / iPad Pro

DENN

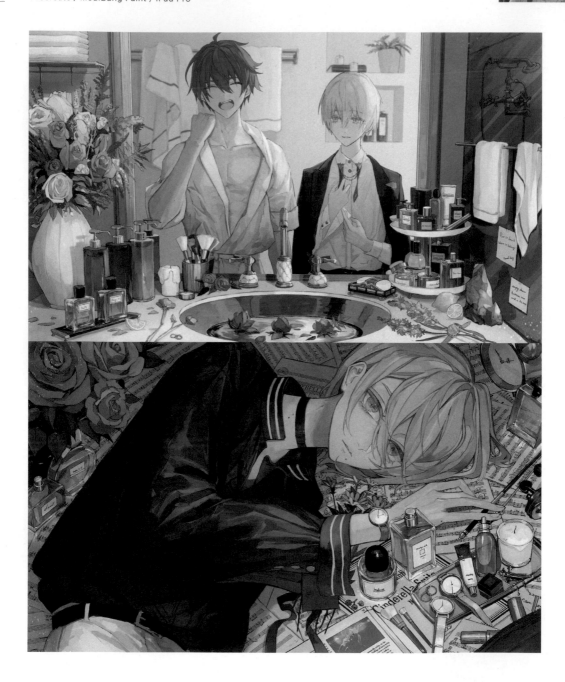

PROFILE

2001 年生，目前在東京藝術大學油畫科就讀。筆名的由來是「蝸牛（でんでんむし）」。

COMMENT

我在創作插畫時，不只會把場景畫出來，還要讓場景傳達背後的故事，這是我的目標。如果大家看我的作品時會有看電影般的感覺，那我會很開心的。我所追求的插畫是色彩和明暗都要恰到好處，就像是住在舒適的房子裡那種感覺。我從小就很喜歡看裝潢雜誌，現在也會從雜誌跟圖片上蒐集喜歡的小道具來當作插畫素材。另外我也喜歡在畫面裡放進多個人物，這應該也算是我的特色之一吧，希望大家可以深入畫中去解讀人物之間的關係和故事。我的插畫資歷目前還很淺，希望未來能透過各種不同的工作加以磨練，如果是著重於世界觀或故事的工作，我想我應該能發揮我的專長吧。

1	3
2	4

1「寝癖ついてる」（暫譯：“睡到頭髮亂了”）」Personal Work／2019　2「綺麗？」（暫譯：“我美嗎？”）」Personal Work／2019
3「お勉強（暫譯：用功中）」Personal Work／2020　4「子供に出すものはありませんよ」（暫譯：“這裡沒有給小朋友喝的東西喔”）」Personal Work／2020

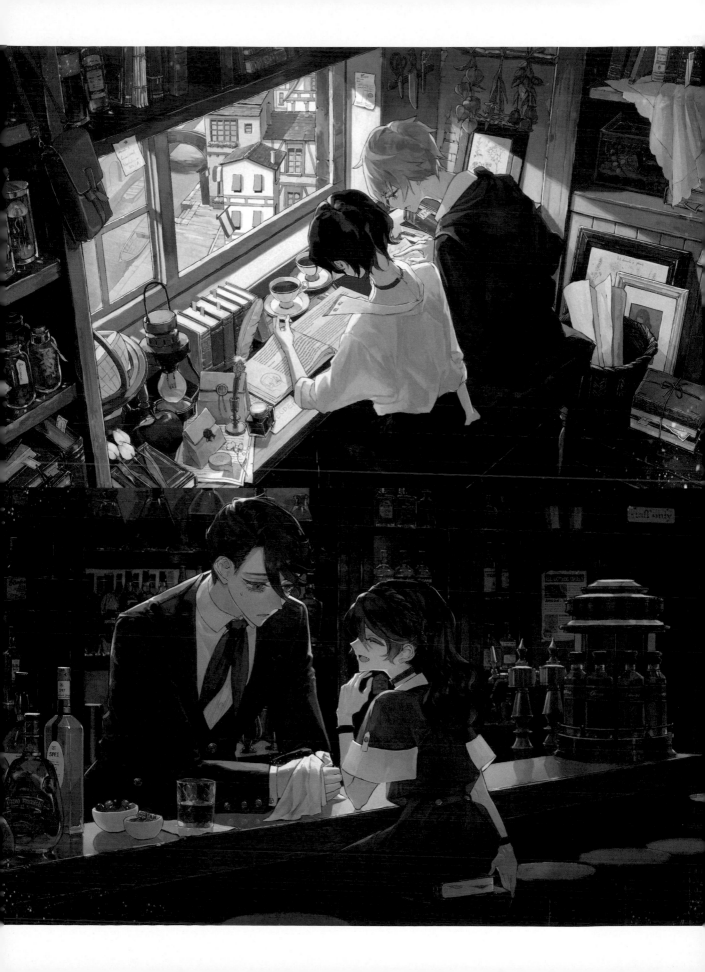

とあるお茶 TOARUOCHA

Twitter toaru_ocha_03 Instagram toaru_ocha URL —

E-MAIL toaru.ocha.chaba.03@gmail.com

TOOL Copic Multiliner 代針筆 / Copic 麥克筆 / 透明水彩 / CLIP STUDIO PAINT PRO / Wacom Cintiq Pro 16 數位繪圖螢幕

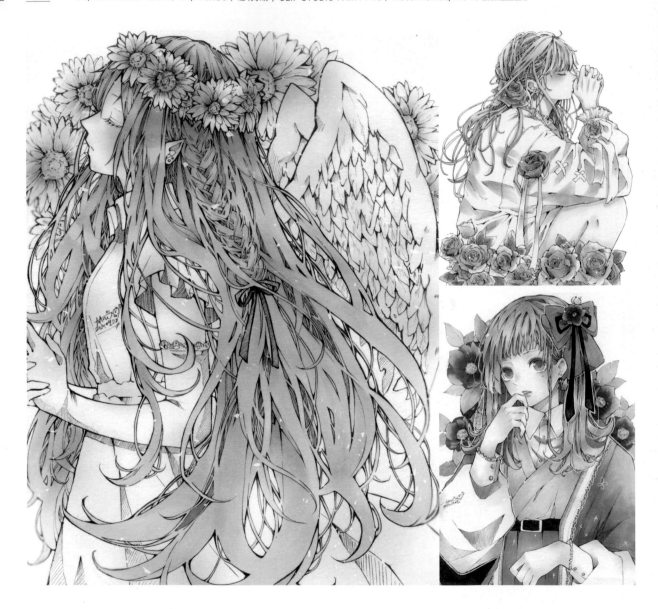

PROFILE 目前住在山梨縣的插畫家，喜歡畫精緻細膩的女孩插畫，特別是女孩的髮絲，會花最多力氣認真描繪。創作主要發表在 Twitter。

COMMENT 我畫畫時最講究髮絲的描繪，我想透過髮絲的流動去展現出細膩、美麗、輕盈的感覺，再也沒有比這個更讓我開心的事了。我也常常畫花語的插畫，用夢幻又楚楚可憐的花朵來襯托秀髮，這也是我的堅持之一。我非常喜歡畫線稿，為了突顯畫出來的線條，我都使用淡色系的顏色來上色，這應該是我的畫風特色吧。未來我想嘗試音樂相關或是書籍裝幀插畫的工作。

<table>
<tr><td>2</td><td rowspan="2">4</td></tr>
<tr><td>3</td></tr>
</table>

1 2
3 4

1「Mystery」Personal Work／2020 2「薔薇」Personal Work／2020

3「和洋折衷」Personal Work／2020 4「classic girl」Personal Work／2020

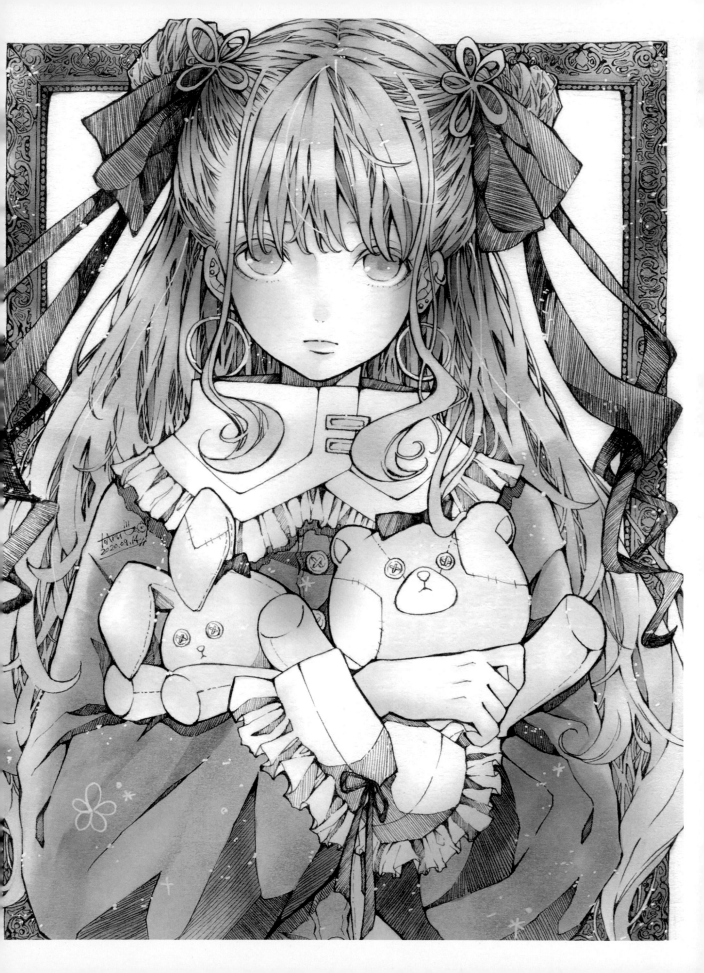

12stairs TWELVESTAIRS

Twitter junito715 Instagram — URL www.pixiv.net/users/4792861
E-MAIL ametub749@gmail.com
TOOL CLIP STUDIO PAINT EX / Photoshop CC / Wacom Cintiq 13HD 數位繪圖螢幕

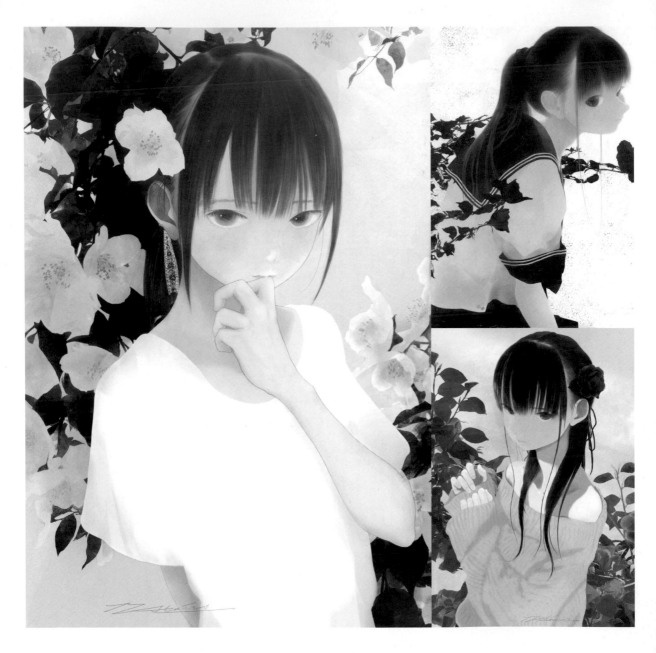

PROFILE 從服裝設計師轉職成為插畫家，如果感覺來了就會畫畫。

COMMENT 我在創作插畫時，會把那個當下讓我覺得「舒服的線條、舒服的色彩」忠實地描繪出來。雖然我都是畫電繪作品，不過我的畫法是使用日本畫的技法。
我喜歡畫少女、季節花草和貓咪，但我最重視的還是頭髮的表現。未來我想要吸收各種知識，慢慢地拓展自己的畫技。

	2	
1		4
	3	

1「凜花、梅花空木（暫譯：凜花、歐洲山梅花）」Personal Work／2019 2「unknown red」Personal Work／2020
3「静流、寒椿（暫譯：静流、冬紅短柱茶）」Personal Work／2019 4「種まく」（暫譯：種子的心情）／山田悠介」裝幀插畫／2020／幻冬社

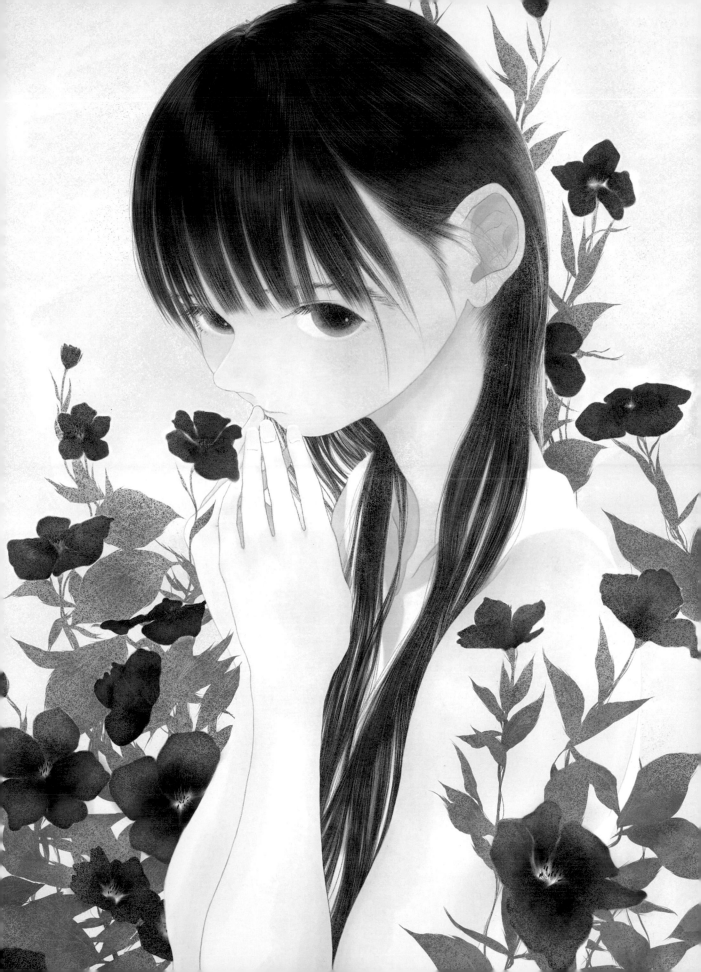

docco

Twitter doccoina <u>Instagram</u> — <u>URL</u> www.doccoina.wixsite.com/doccoina
<u>E-MAIL</u> k211f014@gmail.com
<u>TOOL</u> Photoshop CS6 / Illustrator CS6 / CLIP STUDIO PAINT EX

<u>PROFILE</u> 來自京都府京都市，從京都的美術大學畢業後就到設計公司上班，後來被調派到東京，累積許多設計師的經驗後才回到京都，現在是設計師兼插畫家，並展開各種創作活動。作品大多發表在 Twitter。

<u>COMMENT</u> 設計師的工作經驗讓我習慣用「減法意識」去思考，漸漸地讓我的畫風也自然而然地變得簡潔。我常常畫藝人之類的真實存在的人物，我會使用簡化的線條，簡單地勾勒出相似的輪廓，創造出令人共鳴的插畫，讓大家看了都會有種親切感。我喜歡娛樂性質的事物，希望將來能接到商品、CD 封套、雜誌之類的相關工作。

1	2	
3	4	5

1「GOOD SUMMER」Personal Work／2020 2「Nekotsun（暫譯：貓咪戰）」Personal Work／2020
3「Uchu（暫譯：宇宙）」Personal Work／2020 4「ホーニーサポート（暫譯：貼心服務）」品牌規劃T恤／2020／SAFARI inc.
5「Stay home with cats」T 恤插畫／2020／GENERATION by H.P.FRANCE

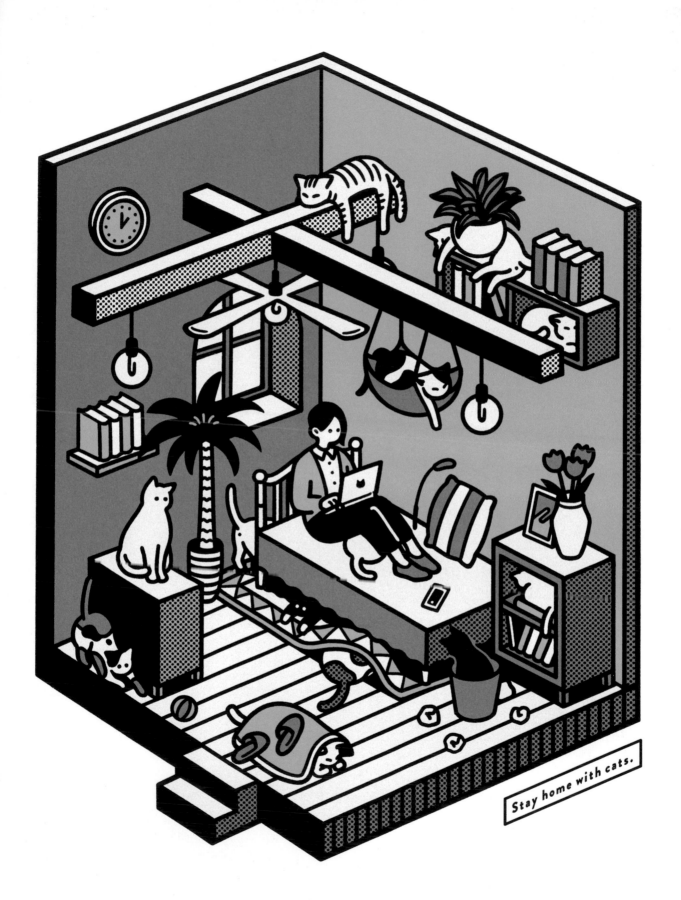

Stay home with cats.

ともわか TOMOWAKA

| Twitter | a0PH | Instagram | tmwk24 | URL | 7kwmt24.jimdofree.com |

E-MAIL　Kk24xoxwmt@gmail.com
TOOL　CLIP STUDIO PAINT EX / Wacom Cintiq 16 數位繪圖螢幕

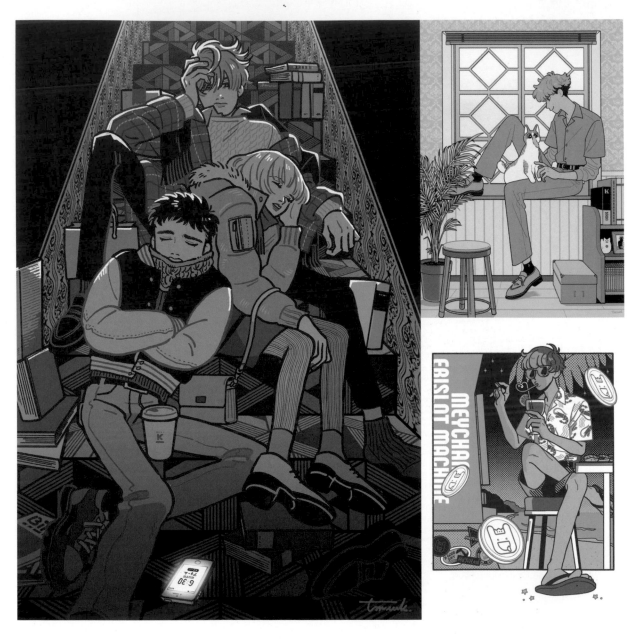

PROFILE　來自愛媛縣，目前住在關西。曾經一邊打工接設計案一邊努力創作，直到 2017 年開始成為自由接案的插畫家。除了出版物和廣告，也曾為音樂家、YouTuber、漫才師＊的商品等各領域的合作對象提供插畫。

COMMENT　我畫畫時特別重視的是即使不用太多顏色，也要看起來很鮮豔，此外即使是看似單調的場景，也要好好地畫出來。我的作品特色應該是簡單卻吸睛的用色和俐落的線條。至於未來的展望，只要是做起來會開心的事情，我什麼都願意挑戰，此外就是想接到貓咪相關的工作。

1「夜遊びの朝（暫譯：夜遊後的早晨）」Personal Work／2019　2「出窓（暫譯：凸窗）」Personal Work／2020
3「EBI SLOT MACHINE」T 恤插畫／2020／Mey-chan　4「春を告げる（暫譯：報春）」yama」MV 用插畫／2020／yama
5「a.m.3:21／yama」MV 用插畫（暫譯）yama」「クリーム（暫譯：奶油）／yama」MV 用插畫／2020／yama

	2	4
1		5
		6

※編註：漫才（まんざい／Manzai）是日本一種類似相聲的喜劇表演，漫才表演時通常由兩人組合演出，一人擔任嚴厲的找碴／吐槽角色，另一人則負責滑稽的裝傻／變笨角色。目前也有多口漫才（多人相聲表演）和戲劇漫才。表演漫才的人就稱為「漫才師」。

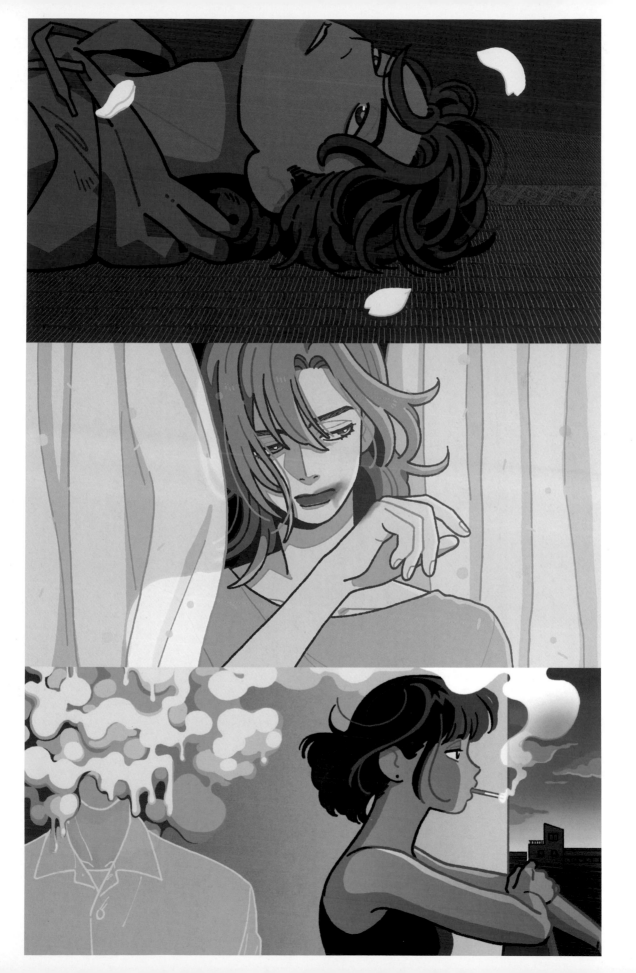

とゆとゆ TOYUTOYU

Twitter toyux2　Instagram toyux2.ins　URL toyux2matome.tumblr.com
E-MAIL mince.toyux2@gmail.com
TOOL Photoshop CC / Illustrator CC / Procreate / iPad Pro / 鉛筆 / 不透明壓克力顏料

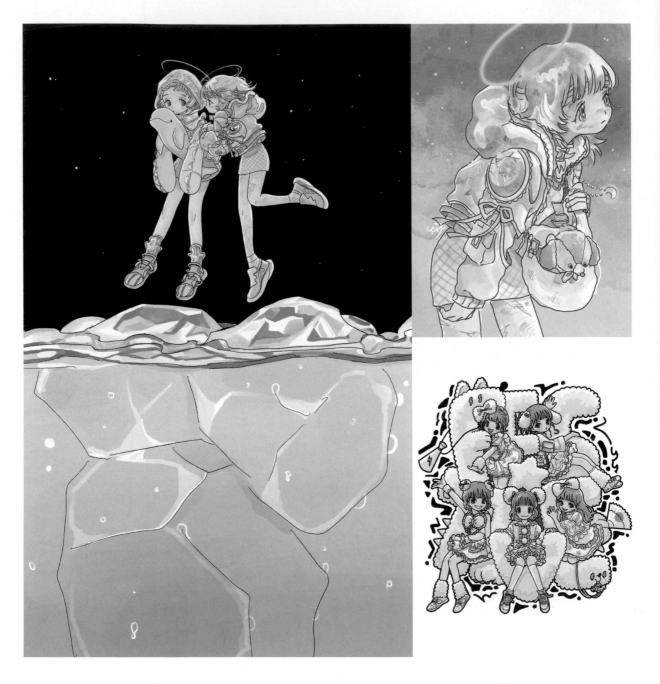

PROFILE　　11 月 11 日生，愛知縣人。從專科學校畢業後開始創作，目前有接觸插畫和平面設計等工作。

COMMENT　　我畫畫時追求簡單的線條，在畫衣服的質地或肌膚的質感時，會用不同的塗法做出區別。在個人創作的插畫上，我會連服裝的部分都自己設計。我的畫風特色應該是淚眼汪汪的眼眸、粗眉毛、螢光色＋淡色系的配色吧。我的目標是打造出一個可愛又不過於甜美的插畫世界。未來我希望能大量挑戰各領域的事物，並持續參加插畫展覽和活動，讓自己的創作發揮到最大限度。

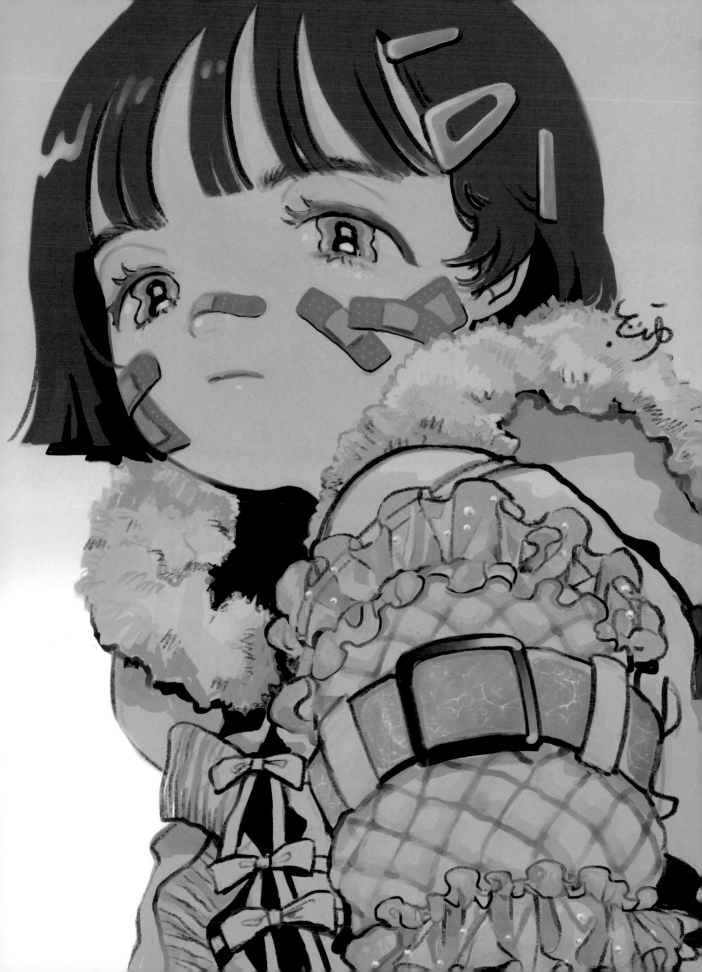

NAKAKI PANTZ

Twitter　PANTZ41　Instagram　nakakisan　URL　—
E-MAIL　cuscus.x2@gmail.com
TOOL　CLIP STUDIO PAINT PRO / iPad Pro

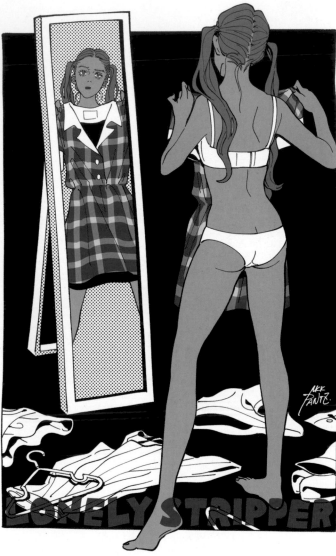

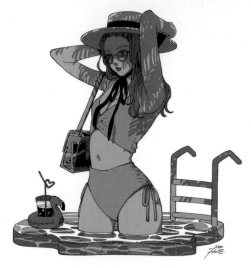

PROFILE　我叫 NAKAKI PANTZ，生於 1997 年 4 月 1 日，目前住在福岡。2019 年開始透過社群網站發表插畫，接過很多商業插畫案，也和服飾品牌多次
合作。最喜歡的事物是流行歌、蔬菜和狗。

COMMENT　我筆下的女孩是「強悍、可愛、活出自己」的感覺，我會尊重她們本身的個性，以最少的資訊讓她們表現出最大的魅力，基本上我的插畫應該就是把
我想成為的那種女孩記錄下來吧。我畫每一條線都會畫得很仔細、把線條拉得很長很順。上色方面，我只會用幾種必要的顏色，此外就用黑色和網點
來打造畫面的豐富度。我的作品風格是復古卻不流於老套的普普風格，並且一定會使用網點，這是代表我放棄漫畫家夢想的遺憾。未來我想積極接觸
不同領域和媒體的新事物，此外如果有能幫助地方及社會發展的企劃、雜誌、書籍等紙媒體的工作，我也想貢獻一份心力。

1
　　3　　4
2

1 「first summer china.」Personal Work／2020　2 「POOL」Personal Work／2020
3 「LONELY STRIPPER」商品用插畫／2020／carbon coffee 福岡　4 「NO REPLY」Personal Work／2020

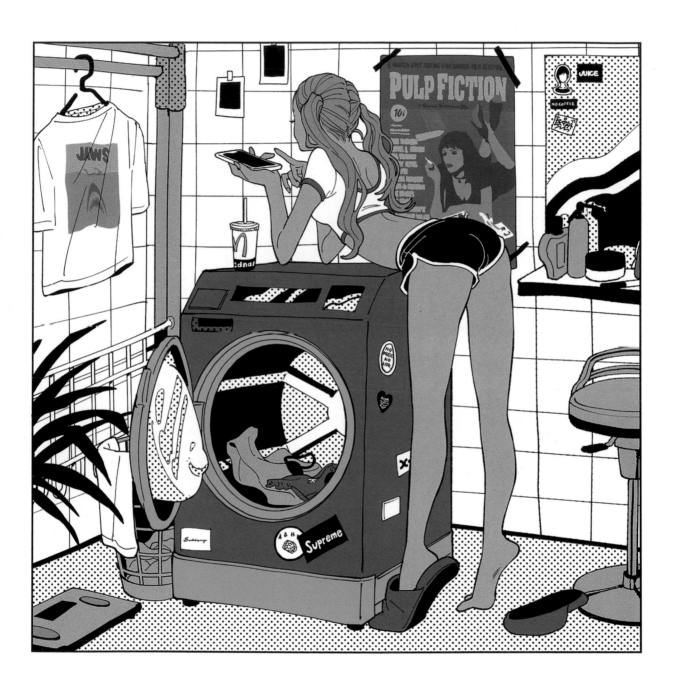

中島花野 NAKAJIMA Kano

Twitter　KanoNakajima　Instagram　kano_nakajima　URL　kanonakajima.com

E-MAIL　kanonaka611@gmail.com

TOOL　鉛筆 / 油性色鉛筆 / 不透明壓克力顏料

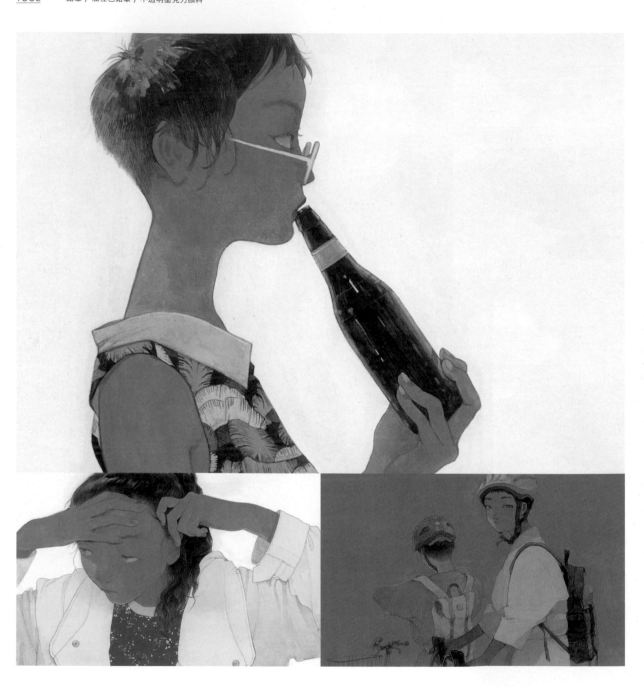

PROFILE　生於長野縣松本市，目前住在東京都。武藏野美術大學基礎設計系畢業後，曾在設計公司上班，2019 年起轉為自由接案的插畫家。2020 年參加「HB Gallery」舉辦的插畫大賽「HB WORK COMPETITION Vol.1」，獲得岡本歌織評審獎。

COMMENT　我的插畫追求的是一種「似曾相識」的真實感，目標是想營造出彷彿從流逝的時光中擷取出的某個畫面。至今我都是以人物為中心去畫出情境，未來我打算繼續用這個方法畫畫，同時參與各領域的創作活動，挑戰更多表現手法。

1		
2	3	4

1「残暑（暫譯：夏末秋至）」Personal Work／2019　2「にきびなんてさ（暫譯：長痘痘了）」Personal Work／2020
3「また来週（暫譯：下週見）」Personal Work／2019　4「空高く（暫譯：天空好高）」Personal Work／

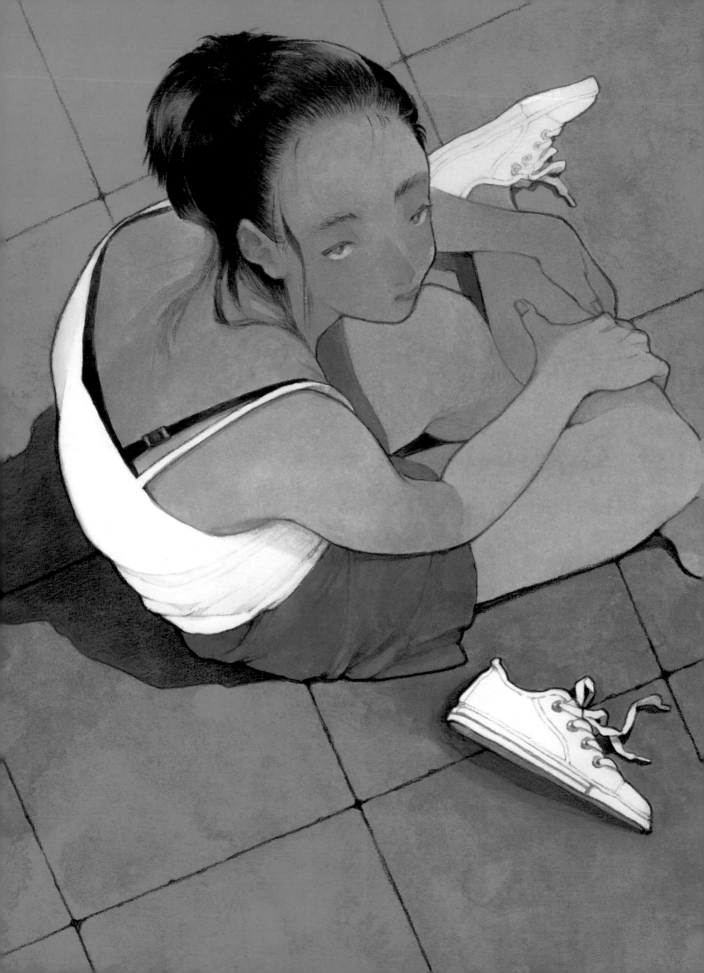

中村美遥 NAKAMURA Miharu

Twitter nakamura386 **Instagram** nakamura_386 **URL** nakamuramiharu.tumblr.com
E-MAIL miharu.n1995@gmail.com
TOOL 水性筆 / Photoshop CC

NAKAMURA Miharu

PROFILE 1995 年生，畢業於京都精華大學設計系，現在是自由接案的插畫家。接過各種案件，包括歌手的演唱會商品設計、服飾品牌的新品介紹動畫、雜誌的星座占卜插畫等。

COMMENT 我希望創作出即使在 10 年後、20 年後還能繼續被大家喜愛的角色。我的畫風特色是簡單、圓弧的線條，用手繪的方式作畫。我擅長畫狗狗和動物，插畫的主要概念通常是「休息」。未來我希望能為兒童節目的歌唱等單元製作插畫及動畫。

1 **2** | **3**

中村ユミ NAKAMURA Yumi

Twitter　uky_t　Instagram　—　URL　uky-t.tumblr.com
E-MAIL　cd.taiyou@gmail.com
TOOL　CLIP STUDIO PAINT PRO / Wacom Cintiq 27HD 數位繪圖螢幕

NAKAMURA Yumi

PROFILE　插畫家與動畫師。鳥取縣人，目前住在神奈川縣。平時是做商業動畫的角色設計或作畫監督，也有製作個人原創動畫。此外也有在畫書籍裝幀插畫。

COMMENT　在商業插畫方面，我重視的是要盡量接近案主的需求；而在個人創作的插畫上，我會以「日常」、「四季的氣氛」為基礎，然後悄悄地帶入一些「有限」的寂寥感。我想透過插畫的畫風表現出獨特的氣氛，那就是我努力要營造的風格。未來若有機會能接到故事或專業書籍的裝幀插畫工作，我會很開心。另外，我正在進行一個原創動畫的企劃，希望將來也能藉此接到設計世界觀或是角色的基礎設計工作。

	2	
1		4
	3	

1「僕への葬送（暫譯：為我舉行葬禮）」Personal Work／2018　2「何時の間にか（暫譯：曾幾何時）」Personal Work／2017
3「終わる魔法（暫譯：終結的魔法）」Personal Work／2018　4「天文少年」Personal Work／2020

凪 NAGI

Twitter nekokawaii1012 Instagram nekokawaii1012 URL suzuri.jp/nekokawaii1012
E-MAIL nekokawaii10121012@gmail.com
TOOL CLIP STUDIO PAINT EX / iPad Pro

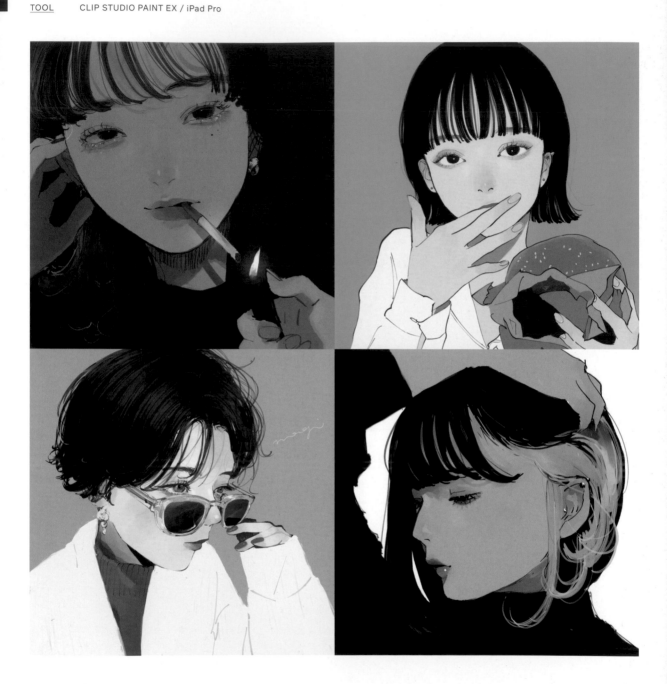

PROFILE 1996 年生於秋田縣，畢業於東北大學經濟學部，2020 年 9 月開始成為獨立接案的插畫家。

COMMENT 我畫畫時重視的是自己的「流行感」，一切都以自己覺得可愛為標準。我的插畫風格是帶點憂鬱氣息的人物表情和光線的質感。我筆下的人物有點混合
 寫實和 Q 版的比例，我是透過這種手法打造出插畫的層次。我很少畫背景，希望未來能有機會挑戰。也想嘗試音樂、書籍方面的工作。

1 2
 5
3 4
 1「開戰前夜（暫譯：開戰前夕）」Personal Work／2020 2「所の法には矢は立たぬ（暫譯：入境隨俗）」Personal Work／2020
 3「leia」Personal Work／2020 4「ひめごと（暫譯：隱藏的祕密）」Personal Work／2020 5「＊」Personal Work／2020

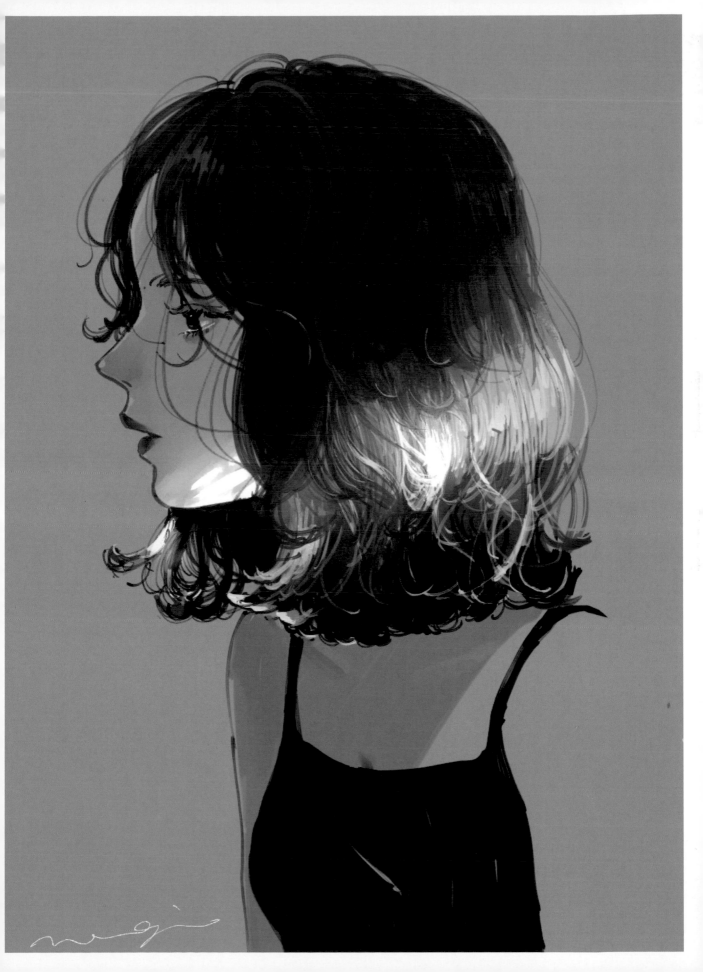

najuco

Twitter　Naju0517　Instagram　co2nakk　URL　najuco.com

E-MAIL　najuco7105@gmail.com

TOOL　SAI / Photoshop CC / CLIP STUDIO PAINT PRO / Wacom Cintiq 13HD 數位繪圖螢幕

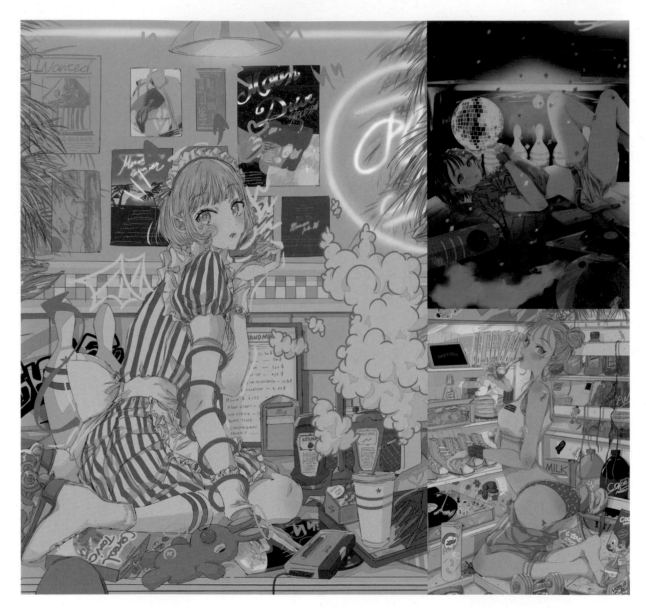

PROFILE　生於 1999 年 5 月 17 日，來自秋田縣，目前住在東京都的插畫家。從事各種設計工作，包括廣告的主視覺設計、專輯封面插畫和服飾品牌的插畫與設計等。喜歡用充滿個人特色的配色，創作出從懷舊視角看向未來世界的插畫。

COMMENT　我創作插畫時會選擇統一的色調，以免畫面變得太過雜亂，我的作品特色應該是會加入很多物件，以及人物表情吧。未來我想要挑戰各式各樣的工作，包括動畫、遊戲的角色設計、產品包裝用的插畫、影片、廣告等等。

1	2	4
	3	

1「DINER Space」Personal Work／2020　2「A VISION A TAPE／IHCIKADAS」歌曲視覺設計／2019／IHCIKADAS
3「HIGH LIGHT」Personal Work／2019　4「NEW GRAVITY」Personal Work／2020

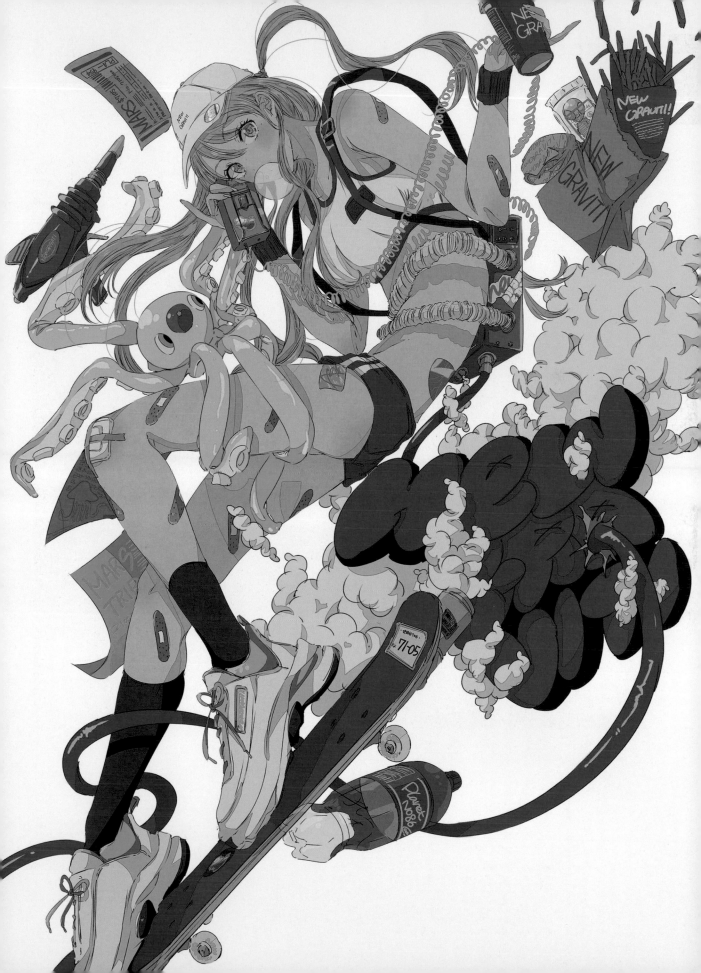

名司生 NATSUKI

Twitter 720nk Instagram 720_nk URL 720nk.tumblr.com
E-MAIL 4725natsuki@gmail.com
TOOL 透明水彩／插畫墨水／CLIP STUDIO PAINT PRO

PROFILE 目前住在東京的插畫家。從事兒童教材的內頁插畫和贈品設計、以及包裝、包裝紙、CD 封套、裝幀插畫等工作。2016 年曾經入圍義大利波隆那繪本原畫展，之後就獲得來自俄羅斯的工作委託，負責繪本的插畫。目前的創作活動遍及日本國內外。

COMMENT 我想創作的不只是單純的風景畫，還要具有故事性。我擅長畫的主題偏向日式風格、植物和小朋友等，大多是描繪植物和人物交織出的奇幻懷舊世界。未來我希望能參與小說裝幀插畫、音樂專輯封套、繪本內頁插畫之類的工作，如果可以的話，希望能讓我加入，一起建構作品的世界觀。

| 1 | | 3 |
| 2 | | |

1「草むら（暫譯：花草欣欣向榮）」Personal Work／2019　2「生まれる前の物語（暫譯：出生之前的故事）」Personal Work／2019
3「八咫烏シリーズ（暫譯：八咫烏®系列）／阿部智里」主視覺設計／2020／文藝春秋
※ 編註：「八咫烏」是日本神話中為神武天皇帶路的三腳烏鴉。被人們視為太陽的化身。

NARUE

Twitter　narue_496　　Instagram　—　　URL　pixiv.me/narue_o

E-MAIL　narue.0228@gmail.com

TOOL　Photoshop CC / Illustrator CC / CLIP STUDIO PAINT PRO / Wacom Cintiq 13HD 數位繪圖螢幕 / iPad Pro

PROFILE　　　青森縣人，2019 年開始創作插畫。

COMMENT　　我喜歡暗黑風格，但是在暗黑風的插畫裡，比起黑色，我更重視用白色來烘托重點。我畫畫時會故意省略很多細節，我想畫出一個就算是被騙進來看也會覺得開心的插畫世界。我的畫風特色應該是整體的暗黑氣氛，以及我會在畫面中選擇一個重點區域仔細描繪，甚至到極端的等級。為了襯托黑色，要用白色塗在什麼位置，是我畫畫時最講究的地方。未來我想製作一個完整的作品，我對創作還有很多衝勁，希望可以找到更有趣的事物讓我去拼。

1	4
2　3	5

1 「無題」Personal Work／2020　2 「無題」Personal Work／2020　3 「無題」Personal Work／2020
4 「無題」Personal Work／2020　5 「無題」Personal Work／2020

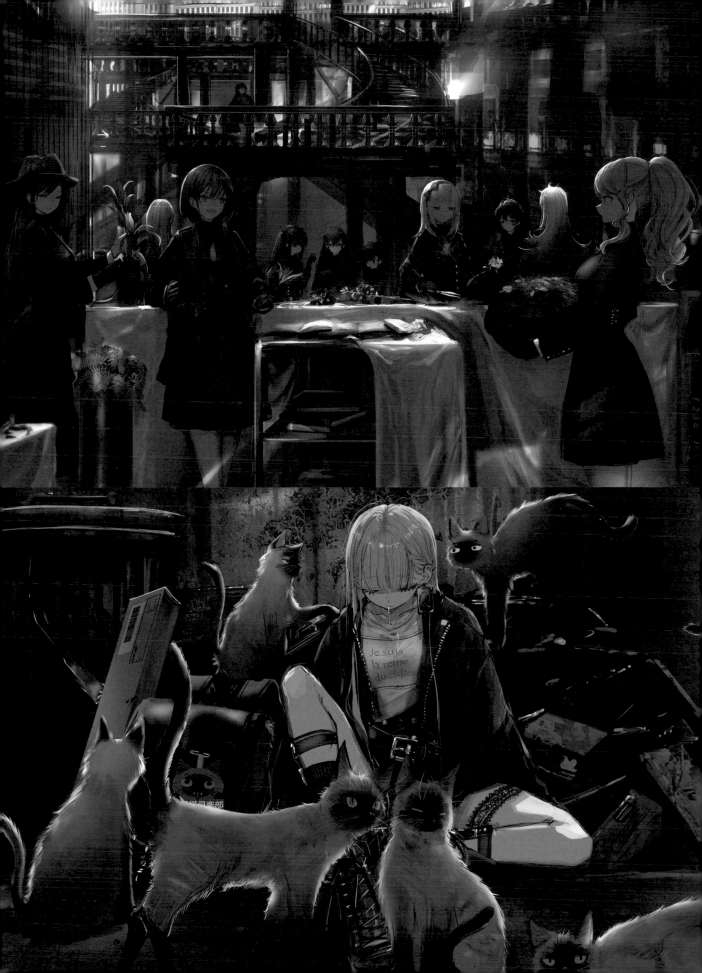

ぬくぬくにぎりめし NUKUNUKUNIGIRIMESHI

Twitter	NKNK_NGRMS	Instagram	—	URL	pixiv.me/nknk022

E-MAIL　nknk.ngrms2525@gmail.com

TOOL　CLIP STUDIO PAINT PRO / Wacom Cintiq 13HD 數位繪圖螢幕

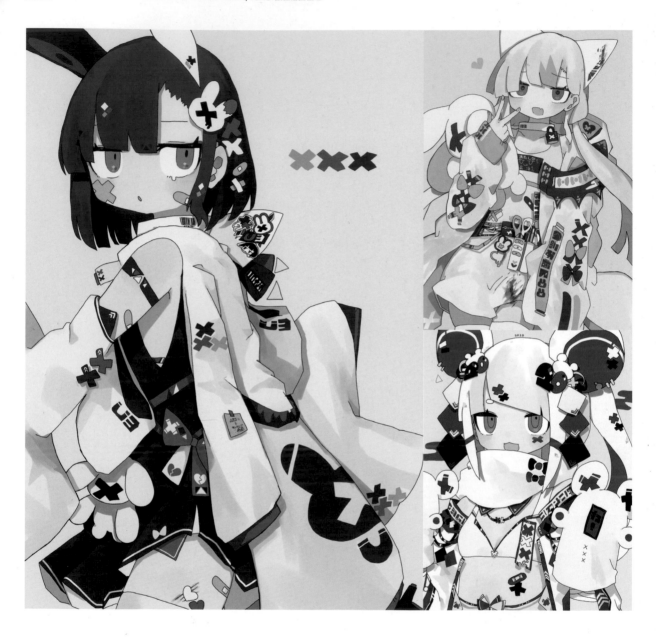

PROFILE　目前住在東京都，喜歡聽音樂和打電動。常為歌曲和商品畫插畫。

COMMENT　我不想畫無聊的作品，所以通常會在服裝上添加一些無厘頭的設計。「奇異的服裝就是可愛」就是我的創作主張。希望大家看了不只會覺得可愛，還會覺得很有記憶點。未來我希望能參與書籍、音樂方面的工作，將創作拓展到各種領域。只要是自己能力所及的事物，我什麼都願意嘗試。

1	2	4
	3	

1「U3U3 うさ（暫譯：U3U3 兔兔）」Personal Work／2020　2「にゃ（暫譯：喵）」Personal Work／2020
3「2020」Personal Work／2020　4「愛嬌（暫譯：惹人憐愛）」Personal Work／2020

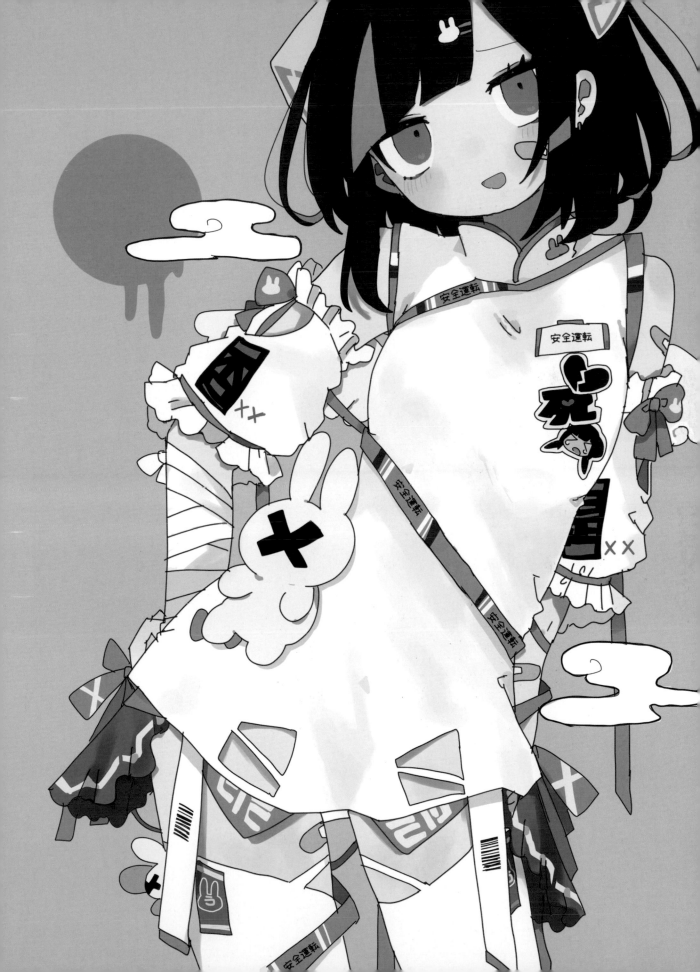

Ney

Twitter cognacbear Instagram etetesnowinter URL —
E-MAIL mayone3394pon@gmail.com
TOOL CLIP STUDIO PAINT PRO / Procreate / iPad Pro

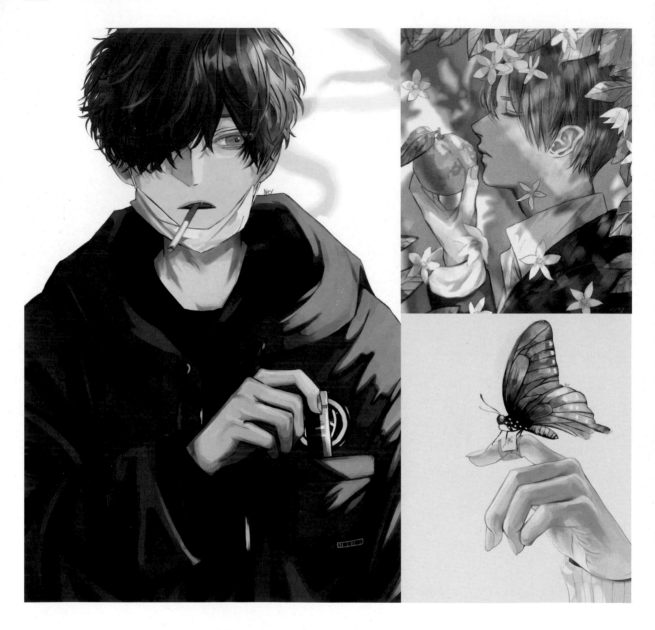

PROFILE 目前住在奈良縣，2017 年開始在 Twitter 和 instagram 發表插畫，並以自由接案的方式從事插畫活動。

COMMENT 我基本上是畫任何我想畫的東西，如果要講世界觀的話，我想畫的是在平凡的日常風景與自然環境中、在人類的孤獨與寂寥感中，表現出寧靜、和諧和靜謐的氣氛，所以我會注意避免把畫面弄得太雜亂。我的作品特色基本上是用低彩度，畫出宛如在夢中的世界和非現實的事物等。我常畫的主題是中性的人物、動物、食物和大自然等。未來我想嘗試廣告、書籍或 CD 封套之類的工作。

	2	
1		4
	3	

1「無題」Personal Work／2020 2「無題」Personal Work／2020
3「無題」Personal Work／2020 4「無題」Personal Work／2020

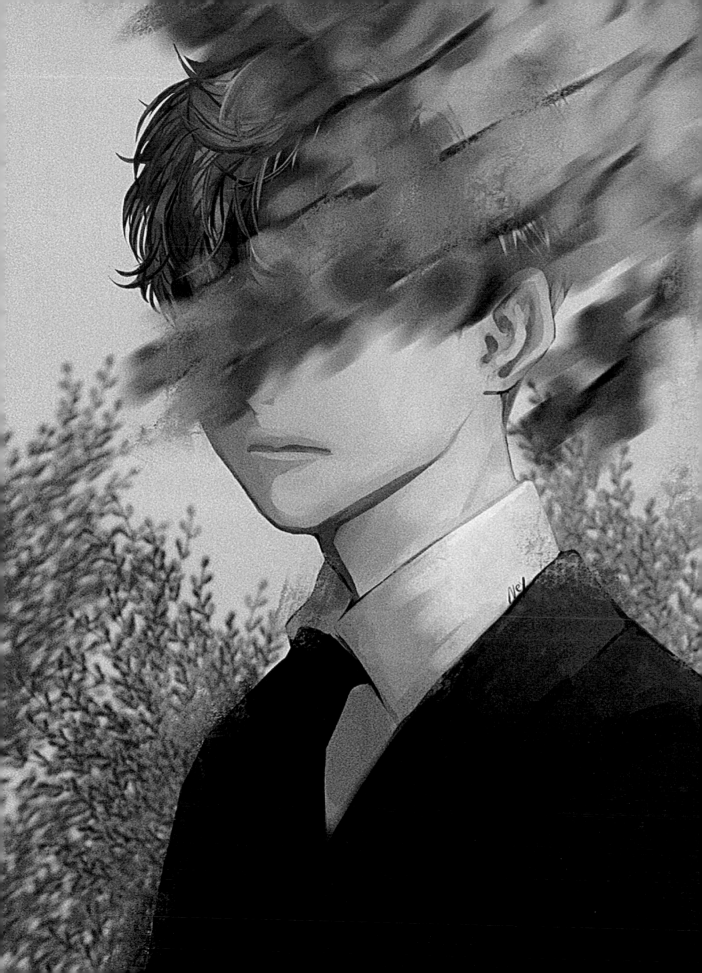

ねじれ NEJIRE

Twitter	nejirecho	Instagram	nejirecho	URL —

E-MAIL　nejirecho@gmail.com

TOOL　鋼筆／酒精性麥克筆／水彩／不透明壓克力顏料

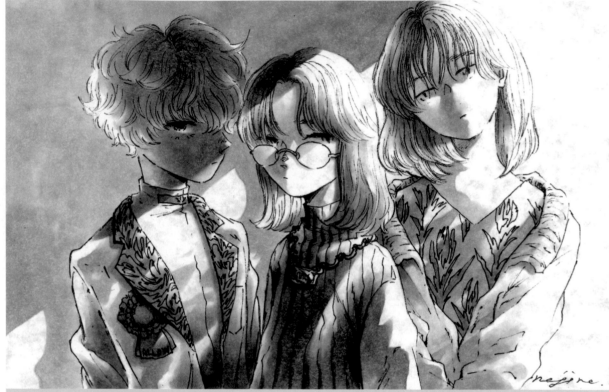

PROFILE　　2017 年開始以「ねじれ」的筆名創作插畫，偶爾會參加藝術活動和展覽。

COMMENT　　我畫畫時最講究的是線條。我喜歡那些聽不懂人類語言的事物，所以我會用石頭、岩石、書、行星、化石和植物等組成畫面，然後在這個死寂枯竭的
　　　　　　世界裡畫出人類。為了在插畫中打造出更強烈的世界觀，未來我會持續創作下去。

1	
2	3

1「未来なんか知らない（暫譯：才不管什麼未來）」Personal Work／2020
2「架空の本、ICON、オールドムーン（暫譯：虛構的書、ICON、OLD MOON）」Personal Work／2020
3「海に逢いに（暫譯：與去遇見大海）」Personal Work／2020

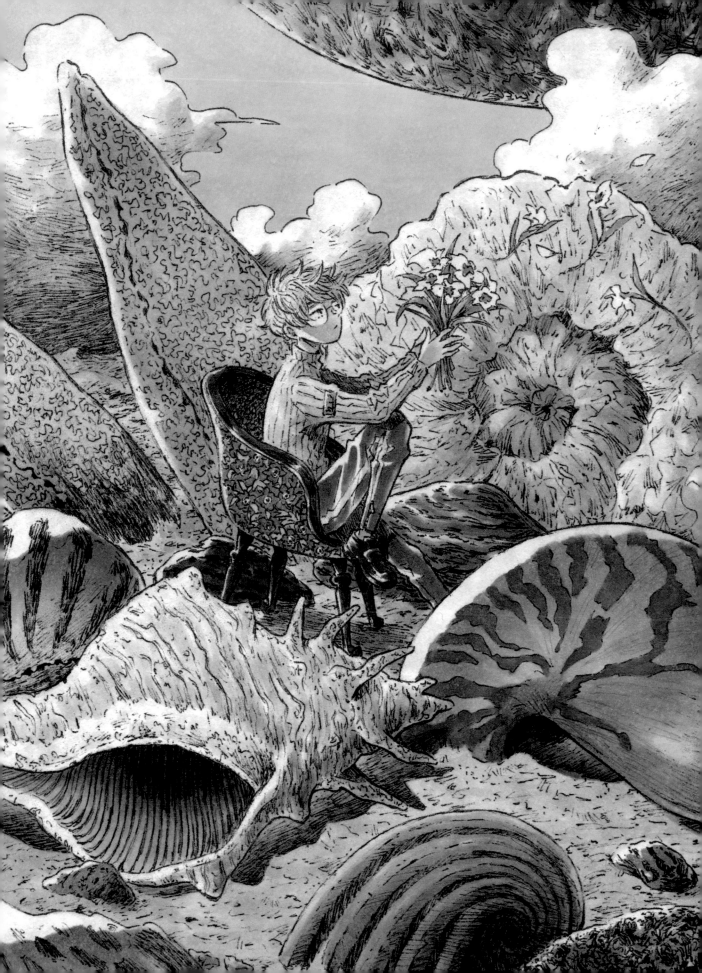

のもとしゅうへい NOMOTO Shuhei

Twitter shuunomo Instagram shuunomo_ URL —

E-MAIL shuunomo@gmail.com

TOOL Procreate / Lightroom CC / iPad Pro

NOMOTO Shuhei

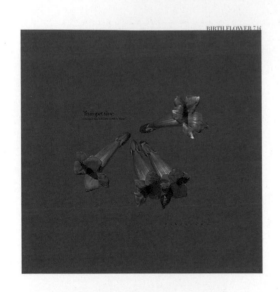

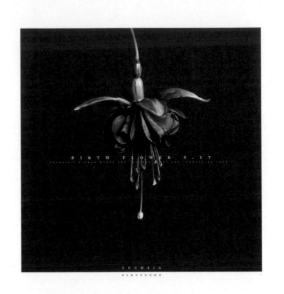

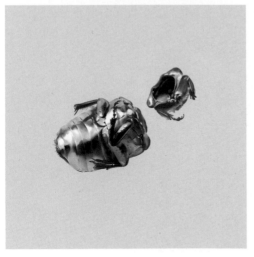

Scarab beetle carcass

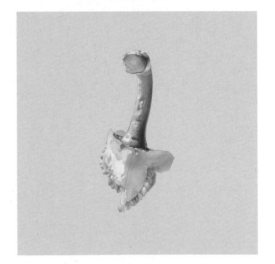

Bell pepper calyx

PROFILE

1999 年生，目前就讀於東京藝術大學設計系。會被靜靜散發魅力的事物所吸引。

COMMENT

我非常珍惜那些用肉眼無法看到的特徵，或是用言語無法表達的情感，因此會努力把這些事物畫下來。例如捕捉瞬間的光線、香氣、聲音、柔軟感等這類本來就存在身邊的事物，都是我常畫的主題。對我來說，插畫可以賦予情感色彩和形狀，因此更容易將情感傳達給他人，是超越言語的溝通工具。所以將來我希望能從事可以貼近各種事物的工作，不管是什麼類型都可以。

1	2	5
3	4	6

1「Trumpet vine」Personal Work／2020 2「Fuchsia」Personal Work／2020

3「Scarab beetle carcass／GARBAGE」Personal Work／2020 4「Bell pepper calyx／GARBAGE」Personal Work／2020

5「RePrement」品牌合作插畫／2020「RePrement」 6「Hydrangea」Personal Work／2020

ぱいせん PAISEN

Twitter ohtake69s Instagram ohtake69s URL www.paisen.info
E-MAIL contact@paisen.info
TOOL Procreate / iPad Pro

PAISEN

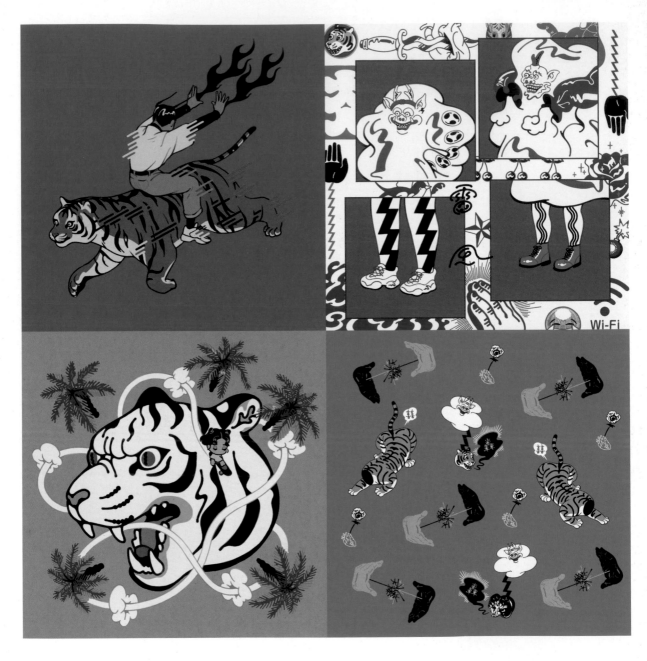

PROFILE 我從小就很喜歡畫畫，從 2017 年左右開始慢慢起步，一步步往插畫家的職涯邁進。我插畫的主題通常是走「極簡主義」，我會選擇街頭文化、刺青、
卡通、時尚等我喜歡的題材，用心地描繪成插畫作品。

COMMENT 我畫畫時追求的是要畫出令人看起來舒服的線條。我的構圖方式是把彷彿介於現實與符號之間的非現實物萃取出來，然後配置到畫面之中。我的畫風
特色是構圖雖然簡單，但是會讓人百看不厭。我特別關注貧窮和歧視等社會問題，希望可以透過畫畫，找到自己能盡力的事。

1	2	
3	4	5

1「tiger」Personal Work／2020　2「tiger」Personal Work／2020　3「tiger」Personal Work／2020　4「tiger」Personal Work／2020
5「最後の講義　完全版（暫譯：最後的一堂課 完整版）／西原理惠子」裝幀插畫／2020／主婦之友社

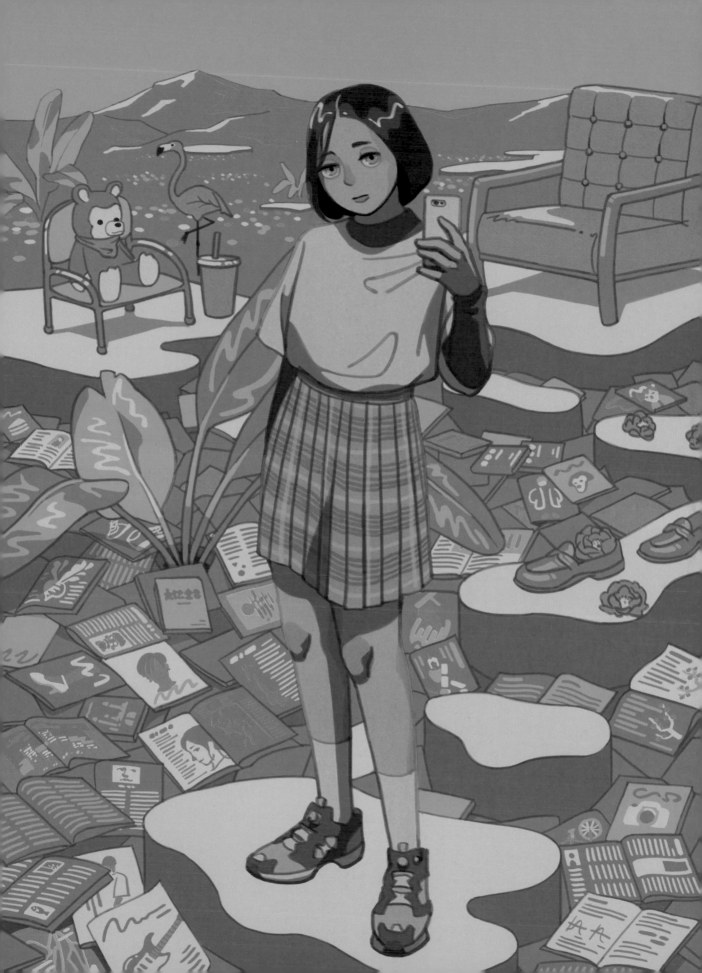

8月96日 HAKURO

Twitter	Fatalbug896
Instagram	fatalbug896
URL	www.pixiv.net/users/28297922

E-MAIL fatalbug0907@gmail.com

TOOL CLIP STUDIO PAINT PRO / Wacom Intuos Pen & Touch 數位繪圖板

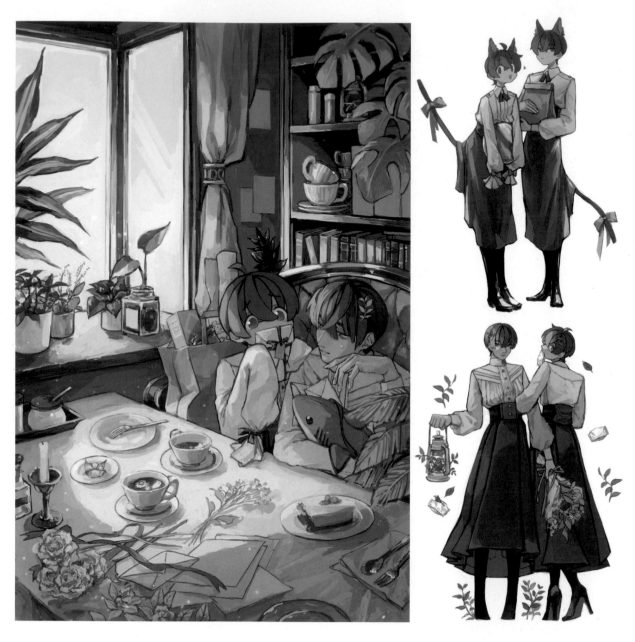

PROFILE 1998 年 9 月 7 日生，覺得自己不是插畫家。特別鍾情於骨董和植物。

COMMENT 我對插畫的堅持是會加強食物和飲料的質感，而在角色設計方面則力求簡單，讓整體留下粗略印象就好。我的作品特色是會加入一些骨董風的小道具、並且特別重視服裝與角色作畫之間的平衡感，以及會在明暗的交界處使用橘色，以統一整體畫面。「Nichts 和 Wille」是我的自創角色，未來我想幫其中一位（頭髮有翹起來的那位）創作繪本，另外我還有一個目標是想模仿巴洛克藝術風格的畫風，創作出如同仿畫般以假亂真的插畫。

	2	4
1		
	3	5

1「全部受け取って！（暫譯：請通通收下吧！）」Personal Work／2020　2「neko（暫譯：貓）」Personal Work／2020
3「アンティーク（暫譯：骨董）」聯名設計洋裝／2020／Favorite　4「Halloween」Personal Work／2019
5「ひといき（暫譯：喘口氣）」Personal Work／2019

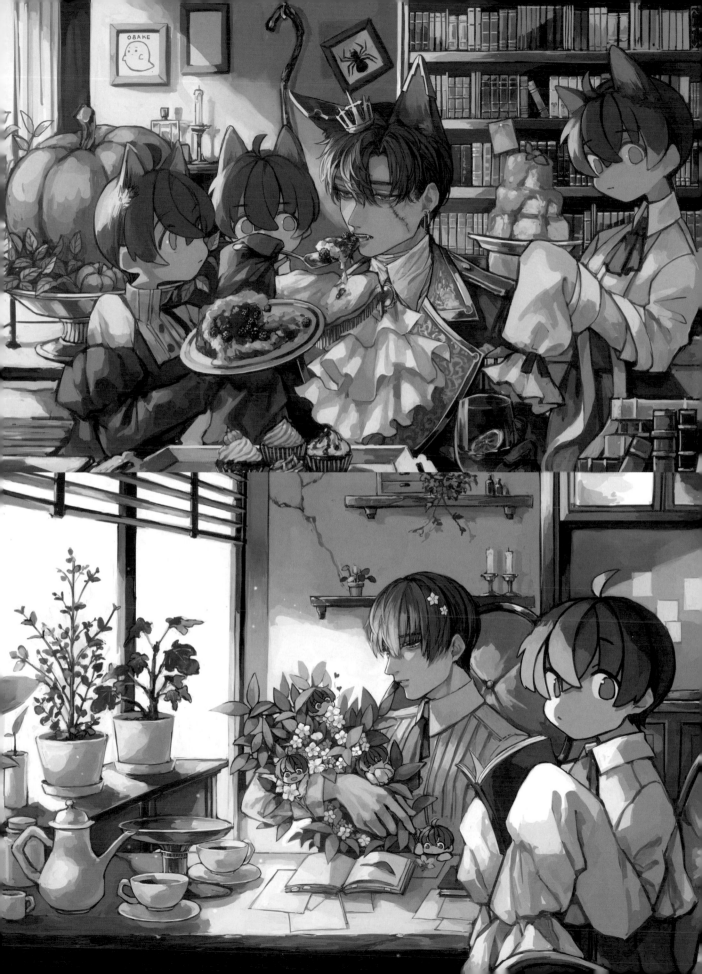

ばったん BATTAN

Twitter　battan8　　Instagram　battan8　　URL　—

E-MAIL　ngc6826.battan@gmail.com

TOOL　透明水彩 / 色鉛筆 / CLIP STUDIO PAINT PRO / Wacom Cintiq 22HD 數位繪圖螢幕

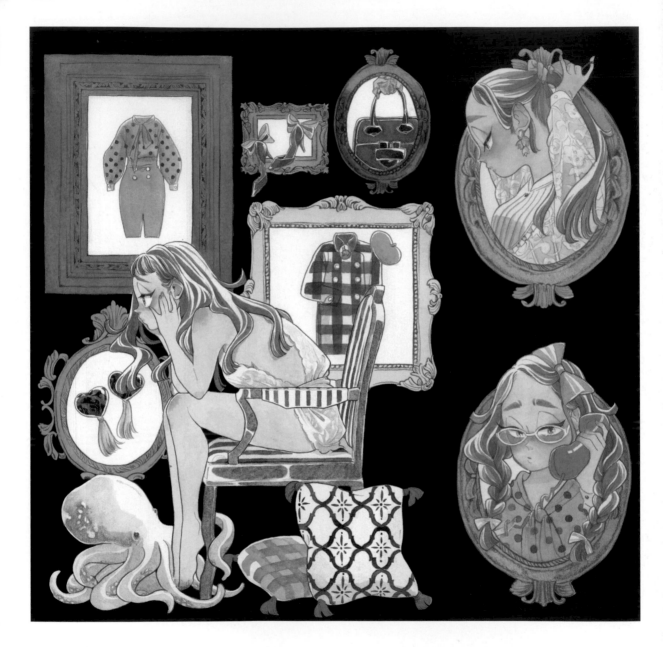

PROFILE　漫畫家，作品有《かけおちガール（暫譯：私奔女孩）》、《姉の友人（暫譯：姐姐的朋友）》等。是個愛狗人士。

COMMENT　我喜歡畫戀愛中的女孩，如果有把戀愛中的悸動感畫出來，我會很開心的。我特別喜歡活字印刷品，希望未來能為小說畫封面。

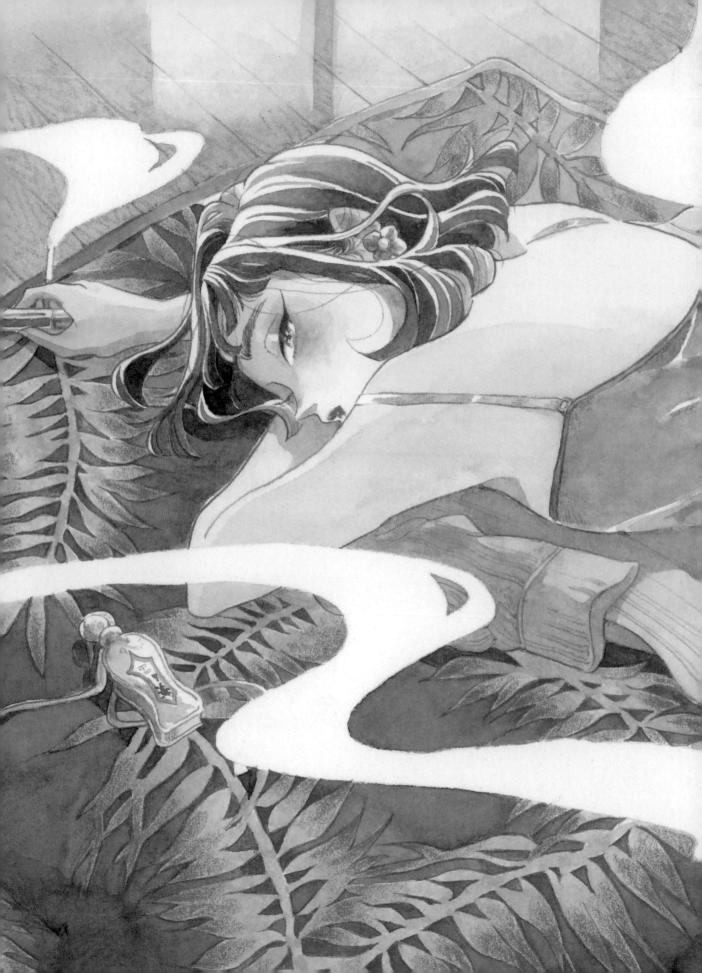

Hana Chatani

<u>Twitter</u>　hanpanmangaki　　<u>Instagram</u>　hanachatani　　<u>URL</u>　www.hanachatani.com
<u>E-MAIL</u>　hana.chatani@gmail.com
<u>TOOL</u>　鉛筆 / 不透明壓克力顏料 / 壓克力顏料 / 油畫顏料 / 粉蠟筆 / Photoshop CS6 / Procreate / iPad Pro

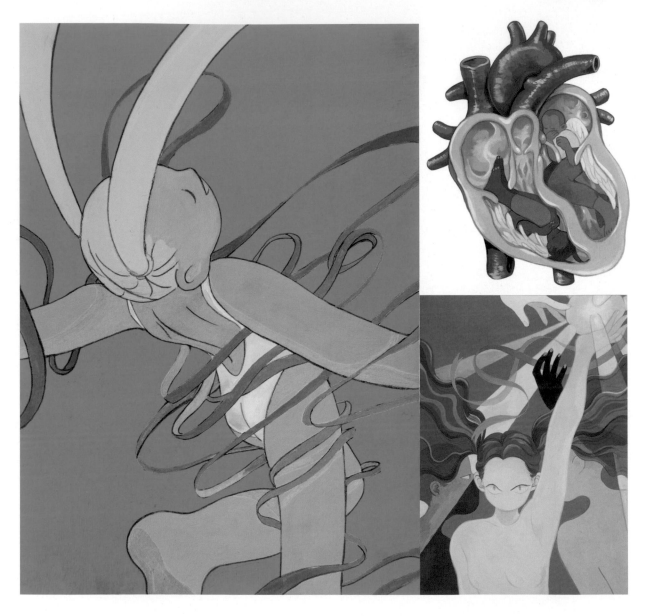

<u>PROFILE</u>　來自兵庫縣，目前住在紐西蘭。在漫畫家、畫家及插畫家這幾種身分之間來來去去。曾為《Pass the Baton》（ShortBox）、漫畫版《探險活寶》（BOOM! Studio）等書繪製封面插畫。是個二手物愛好者，喜歡曝光過度的照片。

<u>COMMENT</u>　有句話說「Endearment, not Love.」，意思是「可愛」比「愛」更重要。我畫畫時最重視的就是配色，並且會讓角色擁有充滿彈性和重量的肢體。在描繪角色的動作時，我並不會捕捉最激烈的動作，而是選擇捕捉角色在激烈動作之前或之後的姿態。我創作時最先考慮的是顏色，會使用直接明快的不透明壓克力顏料、深奧又溫暖的油畫顏料、或是介於兩者之間的壓克力顏料，利用畫材各自的特色來作畫，或許這就是我的特色吧。未來我希望能接到 CD 封套、廣告主視覺設計、裝幀插畫等工作。

1　2　　4
　　3

1「羅曼史無敵時間（暫譯：少女的無敵無間）」Personal Work／2020　**2**「Gemini Heart」Personal Work／2019
3「あわよくば掲げるところまで（暫譯：如果可以的話就舉高到那裡）」Personal Work／2019　**4**「Date Night」Personal Work／2020

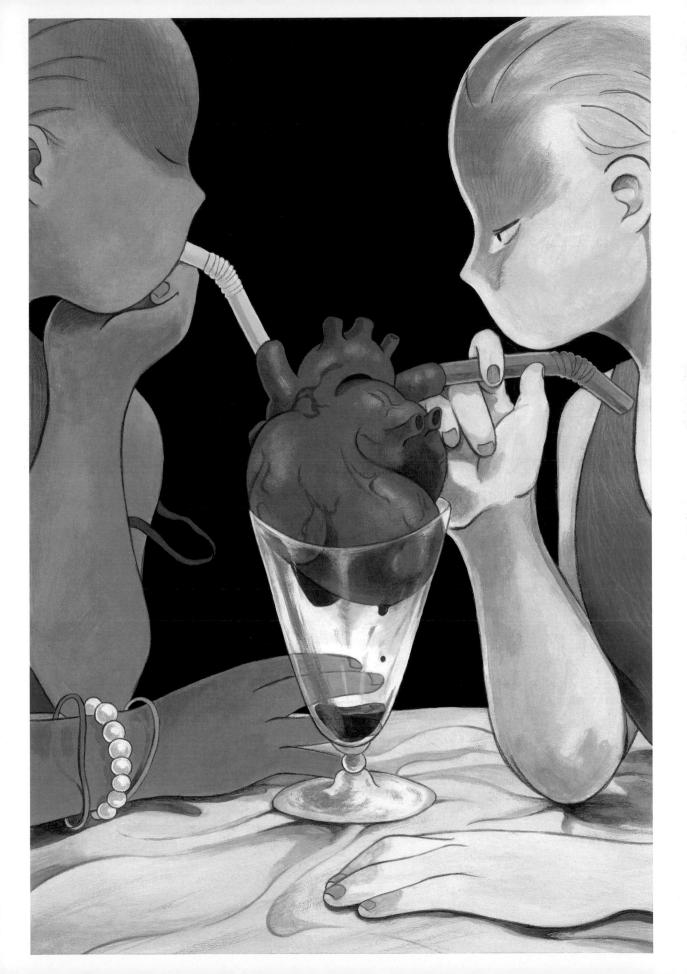

はなぶし HANABUSHI

Twitter	hanabushi_
Instagram	hanabushi_
URL	www.youtube.com/channel/UCVditot9A8REGHSYzvguYow
E-MAIL	—
TOOL	CLIP STUDIO PAINT PRO / Procreate / iPad Pro / 鉛筆

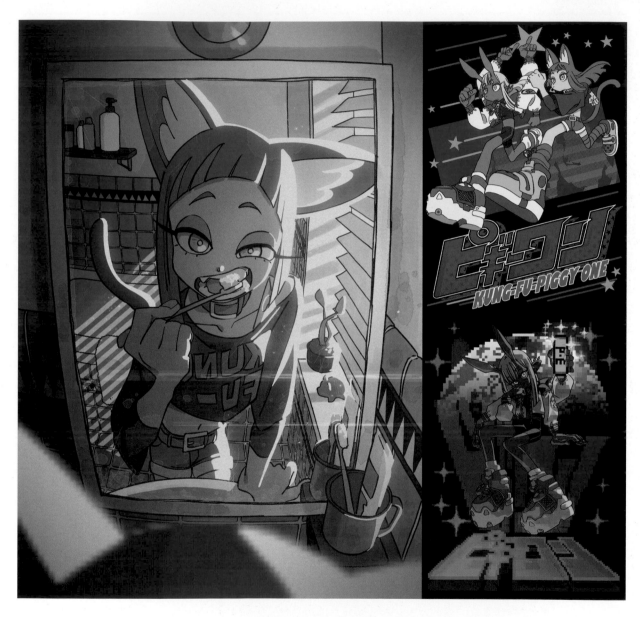

PROFILE　現役動畫師與角色設計師，個人作品集《Piggy One》在社群網站上爆紅。曾為日本樂團「永遠是深夜有多好（ずっと真夜中でいいのに）」的單曲《お勉強しといてよ（要好好學一下哦）》等作製 MV。也是知名的個人動畫創作者。

COMMENT　我盡量不去畫不喜歡的東西。身為常被要求效率的動畫師，我有自信能快速地畫出線條和造型，但最近開始覺得思考配色很有趣。常常一邊回憶過去「我小時候很喜歡這個顏色呢」一邊上色。未來的目標是將我筆下的人物「ピギーワン（Piggy One）」製作成點陣圖畫風遊戲，如果還能改編成原創長篇動畫就太好了……，我這樣幻想著。我平常比較喜歡一個人創作，不過如果有機會的話也很想和別人一起合作呢。我會一邊解決手頭上的案子，一邊想想看有什麼好點子。

1	2	4
	3	

1「おしゃれみがき（暫譯：磨練時尚品味）」Personal Work／2020　2「ピギーワン（Piggy One）」Personal Work／2019
3「PLANET」Personal Work／2019　4「クレッセントムーン（Crescent Moon／月牙）」VVmagazine 封面／2020／Village Vanguard

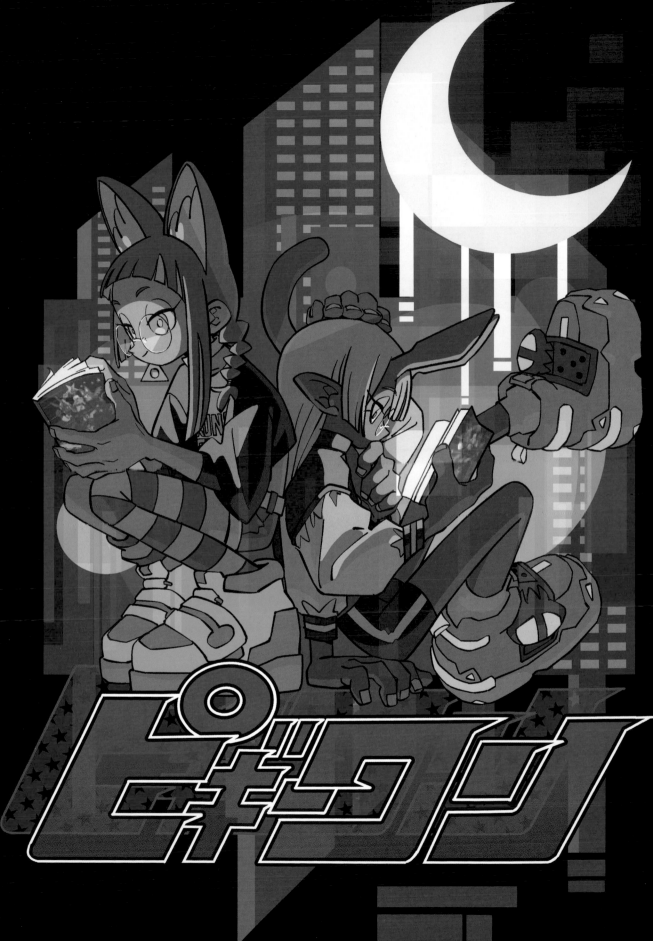

banishment

Twitter yokaibanish **Instagram** — **URL** www.pixiv.net/users/23223750
E-MAIL banishment.info@gmail.com
TOOL Photoshop CC / Illustrator CC / After Effects CC / CLIP STUDIO PAINT EX / Wacom Cintiq 16 數位繪圖螢幕

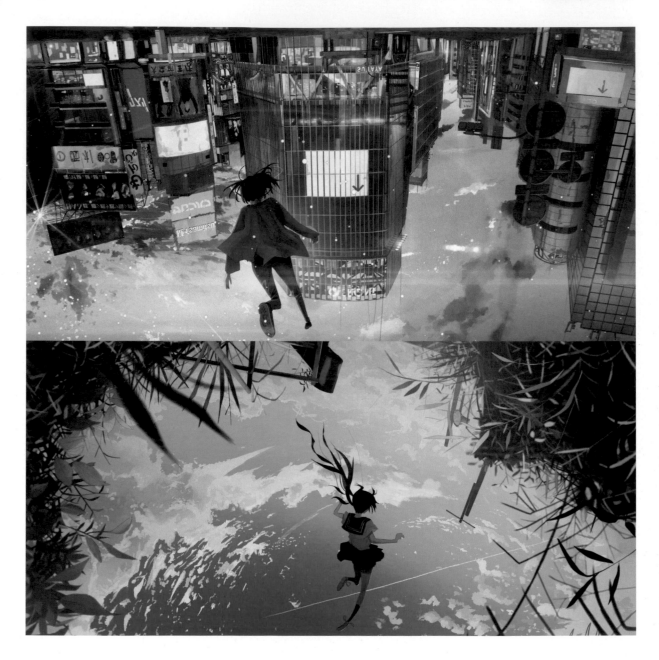

PROFILE

1995 年生的插畫家與動畫創作者。擅長用暗色調和對比的光影、打造出彷彿能聞到氣味的空氣感，以及精緻細膩的細節描繪。擅長創作世界觀及插畫，透過各種媒體形式發表並流傳。在個人創作方面，曾製作過 360° 虛擬影像、短片動畫等。商業創作的作品則有廣告、音樂、書籍和遊戲等。2018 年參加「國際 CG 圖像創作展／ASIAGRAPH 2020 Art Gallery」在第 2 部門（Animetion 類）榮獲最優秀獎，並曾在 Asahi「三矢蘇打」主辦的「守りたい夏 Mamo Natsu Creative Award」（想守護的夏天 - 影像創意大賽）擔任評審。目前是動畫工作室「FLAT STUDIO」的成員。

COMMENT

在我開始創作插畫之前，我就想過要畫出可以在不知不覺中發揮影響力的那種作品。因此在我的創作中，我特別重視空間和空氣感的營造，為了讓我打造的空間看起來更合理，我會在畫面各處加入一些訊息，讓看的人更理解這個空間。另外，雖然我會努力打造出立體空間感，但我認為最重要的是完稿必須也是一張好看的平面作品。未來我會繼續前進，希望能在畫中創造出更深刻的故事性以及更強大的世界觀。

1 3

2

1「怠惰に上の方に向かう（暫譯：怠惰地往上方前進）」Personal Work／2020　**2**「夏に飛び込む（暫譯：跳入夏天）」Personal Work／2019
3「forget-me-not」在「pib（picture in bottle）」網站＊首次分享的單張插畫／2020
※編註：「pib（picture in bottle）」是以插畫分享為主的社群網站（網址：https://pictureinbottle.com），可以發表插畫和收藏喜歡的插畫作品。

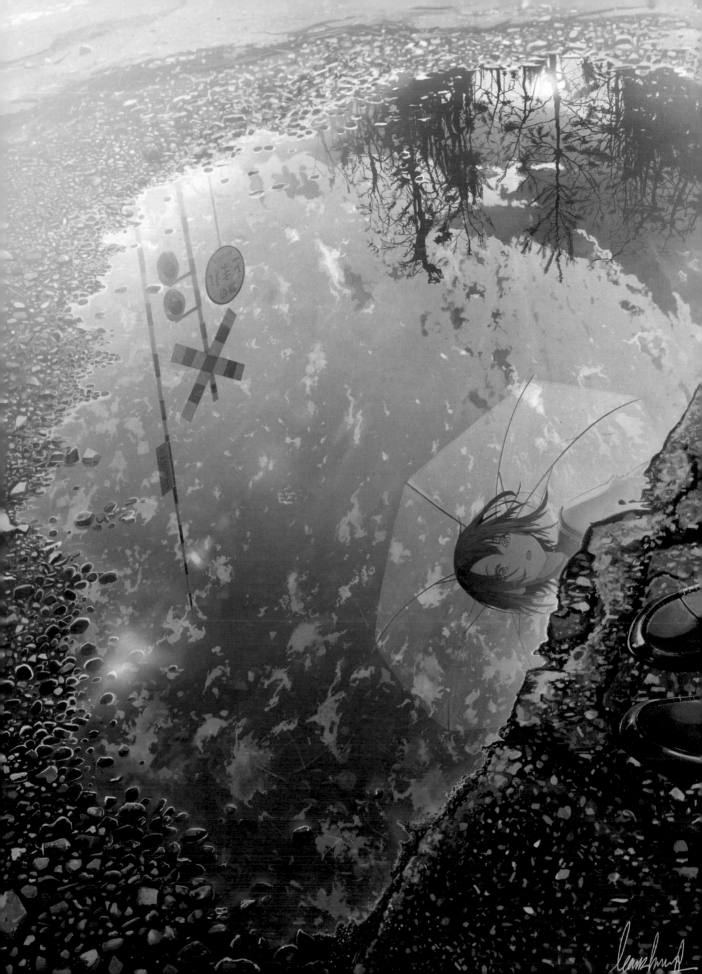

原 倫子 HARA Tomoko

| Twitter | TomokoHara2 | Instagram | hararin616 | URL | tomokohara.tumblr.com |
E-MAIL hararin0616@gmail.com

TOOL 沾水筆墨水 / 色鉛筆 / 酒精性麥克筆 / 水性麥克筆 / 不透明壓克力顏料

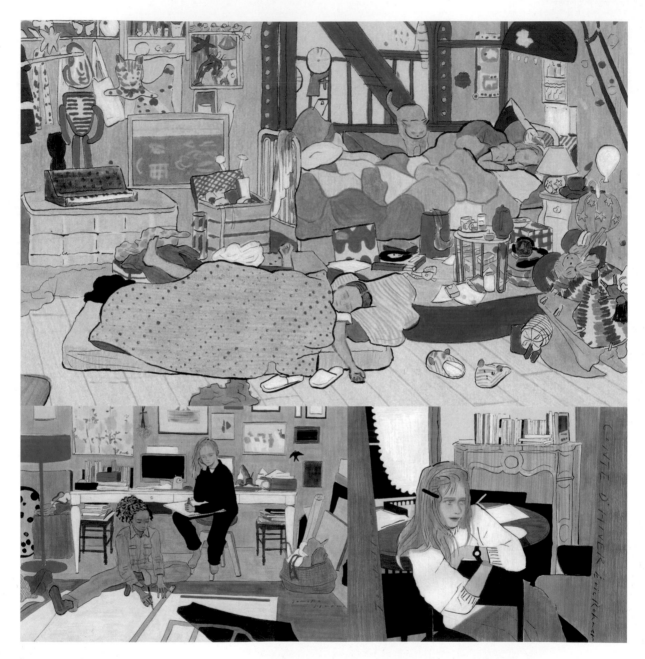

PROFILE 來自長野縣，目前住在東京都，畢業於多摩美術大學平面設計系和插畫學校「MJ Illustrations®」。2017 年成為自由接案的插畫家，開始從事書籍、
雜誌、廣告、網頁、CD 封套和包裝等插畫相關工作。

COMMENT 我畫畫時最重視的就是能不能打動我的心。例如當我對日常生活中某個微不足道或是大家見怪不怪的小事感到莫名疑惑，我就想要把那個情緒抽出來，
保存在畫面上看一看，我想這也是我開始創作插畫的動機吧。我的畫風特色應該是畫面會帶一點復古感，而且我習慣會加入溫暖／冰冷等相反的元素。
未來我想嘗試各種工作，例如零食包裝設計、電影、廣告海報、織品設計等，想做的工作數不清。

1		
2	3	4

1「& Premium No.78」雜誌內頁插畫／2020／Magazine House 2「WEEKEND BOOKCLUB」網站主視覺設計／2020／BRID mountain BOOKS
3「CONTE D' HIVER」Personal Work／2020 4「Cold milk」Personal Work／2020
※編註：「MJ Illustrations」是日本插畫家峰岸達主辦的插畫學校。

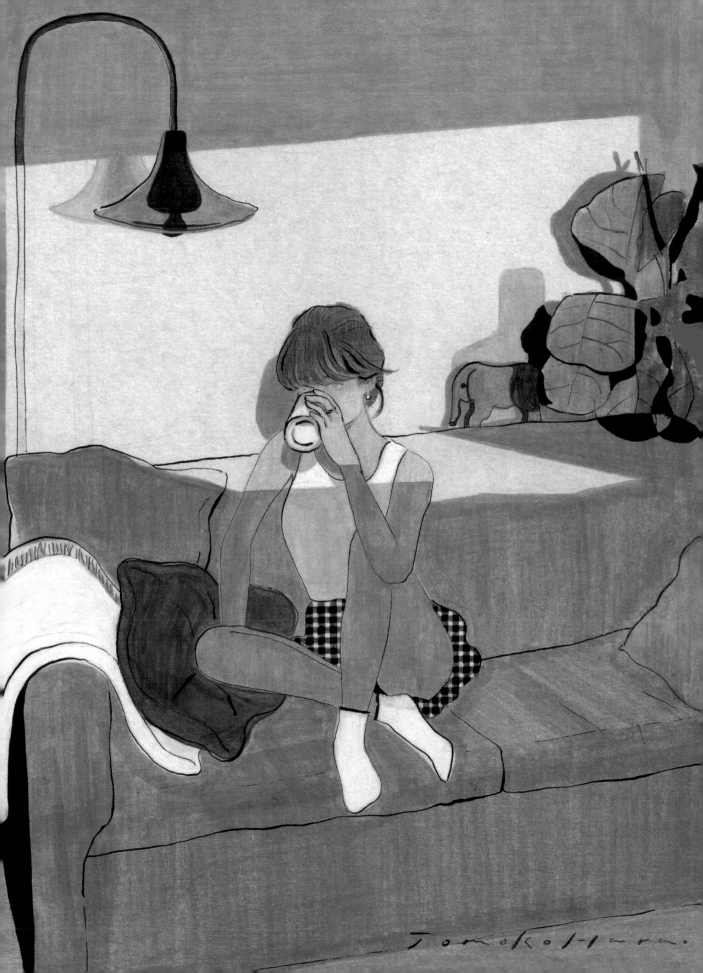

はらだ有彩 HARADA Arisa

Twitter	hurry1116
Instagram	arisa_harada
URL	arisaharada.com
E-MAIL	mon.you.moyo@gmail.com
TOOL	Photoshop CC / 透明水彩 / 鉛筆

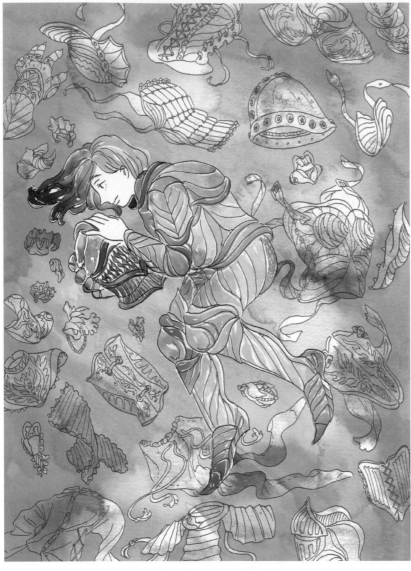

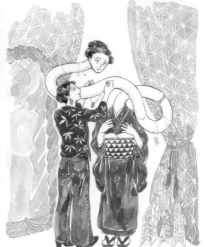

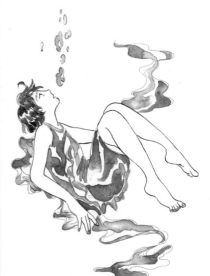

PROFILE

材質與織品設計師、插畫創作者，自稱為「テキストレーター（織品插畫家）」。出版作品有散文書《日本のヤバい女の子（暫譯：日本糟糕女孩）》（2018 年）、《日本のヤバい女の子 静かなる抵抗（暫譯：日本糟糕女孩 安靜的抵抗）》（2019 年／皆由柏書房出版），在自己的插畫文集《百女百様～街で見かけた女性たち（暫譯：百女百様 ～街頭女性實錄）》（2020 年／內外出版社）書中也搭配自己畫的插畫。在多家媒體上分別有散文及小說連載的專欄，也有為書籍、雜誌、網路媒體和電視節目繪製插畫。

COMMENT

我畫畫時總是想著「到目前為止，我是不是草率地讓插畫背負了太多不切實際的負荷？」、「我的創作會不會又只是這世界上另一個毫無意義的產物？」、「我有在作品裡寄託打破不合常理現狀的基石嗎？」我想打破這世界上所有的常規，這樣就能感到（哇哈哈，全部都自由了），然後繼續畫出讓我覺得人生很可愛的插畫。

2	
1	4
3	

1「ドレス（暫譯：禮服）」／藤野可織」裝幀插畫／2020／河出書房新社
2「日本のヤバい女の子 静かなる抵抗（暫譯：日本糟糕女孩 靜靜的抵抗）」／はらだ有彩」裝幀插畫／2019／柏書房
3「東京 23 話／はらだ有彩」裝幀插畫／2019／中日新聞社 4「日本のヤバい女の子（暫譯：日本糟糕女孩）」／はらだ有彩」裝幀插畫／2018／柏書房

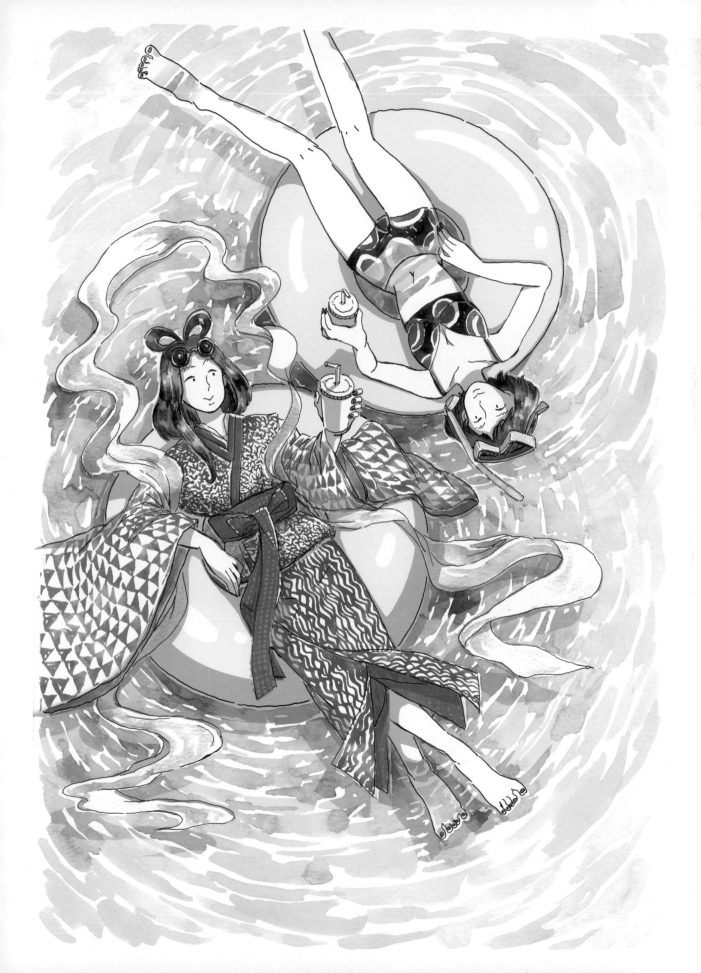

ハルイチ HARUICHI

Twitter　srimerimer718　　Instagram　sonkun_161　　URL　haru1-1030.tumblr.com
E-MAIL　srimerimer718@gmail.com
TOOL　Photoshop CC / CLIP STUDIO PAINT PRO / Microsoft Surface Pro 4 平板電腦

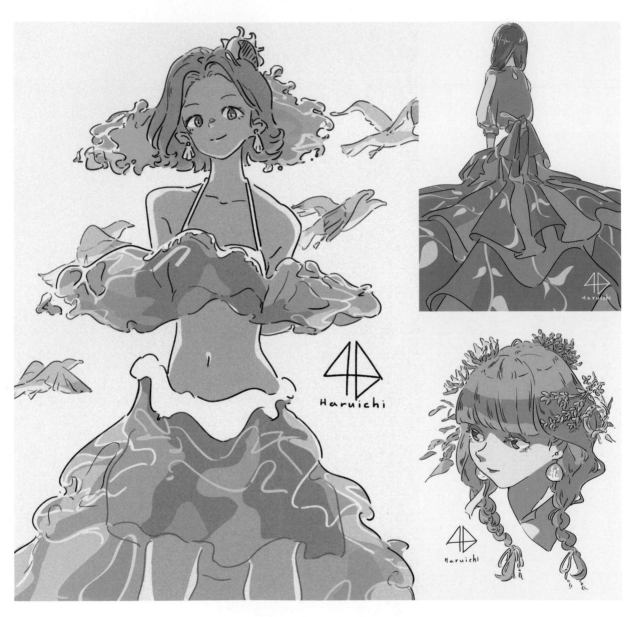

PROFILE　　廣島縣人，在正職工作之外，也以插畫家的身分發表創作。曾為「pib（picture in bottle）」網站※（Sozi inc.）製作網站公開紀念的首次發表插畫。
　　　　　　2020 年 2 月在東京都江戶川區的「Petit Chambre」藝廊舉辦首次個展「in the closet」。

COMMENT　　我畫畫時追求的是輕盈的線稿和簡單卻有記憶點的色調，我會努力畫出讓人看了覺得平靜又溫暖的插畫。我的作品特色應該是用服裝和自然物組成的
　　　　　　類肖像畫風格吧，我筆下的服裝大多是正式服裝。未來我想挑戰書籍、音樂 CD 封套等各種媒體相關的工作。

1	2	
	3	4

1「夜明けの浅瀬のドレス（暫譯：破曉時的淺灘禮服）」Personal Work／2019　2「夢に見た（暫譯：期盼）」Personal Work／2019
3「夏の残り香（暫譯：夏天的殘香）」Personal Work／2019　4「ターコイズブルー（暫譯：土耳其藍）」Personal Work／2019
※編註：「pib（picture in bottle）」是以插畫分享為主的社群網站（網址：https://pictureinbottle.com），可以發表插畫和收藏喜歡的插畫作品。

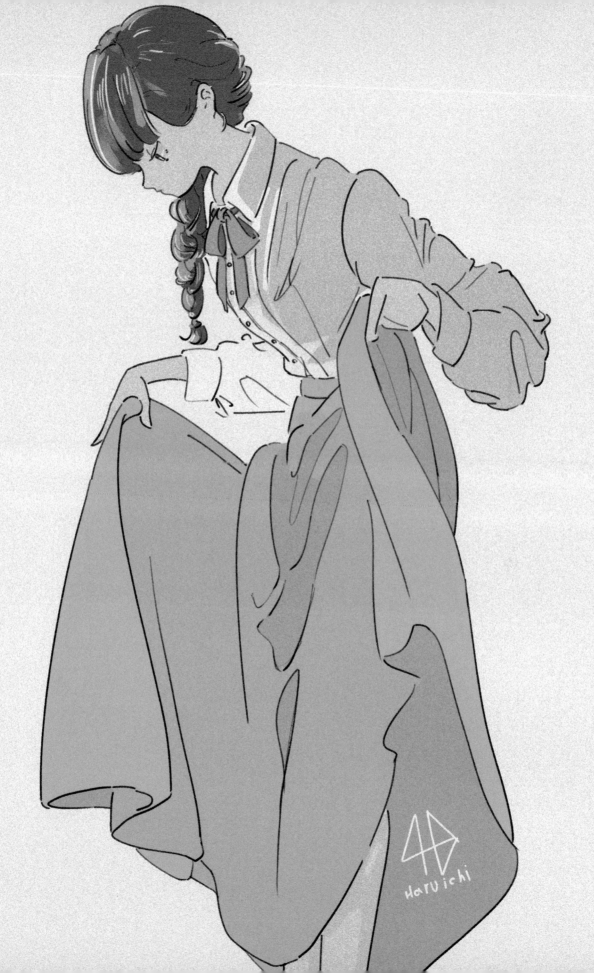

東みずたまり HIGASHI Mizutamari

Twitter mizutamari_east **Instagram** h.mizutamari **URL** —
E-MAIL higashi.mizutamari@gmail.com
TOOL Photoshop CC / Wacom Intuos Pro 數位繪圖板

PROFILE 插畫家、概念藝術家、漫畫家與導演。做過很多企業廣告、MV 概念藝術[1]、色彩腳本（color script）[2] 等工作。

COMMENT 我想畫出色彩和氛圍「看起來很溫柔的畫」，要精益求精，創作出彷彿會散發出氣味和空氣感的插畫。我擅長把故事汲取出來表現在插畫上，希望大家看了會覺得心裡暖暖的。未來我想繼續從事繪畫故事與影片的執導工作。另外我目前也有在創作個人漫畫《なおしやと（暫譯：和修理師傅一起）》。

1「寶可夢 破曉之翼」概念藝術／2020／©2020 pokémon.©1995-2020 Nintendo／Creatures Inc.／GAME FREAK inc.
2「なおしやと（暫譯：和修理師傅一起）」概念藝術／Personal Work／2020　**3**「なおしやと（暫譯：和修理師傅一起）」概念藝術／Personal Work／2020
4「なおしやと（暫譯：和修理師傅一起）」概念藝術／Personal Work／2020
※ 註 1：「概念藝術 (Concept Art)：也稱為「原創概念」或「概念美術」，是在動畫、電影、電玩等影視作品中，負責作品世界觀與美術定位的職務。
※ 註 2：「色彩腳本（color script）」是動畫用語，負責各場景的色彩設定和光影調整，以呵持場景的連貫性。

```
1
2  3    4
```

ひがしの HIGASHINO

Twitter higasino_gohan **Instagram** higasino44232 **URL** www.pixiv.net/users/9092831
E-MAIL —
TOOL CLIP STUDIO PAINT PRO / iPad Pro

PROFILE 1999 年生，福岡人，現在是普通大學生。有在做插畫與設計的工作，也有在社群網站發表自創的女孩插畫。興趣是聽音樂和做音樂。喜歡玄鳳鸚鵡。

COMMENT 我畫畫時一定會聽著符合插畫主題的音樂，再將我從音樂中得到的靈感加上設計和色彩。另外，我每次都想要畫出帶有故事性的插畫，因此常以史實或是流傳至今的文化元素作為我插畫的題材，在資料蒐集上相當用心。我的畫風特色是有點古樣的懷舊風格，所以在角色表情、物件和色彩方面都會帶有一種沉靜感。未來希望能有機會參加各種活動及展示會，實現我舉辦個展的目標。

	2	
1	3	4

1「次は何を食べようかしら（暫譯：接下來吃什麼好呢）」Personal Work／2020　2「おくる（暫譯：送迎）」Personal Work／2019
3「桃太郎」Personal Work／2019　4「カンタービレ（暫譯：如歌的）」Personal Work／2020

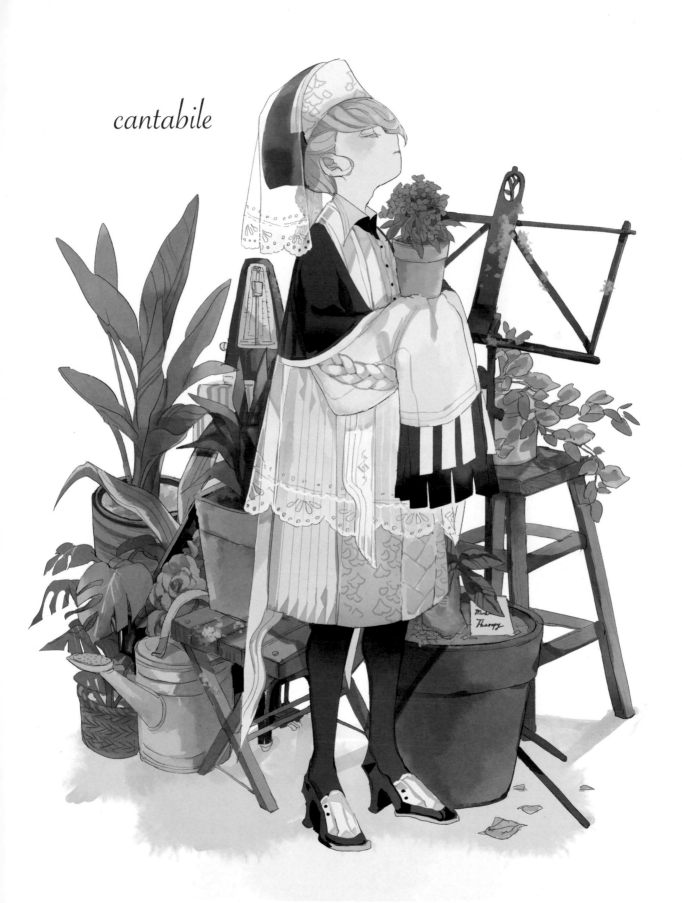

cantabile

ヒグチキョウカ HIGUCHI Kyoka

Twitter chaoz_6 Instagram chaoz_6 URL higuchikyoka.tumblr.com
E-MAIL chao.higu@gmail.com
TOOL Photoshop CC / Illustrator CC / 不透明壓克力顏料 / 簽字筆

PROFILE 1997 年生於京都府，畢業於京都精華大學設計系插畫組。創作各種角色的插畫和商品。

COMMENT 我畫畫時特別重視要畫出圓滾滾的造型，畫動物的時候基本上都會加入自己的想法去改造，目的是創造出一些超現實的滑稽感。我插畫的主題以動物角色為中心，目標是透過色彩和表情等設計，表現出充滿正能量的感覺。未來除了創作插畫，我也想要製作角色周邊商品等，將創作拓展至各領域。

1	4	
2	3	5

1「おともだち（暫譯：朋友）」Personal Work／2020　2「ぞうさん（暫譯：大象先生）」Personal Work／2020
3「うし（暫譯：牛）」Personal Work／2020　4「くま（暫譯：熊）」Personal Work／2020　5「翔るうま（暫譯：飛馬）」Personal Work／2020

ヒトこもる HITOKOMORU

Twitter Hitoimim Instagram — URL www.pixiv.net/users/30837811
E-MAIL hitoroa415@gmail.com
TOOL CLIP STUDIO PAINT PRO / iPad Pro

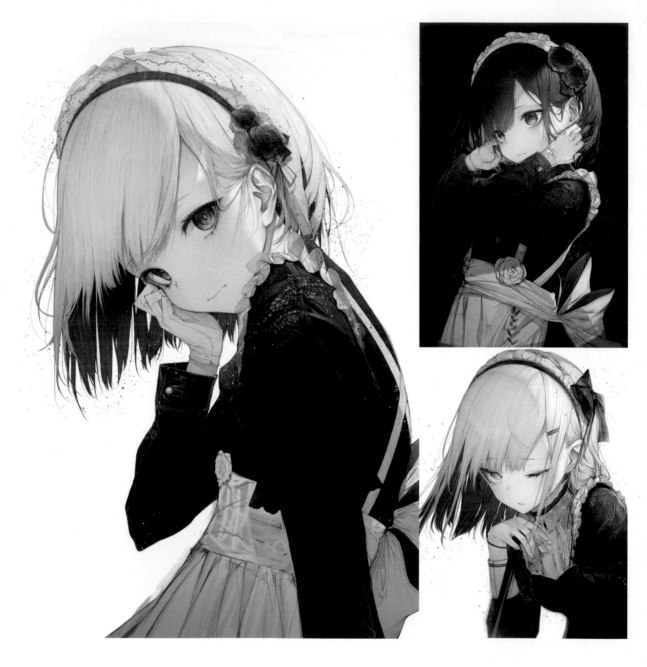

PROFILE 1999 年生，插畫作品主要發表在社群網站上。

COMMENT 我畫畫時重視的是要創作出「光看線條就覺得很有魅力的插畫」，我目前的畫風也是來自這個基礎。我特別喜歡畫頭髮和布料，對質地的處理方式特別
講究，這可以算是我的作品特色吧。未來我希望在畫畫上繼續探索，拓展自己能做到的表現範圍，持續畫出具有自我風格的作品。

<table>
<tr><td></td><td>2</td><td rowspan="2">4</td></tr>
<tr><td rowspan="2">1</td><td>3</td></tr>
</table>

1「無題」Personal Work／2020 2「無題」Personal Work／2020
3「無題」Personal Work／2020 4「無題」Personal Work／2020

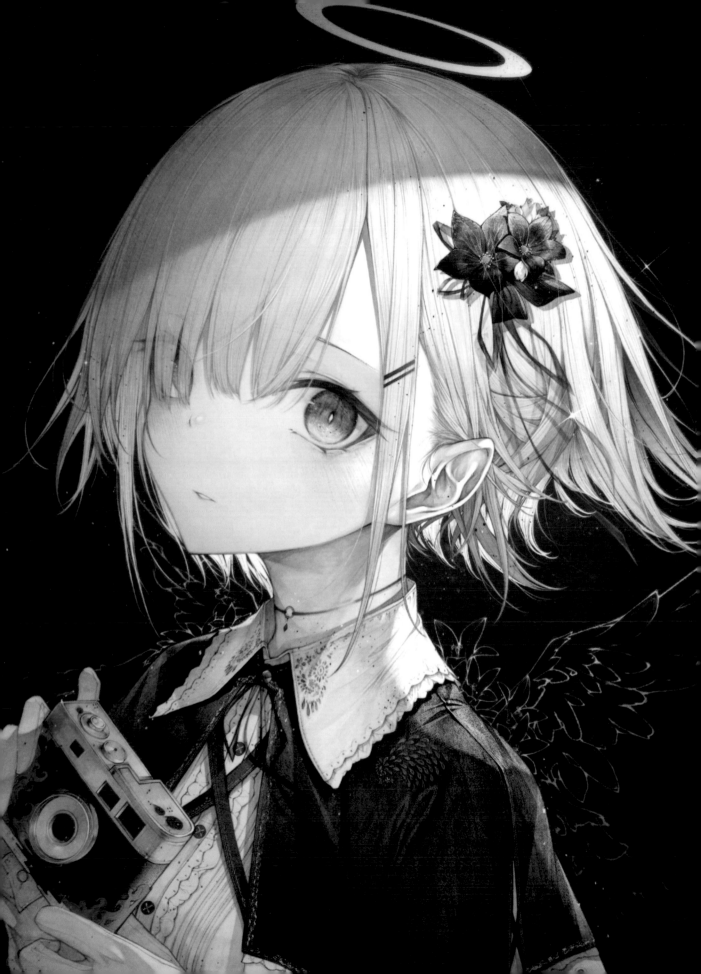

平泉春奈 HIRAIZUMI Haruna

Twitter　hiraizumiharuna　　Instagram　hiraizumiharuna0204　　URL　hiraizumi-haruna.fensi.plus
E-MAIL　haruism@icloud.com
TOOL　Photoshop CC / Wacom Intuos Pro 數位繪圖板

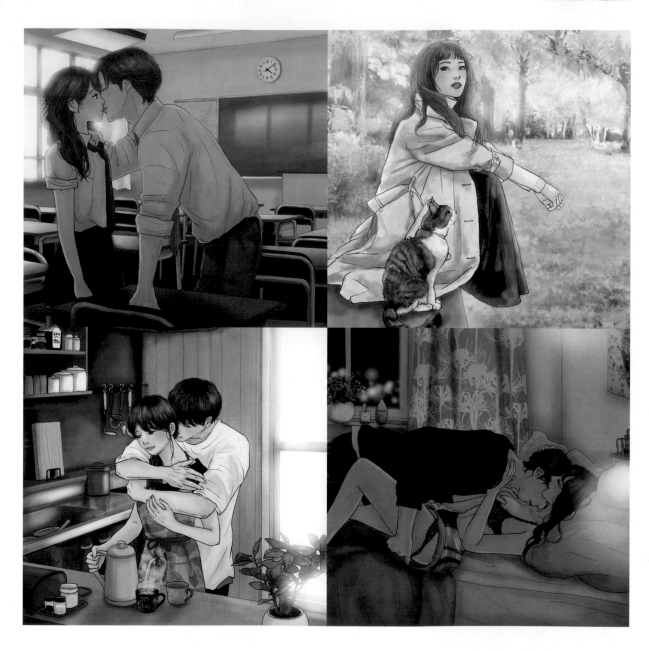

PROFILE　以「愛」為創作主題的插畫家。擅長描寫男女之間的情慾流動，搭配具有季節性且熱力十足的精緻背景，在網路上引發討論熱度。同時還會搭配賺人熱淚的文章，廣受粉絲的歡迎。目前社群網站的每個帳號總追蹤人數已超過 60 萬人（2020 年 7 月數據）。2020 年 3 月在 KADOKAWA 出版社發行第一本作品集《愛のかたちをまだ知らない（暫譯：還未知曉愛的形式）》，目前已經第 2 刷。

COMMENT　我畫畫時最重視的就是要呈現「真實的男女戀愛場景」。我會把如同從日常生活擷取出某一刻的氣氛、隱約可窺見真實情感的人物表情、登場人物們的愛情形式等等，透過我的插畫和文章努力表現出來。此外，在描寫背景時，也要營造出在那個時刻流轉的時間和季節。我特別注重季節感和溫度感，「要畫出和現實世界一樣寫實的四季美景」這個部分也是我特別講究的重點。目前日本的社會氛圍仍羞於公開談論女性的性慾，我希望藉由我的插畫和文章能慢慢打破這個現象，尤其是想告訴年輕女性什麼是愛的性教育和關於性的訊息。

1　2

3　4　　5

1「好きを超えて（暫譯：超越了喜歡）」Personal Work／2020　2「黃色い世界にあなたと2人（暫譯：在黃色的世界裡我和你共 2 人）」Personal Work／2018
3「許されたかった愛の行方（暫譯：希望被允許的愛之所在）」Personal Work／2020
4「世界が変わった夜（暫譯：世界改變的這一夜）」LC 品愛床上保養品合作插畫／2020／LC 品愛
5「ピンク色のキスに願いを込めて（暫譯：在粉色的吻中許下心願）」Personal Work／2020

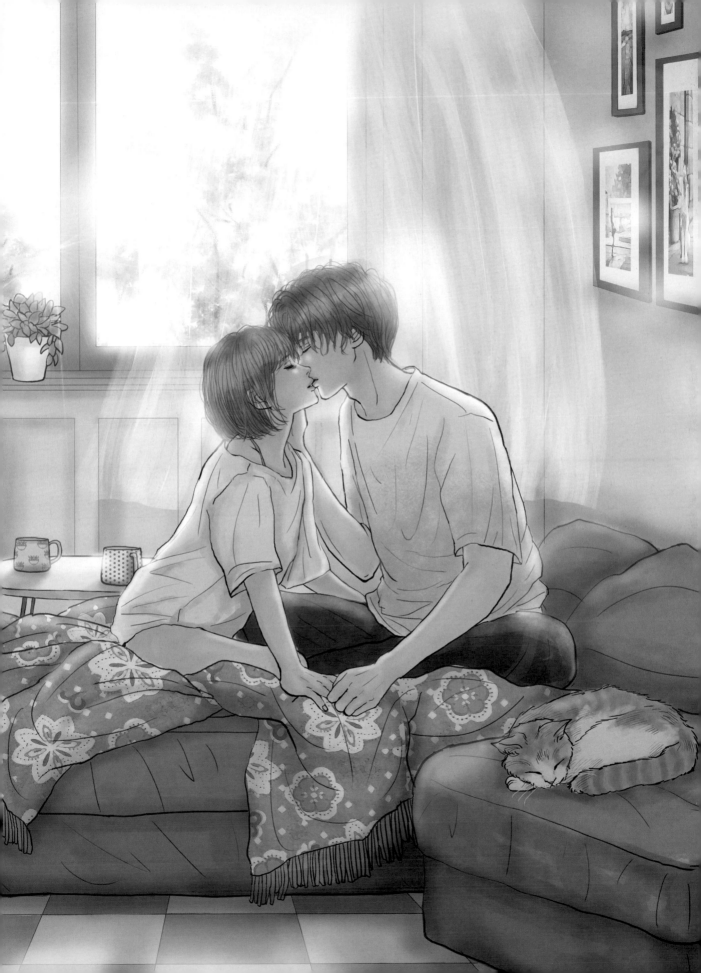

POOL

Twitter tasteoftest Instagram _ _ _ _ _ _ _ _ pool URL —
E-MAIL 333pool333@gmail.com
TOOL Photoshop CC / Blender / Wacom Intuos Pro 數位繪圖板

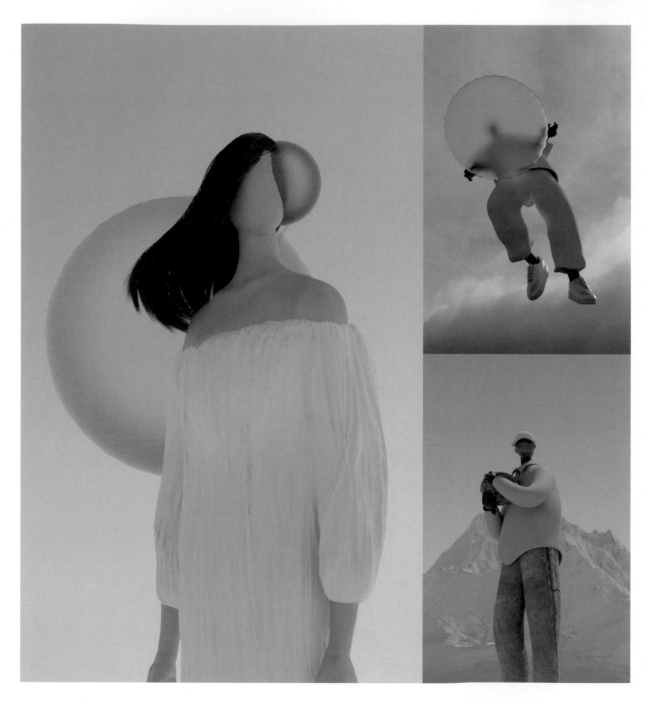

PROFILE 作品主要是以 3D 軟體製作的人物插畫。

COMMENT 我的插畫總是在創作「不是任何人的人」。我的作品特色應該是令人感到不協調的視覺吧。未來我希望能一直做自己喜歡的創作。

<table>
<tr><td></td><td>2</td><td></td></tr>
<tr><td>1</td><td></td><td>4</td></tr>
<tr><td></td><td>3</td><td></td></tr>
</table>

1「無題」Personal Work／2020 2「無題」Personal Work／2020
3「無題」Personal Work／2020 4「無題」Personal Work／2020

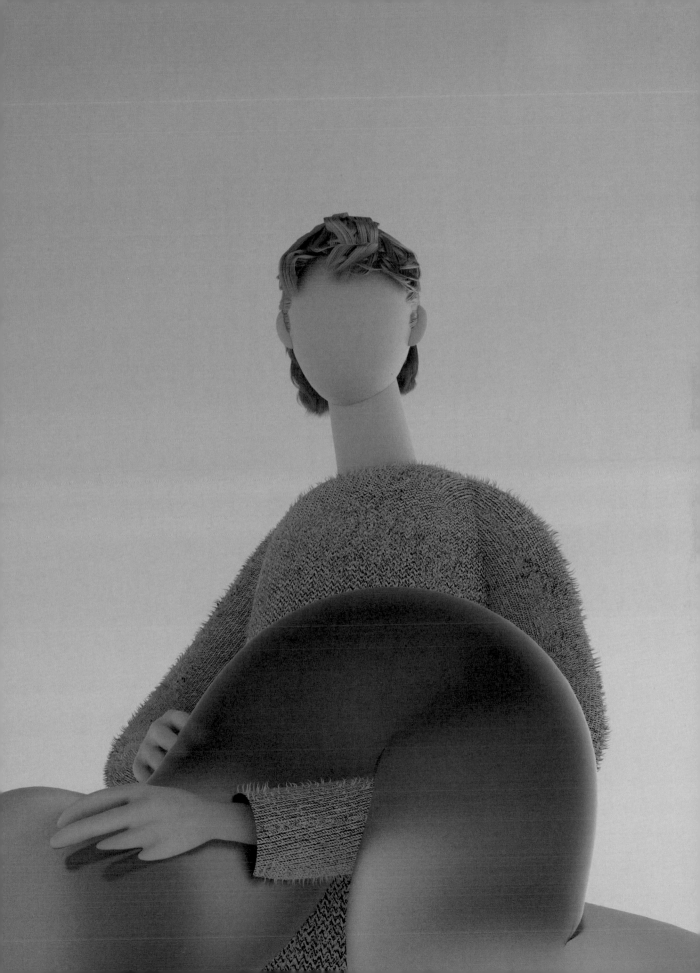

深川 優 FUKAGAWA Yu

Twitter　—　Instagram　yu_fukagawa　　URL　yu-fukagawa.tumblr.com
E-MAIL　mail@fukagawayu.com
TOOL　色鉛筆／水彩／標籤貼紙（彩色網點）／鋼筆／Photoshop CC／iPad Pro

PROFILE　來自滋賀縣的插畫家，目前住在東京都。畢業於武藏野美術大學造型學部建築系，主要是創作人物插畫，活躍於廣告、雜誌、書籍等各種媒體。興趣是畫漫畫以及幫「東京養樂多燕子」棒球隊加油，喜歡吃蕎麥冷麵。

COMMENT　我希望自己對那些生活中無意間就會看漏的事物能保持敏感，我的插畫主題大多是一臉乏味的女性，這或許就是我的畫風特色吧。未來我的目標是要畫出更有魅力的女性，以及增加作品，希望有一天能把個人作品集結成冊。

1　「なかなか決まらない 1（暫譯：遲遲無法決定 1）」Personal Work／2020　2　「なかなか決まらない 2（暫譯：遲遲無法決定 2）」Personal Work／2020
3　「オリンピック（暫譯：奧林匹克超市）」Personal Work／2020　4　「知恵の輪とけない 1（暫譯：益智環解不開 1）」Personal Work／2020

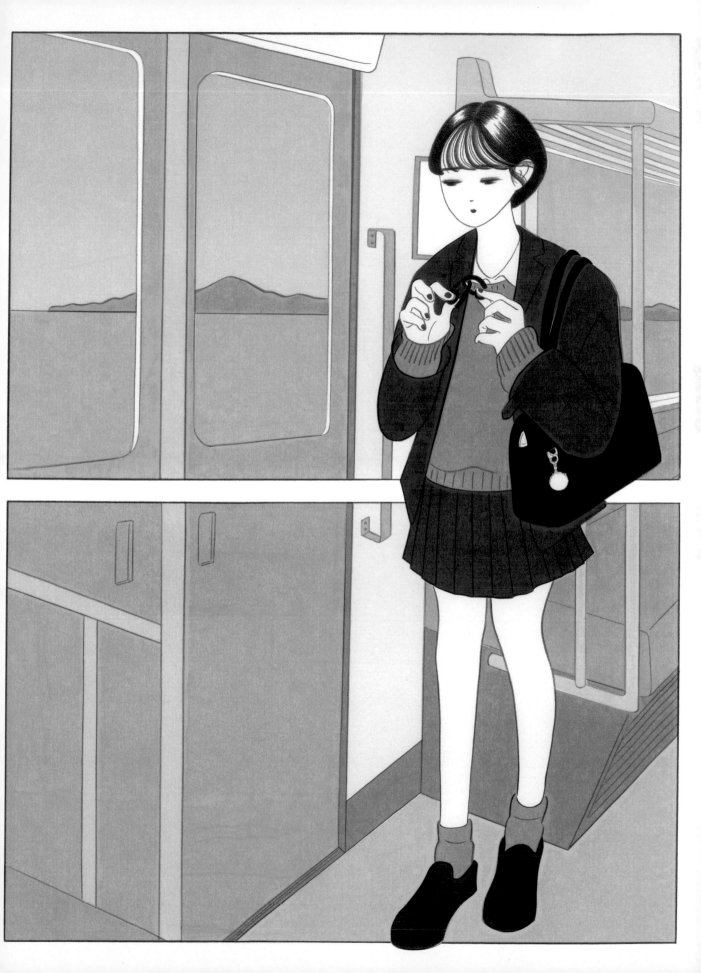

フジモトゴールド FUJIMOTO Gold

Twitter　fujimoto_gold　　Instagram　fujimoto.gold　　URL　gold-illustration.com
E-MAIL　info@gold-illustration.com
TOOL　Photoshop CC / CLIP STUDIO PAINT PRO / Wacom Cintiq 13HD 數位繪圖螢幕 / iPad Pro

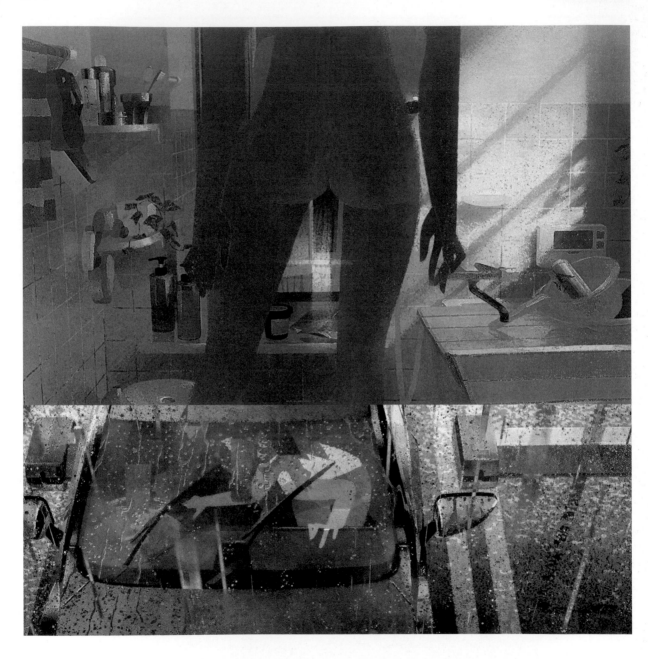

PROFILE　　1993 年生，在兵庫縣神戶市出生與居住。畢業於兵庫縣立大學經營學部組織經營系，曾在金融業和資訊業工作過，2019 年起轉為自由接案的插畫家，主要工作是替神戶市等行政機關繪製宣傳插畫。

COMMENT　　我在做插畫案時，通常會先把要表達的訊息視覺化，然後再化為言語，盡量縮小和原先文案的差距。尤其是我常常會碰到很多資訊不足的狀態，所以我會盡量注意不要出現圖文不符或虛假的狀況。平常我都是接行政機關的插畫案，在製作上需要遵守很多規範。因此希望未來能夠從事表現主題明確，類似小說裝幀插畫之類的工作。另一方面，隨著社群網站普及，我常常看到有些創作者過度配合一般案主的需求，漸漸地從消費轉變成被消費的立場，這個情形讓我感到戒慎恐懼。因此我希望把今後業界的發展也考慮在內，持續參與保護創作者的活動，推廣正確的插畫接案觀念。

1	3
2	4

1「繋げられる生活（暫譯：被連結的生活）」Personal Work／2020　2「嫁入り女狐と狐の嫁入り（暫譯：嫁人的女狐狸和狐狸新娘）」Personal Work／2020
3「思い出は 8bit（暫譯：我的回憶是 8bit）」Personal Work／2020　4「いつか、きっと。（暫譯：總有一天，一定會的。）」Personal Work／2020

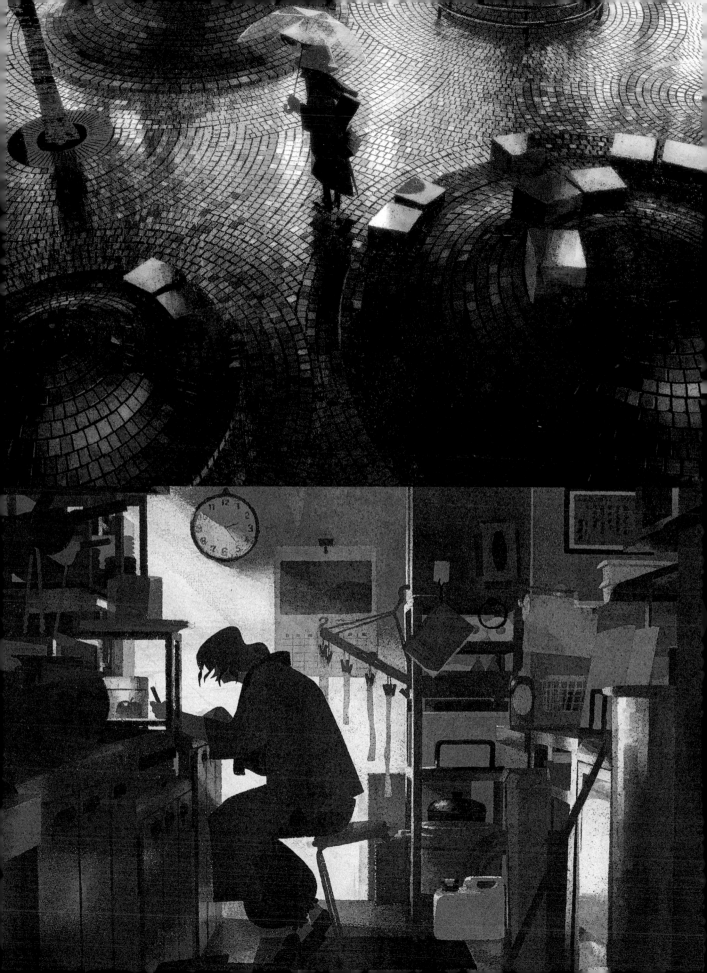

冬曉 FUYUAKATSUKI

Twitter　fuyuakatsuki　　Instagram　fuyuakatsuki　　URL　fori.io/fuyuakatsuki
E-MAIL　fuyuakatsuki@gmail.com
TOOL　Photoshop CC / CLIP STUDIO PAINT PRO / Wacom Cintiq 16 數位繪圖螢幕

PROFILE　生於平成時代，目前住在東京都，平常是一名上班族。

COMMENT　我認為插畫的優點，就是能自由地重現那些目前已經不復存在的風景，而我想重現的就是 1980 年代的都市氣氛。我的作品風格是致力於畫出好像用照相機拍出來的畫面。在個人創作方面，我深受 70～80 年代流行的西洋成人抒情搖滾（Adult Oriented Rock，AOL）影響，所以創作時也特別嚮往那個年代。未來我也想要開始製作動畫與插畫，拓展我的插畫表現。

1
2　3　4

1「80's office」Personal Work／2019　2「Summer In The Room」Personal Work／2019
3「ブライトサイン（暫譯：Bright Sign）」MV 用插畫／2020（May chan　4「Rush Hour 86」Personal Work／2020

冬寄かいり HUYUYORI Kairi

Twitter　huyuyori_2　　Instagram　huyuyori_2　　URL　—
E-MAIL　huyuyori.kairi@gmail.com
TOOL　ibis Paint / iPad Pro

404 Not Found

PROFILE
目前住在石川縣。平常在社群網站發表插畫，作品有參加「國際藝術展覽會 Design Festa」等展覽。也有在做 CD 封套、演唱會宣傳單等插畫工作。

COMMENT
我創作時會盡量用簡單的線條與構圖來表現我想畫的物件。我的作品特色是不只看起來可愛，還帶著憂愁虛幻表情的女孩，以及好像夏天結束了一樣令人感到淡漠的世界觀。未來我想挑戰 CD、演唱會海報等音樂相關的工作，同時努力讓自己成為各產業的一分子。

| 1 | 4 |
| 2 | 3 | 5 |

1「だいだらぼっち（暫譯：大太法師※）」Personal Work／2020　**2**「飼育」Personal Work／2020
3「夢が検出されませんでした（暫譯：沒有檢測到夢）」Personal Work／2020　**4**「fish watching」Personal Work／2020
5「無菌室」Personal Work／2020
※ 編註：「大太法師」是日本傳說中的巨人。

星海ゆずこ HOSHIMI Yuzuko

Twitter	cocoyuzu7777	Instagram	yuzuko_hoshimi	URL	pixiv.me/cocoyuzu7777
E-MAIL	cocoyuzu7777@gmail.com				
TOOL	自動鉛筆／CLIP STUDIO PAINT PRO／魔法				

PROFILE　　我是見習魔法師星海ゆずこ。我創作插畫是為了透過作品，把短暫的美好魔法帶給大家。

COMMENT　　我的插畫裡面都有加入很多魔法。我的作品屬性很曖昧，讓人搞不清究竟是繪本、童話、漫畫還是小說。我從這個曖昧的插畫世界把魔法送到人們的心裡，我想這就是我所擁有的寶石吧。未來我希望在我的有生之年，都能繼續創作下去，把美好的魔法帶給更多的人。

2		
1	3	4

1「カーテン（暫譯：窗簾）」Personal Work／2020　2「すてきなくつ（暫譯：好棒的鞋子）」Personal Work／2020
3「ほん（暫譯：書）」Personal Work／2020　4「いるか（暫譯：海豚）」Personal Work／2019

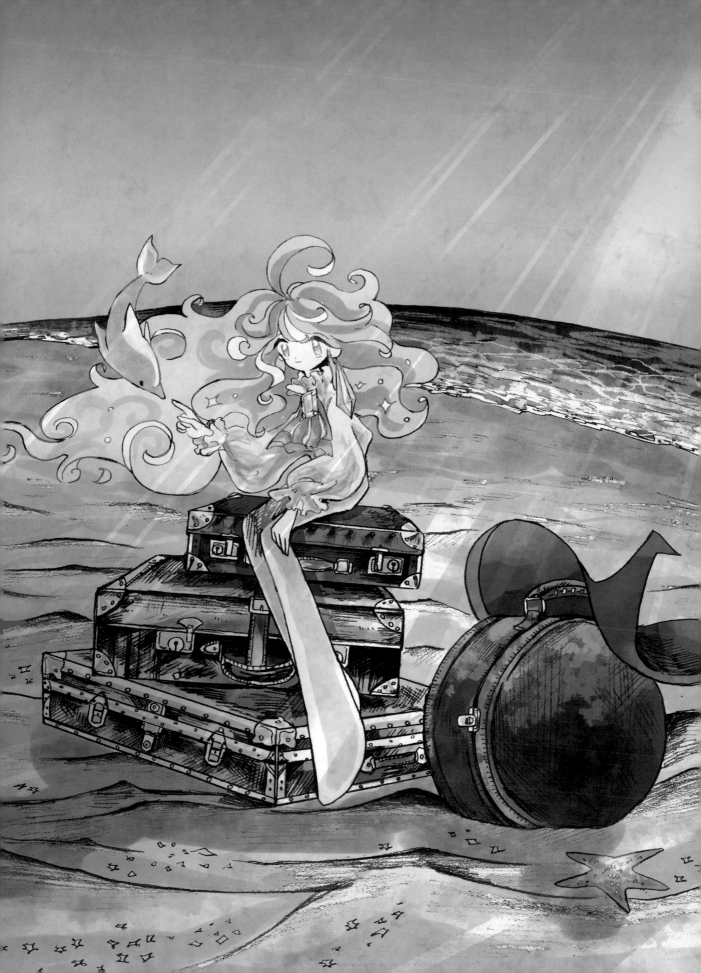

穂竹 藤丸　HOTAKE Fujimaru

Twitter　hotake6379　　Instagram　hotake_fujimaru　　URL　hotake.wixsite.com/rikudenashi
E-MAIL　hotake_fujimaru@yahoo.co.jp
TOOL　Photoshop CC / CLIP STUDIO PAINT PRO

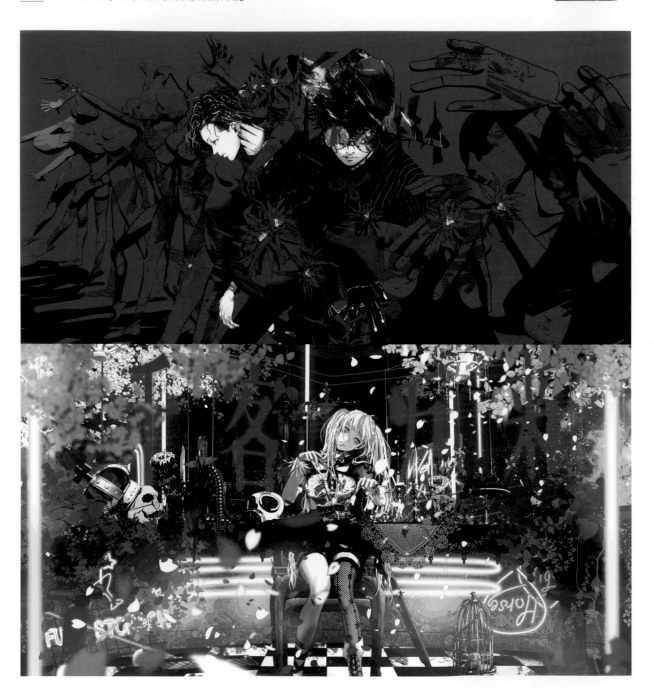

PROFILE　　插畫家與角色設計師，目前自由接案。喜歡把扭曲詭譎的世界畫成插畫。

COMMENT　　我畫畫時追求的是要畫出具有真實感同時不被常識所限制的奇幻感。平時的創作常會受到流行歌或電影的影響，故事中的怪物也常給我很多插畫靈感。
我創作時會特別重視在具有動態感的動作中融入角色的心境和感情。未來我想從事服飾設計、歌曲的視覺設計、裝幀插畫等工作，只要是有趣的事物
我都想挑戰看看。

1
2　　　3

1「Dutchman's pipe cactus（暫譯：曇花）」Personal Work／2020　2「千客万来（暫譯：千客萬來）」社群網站主視覺／2020／Toy's Factory
3「美シク汚イ世界（暫譯：華麗⊽汙穢的世界）」Personal Work／2019

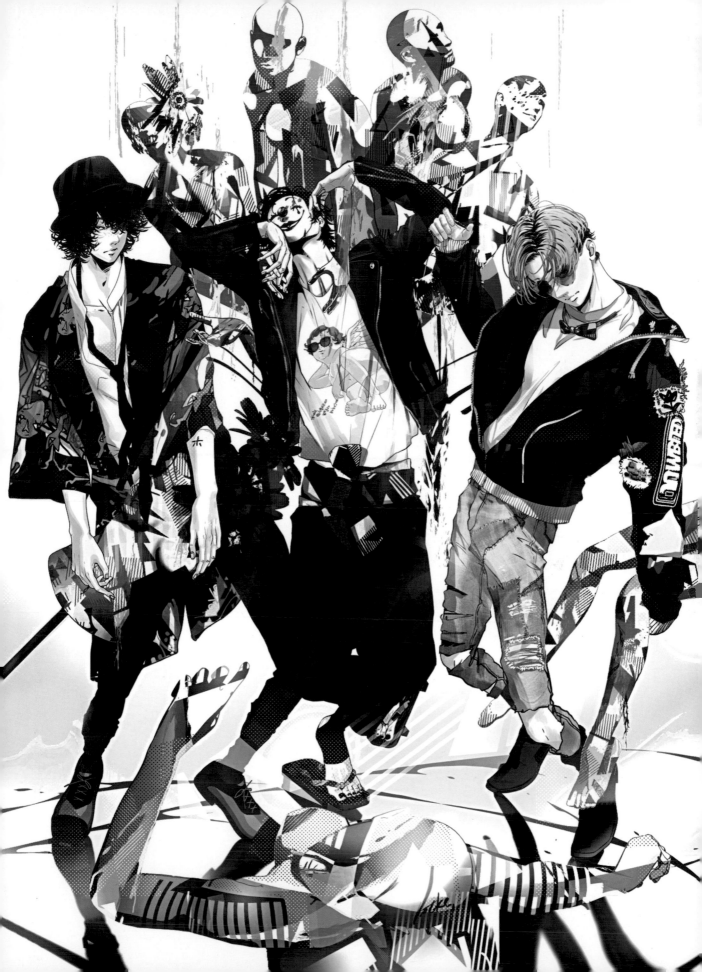

穂の湯 HONOYU

Twitter inunocoi Instagram honoyup URL honoyup.tumblr.com
E-MAIL ufo.2473@gmail.com
TOOL Photoshop CC / Procreate / iPad Pro / 色鉛筆 / 水彩

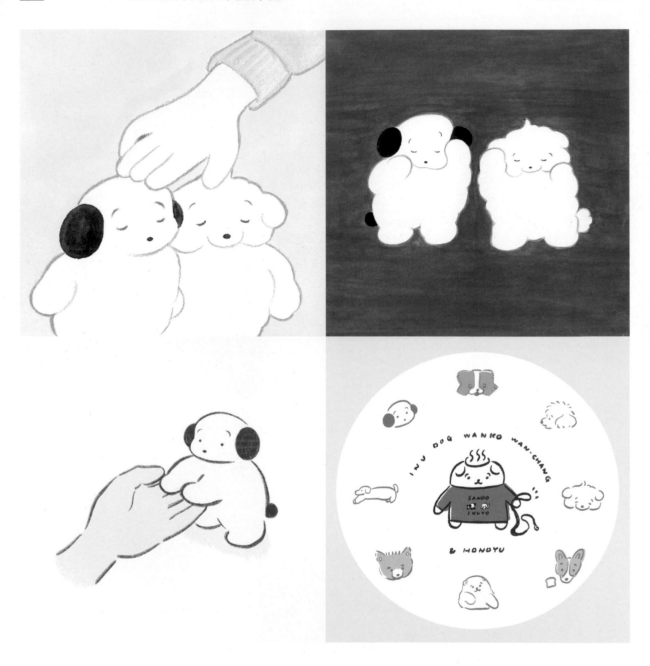

PROFILE 插畫家。喜歡畫人和狗。2016 年起在社群網站發表創作，有舉辦個展、製作商品、參加插畫活動等。把家犬「Kokomo 與 Smore」也畫成插畫。

COMMENT 畫狗狗時，我特別講究線條的表現，以及形體和質感，我希望即使看的人無法真的摸到狗狗，也能透過我的畫感受到柔軟的觸感。平常我最重視的是
心情平靜和身體健康，這樣我才能畫出活靈活現又平和健康的狗狗和人物。為了更容易表達情緒，我都會盡量畫得很簡單，這應該是我的畫風特色吧。
目前我最想達成的目標，就是完成一本與最喜歡的狗狗有關的 ZINE。而在工作方面，希望未來能參與音樂、書籍跟廣告相關的工作。

HOHOEMI

HOHOEMI

Twitter　hohoemichan25　　Instagram　hohoemichan25　　URL　—

E-MAIL　hohoemi.illustration@gmail.com

TOOL　Photoshop CC / Illustrator CC / CLIP STUDIO PAINT PRO / iPad Pro

PROFILE　生於 1998 年，目前就讀於武藏野美術大學視覺傳達設計系，創作主要發表在社群網站。

COMMENT　我畫畫時講究的是要把自己心目中的「可愛」畫成復古普普風插畫，我通常會把畫面隨機分割成數格，在每一格畫不同的內容。我會努力把每格都畫得很可愛，讓看的人不管是看單一畫格還是整體畫面，都會覺得很可愛；當所有畫格放在一起時，又能產生奇妙的世界觀。說到我的畫風特色，應該是我通常只用 2 個顏色和不穩定的手繪線條來描繪單格插畫。未來我想從事書籍裝幀插畫的工作，而我的夢想是有一天能接到和搖滾樂團「CreepHyp」及饒舌團體「Creepy Nuts」相關的工作。

	2	
1		4
	3	

1 「AHIRUIKE（暫譯：鴨池）」Personal Work／2020　2 「MOMONO-HI（暫譯：桃之日）」Personal Work／2020
3 「BAND-AID（暫譯：OK繃）」Personal Work／2020　4 「HIRUNO-OHEYA（暫譯：白天時的房間）」Personal Work／2020

まくらくらま MAKURA Kurama

Twitter ohg_m3 Instagram makura03ma URL —

E-MAIL Makurama03ohg26@gmail.com

TOOL CLIP STUDIO PAINT PRO / iPad Pro / 油畫 / 不透明壓克力顏料

PROFILE 生於 3 月 26 日，喜歡骨董和標本。創作以人骨標本男子「BON」為主角的插畫。已出版個人作品集《不思議なアンティークショップ（暫譯：奇妙的骨董店）》（PIE International），現正發售中。

COMMENT 我想畫的是好像飄散著塵埃、讓人隱約聯想到死亡的世界，但是看起來卻很溫暖的作品。我的畫風不像油畫也不像插畫，算是介於兩者之間的創作吧。
未來我想從事包裝設計、商店內部裝潢、logo 及海報設計等工作，希望能跟同樣想要創造好作品的人一起合作，挑戰各種事物。

2	
1	4
3	

1「小さな春の終わり（暫譯：小小春天的結束）」Personal Work／2020 2「BONE BON」Personal Work／2020
3「甘いお菓子をいっぱい詰めて（暫譯：塞了一大堆甜甜的點心）」Personal Work／2019
4「人魚と静かな海（暫譯：人魚與靜謐的海）」Personal Work／2019

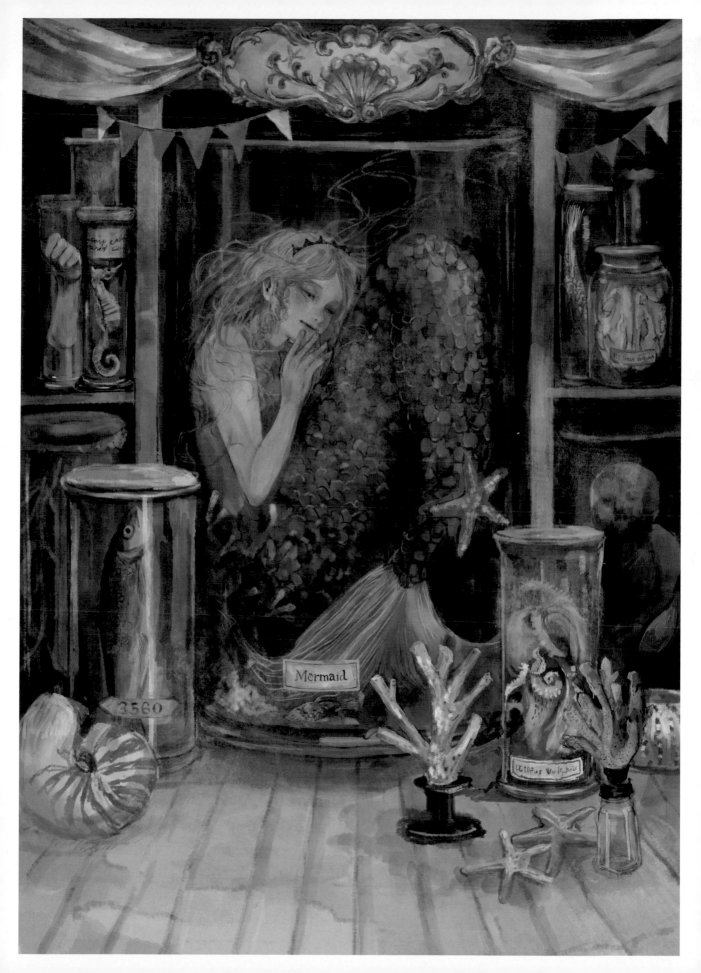

まち MACHI

Twitter　mate_wm　　Instagram　—　　URL　—

E-MAIL　—

TOOL　Procreate / iPad Pro

MACHI

PROFILE　　目前住在新潟縣，是個以畫畫為興趣的上班族。

COMMENT　　我會把自己喜歡的元素組合在我設計的角色上，也喜歡悠閒地畫圖。我畫畫時最講究的是要畫出令人舒服的線條，所以我畫長線的時候都會特別小心，
　　　　　　避免破壞了前面用草稿打出來的氣勢。我很不擅長畫背景和描寫情境，為了學習如何表現情境，讓角色的個性更能發揮出來，未來我會繼續畫下去。

1　2
　　4
　3

1「狙い撃ち！（暫譯：狙擊！）」Personal Work／2020　2「カメラガール（暫譯：相機女孩）」Personal Work／2020
3「帰路で（暫譯：在回家路上）」Personal Work／2019　4「甘党メイド（暫譯：愛吃甜食的女傭）」Personal Work／2020

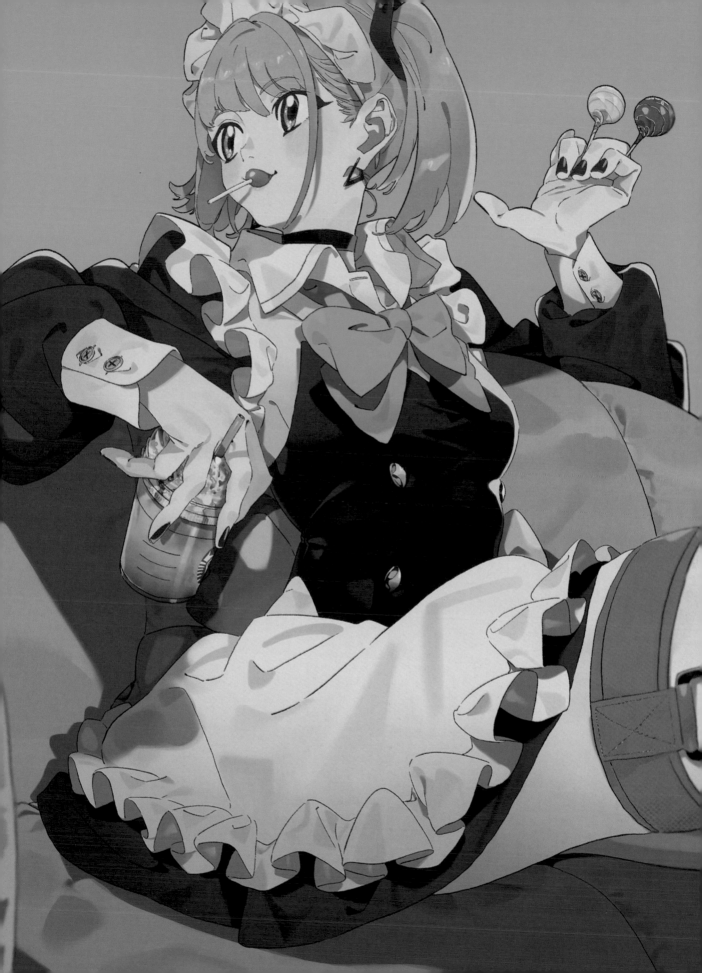

matumot

Twitter matumot12 Instagram matumot12 URL www.pixiv.net/users/12520547
E-MAIL matumotlxlx@gmail.com
TOOL CLIP STUDIO PAINT PRO / iPad Pro

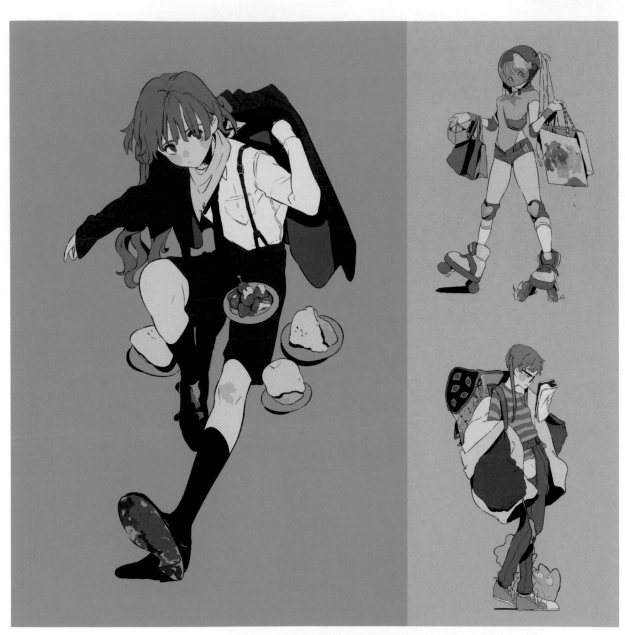

PROFILE 插畫家，目前住在京都。

COMMENT 我想畫出簡單卻有重量感的插畫，所以我特別講究色彩以及線條的用法，我通常會限制畫面整體的資訊量，避免資訊量過多的狀況。在角色設計方面，
 我會努力創作出具真實感的角色、活生生的肉體，以及彩度不會過高的和諧色彩。未來我希望自己的插畫能被用在服飾商品上，也希望有機會幫藝人
 設計演唱會的周邊商品、舉辦自己的個展等等，我想挑戰各種新事物，不管是什麼種類都行。

	2	4
1		
	3	5

1「killer machine 2」Personal Work／2020 2「killer machine 3」Personal Work／2020 3「killer machine 4」Personal Work／2020
4「crazy party」Personal Work／2020 5「404error」Personal Work／2020

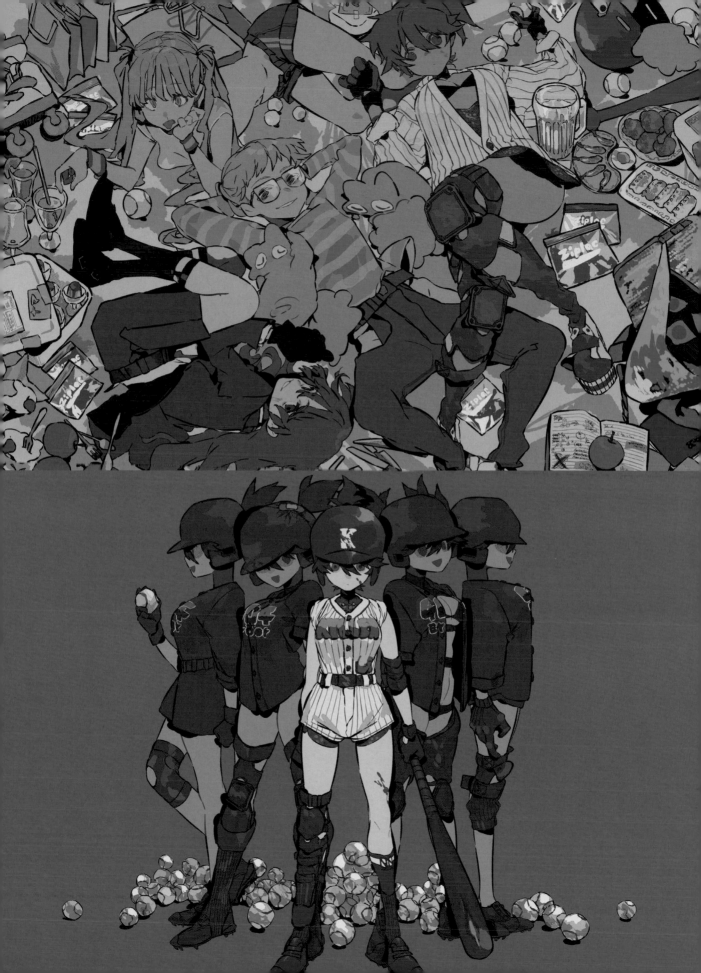

まのでまりな MANODEMARINA

Twitter MRN0093 Instagram mrn0093 URL mrn-art.myportfolio.com

E-MAIL mrn0093.art@gmail.com

TOOL Photoshop CC / Illustrator CC / Procreate / iPad Pro

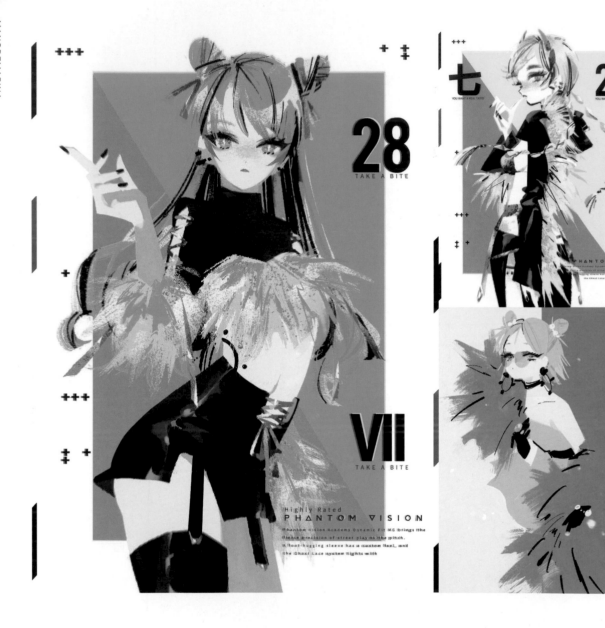

PROFILE 生於墨西哥，目前住在東京的插畫家兼設計師。在日本國內外從事廣告主視覺設計、商品設計、角色設計和服裝設計等工作。

COMMENT 我畫畫時特別重視的是顏色和穿搭設計，我會努力畫出讓我覺得「自己也想穿穿看～」、「有這種衣服就好了～」的服裝造型。另外我也追求畫出帥氣的人物造型和配色。我最喜歡的事物就是時尚打扮，希望未來能接觸到服飾、化妝品和音樂相關的工作。

	2	
1		4
	3	

1「PHANTOMVISION」Personal Work／2020 2「PHANTOMVOW」Personal Work／2020
3「NEOCLASSIC」Personal Work／2020 4「PHANTOMVENOM」Personal Work／2020

07

come come ,unwrap me

27

come come ,unwrap me

LOREM IPSUM
PHANTOM VENOM

PHANTOM VENOM ELITE FG IS ENGINEERED FOR POWERFUL, PRECISE STRIKES THAT
WIN GAMES. BLADES ON THE INSTEP CREATE SPIN TO CONTROL THE FLIGHT OF THE BALL,
WHILE FLYWIRE CABLES AND A FLEXIBLE PLATE PROVIDE THE STABILITY AND TRACTION NEEDED
TO UNLEASH AT ANY MOMENT.

mame

Twitter emamemamo33 Instagram emamemamo URL o-mame.com
E-MAIL emamemamo33@gmail.com
TOOL SAI / iPad Pro

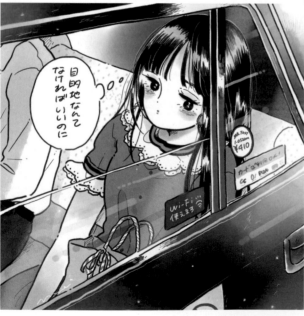

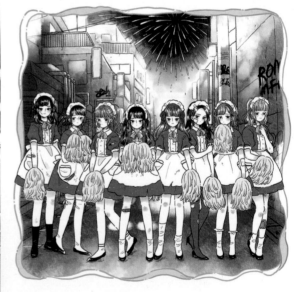

PROFILE 2018 年出版了漫畫單行本《ロマンチックになれないふたり（暫譯：無法變浪漫的兩人）》（KADOKAWA）。平時從事內頁插畫和 CD 封套等工作。
 喜歡把日常生活的某個瞬間擷取下來畫成插畫。

COMMENT 我追求的是要創作出有生活感的插畫，將存在於大家記憶一隅的某個情景畫出來。因此我畫畫時特別注重細節的真實感，希望讓看的人覺得有熟悉感。
 未來我想挑戰各種工作，不限任何類型。

1	2		
3	4	5	

1「ここだけの話（暫譯：這話只跟你說）」個展主視覺插畫／2020　2「憧れのままでは終わらない（暫譯：我對你不只是崇拜而已）」Personal Work／2020
3「ナイトクルージング（暫譯：夜間渡輪）」Personal Work／2020　4「はなはなはなび（暫譯：花花花火）／At Seventeen」CD 封套／2020／Infinia Co.
5「朝の陣取り合戦（暫譯：早晨的搶廁所大戰）」Personal Work／2020

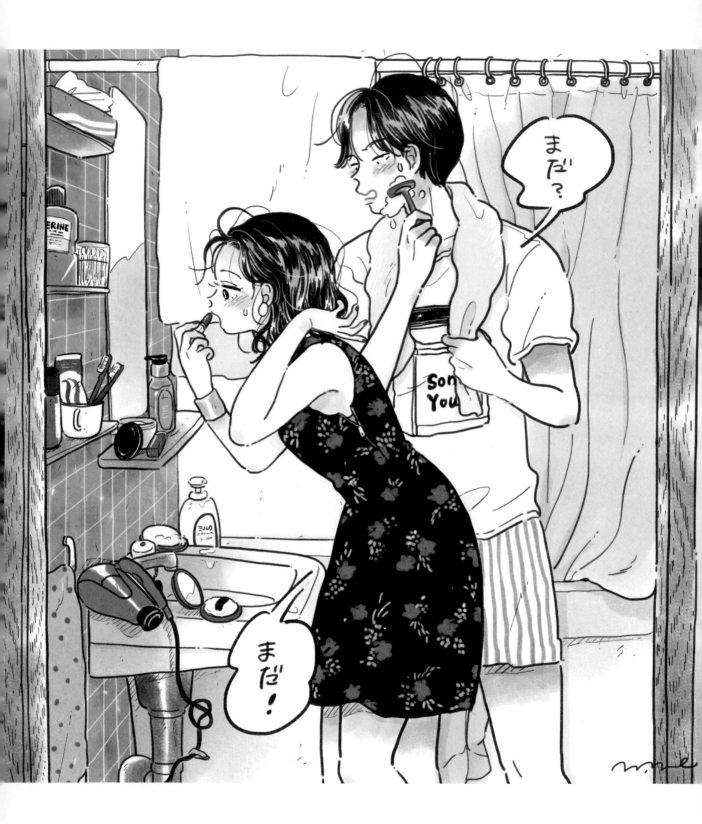

水沢石鹸 MIZUSAWA Sekken

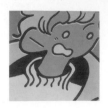

Twitter　mzswsoap　　Instagram　mzswsoap　　URL　—

E-MAIL　mzswsoap@gmail.com

TOOL　不透明壓克力顏料 / Procreate / iPad Pro

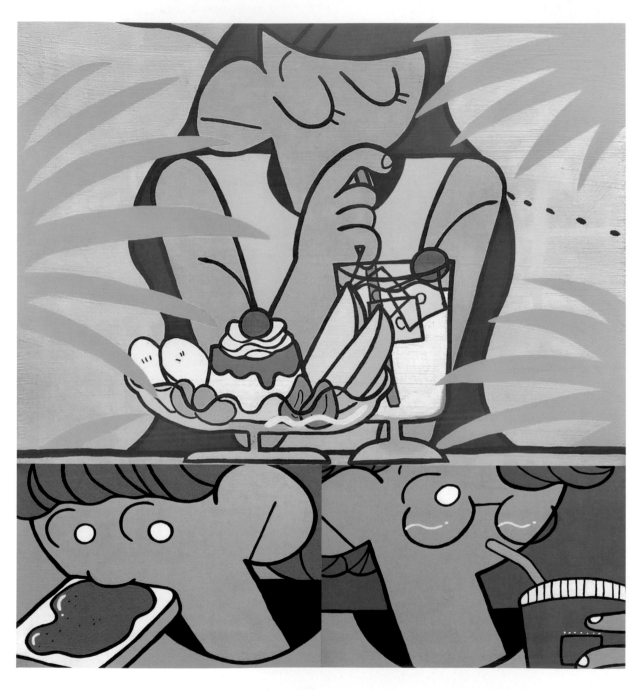

PROFILE　　群馬縣人。插畫主要發表在 instagram，偶爾會參加插畫展。

COMMENT　　我畫畫時會思考如何拿捏「可愛」卻「不過度可愛」的界線。我常用電腦繪圖軟體作畫，同時也很喜歡純手繪的質感，所以也常常用實體的顏料創作。
我想我的畫風特色應該是簡單又舒服的線條吧。未來我想從事各種工作，不限任何媒體形式，還有要積極地努力，希望能舉辦自己的手繪原畫展。

1「喫茶店でレスカを（暫譯：在咖啡店喝杯檸檬蘇打）」Personal Work／2020　2「EAT!!」Personal Work／2020　3「DRINK!!」Personal Work／2020
4「酔わせてよトゥナイト（暫譯：今晚讓我醉一同吧）」Personal Work／2020　5「Arcade Game Girl」Personal Work／2020

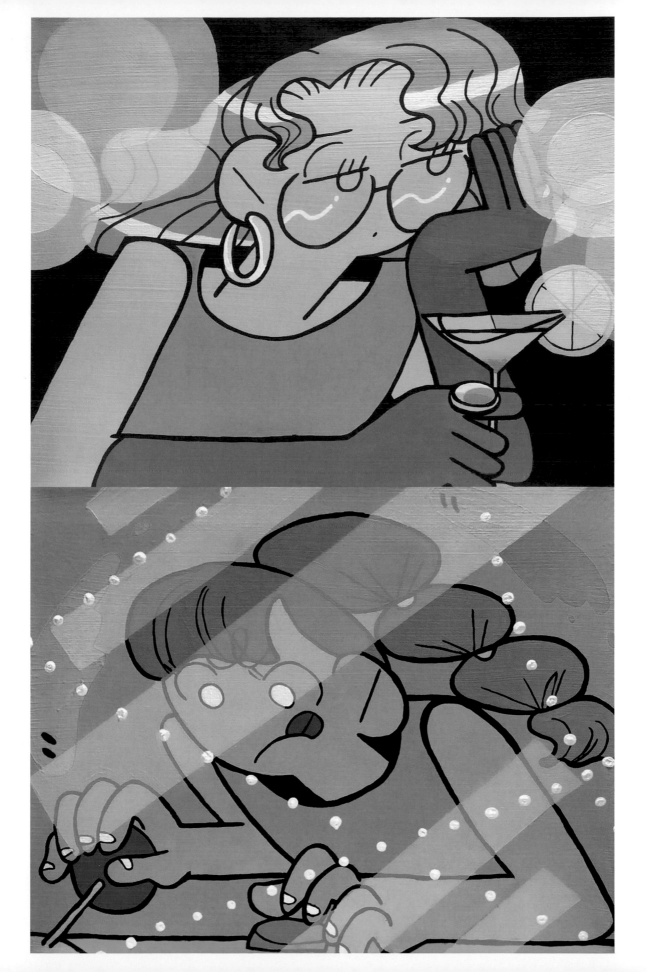

みずの紘 MIZUNO Hiro

Twitter　orih__hiro　　Instagram　orih__hiro　　URL　orihhiro.tumblr.com

E-MAIL　itohiromizuno@gmail.com

TOOL　自動鉛筆 / 代針筆 / 尺 / CLIP STUDIO PAINT PRO / Procreate / iPad Pro

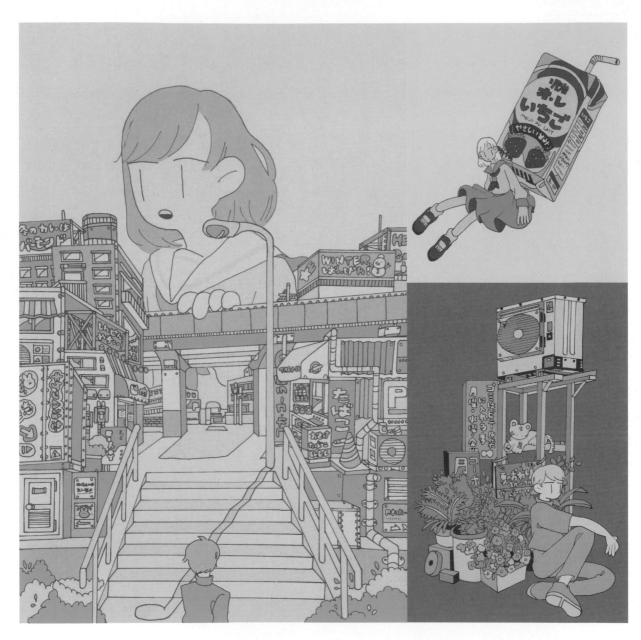

PROFILE　　京都精華大學畢業，目前從事設計工作，以自己的步調勤奮地創作插畫。

COMMENT　　我畫畫時會想著要畫出很棒的線條和可愛的顏色，若能做到這點，我就會很開心。我的畫風是喜歡畫街道和大樓櫛比鱗次的風景，也常畫水手服女孩。
我這種畫風雖然有點平淡無奇，但我還是想繼續畫下去，若是將來這樣的「印象」能成為我的特色，那我會很開心的。我希望能過著一直畫圖的生活，
未來也想不斷地畫下去，同時做點創作、參加插畫活動。另外若有我能做的插畫工作，我也想試試看。

　　2　　4
i
　　3　　5

1「夕方（暫譯：黃昏）」Personal Work／2020　2「いちごオレ（暫譯：草莓歐蕾）」Personal Work／2019　3「無題」Personal Work／2019
4「潛水艦（暫譯：潛水艇）」Personal Work／2020　5「バス（暫譯：公車）」Personal Work／2018

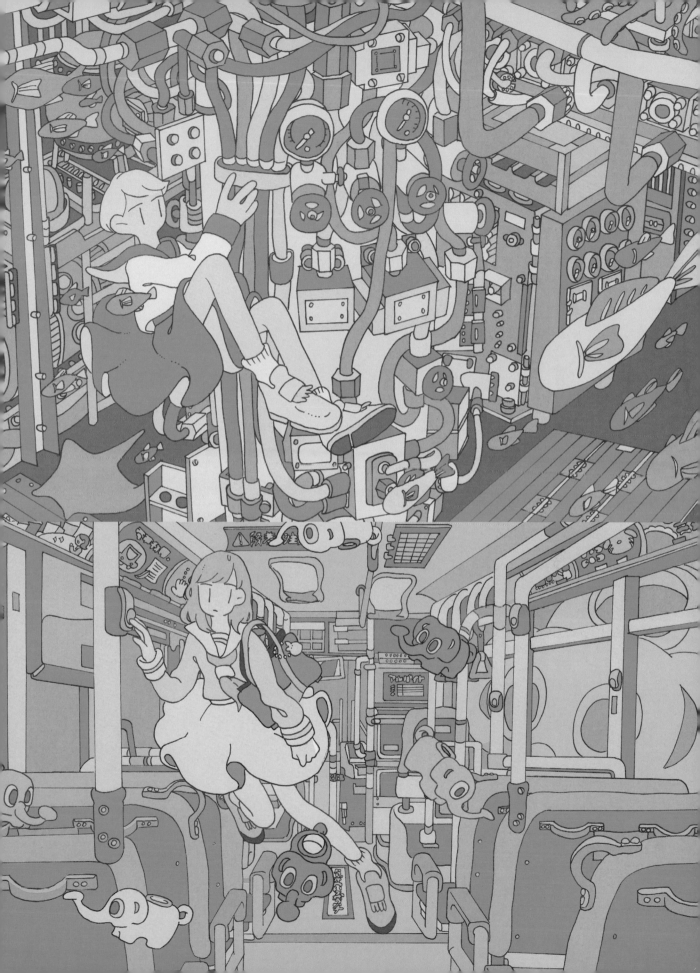

mitani

Twitter　mitani_0319　　Instagram　mitani_m.y　　URL　—
E-MAIL　mitani0309.m.y@gmail.com
TOOL　Photoshop CC / Illustrator CC

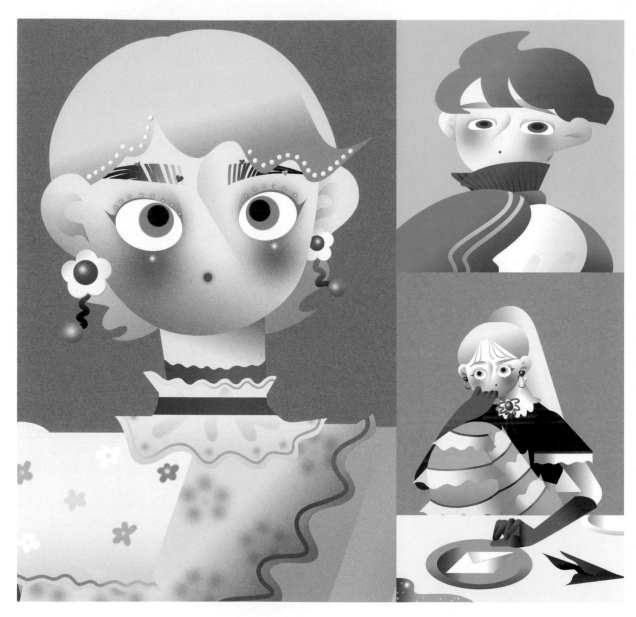

PROFILE　　1999 年生，2020 年畢業於桑澤設計研究所，目前是內勤設計師。2019 年參加「Pater's Gallery Competition」插畫比賽榮獲鈴木成一評審獎。

COMMENT　　我畫畫時最重視的是要持續創作我所喜歡與嚮往的事物。即使真實生活中的自己不敢挑戰，但我覺得在插畫的世界裡我就無所不能（例如服裝、髮型和妝容等⋯⋯）所以我會忠實地畫出自己的嚮往及喜好。關於畫風上的特色，我自己也不太清楚，但大家常稱讚我的用色。未來我希望能一直創作自己喜愛或嚮往的事物，同時不要給自己設限，不要老是覺得「這個不是我的風格⋯⋯」，而是要把當下喜歡的東西以當下最喜歡的方式畫出來！

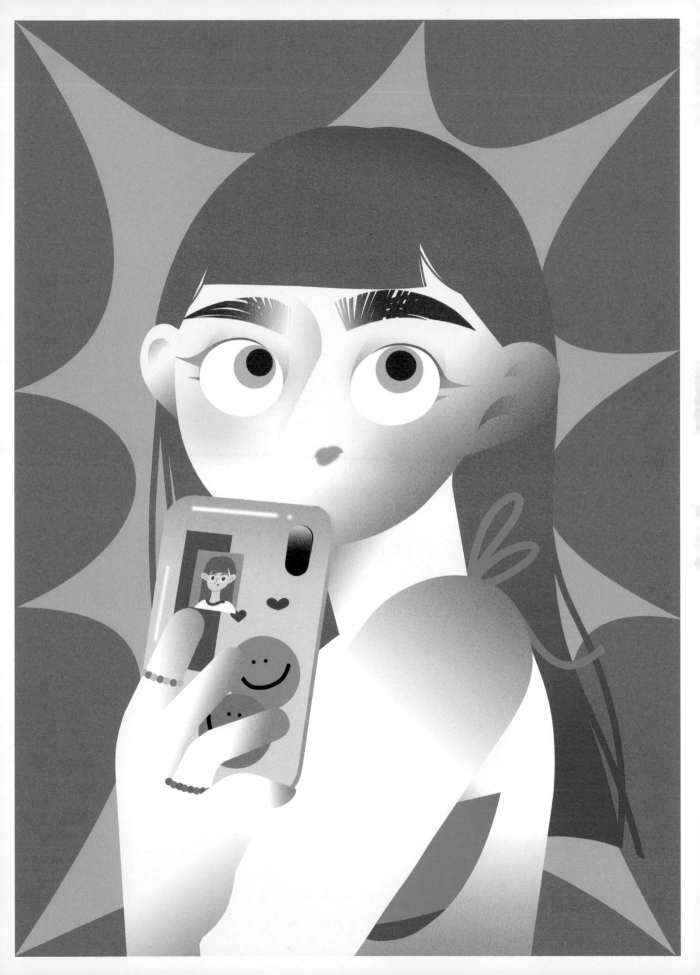

南あやか MINAMI Ayaka

Twitter　a_mtc27　　Instagram　—　　URL　musk1072.wixsite.com/minami-aaa
E-MAIL　musk1072@gmail.com
TOOL　色鉛筆 / 不透明壓克力顏料 / 麥克筆

MINAMI Ayaka

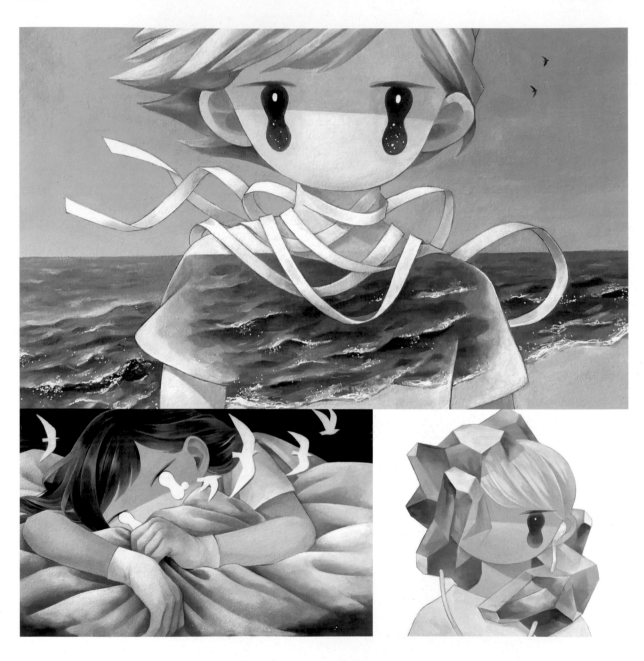

PROFILE　以關西地區為據點從事創作活動，會透過舉辦個展或參加聯展來發表插畫作品，主題通常是把今天覺得不太一樣的往常風景畫成畫。

COMMENT　我習慣選擇日常生活中熟悉的事物作為插畫主題，希望我的作品能根據看的人當下的心情，而呈現不同的感受。我想在畫風上特別值得一提的特色是「眼睛」。雖然大家常常覺得我畫裡的人好像是在哭，但我其實是想讓這樣的人臉作為一種符號性的存在，我的目標是創作出能讓人有各種解讀的眼睛，無論是哭、生氣或是笑。此外我很喜歡藍色，希望大家能感受到畫面中微妙的藍色變化。未來我希望能畫出貼近人們心情或心聲的插畫。在工作方面，我想嘗試裝幀插畫及 CD 封套等插畫案件。

1		4
2	3	

1「生まれ変わる朝（暫譯：重生的早晨）」Personal Work／2018　2「明日はまだ知らない（暫譯：明天還不知道）」Personal Work／2019
3「爆音の無音（暫譯：爆音的無聲）」Personal Work／2019　4「瞬間の光（暫譯：一瞬之光）」Personal Work／2020

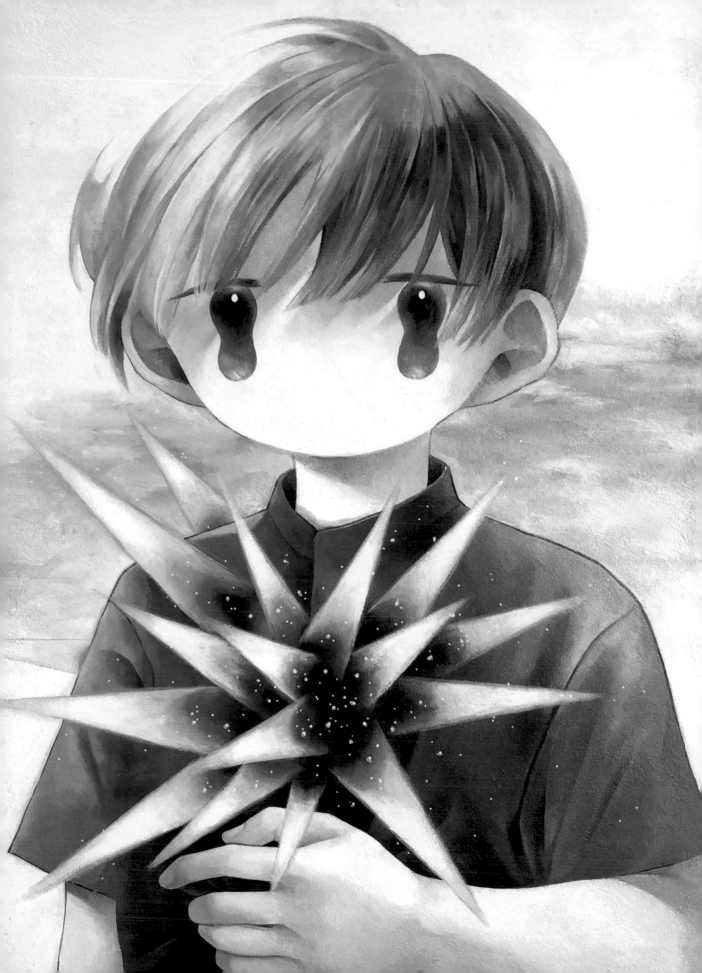

美好よしみ MIYOSHI Yoshimi

Twitter　yoshi_mi_yoshi　　Instagram　yoshi_mi_yoshi　　URL　—

E-MAIL　yoshi.miyoshi1010@gmail.com

TOOL　Photoshop CC / Procreate / iPad Pro

MIYOSHI Yoshimi

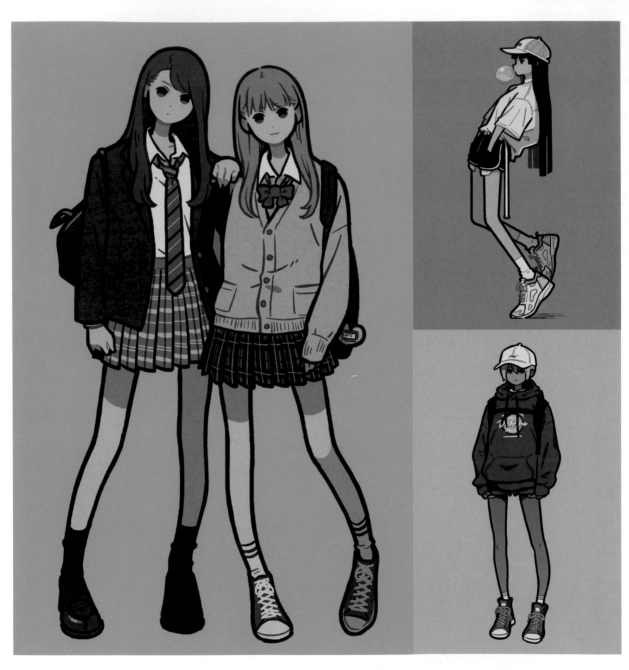

PROFILE　目前住在大阪的插畫家，喜歡畫女孩的穿搭。作品主要發表於社群網站，也會參加大阪和東京的插畫活動。有著每天喝奶茶的習慣，但是擔心會得到糖尿病，所以還會狂喝一大堆水，有時把自己搞到拉肚子。

COMMENT　我喜歡簡單且帶有留白的設計，畫畫時會追求盡量用最少的物件和顏色，就把要傳達的元素直白地表現在畫面中。未來想嘗試廣告與書籍相關的工作，尤其是希望能有幸接觸到喜歡的時尚、體育、遊戲等類型的案子。真要說的話，我最希望和藝人或是偶像一起推出聯名商品！

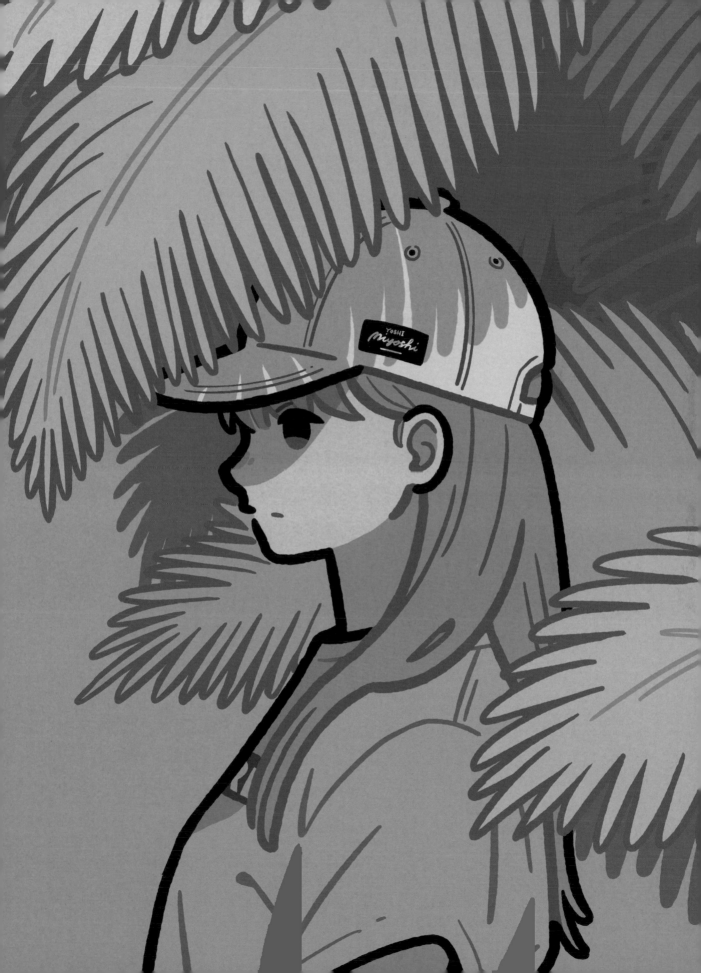

ミリグラム MILLIGRAM

Twitter　　mg_m_mg　　Instagram　　mg_m_mg　　URL　　—
E-MAIL　　—
TOOL　　ibis Paint X / iPhone XR

PROFILE　　目前是大學生，在 Twitter 上發表插畫作品。

COMMENT　　我的目標是創作出讓每個人看了都會覺得「好帥」的男性。我的習慣是每次都在社群網站上發表 4 組個性、外表和情境都不同的男性插畫。我想我的畫風特色應該是簡單又柔和的色調吧，同時我也會很用心設計他們的服裝造型。關於未來的展望，目前還沒決定，我會一邊念大學一邊思考。

コーヒーでいい？

いつも通りで
いてくれるタイプ

こっちが話す気になったら
静かに聞いてくれる

(溢れ出る母性)

ん？
どしたの

みりん MIRIN

Twitter mrn467 Instagram mirin46 URL mirin467.wixsite.com/mirin
E-MAIL mirin467@gmail.com
TOOL 代針筆 / 透明水彩 / 不透明壓克力顏料 / Photoshop CC

PROFILE 1998 年生於廣島縣，目前就讀於京都精華大學設計系。2016 年起以創作者的身分發表作品。

COMMENT 我想創作出如繪本般懷舊溫暖的世界觀，努力畫出讓各種不同年代的人看了都能喜歡的插畫。常畫的物件主要是表情匱乏的少女與用雙腳行走的貓咪，
畫風介於寫實與 Q 版之間。未來我想從事書籍裝幀插畫、內頁插畫、繪本、包裝與商品設計等，透過各種媒體讓自己的插畫派上用場。

1
2 3 **1**「あたたかい時間（暫譯：溫馨時光）」Personal Work／2019 **2**「いざない（暫譯：引誘）」Personal Work／2018
 3「ちいさなせかい（暫譯：小小的世界）」Personal Work／2019

モブノーマル MOBNORMAL

Twitter　mobunormal_　　Instagram　mobunormal　　URL　www.pixiv.net/users/15976632
E-MAIL　mobunormal@gmail.com
TOOL　ibis Paint X／代針筆

PROFILE　　生於 1999 年 11 月 1 日，插畫家。喜歡創作女孩和俯瞰視角的插畫。

COMMENT　　我把自己有興趣的哲學、神秘學和平常想到的事畫成插畫。我特別重視統一的配色，和如同一個場景的構圖。未來我也會隨心所欲地創作，同時希望
能接到 MV、廣告、商品製作之類的工作。

1「廢退（暫譯：頹廢）」Personal Work／2019　2「チューリングテスト（暫譯：圖靈測試）」Personal Work／2020
3「共同幻想」Personal Work／2020　4「乖離」Personal Work／2020　5「出現」Personal Work／2019

森優 MORI Yuu

Twitter 0617Forest　**Instagram** mori_yuu_illustration　**URL** moriyuu0617.tumblr.com
E-MAIL friendly.forest.illustration@gmail.com
TOOL CLIP STUDIO PAINT EX / Wacom Cintiq Pro 數位繪圖螢幕

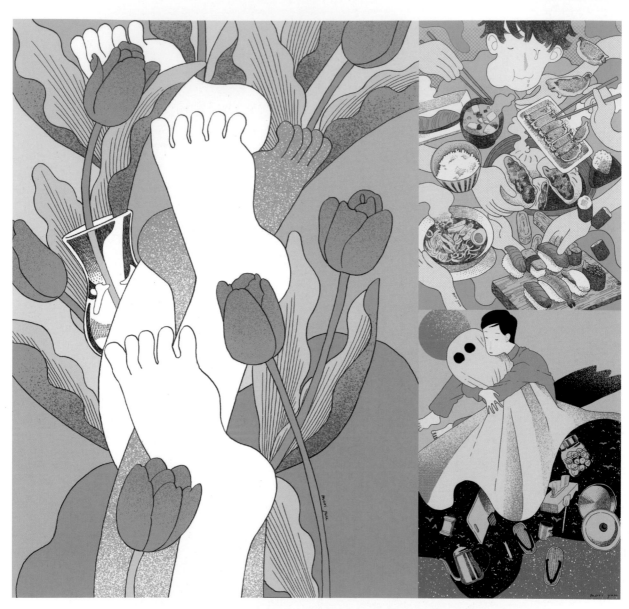

PROFILE
目前住在岩手縣的漫畫家與插畫家。從事內頁插畫、廣告插畫等工作，也參加個展及活動發表作品。畫風是虛無飄渺、無力陰濕的風格。

COMMENT
我常常在快樂的事物裡加入悲傷，悲傷的事物裡加入可愛，把彆扭如我對事物的想法加進插畫中。如果畫出來的線條與自己的感覺不同，我也一定會再修改。我的畫風特色是使用扭曲的線條、帶有漂浮感的人物，和精緻的背景做出對比。我非常喜歡思考聲音的畫法，對音樂方面的插畫及漫畫工作很有興趣。此外，也想出漫畫單行本與插畫集。

1	2	4
	3	

1「無い物を思って眠るのだ（暫譯：想著沒有的東西入眠）」Personal Work／2020　2「いくらでも食べれる（暫譯：再多都吃得下）」Personal Work／2020
3「優しくなりたい（暫譯：想變得溫柔）」Personal Work／2020　4「14時（暫譯：14點）」Personal Work／2020

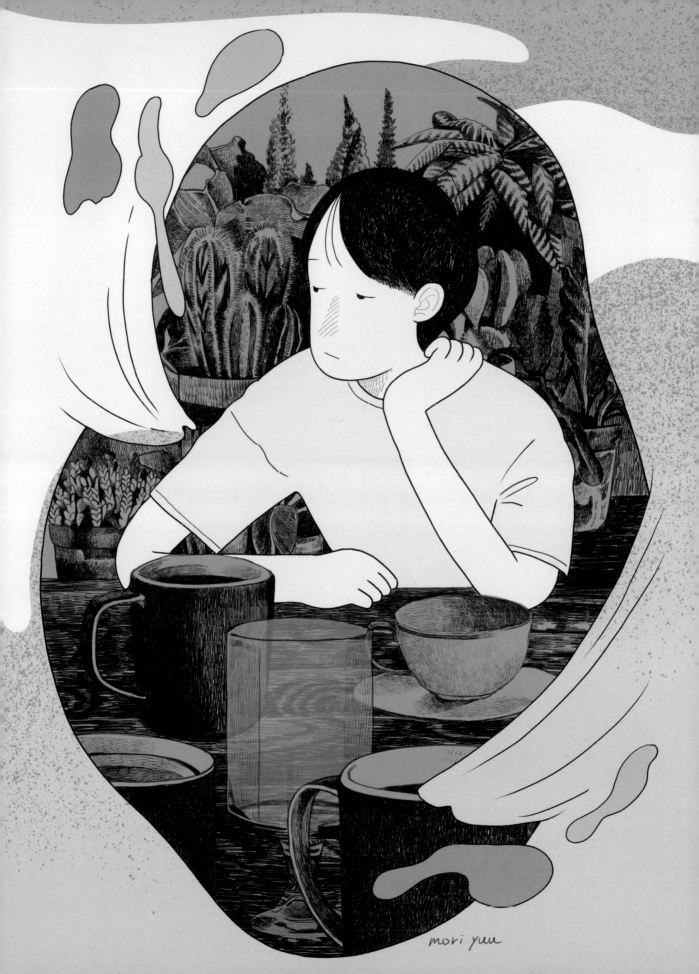

MON

Twitter MON_2501 Instagram monmon2133 URL www.pixiv.net/users/25915682
E-MAIL megurowa2007@gmail.com
TOOL Procreate / ibis Paint X / iPad Pro / 鉛筆 / 代針筆

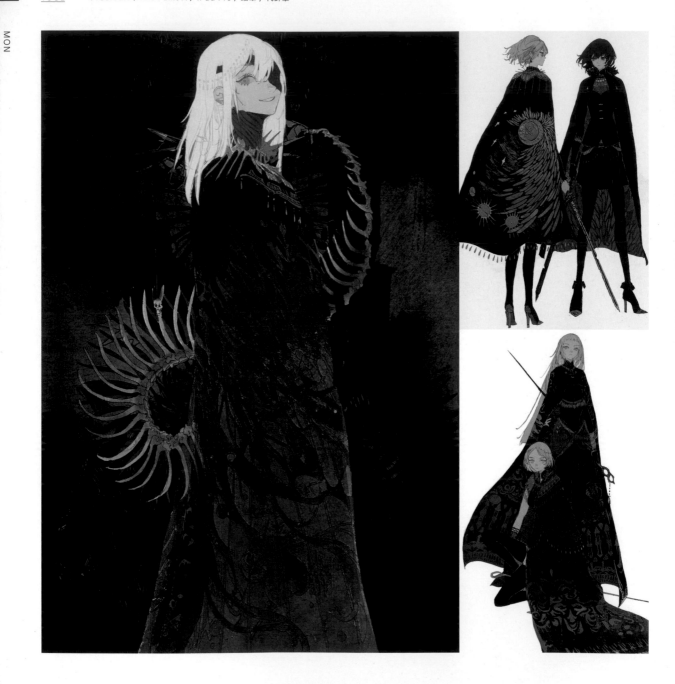

PROFILE 日本人與中國人的混血兒。朝著插畫家的夢想努力，隨時隨地都在追求只屬於自己的畫風，日日精進著畫技。

COMMENT 我主要都是創作穿著黑底斗篷的嚴肅角色，並努力畫出一個感覺毫無希望的插畫世界。最近我迷上的創作手法是把畫得很精緻的斗篷整個塗黑。目前
我喜歡畫平面性的構圖，等到我的技巧更純熟時，也想挑戰看看立體的構圖。

| 1 | 2 | 4 |
| | 3 | 5 |

1「死はすぐそばに（暫譯：死亡就在身邊）」Personal Work／2020 2「対極（暫譯：兩極）」Personal Work／2020
3「姉妹（暫譯：姐妹）」Personal Work／2020 4「蒲公英」Personal Work／2020 5「門番（暫譯：看門人）」Personal Work／2020

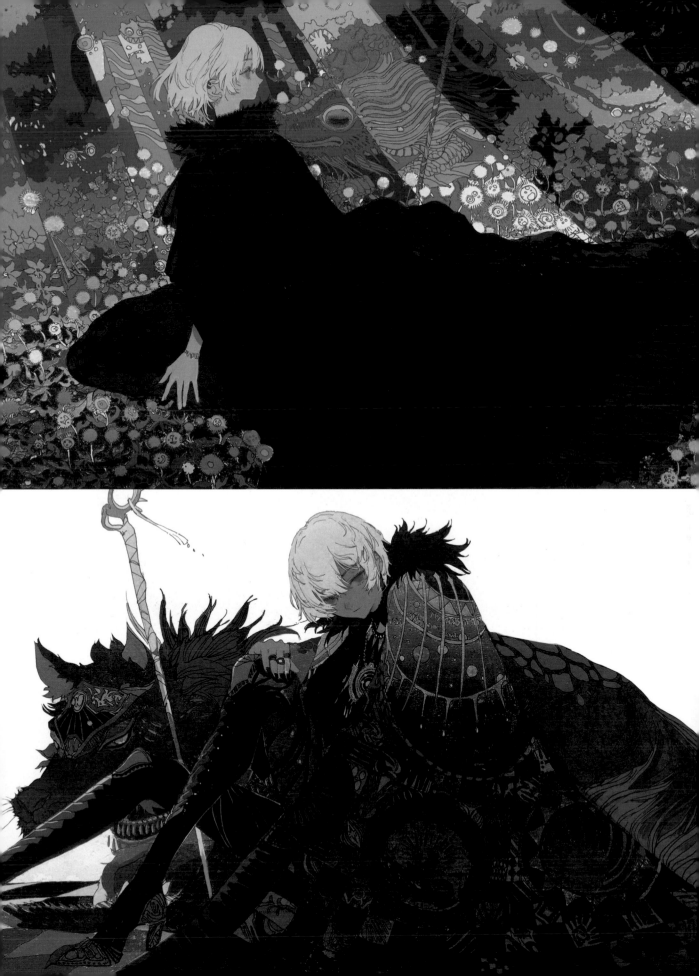

八館ななこ YASHIRO Nanaco

Twitter　yashiro_nanaco　　Instagram　nanaco846　　URL　—
E-MAIL　aka104denwa@gmail.com
TOOL　Procreate / iPad Pro / 不透明壓克力顏料

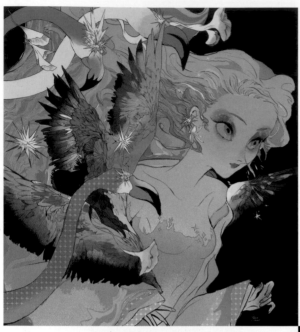

PROFILE　　1998 年生，目前住在東京都。插畫創作主題大多是少女、女性、花等等。

COMMENT　　我的目標是創作出帶點懷舊感又讓人感到興奮的作品，特別講究美麗的色調和生動的線條。我的畫風深受新藝術運動及裝飾風藝術等 50 年代的復古風格影響，也有許多作品的靈感都是來自那個時期。未來我想積極規劃展覽計畫以及創作大型作品。

1 2	
3 4	5

1 「夜光飛翔（暫譯：夜光飛行）」Personal Work／2020　2 「花の夢を見る人魚（暫譯：夢見花的人魚）」Personal Work／2020
3 「AVENTURE」Personal Work／2020　4 「空想癖とジェリーフィッシュ（暫譯：幻想癖與水母）」Personal Work／2020
5 「River Dolphine」Personal Work／2020

ヤマダナオ　YAMADA Nao

Twitter　_y70_　Instagram　__y70__　URL　—
E-MAIL　y.danao.70@gmail.com
TOOL　Adobe Fresco / iPad Pro

YAMADA Nao

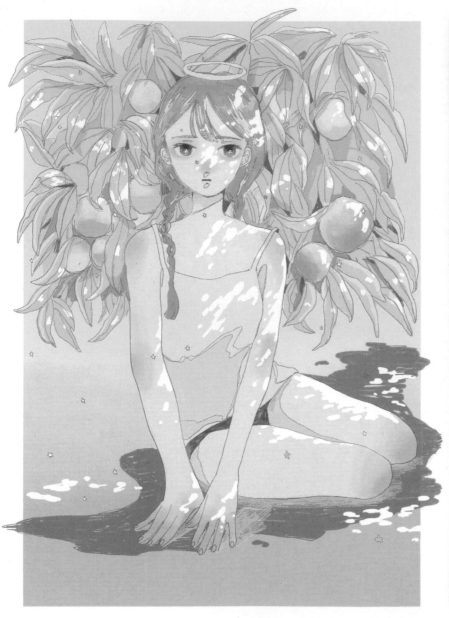

PROFILE　　　2000 年生，目前就讀於多摩美術大學。平時有和服飾品牌合作，也有接 CD 封套插畫等工作。

COMMENT　　我創作時特別重視的是要畫出讓自己開心的作品，目標是創作出令人怦然心動、小鹿亂撞的插畫。我的風格是在畫人物、物品等各種物件時，都會用不同的筆觸去畫。同時我有許多插畫是從配色誕生而來，因此有很多講究顏色的作品。未來我想挑戰 CD 封套、書籍裝幀插畫、雜誌內頁插畫及廣告海報等各種工作。另外我也喜歡時尚、雜誌和咖啡店，希望未來能有機會和商店或品牌合作。

2	
1	4
3	

1「白昼夢（暫譯：白日夢）」Personal Work／2020　2「ゆめ（暫譯：夢）」Personal Work／2020
3「フルーツパフェ（暫譯：水果百匯）」Personal Work／2020　4「果実（暫譯：果實）」Personal Work／2020

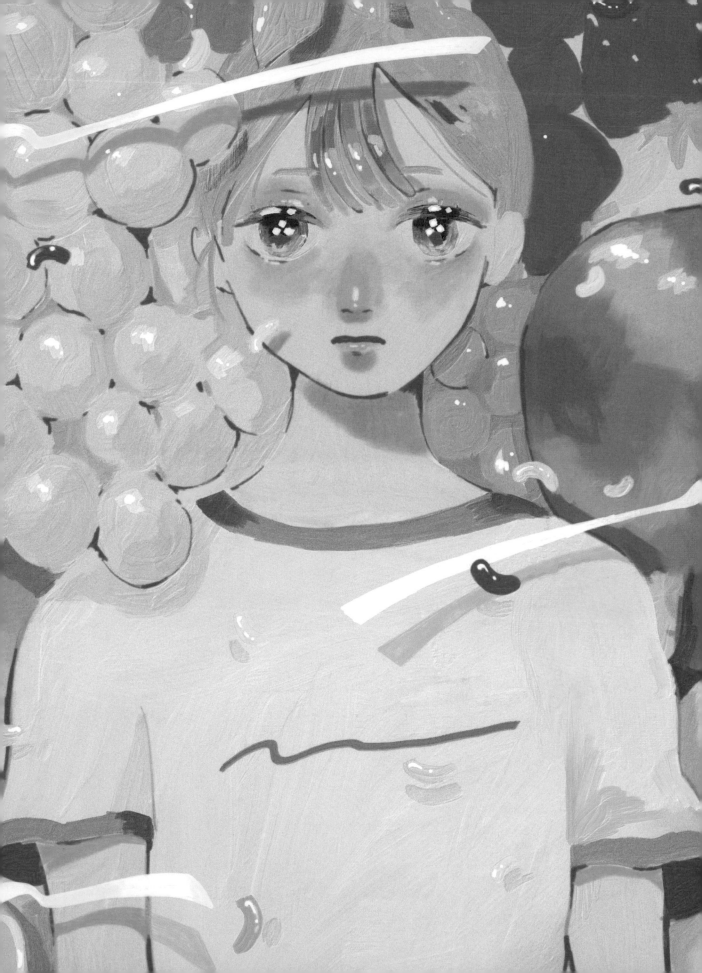

ヤマダユウ YAMADA Yuu

Twitter　9somegane　　Instagram　9somegane　　URL　yamadayuu.jp
E-MAIL　9somegane@gmail.com
TOOL　Photoshop CC / 不透明壓克力顏料 / 色鉛筆

PROFILE　1982 年生，目前住在東京都，主要從事書籍插畫工作。追求創作出有質感、存在感的插畫。2016 年參加東京插畫家協會（TIS）舉辦的插畫比賽「第14 屆 TIS 公募展」榮獲金獎。

COMMENT　我畫畫時最重視的是要創作出讓自己覺得「好帥」的插畫。我特別講究的是要做出平面般的手繪質感與粗糙感，打造出雖詭異但看起來很舒服的畫面。我的畫風特色是會在完成的作品上仔細進行弄髒或刮除的工程，用手繪的方式打造出數位風格般的物件。未來除了書籍，我也想挑戰其他媒體的工作。而在物件的選擇上，我也想畫畫看抽象的物體或形狀，並繼續創作出能夠打動感性，令人忍不住想伸手拿來看的作品。

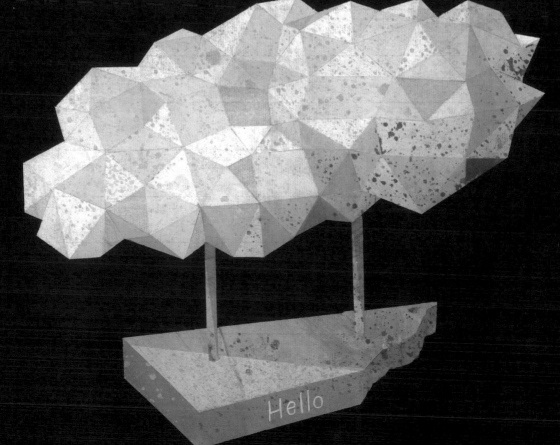

山田遼志 YAMADA Ryoji

Twitter　ryojiyamada　　Instagram　ryoji_yamada　　URL　ryojiyamada.com

E-MAIL　ryj@mimoid.inc

TOOL　Photoshop CC / Illustrator CC / TVPaint Animation / Procreate / Wacom Cintiq 24HD 數位繪圖螢幕 /
iPad Pro / 鉛筆 / 水彩 / 粉彩蠟筆 / 墨汁

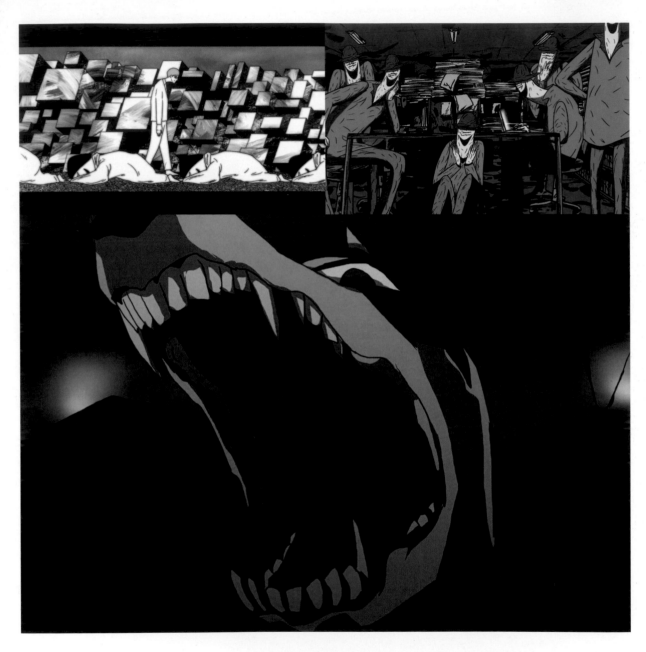

PROFILE　藝術家與影片導演，隸屬於創作工作室「mimoid.inc」。畢業於多摩美術大學，主修平面設計，並在同校研究所美術研究科取得碩士學位。曾在廣告
動畫公司「Garage Films」擔任動畫師的工作，2017 年起轉為自由接案的插畫家。曾以日本文化廳藝術家海外研究員的身分留學德國。負責作品有
搖滾團體「King Gnu」的《Prayer X》MV，以及其他廣告影片、插畫作品等。

COMMENT　我創作時會特別注意的是，要讓大家看懂我附加在物件上的故事或訊息，並且要畫出具有衝擊性的構圖。同時我會注意不要加入過多說明，變成一張
無聊的畫。我的畫風特色應該是我喜歡用隱喻和象徵的部分吧，此外我也常常讓同一個角色登場。我在插畫方面的工作經驗還不多，希望未來能努力
開拓這方面的事業。另外也想嘗試製作原創動畫系列、動畫電影與真人影片作品等。

1	2		4
3			

1「Prayer X／King Gnu」MV 動畫／2018／Sony Music Entertainment　2「Hunter」Personal Work／2017
3「Philip／millennium parade」MV 動畫／2020／Sony Music Entertainment　4「STEM」Personal Work／2020

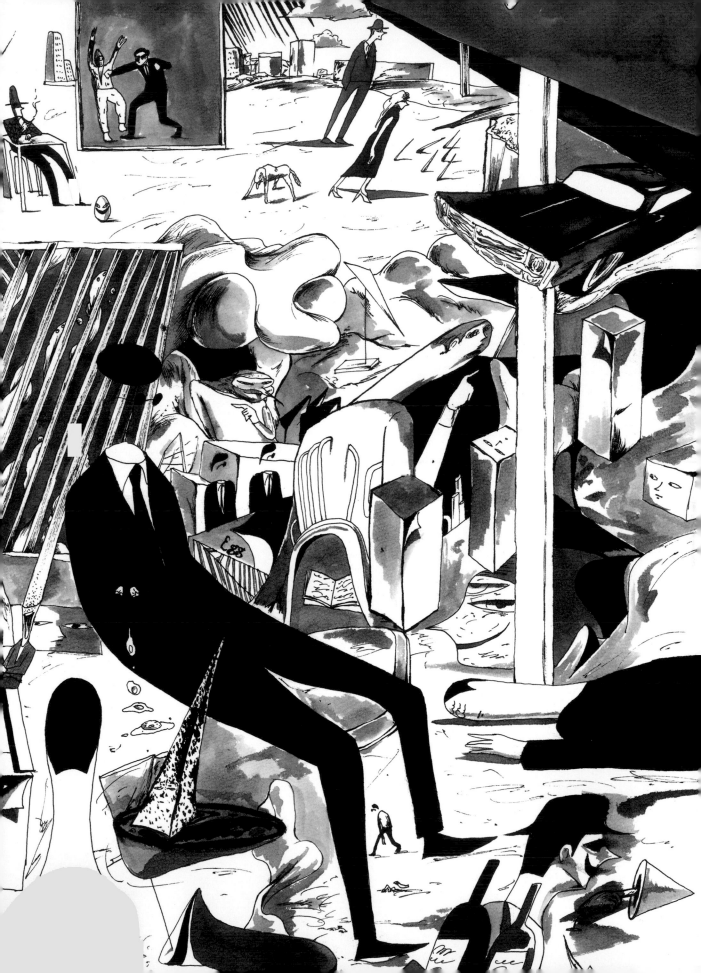

UZNo

Twitter UZyuzu37 Instagram uzno__37 URL —
E-MAIL uzno37@gmail.com
TOOL CLIP STUDIO PAINT PRO / iPad Pro

PROFILE 我是 UZNo,是一名自由接案的插畫家。

COMMENT 我講究插畫的配色與主題,喜歡把「戀愛」和「日常中的一幕」畫成插畫。特色是簡單的配色及角色的打扮。我本來就非常喜歡衣服,每次畫角色時都會設計出不同的裝扮。未來我想從事內頁插畫、CD 封套插畫等工作。另外,我基本上都是畫日常風格的插畫,未來如果有機會,也想畫畫看奇幻風格的插畫。

1	2	4
	3	

1「無題」Personal Work／2020 2「無題」Personal Work／2020
3「無題」Personal Work／2020 4「無題」Personal Work／2020

米山 舞 YONEYAMA Mai

Twitter yoneyamai Instagram yoneyamai URL yoneyamai.work
E-MAIL yoneyamai@hotmai.co.jp
TOOL Photoshop CC / CLIP STUDIO PAINT PRO / Procreate / Wacom Cintiq 24HD 數位繪圖螢幕 / iPad Pro / 鉛筆

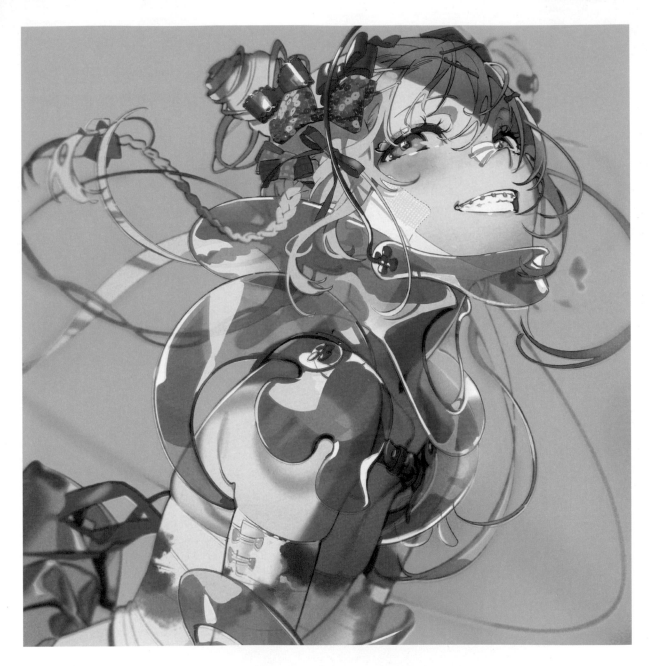

PROFILE 長野縣人，插畫家與動畫師。曾在動畫公司工作，並參與過《KILL la KILL》、《普羅米亞》等動畫作品的製作團隊。近年來轉以插畫家身分進行創作，
 作品多為描寫感情與動感的類型。

COMMENT 我創作時最重視的是要把我的實際體驗（感受、經驗）融入在作品中，並且要在畫面中營造出引導觀眾觀看的動線。未來我想從事對自己有益的作品
 製作、電影及廣告等工作。

1	2
	3 4

1「S（HE）」Personal Work／2019 2「A LOT」Personal Work／2020
3「SEE YOU」Personal Work／2020 4「silk moth」Personal Work／2020

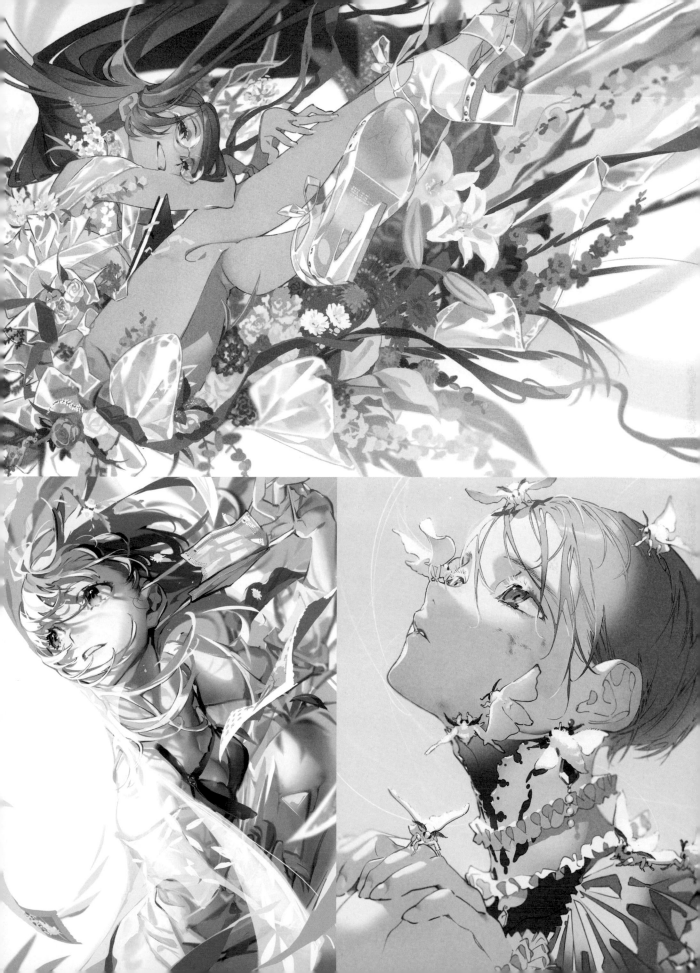

リチャード君 RICHARDKUN

RICHARDKUN

Twitter ri3939p Instagram ri3939p URL wakaba-chan.tumblr.com
E-MAIL r39.0832@gmail.com
TOOL CLIP STUDIO PAINT PRO / SAI / Wacom Bamboo Fun 數位繪圖板

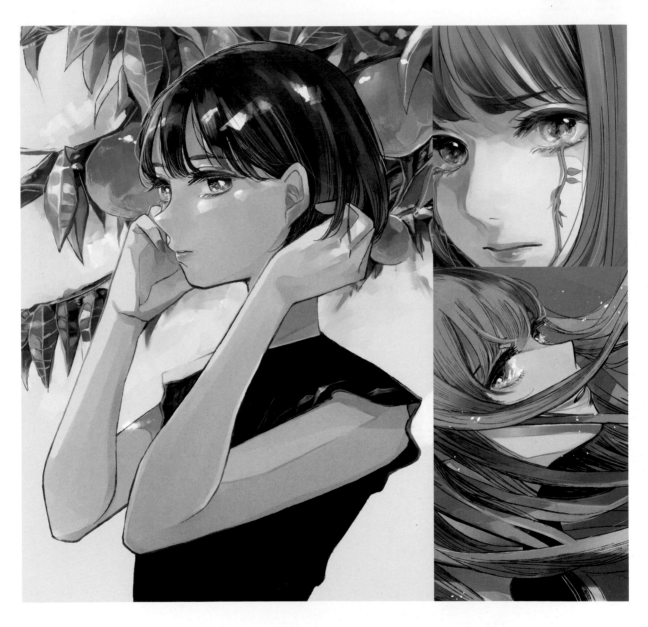

PROFILE 1993 年在福岡出生並長居於此。插畫作品主要發表於社群網站，2018 年 10 月開始積極參加藝廊的展覽、同人誌販售會等插畫活動。平時的興趣是畫畫和喝啤酒。

COMMENT 我畫畫時特別講究的是要透過眼睛和表情來傳達角色的情緒，我會努力把難以言喻的感情畫成插畫，因為我希望自己畫出來的作品能貼近看的人的心。我創作插畫時很重視想像力，會盡量用非現實的顏色作畫，所以如果大家稱讚我的用色，我會非常開心。未來我想繼續磨練表現手法，逐漸開拓自己能畫的題材。而在商業插畫合作方面，不論是哪種類型，我都想要挑戰。

2	
1	4
3	

1「桃の木（暫譯：桃樹）」Personal Work／2020　2「驅逐（暫譯：驅逐）」Personal Work／2020
3「センチメンタル 2020（暫譯：多愁善感的 2020）」Personal Work／2020　4「大人になってね（暫譯：即使成了大人）」Personal Work／2020

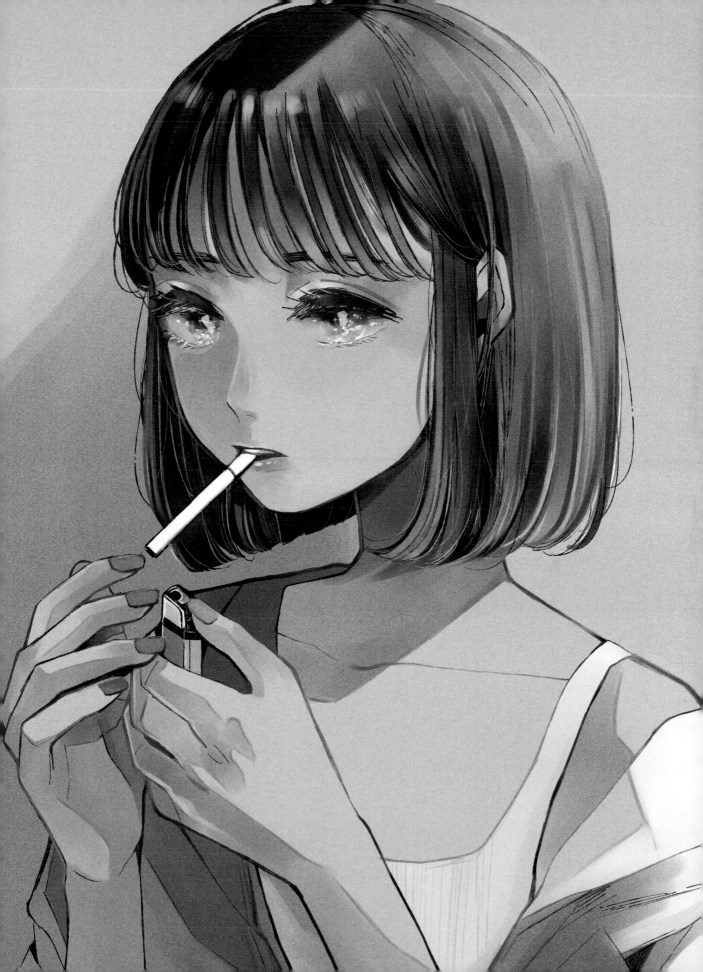

Little Thunder（門小雷）

<u>Twitter</u>	littlethunderr	<u>Instagram</u> littlethunder	<u>URL</u> www.agencelemonde.com/littlethunder

<u>E-MAIL</u>　contact@agencelemonde.com（日本經紀公司：Agence Le Monde）

<u>TOOL</u>　墨汁 / 鉛筆 / 水彩 / 不透明壓克力顏料 / Photoshop CC / iPad Pro

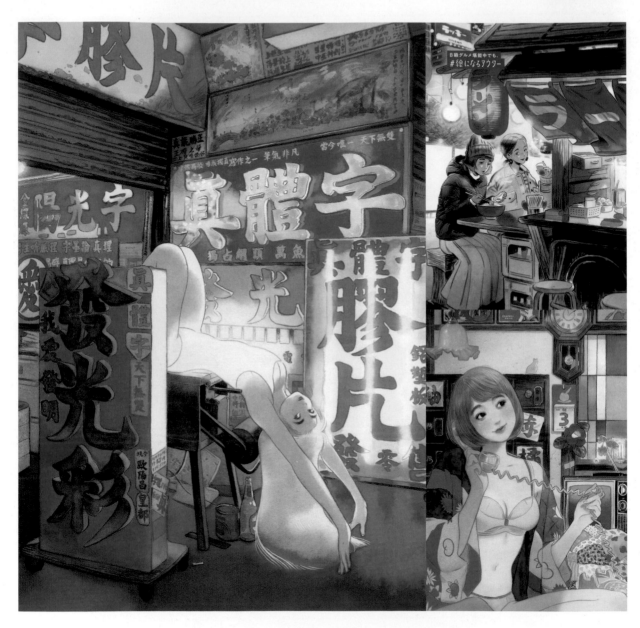

<u>PROFILE</u>　插畫家與漫畫家。1984 年生於香港，高中畢業後開始在香港、中國廣東的漫畫雜誌發表漫畫與插畫。2020 年 11 月在澀谷 PARCO 商場的「GALLERY X」藝廊舉辦了個展，並同步發行全新插畫作品集《門小雷作品集：SCENT OF HONG KONG》（PARCO 出版）。興趣是跳鋼管舞與攝影。是個愛貓人士。

<u>COMMENT</u>　我對畫畫的堅持是「隨時都要忠於自己」。我覺得我畫出來的畫，就是我本身情感的體現。未來我想專注於創作漫畫作品。

1	2		4
	3		

1「And There Was Light ／個展 SCENT OF HONG KONG」展覽作品／2020　2「2019AW Outer Campaign」廣告插畫／2019／GU
3「tokitome」廣告插畫／2020／une nana cool　4「Warriors, Come Out And Play ／門小雷個展 SCENT OF HONG KONG」展覽作品／2020

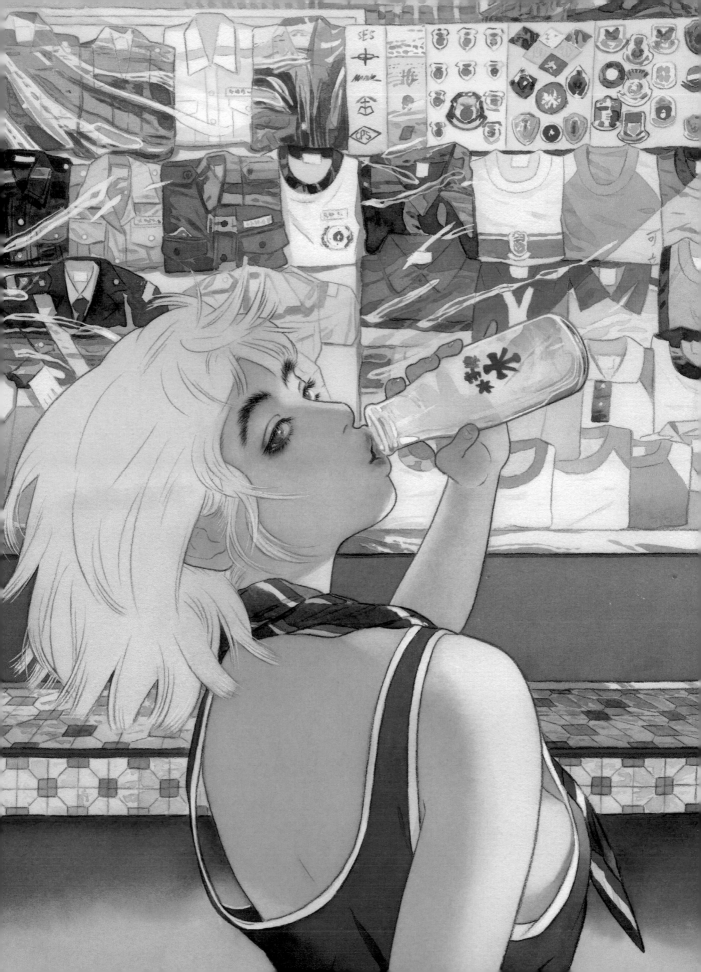

りなりな RINARINA

Twitter stmt____	Instagram stmt.illust	URL —
E-MAIL	stmt.rinarina@gmail.com	
TOOL	Photoshop CC / Illustrator CC / Procreate / Wacom Intuos Pro 數位繪圖板 / iPad	

PROFILE　　1998 年生，目前住在東京都。一邊就讀美術大學一邊畫插畫，主要在 Instagram 發表作品。也從事書籍裝幀插畫、活動商品製作和網站等插畫工作。

COMMENT　　我目前在大學主修平面設計，最近都抱著「如何把設計和插畫結合起來」的想法創作。我的作品特色是從我開始畫畫以來，一直畫著同個主題「女孩」，
感覺就像是把女孩人生故事裡的其中一幕擷取出來畫成插畫。若是女孩們的憂愁表情能讓大家得到共鳴的話，那我會很開心。我常從音樂中得到靈感，
所以希望未來能嘗試音樂相關的工作。等我大學畢業後，不管是成為一位設計師或插畫家，我都要繼續把無法化作言語的心情畫成作品。

1	2	4
3		5

1「あなたとしたいこと、まだまだたくさんあるの（暫譯：還有很多很多想和你一起做的事）」Personal Work／2020　2「stmt girls 3」Personal Work／2020
3「あこがれ（暫譯：憧憬）」Personal Work／2019　4「stmt girls 1」Personal Work／2020　5「stmt girls 2」Personal Work／2020

りんく RINK

Twitter ＿＿Rin9　　Instagram ＿＿rin9　　URL www.pixiv.net/users/13770305
E-MAIL rink9827@gmail.com
TOOL Photoshop CC / Illustrator CC / CLIP STUDIO PAINT PRO / Artisul D22 數位繪圖螢幕 / iPad Pro

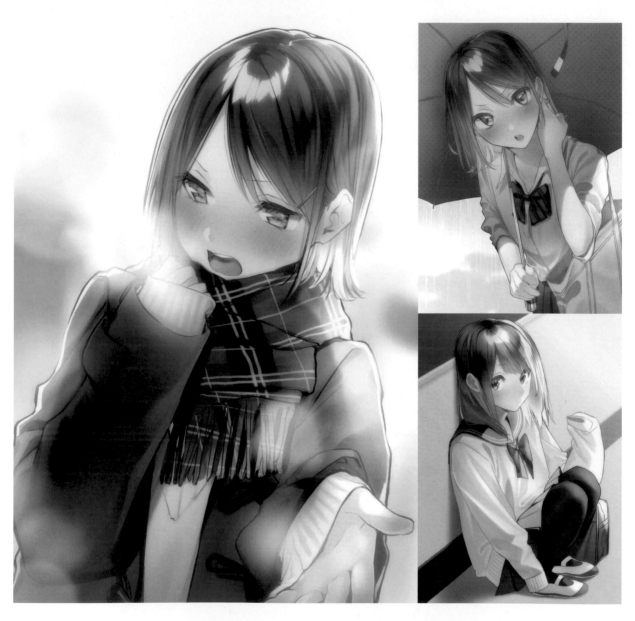

PROFILE

目前住在關東的插畫家，主要創作女孩的插畫。曾在遊戲公司擔任 2D 設計師，於 2020 年起正式出道，成為自由接案的插畫家。

COMMENT

在創作插畫時，我講究如現實一般的溫度感，和角色表情的刻畫。作品特色是會畫很多不同表情的畫法，以及帶有透明感的上色方法吧。這兩點常常受到別人的稱讚，也是自己很注重的重點，我覺得這就是我的強項。未來我很想為校園愛情喜劇類型的輕小說畫插畫。此外我也想做裝幀插畫、海報插畫、角色設計、動畫及商品插畫等，希望能為各領域的媒體提供我的插畫作品。

	2	
1		4
	3	

1「て、手冷たいな～～～～～～？（暫譯：手、手很冷吧～～～～～～？）」Personal Work／2020
2「どーせまた傘忘れたんでしょ？……しょーがないから入れてあげる。（暫譯：反正你又忘了帶傘對吧？……真拿你沒辦法，就一起撐吧。）」Personal Work／2020
3「日直終わるまで待ってた、文句ある？（暫譯：我等你到值日生的工作做完，有意見嗎？）」Personal Work／2020
4「じゃーーん！夏服～！！可愛い？？（暫譯：你看！夏季制服～！！可愛嗎？？）」Personal Work／2020

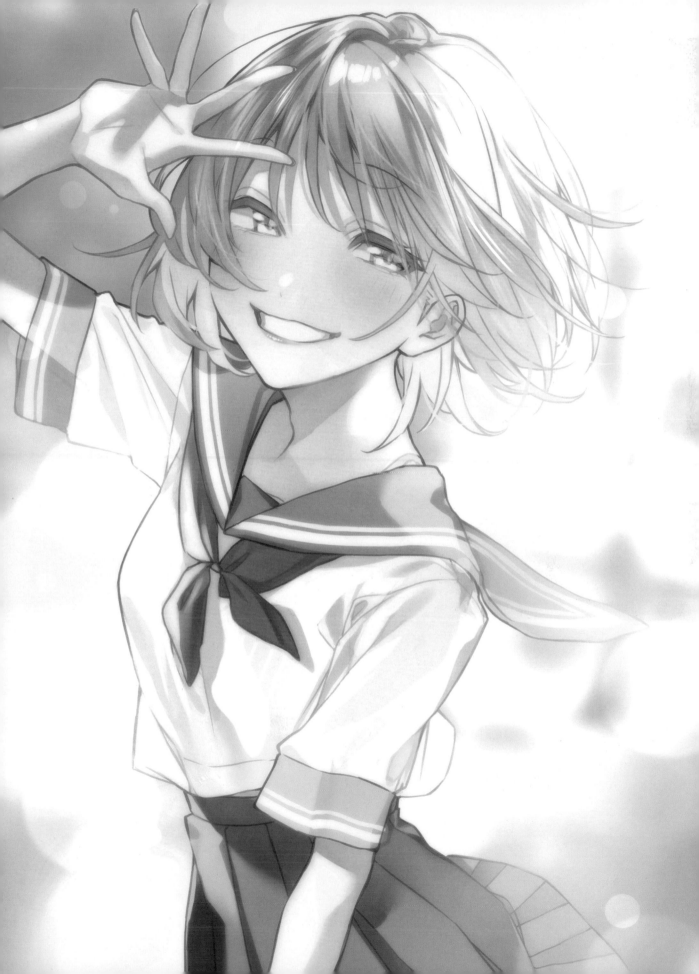

るいせんと LUICENT

Twitter Illuicent Instagram ― URL luispace22.tumblr.com
E-MAIL luicent2684@gmail.com
TOOL Photoshop CC / Wacom Intuos Pro 數位繪圖板

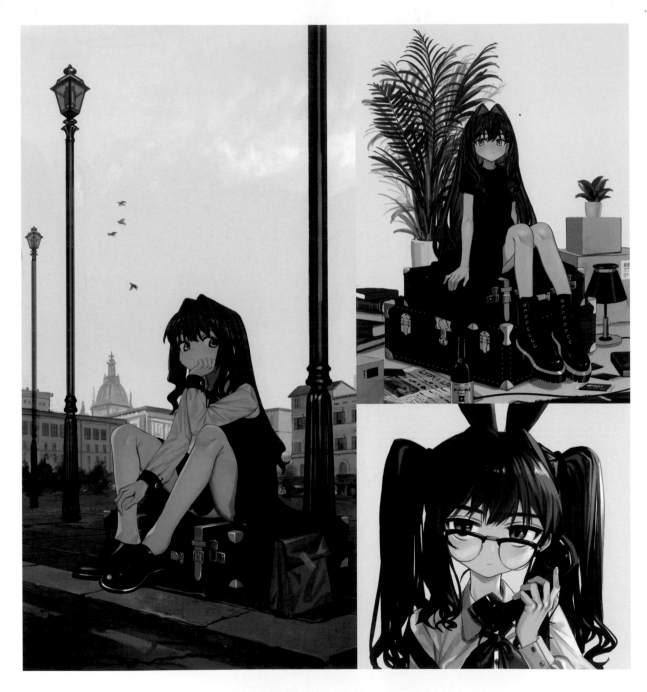

PROFILE 我是個插畫家，平常大多都從事社群遊戲的角色設計工作。

COMMENT 我對畫畫的堅持是非得畫出世界第一可愛的臉，在這之前我絕不會罷休，角色的臉就是我的生命。而我最大的作品特色，我認為應該是可愛、美麗與帥氣兼具的角色吧。除了遊戲以外，未來我也想嘗試其他的工作類型。同時我對自己的畫在插畫之外會有怎樣的呈現也非常感興趣，特別是想做做看模型設計的工作。

1	2	4
	3	

1 「休憩」Personal Work／2020 2 「planterra」Personal Work／2020
3 「calling」Personal Work／2020 4 「shopping!」Personal Work／2020

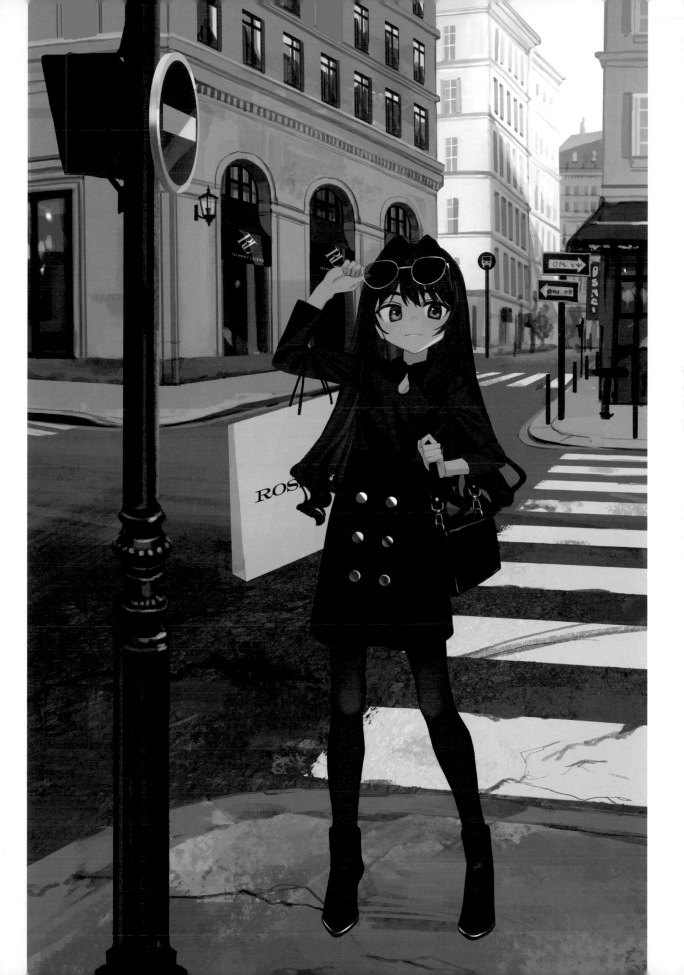

れおえん REOENL

Twitter reoenl **Instagram** — **URL** reoenl.com
E-MAIL reoenl@gmail.com
TOOL Photoshop CC / CLIP STUDIO PAINT PRO / Wacom Cintiq Pro 24 數位繪圖螢幕

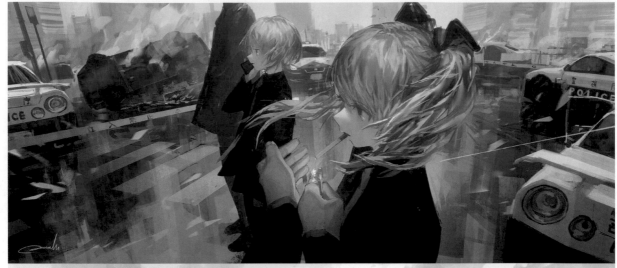

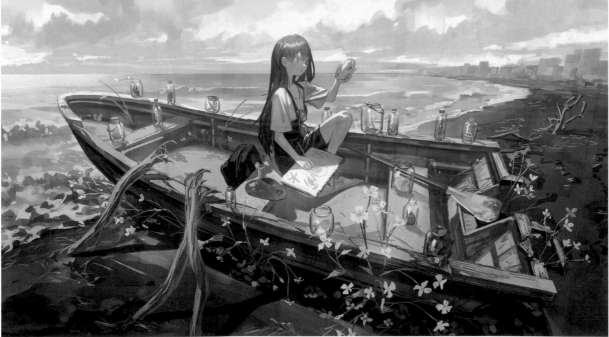

PROFILE 自由接案的插畫家，目前是動畫工作室「FLATSTUDIO」旗下的插畫家。

COMMENT 我創作時最重視的就是要把「插畫中的故事」畫得很有魅力。我特別講究的是要活用目前中國及韓國等流行的「聰明幹練頹廢美少女風格」，結合日本動漫畫特有的無修飾感與獨特違和感，組成我的概念設計。在構圖上我也取用這 3 個國家的優點，並摸索出屬於自己的表現方式。未來我會一邊幻想「好想做遊戲啊～」，一邊開心地創作個人作品。

1	3	**1**「どうぞ（暫譯：請用）」Personal Work／2020　**2**「サルベージ（暫譯：打撈）」pib® 主視覺設計／2020／Sozi
2		**3**「リコーダー／天瀬雷鳴（暫譯：直笛／天瀬雷鳴）」Personal Work／2020

※編註：「pib（picture in bottle）」是以插畫分享為主的社群網站（網址：https://pictureinbottle.com），可以發表插畫和收藏喜歡的插畫作品。

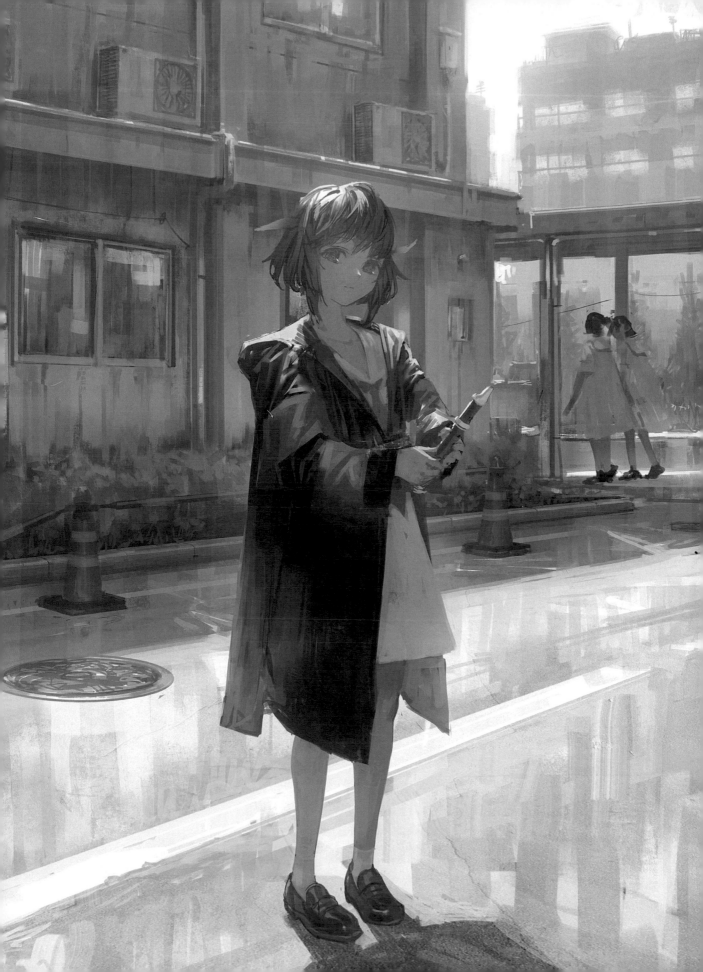

LOWRISE

Twitter　L0WR15E　　Instagram　l0wr15e　　URL　l0wr15e.tumblr.com
E-MAIL　l0wr15egm@gmail.com
TOOL　Photoshop CC / CLIP STUDIO PAINT PRO / Wacom Intuos Pro 數位繪圖板

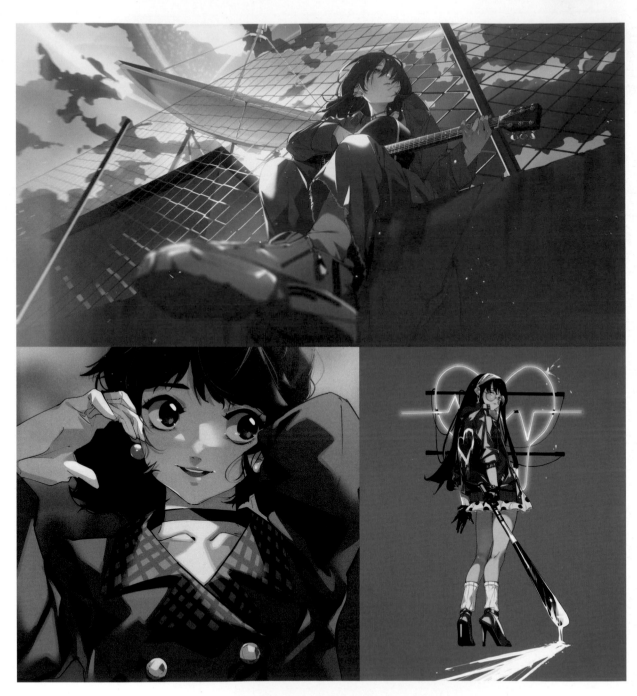

PROFILE　　平時在蔬果店工作。2020 年起開始接到插畫的工作。

COMMENT　　我創作時特別重視的是要畫出轉瞬即逝的氣味、風,以及溫度。我的插畫風格還沒有固定下來,但大家常常稱讚我的畫圖速度很快,還有我表現光影的畫法。未來我想乘風破浪,抓住一些好的合作機會,讓自己能夠靠畫畫維生。

1
2　3　　4

1「100」Personal Work／2020　2「83」Personal Work／2020
3「101」Personal Work／2020　4「33」Personal Work／2020

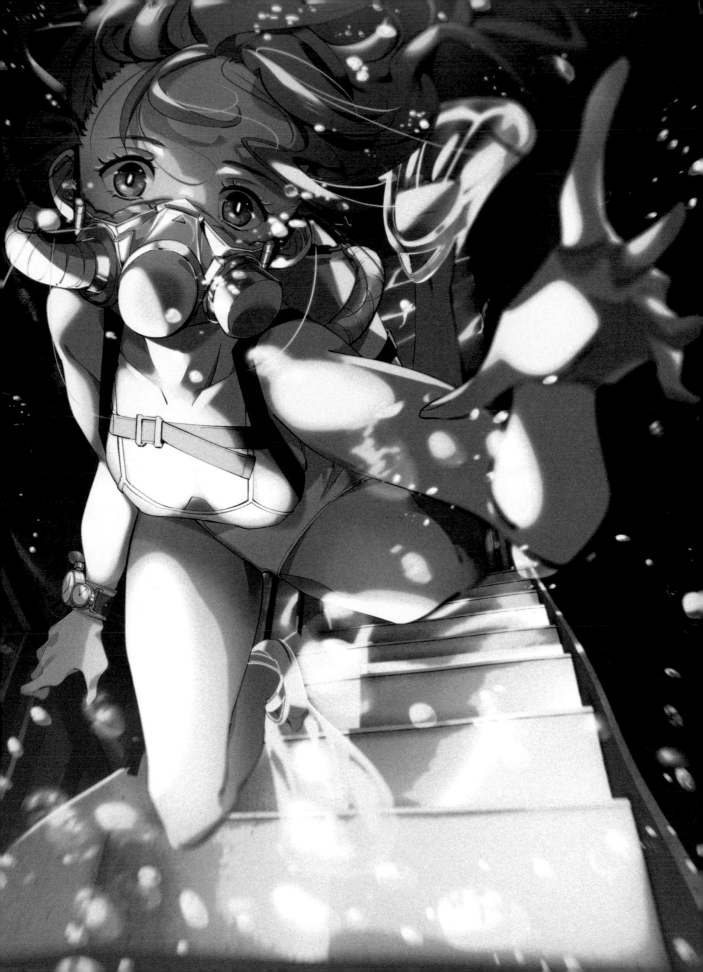

六角堂DADA ROKKAKUDO Dada

Twitter DADA_610　　Instagram dada_610　　URL dada610.myportfolio.com
E-MAIL okosamalunch.580yen@gmail.com
TOOL Photoshop CC / Illustrator CC / Wacom Cintiq 13HD 數位繪圖螢幕 / 墨水 / 和紙

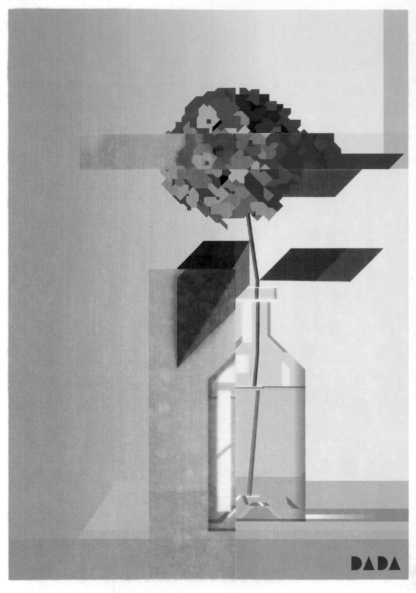

PROFILE　目前住在東京都，2011 年畢業於武藏野美術大學研究所。學生時代就開始畫插畫，2020 參加「HB Gallery」舉辦的插畫大賽「HB WORK COMPETITION Vol.1」，榮獲岡本歌織評審獎。

COMMENT　如果每條直線都用電腦繪圖軟體去畫，會讓畫面缺乏起伏。因此我特別重視善用手繪技法中那種自己無法控制，偶然造就出來的筆觸與粗糙質感，讓插畫朝著想像中的完成圖接近。同時我也會注意平面性的質感，不要把物體畫得太過立體、太有稜有角。我的畫風特色是會用直線組成剛硬的平面感，再加入光線和空氣感的構圖。我喜歡把熟悉的事物和風景使用直線重新構成，希望打造出一個帶點機械感同時又有自然氣息，與往常不太一樣的世界。我平時喜歡看電影，希望未來能接到電影相關的工作。另外，我希望能做點和這個社會有高度連結的事情。

```
  2   4    1「紫陽花（暫譯：繡球花）」Personal Work／2020  2「午後のキッチン（暫譯：午後的廚房）」Personal Work／2020
1          3「日暮れの交番（暫譯：黃昏時刻的派出所）」Personal Work／2020  4「真ん中のコンビニ（暫譯：正中央的便利商店）」Personal Work／2020
  3   5    5「キラキラワイン瓶（暫譯：閃亮亮的酒瓶）」Personal Work／2020
```

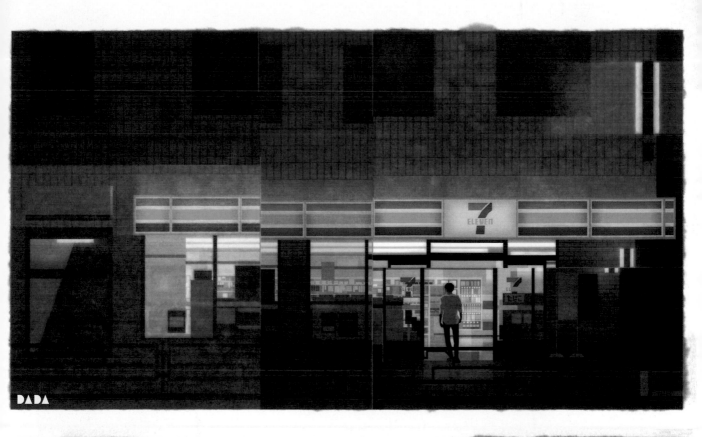

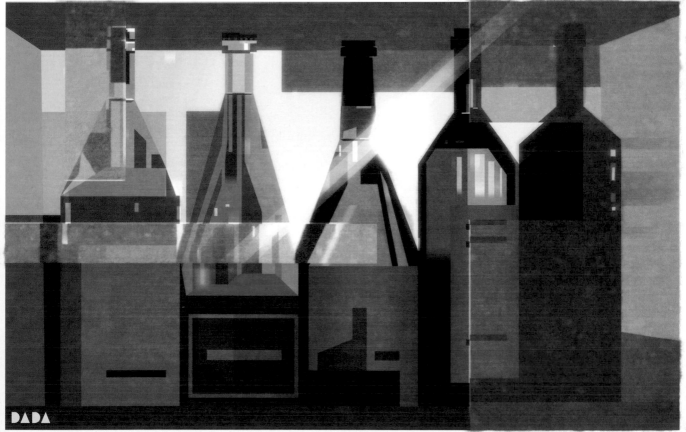

ronoh

ronoh

Twitter　rrnyrmy　　Instagram　6y_y66　　URL　crysaty.tumblr.com
E-MAIL　uomumumu@gmail.com
TOOL　Procreate / iPad Pro

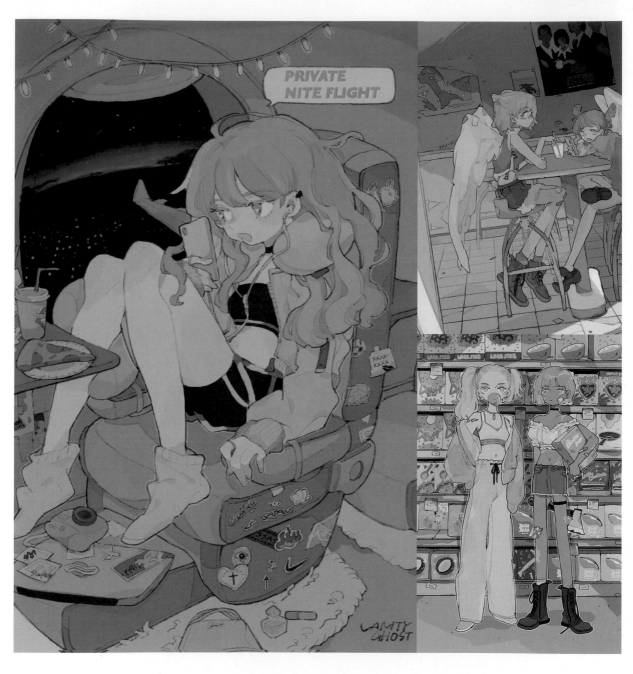

PROFILE　　我是 ronoh，來自京都的插畫家。喜歡畫無精打采又可愛的世界觀。曾受邀在畫冊《ニューレトロイラストレーション（暫譯：New Retro 插畫集）》（PIE International 出版）刊登作品。

COMMENT　　我喜歡在人物周圍畫上許多可愛道具。目標是創作出奇妙、給人新發現的插畫。作品特色應該是 Aesthetic（藝術性）和倦怠感的氣氛吧。比起神采奕奕和活力四射，我更常畫有氣無力、悠悠哉哉的表情與氛圍。未來我希望能接到音樂相關的工作。

	2	
1		4
	3	

1「NITE FLIGHT」Personal Work／2020　2「angel」Personal Work／2020
3「cereal killer」Personal Work／2020　4「cafe」Personal Work／2020

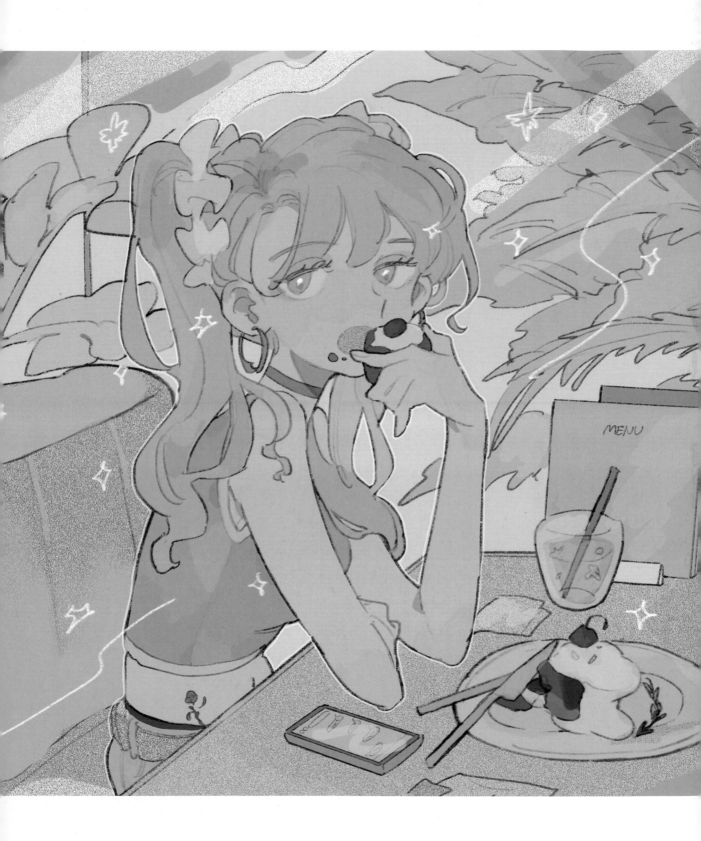

ROMI

Twitter js_____pp Instagram osos____osos URL —
E-MAIL t.mayu.8.27@gmail.com
TOOL CLIP STUDIO PAINT PRO / iPad Pro

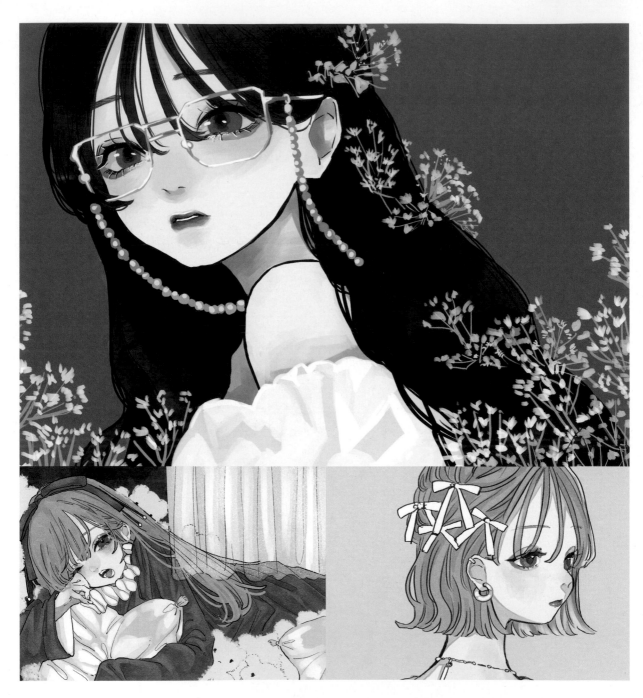

PROFILE 生於 1999 年，女性。目前在大學裡就讀，學習插畫和漫畫。同時也以插畫家的身分在 Twitter 和 Instagram 上發表作品。

COMMENT 基本上我喜歡創作女孩的臉，會努力畫出如洋娃娃般夢幻的感覺。我的插畫特色應該是低彩度的色調和臉的畫法吧。未來若能接到偶像的 T 恤、商品、
CD 封套等許多工作的話，我會很開心的。

1「カスミソウ（暫譯：滿天星）」Personal Work／2020 2「おはよ（暫譯：早安）」Personal Work／2020
3「白リンボ（暫譯：白色蝴蝶結）」Personal Work／2020 4「doll make」Personal Work／2020

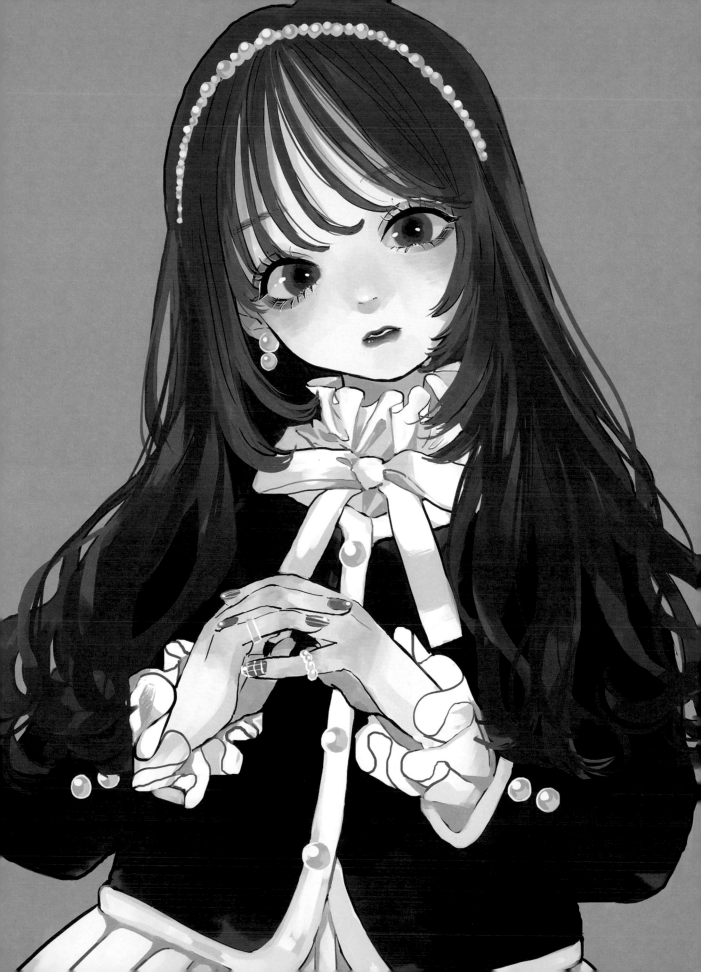

ろるあ ROLUA

Twitter　Rolua_N　　Instagram　rolua_n　　URL　pixiv.me/rolua_noa

E-MAIL　rolua.noa.0001@gmail.com

TOOL　Photoshop CC / Procreate / Wacom Cintiq 24HD 數位繪圖螢幕 / iPad Pro

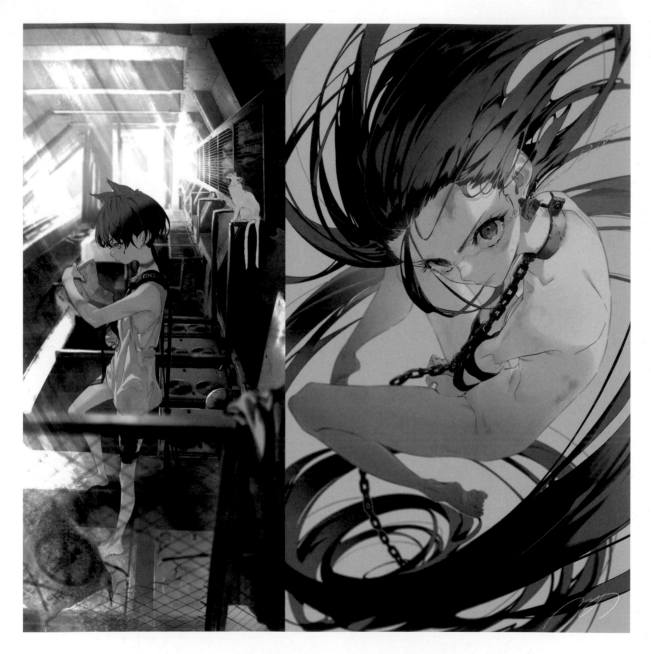

PROFILE　來自神奈川縣，目前住在東京都的插畫家。主要從事書籍插畫、角色設計等工作。代表作有《コミック百合姬（Comic 百合姬）》2020 年封面插畫（一迅社）、虛擬雙人歌唱組合「VESPERBELL」角色設計（WFLE Production）等。最近因為運動不足，開始嘗試挑戰早起外出散步。

COMMENT　我的創作習慣是會先定出作品要表達的含意，才會開始作畫。若不早早定好主題，我就會像無頭蒼蠅一樣不知從何開始，所以會盡量在製作階段迅速決定主題，並且用非濁色的色系去畫出來。我的畫風特色應該是會活用景深和照片效果打造出2.5次元的構圖吧。我有時也會拿真實照片當插畫的背景，希望將來能夠學會 3D 電腦圖形的技術。未來希望自己能隨時謹記，單靠插畫作為載體是很弱的，應該要看清在插畫之外，自己能夠做到的事，並且從現在開始盡力而為。

1　2　3　4

1「『Harmony:000』迷子（暫譯：『Harmony:000』迷路的孩子）」Personal Work／2020　2「蟬蛻（暫譯：蟬蛻）」Personal Work／2020
3「PAIN」Personal Work／2019　4「コミック百合姬 2020（暫譯：Comic 百合姬 2020 年）」1 月號封面插畫／2019／一迅社

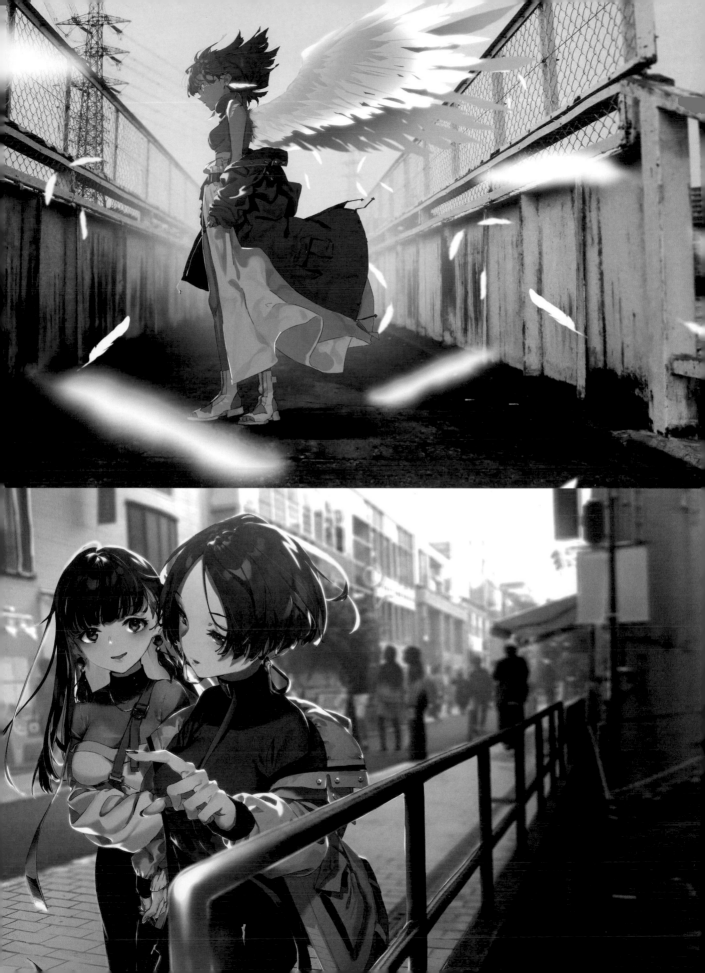

わす WASU

Twitter　cermrnl　　Instagram　cermrnl　　URL　www.cermrnl.com
E-MAIL　cermrnl@gmail.com
TOOL　SAI / McKee麥克筆 / 印刷用紙 / Microsoft Surface Pro 2 平板電腦

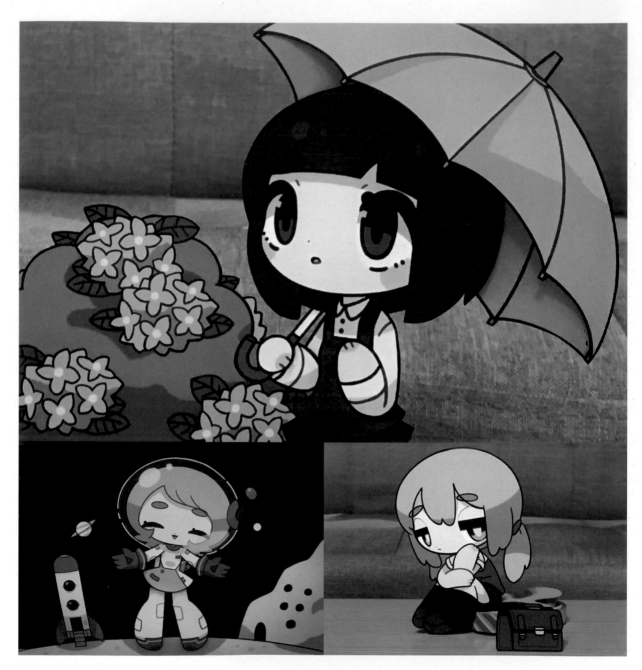

PROFILE　　　我是わす！可動式紙娃娃和插畫創作者。主要經歷有「初音未來 MIKU EXPO 2019」主視覺設計、《陰陽師 Onmyoji- 和風幻想 RPG》遊戲宣傳用
　　　　　　　插畫、健康食品品牌「COMP」宣傳用插畫等。

COMMENT　　我把插畫當作紙娃娃在創作。我特別講究的是，如果光是把紙娃娃組合起來，看著就像是一張插畫；而當紙娃娃動起來時，看著會像有生命的感覺。
　　　　　　　我的畫風特色應該是卡通風格的圓滾滾外型吧。未來我想開設紙娃娃工作室，另外還想從事能用到紙娃娃的宣傳工作、吉祥物角色設計等工作。

1	4
2　3	5

1「つゆ（暫譯：梅雨季）」Personal Work／2020　2「ウチュー！（暫譯：宇宙！）」Personal Work／2020
3「つらい（暫譯：好痛苦）」Personal Work／2020　4「紙の女の子（暫譯：紙片女孩）」宣傳用封面插畫／2020／COMP
5「はんま～（暫譯：槌子～）」Personal Work／2020

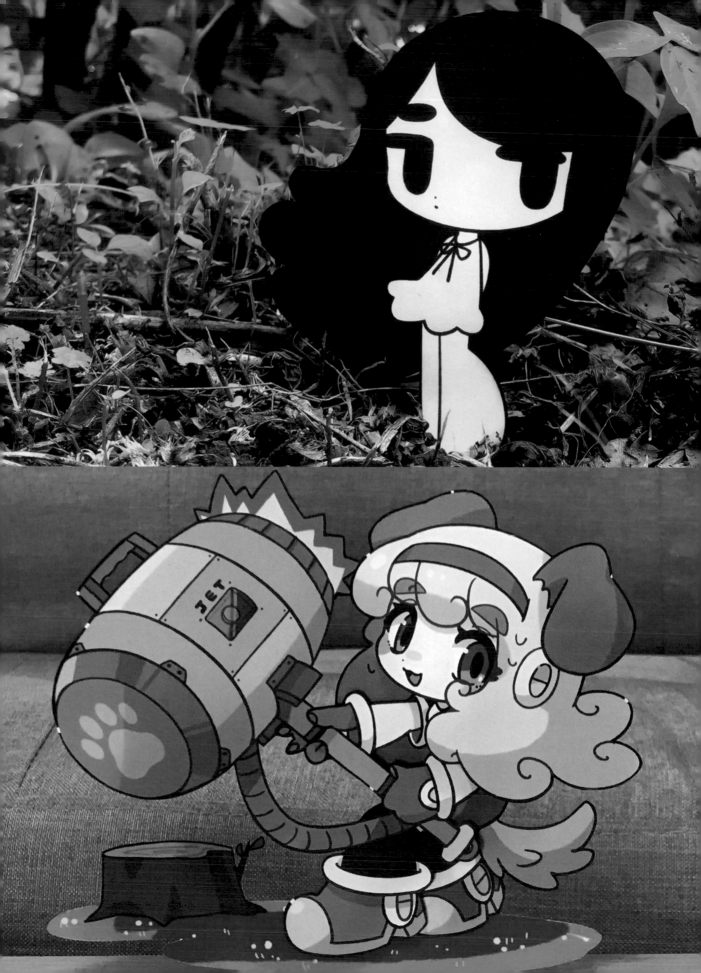

んも NMO

Twitter　nanmokaken　　Instagram　—　　URL　—
E-MAIL　mabuta173gmail.com
TOOL　CLIP STUDIO PAINT PRO / Wacom Intuos Pro 數位繪圖板

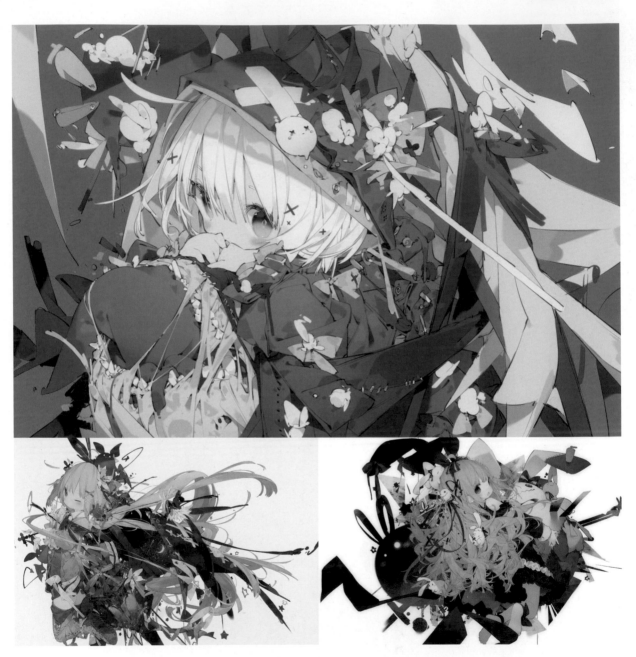

PROFILE　常常畫畫。是個非常玻璃心的人，心智成長大概停留在國小 2 年級吧。不聽音樂就無法畫畫。平時愛吃甜食，也喜歡看電影，尤其喜歡心理恐怖電影。

COMMENT　我畫畫時都會一邊祈禱「畫得可愛一點」，但一次也沒成功過。畫構圖及物件時，我會聽喜歡的音樂，隨意畫線找尋靈感，結果最後常常畫出圓滾滾的生物。我喜歡看不太懂的事物，也努力在插畫上畫出看不太懂的感覺。我的畫風特色應該是雜亂的線稿，以及無透明感和光澤感的上色方式吧。我的插畫工作總是有一陣沒一陣的，希望未來案源能夠穩定下來。

1		4
2	3	5

1「絵（暫譯：畫）」Personal Work／2020　2「絵（暫譯：畫）」Personal Work／2020　3「絵（暫譯：畫）」Personal Work／2020
4「絵（暫譯：畫）」Personal Work／2020　5「絵（暫譯：畫）」Personal Work／2020

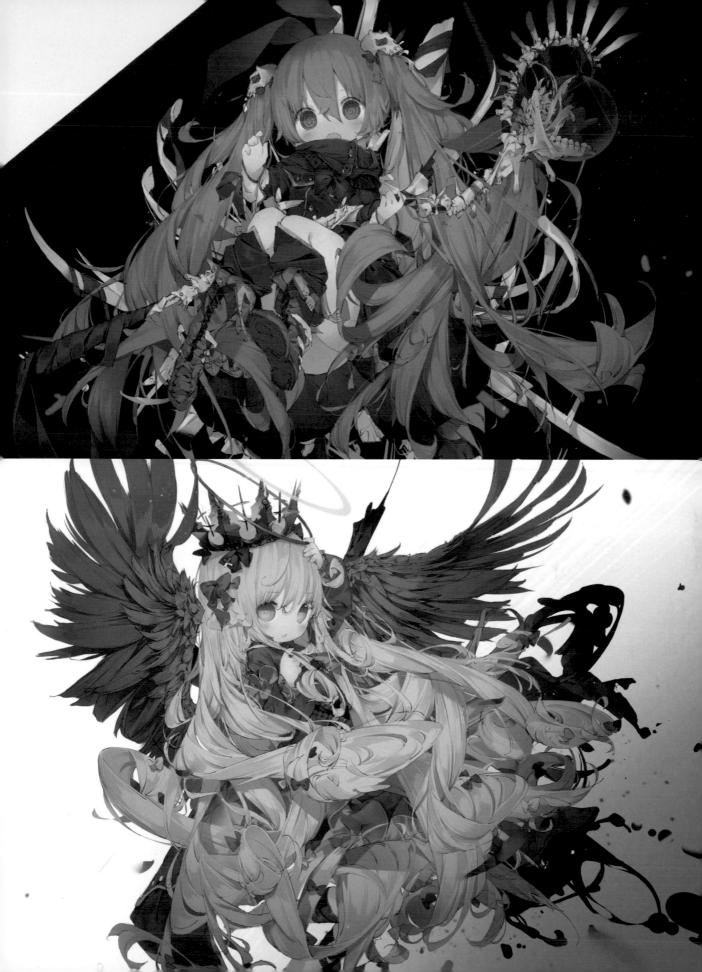

SPECIAL INTERVIEW PART1

Galerie LE MONDE 田嶋吉信 訪談
從藝廊總監角度看當代的插畫風格

「Galerie LE MONDE」位於東京原宿，是目前廣受矚目的「插畫藝廊」。
藝廊負責人暨藝術總監田嶋吉信先生，總是以其獨特的審美觀和見解策展，
他從不侷限於手繪或電繪、不論現實或網路，也不在乎創作者知名度，純粹以獨到的藝術眼光評估合作對象。
田嶋先生也是一位創作者，在這篇訪談中，他將和讀者分享今後插畫家的發展，並解析日本國外內的插畫潮流。

Interview：HIRAIZUMI Koji　Text：YOSHIDA Kohei

**被電子舞曲的世界吸引
開始平面設計師的職涯**

Q：田嶋先生目前是原宿「Galerie LE MONDE」藝廊的負責人暨總監，但我聽說您最早是一位平面設計師呢。

田嶋吉信（以下稱**田嶋**）「是的，成為平面設計師應該是我創作者職涯的起點。當我還是個學生時，曾經迷上英國的獨立樂團，開始想試著自己做 CD 的裝幀設計，於是就立志成為一個平面設計師。」

Q：您那時候是在學校之類的教育機構學平面設計嗎？

田嶋「對，我是在 AIU（American InterContinental University，美國洲際大學）的倫敦分校主修商業藝術。我在那裡學到關於主視覺設計的各種知識、創作手法以及理論，包括攝影、平面設計、插畫等。」

Q：您大學畢業後做了哪些事？

田嶋「我大學畢業後就回到日本，在當時還有在發行的舞曲專門雜誌《LOUD》幫忙設計工作，同時我也漸漸認識了許多音樂界的人，常常和 Live House『LIQUIDROOM』以及唱片公司的人交流。我想這就是我創作者職涯的起點吧。」

Q：看來您是以自己熱愛的音樂領域為起點，並藉此結合設計的工作。請問您從一開始就是以自由工作者的身分在創作，沒有想過要加入設計工作室或製作公司嗎？

田嶋「我最早就是以自由工作者的身分在創作。有一部分也是因為我非常熱愛夜店文化與電子舞曲，因此從音樂界

認識的人就常常發案子給我。我還曾經一邊做相關工作，同時在音樂雜誌出版公司『ROCKIN`ON』的活動擔任 VJ（影像騎師）。有點像是邊工作邊玩的感覺吧。」

Q：能在喜歡的領域工作，應該是許多人的夢想吧。

田嶋「我也認為能在自己喜歡的領域工作確實是很幸福，但我當時也覺得，光靠一個領域的工作，在現實上可能會很難賺到足夠維持生計的收入……。所以我必須更認真地去面對每個案子才行。」

Q：您的意思是說，光靠接自己喜歡的案子，要餬口還是會有點困難嗎？

田嶋「對啊。當我在煩惱生計的時候，剛好看到葡萄牙的漫畫雜誌在徵求網站首頁的視覺設計，對象是來自全世界的創作者，主題是『柏林』。而我當時剛好很喜歡德國的「地下鐵克諾」（Underground Techno）之類的電子舞曲音樂，所以我的腦中立刻就湧現靈感，很快就設計出作品送去參賽，最後成功被選為首頁。後來我就以此作為契機，開始思考除了設計以外，似乎也能做些主視覺設計、插畫之類的工作，因此我開始朝著這方面探索。」

Q：看來您剛開始工作時，並不是做「整合元素」的設計工作，而是走視覺設計領域，也就是偏向創作者的類型呢。

田嶋「當時的我除了音樂之外，也開始接到時尚產業之類的設計案，讓我更想拓展自己的工作領域。然後在我做了一個又一個的案子之後，插畫的工作也漸漸增加了，於是在不知不覺之間，插畫已經成為我的主要工作。」

比起自己當創作者
我更適合成為協助創作者的人

Q：您在當插畫家的時候，就有想到要開一家藝廊嗎？

田嶋「我當時是東京都內的藝術經紀公司『BUILDING』旗下的插畫家，我在那裡也發揮我以前當設計師的經驗，身兼插畫家和發案者的工作。這讓我有機會在日常生活中接觸到其他優秀的插畫家們，但那時我其實沒有想太多，沒想過將來自己也會開一間藝廊。」

Q：所以您當時既是創作者，同時也是負責發案給創作者的發案者，也就是負責監督製作成果的職位對吧。

田嶋「我當時真的是身兼二職。在持續這種生活時，有時在某些狀況下，我會覺得比起當個創作者，我好像更適合擔任輔助創作者的工作。就連公司負責人也曾稱讚我說：『田嶋先生的個性很適合當聯絡窗口呢』。後來我終於下定決心，於 2015 年 1 月在東京原宿開了這間『Galerie LE MONDE』藝廊。」

Q：是因為有前面這段經歷，才讓您成立了『Galerie LE MONDE』藝廊對吧。您當初決定把這間藝廊開在原宿，是有什麼特別的理念嗎？

田嶋「我想開一間『符合當代潮流的藝廊』。以東京來說，在表參道與新宿附近有好幾間插畫藝廊，我常常去看展，也無數次遇到很棒的作品。然而不知是好還是不好，我也感到『似乎從 80 年代後就沒什麼改變』。我認為插畫要反應流行的變化並與時俱進，這樣才會有趣。所以如果要開自己的藝廊，我會把這樣的想法透過企劃展表現出來。」

Q：我覺得田嶋先生的想法有反映在您構思的企劃展中。我觀察您企劃過的展覽，從手繪到社群網路世代的創作者都有，類型很廣泛呢。

田嶋「在策展時，我總會注意不要偏向某個種類，在平均、協調的前提下進行策展。我會以我看中的創作者為核心，只要是適合的創作者，不論他的知名度或職涯長短，都會直接邀請他來合作。我辦的展都以這個方針為基礎，每次都用各式各樣的切入點發想企劃。但對於漫畫‧動畫風格的插畫展，我覺得現在還是有不少人抱有偏見。」

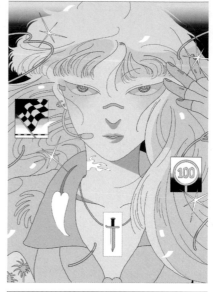

「NEW GRAVITY_water 聯展」DM
插畫作者：SAITEMISS（低級失誤）
2020／Galerie LE MONDE

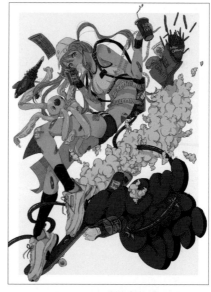

「NEW GRAVITY_air 聯展」DM
插畫作者：najuco
2020／Galerie LE MONDE

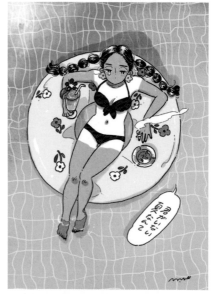

「NEWoMan 橫濱快閃店」活動用明信片
插畫作者：mame
2020／Galerie LE MONDE

Q：您從 2015 年就開始經營畫廊至今，您有感覺到什麼變化嗎？

田嶋「我開設藝廊 5 年以來，的確有感覺到藝廊的觀眾和插畫家都在逐漸改變。觀眾方面的變化是，年輕客群變得非常多，現在看到高中生來看展也不是稀奇的事。我想有很大一部分的原因，是參展創作者的年齡也變年輕了吧。看到對插畫感興趣、覺得插畫很有趣的人們變多，如果我能幫助拓展他們的視野，這會讓我覺得很開心。」

Q：之後您又在 2019 年成立了新的經紀公司「Agence Le Monde」，兼任藝術經紀的活動對吧。負責本書封面插畫的門小雷（Little Thunder）老師也隸屬於貴公司。

田嶋「前面提到我在成立『Agence Le Monde』之前，有做過很多發案者的工作。所以我認識的編輯和設計師，常常都會問我說『我有一個這樣的案子，你那邊有適合的創作者可以介紹嗎？』在我替創作者們媒合的過程中，也常常遇到一些特別的創作者，讓我想用自己的資源去推廣他們的魅力、協助他們。所以我才試著在原本只經營藝廊的業務之外，又增加了藝術經紀的業務。」

不能以社群網站的追蹤人數多寡
評判一個創作者的優劣

Q：以插畫領域來說，田嶋先生有觀察到什麼趨勢嗎？

田嶋「根據我的觀察，這幾年插畫的環境變得更加良好。例如風格變得相當多元化，年輕的創作者也在逐年增加，只是如果要說光靠畫畫就能賴以維生的創作者，我想還是屈指可數。但現在也有很多插畫家是靠不同的主業來增加收入，以『斜槓』的型態進入插畫界，這已經不稀奇了，此外業界的工作環境也變得越來越好，而讓這種方式得以實現。所以我想現在應該也有很多人是把插畫家當作副業的選擇之一，而進入這個業界的。」

Q：現在透過社群網站之類的自媒體來接案已經成為常態，大家都覺得是理所當然的事了對吧。

田嶋「是啊。現在利用社群網站打造個人品牌，已經是很普遍的現象了，創作者可以靠自己發表各種創作，我覺得這是社群網站很強大的優點，尤其是我覺得社群網路世代的年輕創作者非常擅長宣傳自己。不過，說到社群網站，每次我在發案的時候，對方通常一定會問『你社群網站的追蹤人數（粉絲）有多少？』我認為這點其實是社群網站的陷阱，因為並不是追蹤人數很多，就代表一定可以拿出很好的成果。在合作商業插畫案的時候，我認為最終還是要重視案件內容，以及創作者與目標客群的契合度。所以我個人認為，如果光靠社群網站的追蹤人數，其實很難去判斷出一個創作者的優劣。」

以台灣與韓國等東亞為中心
創作範圍越來越廣

Q：田嶋先生合作的對象似乎不限於日本國內的創作者，您也有在關注海外創作者的動向對吧。

田嶋「我目前特別關注東亞地區的創作者們，尤其是香港、台灣與韓國等，近年來他們的創作領域越來越廣。2018 年我曾到台北參加藝術書展，當時整個亞洲圈的創作者都齊聚一堂，我也認識了很多位第一次聽到的優秀創作者。和他們聊了一下子，其中有許多創作者都說『自己國內的市場太小了，將來很想接日本的案子。』我發現他們本來就深受日本的漫畫、動畫及平面設計等很大的影響呢。」

Q：最近我也在網路上看到一些動漫畫風格的插畫，乍看以為是日本人畫的，沒想到竟然是出自國外的創作者呢。

田嶋「不過我想這個現象也差不多快要趨緩了。近年來，國外有從『蒸氣音樂（Vaporwave）』衍生出『未來龐克（Future Punk）』的熱潮，其實是取樣自日本 1980 ～1990 年代的城市流行音樂（City Pop），結合動畫影像所製成的網路音樂。這個熱潮後來反過來流行到日本，也在前陣子影響了插畫界。明明我左看右看都像 1980～1990 年代的日本畫風，仔細看日文會發現是無意義的，原來創作者都是來自海外的插畫家。不同區域的人和時代就這樣聯結起來，這或許是網路文化獨特的有趣發展。」

Q：從您的角度來看，您對今後的插畫家有什麼期許呢？

田嶋「現在已經不是『插畫家自己帶著作品集毛遂自薦』的時代了。我認為現在最重要的是，創作者自己如何利用社群網站或網路資源，打造出成功的個人品牌，或是主動發表創作。剛才我也提到，插畫的環境已經變得越來越好，創作者更容易被看見，但是反過來說，如果你什麼都不做，就有可能會被大環境埋沒了。所以我認為對現在的插畫家來說，最重要的是自己要意識到環境的變化，不要執著於『我非這麼做不可』的想法，也不必害怕跟隨時代的潮流做出改變，今後也要持續不停地創作下去。」

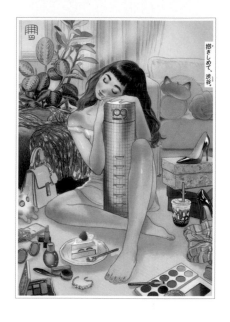

「SHIBUYA 109」廣告
插畫作者：門小雷／Little Thunder（Agence LE MONDE）
2020／SHIBUYA 109

「LUMINE "LIFE IS CREATION"」廣告
插畫作者：周依／CHOU YI（Agence LE MONDE）攝影：阿部健
2020／LUMINE

田嶋吉信　**TAJIMA Yoshinobu**
畢業於美國洲際大學倫敦分校，取得商業藝術學位。在廣告、編輯、影片及 CD 裝幀等領域已從業 20 年，曾擔任藝術總監、設計師、插畫師等工作。2015 年 1 月成立自己的藝廊「Galerie LE MONDE」，身兼負責人與藝術總監。2019 年 8 月成立藝術經紀公司「Agence LE MONDE」，致力於提升插畫家的社會地位，並拓展插畫的應用領域。

SPECIAL INTERVIEW PART2

插畫家 米山 舞 訪談
從插畫家角度看當代的插畫風格

米山舞老師是一位動畫師，曾在日本知名的動畫製作公司「GAINAX」磨練技術，
並且參與過《制約之絆》、《KILL la KILL》等眾多動畫的製作團隊，近年也以插畫家的身份拓展創作領域。
身為動畫師、擁有豐富的動畫影片製作經歷，對於她的插畫會有什麼樣的影響呢？
我們請她分享對於動畫與當代插畫的看法。
Interview：HIRAIZUMI Koji　Text：YOSHIDA Kohei

Q：米山老師目前是插畫家也是動畫師，請問您從小時候就對畫畫很有興趣嗎？

米山「我從小生長在長野縣這個鄉下地方，所以我小時候能玩的東西不多，加上我爸媽都在工作，我就自然而然地開始畫畫了，因為這是一個人也可以玩的。我還記得以前我常常拿家裡隨處可見的傳單背面來畫，對我來說，傳單就像是一種典型的『畫畫工具組』吧。」

**從小就接觸到網路
加深對插畫的興趣**

Q：您是因為什麼契機而開始想認真創作插畫呢？

米山「我想最大的原因，是因為我很早就接觸到網路吧。我爸是個超愛用電腦的建築師，所以我家很早就有了一部Mac電腦。常常在家人都入睡的深夜裡，我爸就會問我『要試試看嗎？』然後教我如何操作，我就會學會了上網看插畫，並且頻繁地逛「オエビ（插畫交流的BBS）」和「絵チャ（插畫聊天室）」。網路對我來說，就像是『可以看到好看插畫的地方』，或許是因為這樣，我很早就內建搜尋天線，知道要去哪裡才能看到什麼插畫。」

Q：當時您有特別喜歡的網站或插畫家嗎？

米山「我當時常常去看的有插畫家 TOKIYA 老師（目前已改名為セブンゼル）經營的插畫留言板『sKILLupper』，還有金田榮路老師、貓將軍老師的網站等。當時我對插畫的知識其實還一知半解，但是每次看到很厲害的人的作品就會感受到衝擊，從此就漸漸陷入了插畫的世界。」

Q：當時比起動畫，您對插畫似乎展現更大的興趣呢。

米山「當時的我對動畫幾乎不感興趣，插畫比較吸引我呢。我會開始認真畫畫，大約是國二的時候，爸媽買了繪圖板給我，所以我也開始參加網路上的插畫比賽，常常投稿。當時我爸媽常帶我去逛二手書連鎖店『Book Off』，但我比較習慣在自己喜歡的動畫或漫畫作品中尋找靈感⋯⋯。在這段過程中，我慢慢察覺到『我似乎更喜歡動畫師那種簡單明瞭的畫』，所以決定要成為一名動畫師。」

Q：因此您從高中畢業後，就選擇進入東京設計師學院去唸動畫科對吧。

米山「我那時候會選擇東京設計師學院，主要是因為這是吉成曜老師和吉田健一老師的母校，他們是為我帶來深遠影響的動畫師。從這個學校畢業後，我就到「GAINAX」公司擔任動畫師了。」

**藉由動畫師的各種工作
學習到專家的製作技術**

Q：動畫師的工作內容有哪些呢？

米山「我簡單地說明一下動畫師的工作內容。動畫業界的工作體系大概是這樣，從動畫師開始，進階成為原畫師，最後再進階成為作畫監督。動畫師剛開始的工作，是要描原畫師畫好的原畫，那是需要高度集中力的專業工程，我剛入行時，幾乎要花上一天的時間才能描好一條線。接著要畫『中間張（中割／補間畫）』，也就是原畫之間的銜接動作，讓畫面變得流暢。這些工作持續一年後，就能進入下個階段，要接受成為原畫師的升等考試『原畫測驗』。」

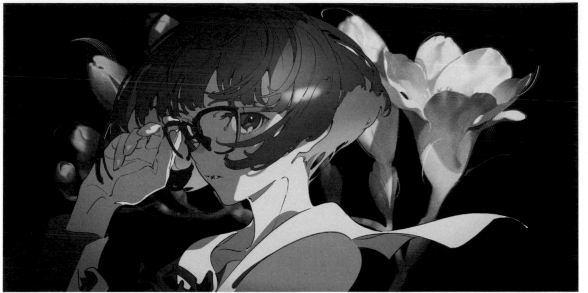

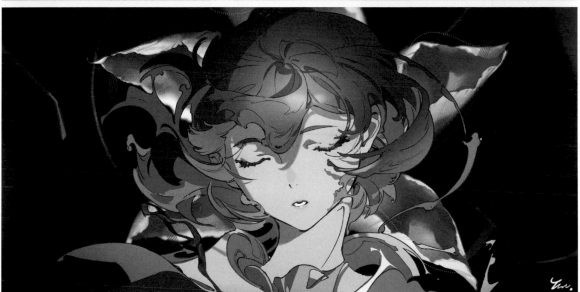

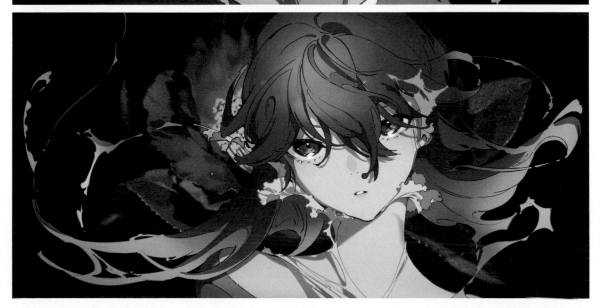

Q：原畫測驗要考哪些東西呢？

米山「就我剛剛說過的動畫內容，在『GAINAX』需要每個月都畫出 300 張，這個階段必須堅持好幾個月才能獲得測驗資格。而原畫測驗的合格門檻很高，會嚴格檢查你有沒有符合動畫製作上的關鍵要素，例如『有畫出重點動作嗎？』、『透視有好好地畫出來嗎？』、『當角色從右邊往左邊走時，身體有跟著轉向嗎？』諸如此類的。」

Q：之後您應該是成功通過了原畫測驗，那原畫師的工作內容又有哪些呢？

米山「原畫師的工作是依照分鏡腳本，把動作的重點一絲不苟地畫出來，透視也必須符合邏輯，總之是很講求技術的工作。原畫師和動畫師做的工作完全不一樣，我剛開始的時候也非常茫然，不過大家都是為了想做這份工作，才立志成為動畫師，所以我也是一邊苦戰一邊磨練技術。」

Q：經過了這段「修練」的過程，讓您練就了動畫職人的技藝呢。

米山「現在回想起來，我還是想要畫插畫的。我做動畫師的時候，我畫的圖也常被批評『妳畫成插畫了』。在動畫的工作中，就算你畫了一張又一張，要是動作無法連結起來，就會變得毫無意義，但我總是忍不住想把動作畫完。動畫是由連續動作組成的，和靜態畫面完全不同，如果在一個畫面中就把動作畫完，連續性就無法成立了，所以我當時也常常被提醒『要注意三次元的深度』。」

在大型同人展『COMITIA』獲得成就感
決定轉職為插畫家

Q：您的插畫中經常能捕捉到瞬間的動作，這應該是您在這個時期所累積的各種觀點和繪畫技術吧。

米山「我認為動畫師這份工作，確實需要集結很多不同的元素。 很多人都認為『動畫師應該要很會畫畫』，我也是這麼想的。」

Q：您在當動畫師的這段時期，也有在畫插畫嗎？

米山「我當時有在接卡牌遊戲插畫當作副業，但我覺得如果這樣下去的話，會來找我合作的只會有商業插畫吧。

所以 2018 年初的時候，我一個人跑去參加大型同人展『COMITIA』，因為我還是想創作出自己喜歡的世界觀。這個時期對我來說，是個很大的轉變期。」

Q：您是因為在那場「COMITIA」獲得成就感，而決定轉換跑道成為插畫家對吧。

米山「是啊，我從以前就很喜歡田島昭宇老師、天野喜孝老師和金子一馬老師他們作品裡的世界觀，也很想和他們一樣畫出那種充滿神秘氣氛，並帶有電影感的作品，但我跑去當動畫師的結局卻令我有點感傷啊（笑）。在我決定『今後我要當個插畫家』的時候，我認為自己身為動畫師一路累積的經驗將會成為我的強項。畢竟無論是影片風格的展現，或是情境的傳達，都是需要專業技術的。在我當動畫師的 10 年裡，我有自信已經具備那些能力，也相信自己從事插畫同樣會有說服力，所以就決定轉換跑道了。」

Q：您目前有特別關注的創作者嗎？

米山「除了插畫之外，我也想要嘗試創作影片和動畫作品等，所以有在關注 Naked Cherry 老師、Inhye 老師和こむぎき2000老師（P.100）。另外我也很喜歡くっか老師、Yun Ling（凌雲）老師、れおえん老師（P.290）和 LM7 老師等，這幾位都是光用一張插畫就能讓人感受到一個世界的插畫家，令我深受刺激。此外，我也有在看國外的創作者，主要是看『ArtStation』這個 CG 視覺藝術網站」。

在畫風類型和時代的隔閡漸漸模糊的網路世界
「流行」或「過時」的界線也變淡了

Q：米山老師您是怎麼看待日本目前的插畫文化呢？

米山「我想很多創作者應該都有注意到，目前社群網站已非常發達，不論是哪個年代的插畫風格都能看到。網路上不會區分畫風類型或不同時代的隔閡，作品全都混在一起呈現，我覺得這樣很棒。可以看到 1980～1990 年代的動漫風插畫，也能看到復古遊戲風的插畫家。與其說那種畫風是套用『那個時代的文化』來溝通，不如說『流行』和『過時』的概念已經變淡了吧。相反地我覺得現在已經沒有年代的隔閡，看到復古畫風時，如果不知道那個文化的脈絡，也將它看成是一種新的風格。我認為在目前的插畫文化中，這種混沌的現象是很有趣的。」

Q：最後想請您分享一下對未來的展望。

米山「我覺得現在插畫的價值比以前要高得多了，尤其是日本的插畫設計，我認為無論是商業上的價值或是技術上的價值都很高。為了今後也能繼續提升插畫的價值，我會持續努力，希望能拓展自己的作品在各種場合與媒體上的能見度。具體要怎麼做，必須從接下來開始多多嘗試才行。另一方面，即使是原本對插畫沒興趣的人，我更希望能讓他們關注我的作品。我認為就算是對插畫一無所知的人，一定也有一些作品能打動他們的心、能說服他們、能激發他們的想像力。比起創作插畫，我現在對於創作打動人心的作品似乎更有興趣。」

「4月13日」Personal Work／2018

「4月13日」Personal Work／2019

「4月13日」Personal Work／2020

米山 舞　YONEYAMA Mai
長野縣人，插畫家與動畫師。曾在動畫公司工作，並參與過《KILL la KILL》、《普羅米亞（PROMARE）》等多部動畫作品的製作團隊。近年來轉以插畫家身分創作插畫，作品多為描寫感情與動作的類型。

SPECIAL INTERVIEW PART3

插畫家 門小雷 / Little Thunder × 藝術總監 有馬トモユキ 訪談
《日本當代最強插畫 2021》的封面設計歷程

這本《日本當代最強插畫 2021》是記錄著日本插畫「現況」的書。

這次的封面設計人物,有著彷彿要把人吸進去的眼神,並搭配吸睛的獨創姿勢。

以下訪問到繪製封面插畫的門小雷(Little Thunder)老師,以及負責裝幀設計的有馬トモユキ老師,

他們將解析本書封面插畫的概念、主題與設計觀點,和大家分享從發想到完成的點點滴滴。

Interview & Text:HIRAIZUMI Koji Interview Support:Agence LE MONDE

本書所揭示的「多樣性」主旨
也可以套用在我的家鄉香港　門小雷/Little Thunder

Q:這次我們邀請門小雷(筆名 Little Thunder)老師來繪製本書的封面插圖。這位封面人物的視線和姿勢非常令人印象深刻,使得作為本書門面的封面相當有魄力。

門小雷(下稱LT)「這次獲得封面插畫的委託,老實說我超興奮的,也很開心我能畫出這張畫。我所接到的指令很簡單,就是要畫出一個象徵本書主旨『多樣性』的角色。」

有馬トモユキ(下稱有馬)「我們這個《日本當代最強插畫(原名:ILLUSTRATION)》系列書的封面都是一位名為『STRA』的角色,因此每年都會請負責畫該年度封面的插畫家自由地詮釋『STRA』這個角色。順帶一提,這個角色的名字是來自『ILLU "STRA" TION』,因此我們會希望插畫家用角色設計的方式來表現本書的特色,也就是『當代插畫的多樣性』,這是我們一貫的基本方針。」

LT「當我要開始畫封面時,我首先思考的是『STRA』她是個怎樣的角色,著重在個性上,例如『她的個性是外向還是內向呢?』、『是童心未泯還是英氣凜然的人呢?』」

Q:這麼說來,您是先試著了解這位角色的個性,然後再去揣摩角色的造型。

LT「等我心中對這個角色大概有了一定的形象,我才會用『CLIP STUDIO PAINT』這套電繪軟體來畫草稿。在我最後設計出『就是這個!』的髮型和服裝之前,我重畫了很多次呢。此外,即使是打底階段的線稿,我也很注重要把線條畫得很漂亮。」

Q:原來您打草稿的時候是用「CLIP STUDIO PAINT」這套軟體,也就是用數位的方式畫草稿對吧。

LT「在實際用水彩畫到水彩紙上之前,基本上我都會先用電腦繪圖軟體把草稿畫一遍,不然等到手繪作業開始時,會很難再修改。所以我會盡量在電繪模擬的階段看看配色等元素是否需要調整。在草稿完成之後,我也會在水彩紙上先用淡彩畫出配色,再進入正式的上色階段,以上就是我大致的作業流程。用水彩進行正式上色時,我通常會先把水彩紙浸濕、固定在木製畫板上※,這樣一來紙就不會變得皺巴巴的了。另外在正式繪製時,線稿的部分我通常會使用色鉛筆來畫。」

※編註:這裡作者是使用「水裱法」預先處理水彩紙,水彩紙具有吸水膨脹、乾燥緊縮的特性,因此在作畫前先將水彩紙浸濕,紙張會吸水變大;接著將水彩紙刷平在木板上,並且將四邊用水裱膠帶貼住,等紙張乾燥後就會緊縮、變得緊繃且平整,這樣就能輕鬆作畫。若沒有這樣預先處理,水彩紙遇水後通常會變皺而變得不平整。

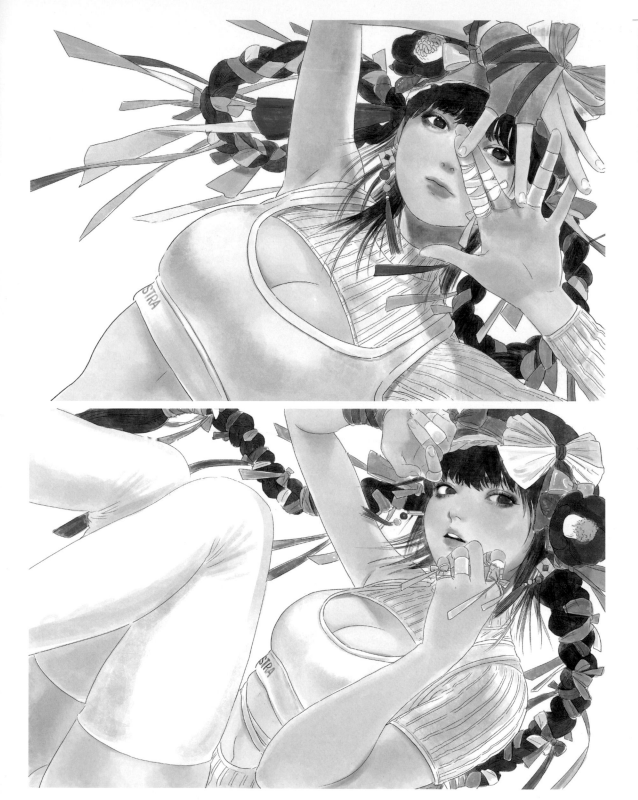

在封面中點綴多樣性的元素
角色設計的形象靈感來自舞者

Q：在封面製作過程中，您提交了 A 案和 B 案兩個方案。這兩個方案其實是同樣的角色設計，但是透過表情和姿勢的差異做出形象上的變化。」

LT「其實我最早畫出來的是 B 案，後來我才用同樣的角色設計畫出用正臉示人的 A 案。這是我第一次同時製作兩種版本的插畫呢。」

有馬「最初收到的草稿提案，完成度就已經非常高，讓我非常驚訝。就我個人而言，A 案是凜然中又帶著一絲可愛，B 案是充滿動感，具有華麗又性感的氣質。這兩個版本都有不同的優點，其實很難選呢……。」

Q：這兩個版本真的是難分軒輊呢。最後我們是為了彷彿會把人吸進去的堅毅眼神，而選了令人印象深刻的 A 案。請具體分享一下您設計這個角色時的核心概念。

LT「在收到插畫委託時，也收到『多樣性』這個關鍵詞，我覺得這個詞也可以套用在我的家鄉香港。香港是個塞滿各種人種、宗教與文化的小地方，具有用言語難以表達的獨特風情。所以我設計『STRA』這個角色時，便融入了香港這種多樣性的印象。我用『混沌與秩序』並存的概念，設計出這個令人似曾相識，又無法具體分類的角色。」

Q：這個角色的姿勢也很特別，令人印象深刻。請問這是在表現什麼樣的情境呢？

LT「我的概念是把『STRA』設計成舞者，因此這個情境就是她正在即興舞蹈，而擺出原創的動作和姿勢。我平常也有在練鋼管舞，練舞的時候常常會弄傷手或手指，所以我也在『STRA』的手上加了五顏六色的繃帶和手套。」

Q：原來這個姿勢是以舞者的形象發想出來的啊。

LT「舞者們都很有自信、體格精悍，而且這位『STRA』是一名專業舞者，為了要增加這個角色的說服力，我花了很多時間在畫膚色，用水彩反覆地薄塗，一遍又一遍，才畫出這種肌膚的透明感以及微微出汗的感覺。我非常喜歡畫人物的肌膚，會覺得很有成就感。」

Q：除此之外，感覺她的服裝和飾品也有精心設計，更加襯托出您用心描繪的肌膚呢。

LT「我的服裝設計是具有異國風情同時帶點近未來感的感覺。她穿著時髦的白色運動風服裝，這是為了和繽紛的民族風髮飾做出對比。我個人最喜歡的是她的耳環，其實那是地板磁磚的圖案，這種飾品在香港街頭很常見喔。」

Q：看來，在這幅插畫的每個角落都能找到表現多樣性的元素呢。您在繪製這幅封面插畫時，還有其他特別重視的地方嗎？也請跟我們分享。

LT「對我來說，這幅封面插畫，是我對『插畫』整體的體現，我已盡我所能地把很多插畫‧藝術的元素放進去了。但就算它作為單張插畫很完美，也不一定就能成為完美的封面。所以我也有特別注意在成為書籍封面的前提之下，不能太複雜、資訊量不能太多，要成為富有魅力的主視覺。因此我最後設計成背景全白，以角色為焦點的構圖。」

強調姿勢和臉的視覺印象
大膽的文字設計

Q：那麼，有馬老師在收到 Little Thunder 老師的封面插畫之後，做了什麼樣的設計呢？

有馬「我看到完成的封面插畫就能感受到它傳達的熱度，因此我首先想到的就是要好好活用這股熱度去設計。配合人物的姿勢和動向，我做出好幾種文字設計，最後決定了能聚焦在手部造型和臉的方案。此外，為了配合手繪風的封面，這次在封面用紙上我們也選了較有質感的紙張。」

LT「有馬老師設計好的封面，我一看就覺得非常喜歡。他把書名中的《ILLUSTRATION2021》拆成了『ILLU』、『STRA』、『TION』、『2021』的大膽排版，剛好讓『STRA』獨立出來成為一個象徵呢。和插畫搭配起來也很好看，整體來說是個簡單有力的設計。我認為所謂很棒的設計，並不一定要多華麗才算好看。」

Q：本書收錄了象徵著當代日本的插畫，涵蓋了各種插畫主題與世界觀。那麼 Little Thunder 老師您又是怎麼看待日本文化的呢？

LT「我就以前就認為日本是插畫界的先驅者,而日本最近似乎開始流行起極簡主義的風格了呢。至於那些受到日本 1990 年代城市流行音樂影響而誕生的插畫,今後似乎也會持續地引領風潮。我認為日本的藝術家們不太會盲目地追隨流行,我覺得這點很棒。同時我也覺得日本的插畫界有很多才華洋溢的創作者與嶄新的表現手法。」

Q:最後請 Little Thunder 老師分享一下您在封面插畫中想表達的想法或是想說的話。

LT「我希望大家務必關注的是『STRA』的眼神。她不管面對什麼困難都無所畏懼,也不會害怕面對自己的弱點。這絕不是一件簡單的事,但如果想提升自己,就絕對不能逃避那些事情。最後我想說的是,我對日本文化非常著迷,我迫不及待能早點去日本,之後也想與許多日本的藝術家見面聊聊。」

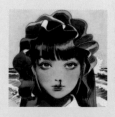

Little Thunder
插畫家與漫畫家。1984 年生於香港,高中畢業後開始在香港與中國廣東的漫畫雜誌發表漫畫與插畫。2020 年 11 月在澀谷 PARCO 的「GALLERY X」藝廊舉辦個展,並同步發行插畫作品集《門小雷作品集:SCENT OF HONG KONG》(PARCO 出版)。興趣是跳鋼管舞與攝影。是個愛貓人士。

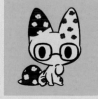

有馬トモユキ ARIMA Tomoyuki
1985 年生,畢業於青山學院大學經營學系,是字體教育機構「朗文堂新宿私塾」第 9 屆畢業生。2019 年進入日本設計中心(Nippon Design Center, Inc.),以數據處理和文字設計為中心,在平面設計、網頁、UI 等多元領域從事藝術指導與顧問工作,同時也在武藏野美術大學基礎設計系擔任客座講師。

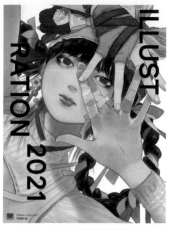

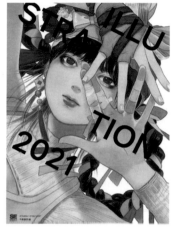

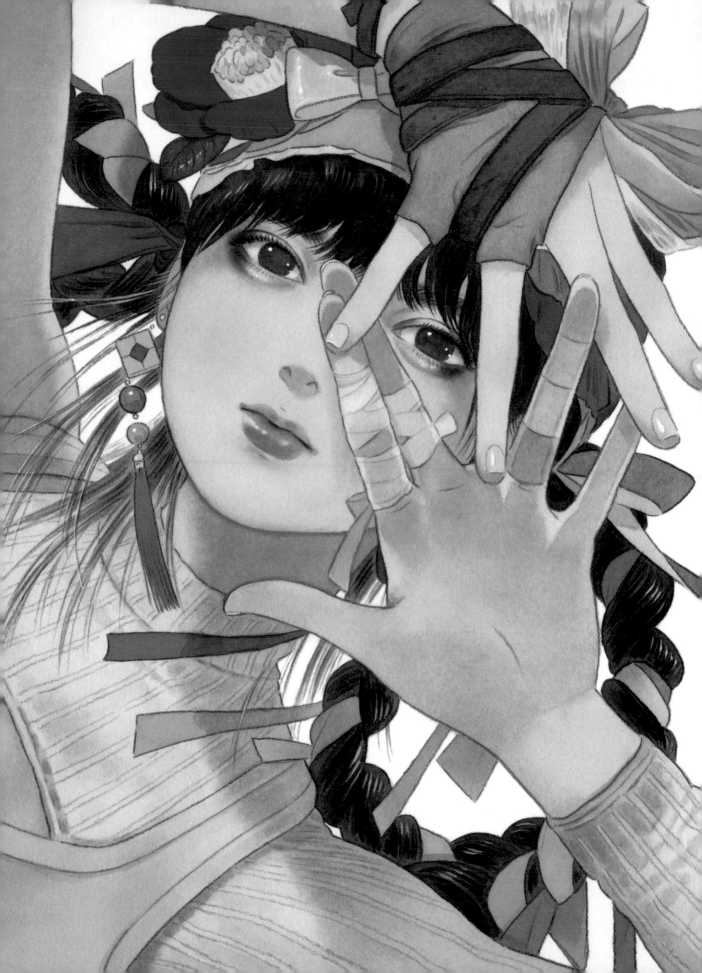

日文版 STAFF

封面插畫
cover illustration

門小雷 / Little Thunder
Little Thunder

裝幀設計
book design

有馬トモユキ
ARIMA Tomoyuki

內文編排
format design

野条友史（BALCOLONY.）
NOJO Yuji

版面設計
layout

平野雅彦
HIRANO Masahiko

協力編輯
editing support

吉田昂平
YOSHIDA Kohei

印程管理
progress management

須田結加利
SUDA Yukari

企劃・監製
planning and supervision

平泉康児
HIRAIZUMI Koji

2021

STRA